WARS

OF

GODS

諸神的戰爭

希臘神話裡的榮耀與輓歌

目錄

前言　從西元前 12 世紀起，一個戰爭故事在地中海東岸口耳相傳。從土耳其到希臘，從黑海到北非，它被無數遊吟詩人唱誦了三百多年，直到被一個名叫荷馬的盲詩人整理定型，這就是《荷馬史詩》。

無可否認，《荷馬史詩》是西方文學的第一顆明珠。英雄 VS 美人、愛情 VS 仇恨、江山 VS 家庭、榮譽 VS 責任、野心 VS 忠義、嫉妒 VS 寬容……所有的矛盾都在特洛伊城下展開，十萬將士史無前例地跨海東征，用十年的時光譜寫了英雄時代的一曲輓歌。

人類文明中，多少神話伴隨著社會生活的變化無聲無息地退幕，甚至人們都看不見眾神轉身而去的衣角。可是，希臘眾神卻用一場最慘烈的戰爭，抹平了他們在人間的痕跡。希臘文明從此告別被神明主宰的半蒙昧時代，開啟了他們的「哲學的突破」——不再滿足於以原始神話解釋世界，轉而對世界的起源、人的價值、人生的意義等深刻問題進行更深入的哲學探討。

人類各大古老文明都經歷過這個階段，連發生哲學突破的時間都很接近，以至於那段時期被稱為人類文明的「軸心時代」。只是，當其他眾多古老文明在神話的基礎上發展起能夠解釋世界的高級宗教（如印度教、佛教等）時，希臘人卻甩脫了神話，以哲學、科學和「邏格斯」代替了神話。難怪，在希臘神話的最後一個故事裡，眾神的祭壇被無情摧毀，神的子嗣自相殘殺。這個故事就是特洛伊戰爭。

很長時間以來，人們以為這僅僅是故事。19 世紀末，一個《荷馬史詩》的超級粉絲用自己前半生的全部財富和努力向世人證明：這不是故事，而是一段真實發生在地中海東岸的歷史。當代人認為，這場戰爭發生在西元前 1193 年至西元前 1183 年。有人甚至連戰爭的地點都挖掘出來。也許，正如電影《魔戒》開篇所說：「時間久了，歷史成為傳說，傳說成為神話。」

　　追尋希臘神話，也許就是在追尋一段真實的歷史。但是，歷史被怎麼書寫，被怎麼記憶與留存，卻又是一個民族文化的體現。我曾經一直好奇，為什麼古老的文明中都流傳著相似的故事：兩個國家征戰十年，各路神仙分陣營親身助陣，而那戰爭的導火線，都是因為一個美麗的女人被劫。在希臘這個女人叫海倫，在印度這個女人叫悉多，在華夏這個女人叫妲己。

　　故事的開端相似，過程也相似，可是結果卻大相徑庭。在華夏，美麗的妲己成為禍國殃民的狐狸精被大快人心地斬殺；在印度，悉多要艱難地證明自己被擄十年卻依舊保持貞潔之後才與國王破鏡重圓；而在希臘，海倫私奔十多年之後依然用美麗征服了丈夫和眾多英雄，像沒事一般地回到斯巴達繼續做她的王后。如果這樣的故事真實地反映了古代社會中普遍存在的現象，那麼這個古希臘最後的神話，就已經揭示了後來輝煌的希臘古典文明所推崇的東西。

　　這本書為大家完整介紹希臘神話中特洛伊戰爭的始末。《荷馬史詩》講述了特洛伊戰爭的故事，可是卻沒有把這個故事講完。史詩的第一部《伊利亞特》（又譯《伊利昂記》，因特洛伊城又名伊利昂）雖然直接描述了這場戰爭，可是只選取了十年之戰中短短的二十多天裡發生的事。因為詩人的講述，這段時間裡的故事也就成為特洛伊戰爭中最顛峰的時刻，廣為世人熟悉。可是，如果僅憑《伊利亞特》的故事，人們難以窺得這場戰爭的全貌。從海倫私奔到戰爭全面爆發，中間發生了什麼？籠罩在阿基里斯那輝煌勝利之上的詛咒到底有沒有成真？引爆戰爭的兩個情種究竟落得怎樣的下場？《伊利亞特》都沒有講述，甚至連著名的木馬計都未曾提及。這一戰前前後後的許多故事，散落在古希臘其他歌謠、悲劇裡，本書擷取這些素材，為讀者展現特洛伊戰爭始末的全景。

　　從古典時代的希臘起，特洛伊就是藝術家們一個繞不過的話題，人人都從中汲取靈感，人人試圖對它發起挑戰。久而久之，它也成了一個藝術史上的一個基本素材庫，文藝復興、古典主義、巴洛克、浪漫主義的藝術家們也都站在自己時代的文化與審美立場上重新審視這個故事，重新從這個故事中看到人性的閃光，唱響英雄的哀歌。

　　三千年前，曾經有過一場慘烈的大戰，耗時十年。那是歐洲與亞洲之間的對決，那是意志對命運的終極較量，那也是一場神界的陰謀。那場戰爭讓無數英靈飲恨沙場，讓勝利者與失敗者的繁盛文明一同凋零。

　　這就是特洛伊戰爭。它曾經被視為只是一段神話故事，但 19 世紀以來，越來越多的歷史學家發現它也是一段真實發生過的歷史。古希臘的遊吟詩人們只是將他們聽來的傳說重新連綴編輯，便為後人留下了一段瑰麗壯美的史詩。

　　這段史詩的核心人物是一個又一個「英雄」。無論投身哪個陣營，他們在戰場上的表現都無愧「英雄」這個稱號。可是，促使這些英雄義無反顧走上戰場的卻是兩次選擇──兩次內涵完全一致的選擇：

　　江山和美人，你選哪一個？

出場人物

(I) 特洛伊

1 特洛伊英雄

【赫克特】（Hector）

特洛伊的大王子，也是特洛伊的三軍統帥，憑藉其勇敢、忠誠、堅毅成為特洛伊人可靠的核心人物。他是《荷馬史詩》中希臘人最大的對手，與阿基里斯決鬥時戰敗被殺。

【帕里斯】（Paris）

特洛伊的王子，他誘惑希臘斯巴達王后海倫私奔引發了特洛伊之戰。雖然他的名字就是「巴黎」，可是巴黎與他沒什麼關係。

【戴佛布斯】（Deiphobus）

特洛伊的王子，赫克特與帕里斯的兄弟。他在赫克特死後擔任特洛伊統帥，在帕里斯死後成為海倫的第三任丈夫。

【特洛伊羅斯】（Troilus）

特洛伊王子，事實上是阿波羅的私生子。預言中只要他能活到 20 歲，特洛伊就不會失敗，可是他在 19 歲時被阿基里斯殺死。

【潘達洛斯】（Pandarus）

特洛伊的盟友，神箭手。

【伊尼亞斯】（Aeneas）

特洛伊的旁系王子，阿芙蘿黛蒂的私生子。他是特洛伊陣營中僅次於赫克特的勇將，受到眾神眷顧，特洛伊城被毀後帶領家人和少量特洛伊人逃出城市，成為傳說中羅馬的開創者。

【龐特西里亞】（Penthesilea）

亞馬遜女王。她在與阿基里斯對決中被對方所殺，阿基里斯殺死她之後卻愛上了她。

【曼儂】（Memnon）

黎明女神艾歐絲（Eos）的私生子，他的父親是特洛伊國王普瑞阿摩斯的兄弟、衣索比亞國王提索納斯（Tithonus）。增援特洛伊時，他在戰場上殺死了安蒂洛克斯，後來被阿基里斯所殺。

【拉奧孔】（Laocoon）

特洛伊的阿波羅祭司。他識破了木馬計，因此被雅典娜女神報復所殺。

【薩耳珀冬】（Sarpedon）

呂西亞國王，特洛伊的盟友，宙斯的私生子，在戰爭中被帕特克洛斯所殺。

2 特洛伊女性

【海倫】（Helen）
宙斯變作天鵝與斯巴達王后麗達（莉妲）所生的女兒，希臘第一美人。她在嫁給斯巴達國王梅內勞斯後，愛上了特洛伊王子帕里斯並與之私奔前往特洛伊，從而引發了特洛伊之戰。

【赫卡柏】（Hecuba）
特洛伊王后，普瑞阿摩斯之妻，赫克特、帕里斯等人的母親。

【安卓瑪西】（Andromache）
赫克特之妻，西方文化中堅貞的典範。

【卡珊德拉】（Cassandra）
特洛伊公主，阿波羅的女祭司。由於拒絕了阿波羅的追求，她被阿波羅懲罰沒有人會相信她的預言。戰後，她先是被小艾阿斯（Ajax）擄走，後來成為阿加曼儂的女奴，跟隨阿加曼儂來到邁錫尼後死在阿加曼儂的王后手中。

3 特洛伊英雄的父輩

【拉奧梅東】（Laomedon）
普瑞阿摩斯的父親，特洛伊建城時的國王。由於他在建城時不遵守諾言兩次，他的名字在西方被代指背信食言的人。

【普瑞阿摩斯】（Priams）
特洛伊國王，有五十個兒子和眾多女兒。

【安喀塞斯】（Anchises）
伊尼亞斯的父親，特洛伊戰爭時已經年老，戰後由伊尼亞斯背著離開了特洛伊城。

4 支持特洛伊的神

【阿波羅】（Apollo）
太陽神，宙斯與大地女神勒托之子，主管光明、理性、醫療、音樂等。他因為自己的私生子被阿基里斯殺死而忌恨阿基里斯，在阿基里斯死前一直支持特洛伊，阿基里斯死後他基本不再介入戰爭。

【阿瑞斯】（Ares）
戰神，宙斯與天后赫拉之子。他因為情人阿芙蘿黛蒂而支持特洛伊。

【阿芙蘿黛蒂】（Aphrodite）
愛和美之神。她因為金蘋果事件而支持帕里斯所在的特洛伊。

【阿特蜜斯】（Artemis）
月神、狩獵女神，阿波羅的孿生姐姐。她因為與赫拉作對、支持弟弟而支持特洛伊。

II 希臘

1 希臘英雄

【阿加曼儂】（Agamemnon）
希臘邁錫尼國王，特洛伊戰爭期間的希臘聯軍統帥。他是阿楚斯之子，其家族背負數重詛咒，五代裡都發生了親人相互仇殺的悲劇，他在戰後被妻子殺死。

【梅內勞斯】（Menelaus）
希臘的斯巴達國王，海倫的第一任丈夫，阿加曼儂的弟弟，也是阿楚斯（Atreus）之子。特洛伊戰爭因他要求奪回海倫而爆發。

【帕拉墨得斯】（Palamedes）
希臘攸俾阿島王子，是希臘聯軍中第一智者。因為揭露了奧德修斯裝瘋避戰的詭計遭其嫉恨，被其以通敵罪名陷害致死。

【卡爾卡斯】（Calchas）
希臘聯軍的預言家，阿波羅的孫子，繼承了預言的才能，戰後在與預言家摩普索斯的預言比賽中落敗，憤而自殺身亡。

【阿基里斯】（Achilles）
希臘色薩利國王佩琉斯與海洋女神忒提斯的獨生子，特洛伊戰爭的第一英雄。除了腳踝，他的全身刀槍不入，「阿基里斯腱」是西方中常見的成語，表示致命弱點。

【帕特克洛斯】（Patroclus）
阿基里斯的同學、親密好友，希臘奧帕斯王子。因為他的死，阿基里斯憤而投入戰鬥為他報仇。

【大艾阿斯】（Ajax the Great）
阿基里斯的堂兄，希臘薩拉米斯島王子，希臘的重要戰將。在阿基里斯死後，他因與奧德修斯的矛盾憤而自殺。

【透克爾】（Teucer）
大艾阿斯同父異母的弟弟，神箭手。

【奧德修斯】（Odysseus）
希臘綺色佳島國王，希臘軍隊的智者，海倫的求婚者之一，其妻是海倫的堂姐潘娜洛比。他在特洛伊戰爭開始前曾經試圖逃避戰爭，戰後漂泊了十年才得以回到故鄉。

【戴歐米德斯】（Diomedes）
希臘聯軍中僅次於阿基里斯的勇將，奧德修斯最好的朋友。

【馬卡翁】（Machaon）
希臘聯軍的軍醫。

【斐洛克特底】（Philoctetes）
希臘英雄，大力神海克力斯的好友，曾因受傷被遺棄荒島十年，後來射死帕里斯。

【小艾阿斯】（Ajax the Lesser）
希臘英雄，因特洛伊城淪陷時從雅典娜神廟裡搶奪了卡珊德拉而得罪了雅典娜，歸國時被報復而死於大海中。

【涅斯托爾】（Nestor）
希臘聯軍中年紀最大、輩分最大的英雄，智慧的象徵。

【安蒂洛克斯】（Antilochus）
涅斯托爾的兒子，美男子，阿基里斯的朋友，第一個把帕特克洛斯的死訊帶給阿基里斯的人。

【皮洛斯】（Pyrrhos）
阿基里斯的兒子，阿基里斯死後重要的希臘將領，又被稱為尼奧普勒穆斯（Neoptolemus）。

【奧托米登】（Automedon）
帕特克洛斯的朋友兼戰車馭手。

2 希臘女性

【潘娜洛比】（Penelope）
海倫的堂姐，希臘第一智者奧德修斯的妻子，綺色佳島的王后。她因在奧德修斯離家 20 年間的表現而成為西方文化中忠貞的典範。

【克呂泰涅斯特拉】（Clytemnestra）
斯巴達王后麗達（莉妲）與凡人丈夫廷達瑞俄斯（Tyndareus）所生的女兒，海倫的孿生姐姐。她嫁給了邁錫尼國王阿加曼儂，在阿加曼儂回國當夜與情夫一起殺死了他，成為西方文化中女野心家的代表。

【伊菲吉妮婭】（Iphigeneia）
阿加曼儂的長女。阿加曼儂為了順利啟航征戰特洛伊，把她騙到軍營中獻祭給了阿特蜜斯，後來被女神救走。

【特美蘇斯】（Termessa）
大艾阿斯戰爭期間搶劫來的女奴，與大艾阿斯生了兒子歐律薩克斯，得到大艾阿斯的尊重，成為大艾阿斯實際上的妻子。

【狄達米亞】（Deidamia）
阿基里斯的第一任妻子，皮洛斯的母親。

【布里塞伊斯】（Briseis）
特洛伊同盟國的貴族之女，赫克特的表妹，後來被阿基里斯俘虜，成為其最心愛的女奴。由於阿加曼儂強行奪走了她，阿基里斯憤怒地退出了戰鬥，任由眾多希臘將領戰死，讓希臘大軍幾乎慘敗。

3 希臘英雄的父輩

【佩琉斯】（Peleus）

宙斯的孫子，希臘的色薩利國王，早年阿爾戈遠征英雄之一。阿基里斯是他的獨生子。

【特拉蒙】（Telamon）

佩琉斯的弟弟，希臘薩拉米斯島國王，早年阿爾戈遠征英雄之一。特洛伊戰爭期間，希臘主將大艾阿斯和透克爾是他的兒子，阿基里斯是他的侄子。

4 支持希臘的神

【凱隆】（Chiron）

半人半馬的神，也是希臘神話中的最強老師。眾多希臘英雄忒修斯、伊亞森（Easun）、奧菲斯、海克力斯等都是他的學生，阿基里斯是他的關門弟子。

【赫拉】（Hera）

天后，宙斯的妻子。她因為金蘋果事件而忌恨特洛伊人，在戰爭中支持希臘人。

【雅典娜】（Athena）

智慧女神，宙斯的女兒。她也因為金蘋果事件而忌恨特洛伊人，支持希臘人。

【波塞頓】（Poseidon）

海神，宙斯的哥哥。他因為與特洛伊老國王拉奧梅東的恩怨而支持希臘人。

【海克力斯／赫拉克勒斯】（Herclus）

大力神，宙斯的私生子。他在死前是一個希臘英雄，與戰爭中的一些希臘英雄相識。

希臘與羅馬神祇名稱對照表

神職名稱	希臘名稱	羅馬名稱
眾神之王	宙斯	朱比特
天后	赫拉	朱諾
海神	波塞頓	涅普頓
冥神	黑帝斯	普魯托
農業和豐收女神	黛美特	柯瑞絲
戰爭與智慧女神	雅典娜	米娜娃
戰神	阿瑞斯	馬爾斯
太陽神	阿波羅	阿波羅
月亮與狩獵女神	阿特蜜斯	黛安娜
愛和美之神	阿芙蘿黛蒂	維納斯
小愛神	艾若斯	邱比特
酒神	戴奧尼索斯	巴克斯
神使	荷米斯	墨丘利
火神	赫費斯托斯	霍爾坎

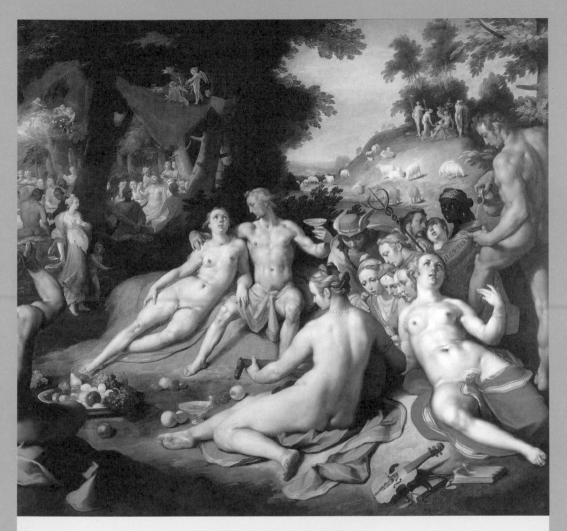

和自己的祖父爭美人
佩琉斯

PELEUS

Ⅰ 宙斯：愛美人更愛江山

第一個要做此選擇的是萬神之王宙斯（Zeus）。

宙斯雖然是萬神之王（他在《荷馬史詩》中經常被稱為眾神之父），可是希臘神話的文化觀念中，真正至高無上的不是眾神、神王，而是看不見摸不著的「命運」。正如宋詞中的名句「天意從來高難問」，命運雖然朦朧縹緲，卻又堅決強烈，連宙斯都難以違抗。

自從登上奧林匹斯山神王的寶座，「命運」這把出鞘的利劍就一直高懸在宙斯的心頭。他知道自己的寶座得來不「義」——那是他把自己的父親克羅納斯（Kronos）打下深淵從父親手上搶來的。父親的統治為什麼最終能被推翻？是因為自己更強大？還是因為父親無力擺脫「命運」的詛咒？憂慮中的宙斯當然會想起一個相似的情節：當年，父親也是反抗並閹割了祖父烏拉諾斯（Uranus）才登上神王的寶座。據說，祖父落敗時曾狠狠地詛咒：「總有一天，你也會被自己的兒子推翻。」

這麼看來，宙斯的勝利只不過是應驗了祖父的詛咒而已。這勝利不僅不能說明宙斯自己的強大，反而無可爭議地證明在神王之上還有更強大的東西——命運。命運會不會再次應驗？家族的詛咒會不會再次降臨？宙斯會不會像他的父親、祖父那樣，再次被自己的兒子推翻？

宙斯害怕這樣的事情會發生。就因為這個，他甚至已經犧牲了一位妻子和一個兒子：當年，記憶女神墨提斯（Metis）——宙斯的第一個妻子懷孕時，有預言說墨提斯的第一胎會是一個強大無比的女兒，第二胎會生下一個比姐姐更強大的男孩，這男孩將推翻其父宙斯的統治。為了阻止這樣的事情發生，宙斯乾脆把正在懷孕的妻子吞進了肚子。沒想到，墨提斯竟然頑強地在他的肚子裡生出了那個女兒，還以宙斯的五臟為爐灶為女兒鍛造出了盔甲和武器，再讓這個女兒從他的頭頂一躍而出。這個女兒就是雅典娜（Athena）。

　　每每看到雅典娜，宙斯都會暗暗慶倖：那預言果然沒錯，她果然是一個無比強大的女兒。如果當年沒有把妻子吞到肚子裡，讓預言中的兒子出世，那麼自己能打得過他嗎？宙斯還是不放心：命運真能那麼輕易地就被改變嗎？自己是否已經永絕後患了？宙斯需要新的預言，需要一個能讓他放下心來或者早做防範的消息。他聽說普羅米修斯（Prometheus）掌握著這個秘密。

　　普羅米修斯算起來還是宙斯的堂兄弟。當年，在宙斯與其父的戰鬥中，普羅米修斯堅定地站在宙斯這一邊。可惜，普羅米修斯太鍾愛人類了，不顧宙斯的禁令將火種偷到了人間，讓人類從此有了智慧、文明。慢慢強大起來的凡人開始變得驕傲，甚至有些人開始不敬神、挑戰神，這讓宙斯非常生氣。宙斯把普羅米修斯鎖在高加索山上，派遣神鷹每天去啄食他的肝臟，又讓他的肝臟一到晚上就重新長出來。因為普羅米修斯是不朽的神靈，所以那日日被啄食的痛苦是永無休止的，宙斯就是要讓他永遠沉浸在痛苦中。

　　可是，普羅米修斯的名字就是先知先覺者的意思，他是神界中一流的預言家。據說，他掌握著神界最重要的秘密：他能夠預知宙斯的命運，他知道誰將掀翻宙斯的寶座。自從知道普羅米修斯掌握這個秘密後，宙斯就一直派使者去高加索山詢問普羅米修斯，可是普羅米修斯卻一直咬緊牙關，什麼都不肯說，這讓宙斯頭痛不已。

　　直到有一天，宙斯的私生子海克力斯（Hercules）在冒險途中經過高加索山，這個能力超群、力大無比的人居然解救了被束縛的普羅米修斯！

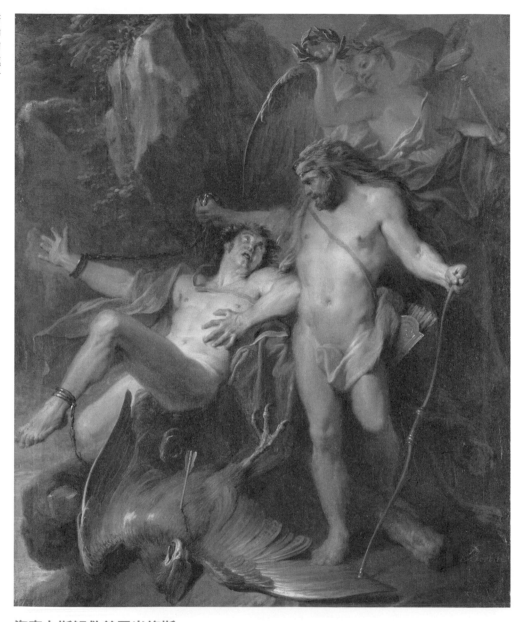

海克力斯解救普羅米修斯
尼古拉斯 · 伯廷｜1703 年｜布面油畫｜60×49.4cm｜伯明罕藝術博物館

在這幅作品中，日日啄食普羅米修斯的神鷹已經被射死在地。海克力斯身披獅子皮，正準備解救普羅米修斯，獅子皮正是他此前冒險的戰利品。在海克力斯的身後，勝利女神一手持號角，一手持桂冠，彷彿正要給他加冕一般。

也許是感念海克力斯的大恩，堅持沉默那麼久的普羅米修斯竟然開口了！他説出了那個神界最大的秘密，這個秘密現在被擺到了宙斯的面前：如果宙斯和海洋女神忒提斯（Thetis）結合，那麼忒提斯將會生下一個比宙斯更強大、更有權勢的兒子。

看到這樣的預言，宙斯的內心崩潰了：這個忒提斯，正是他最近喜歡上的女神。

在神界，忒提斯的出身不算高貴。她的祖父、祖母都是泰坦神族的，她自己是被統稱為寧芙（Nymph）的水仙女之一，只是一位海中的寧芙。別看她是仙女，可是希臘神話中的寧芙太多了，有三千個呢。所以，在神的世界裡，寧芙的地位就與灰姑娘差不多。跟童話中的灰姑娘一樣，寧芙都很美，忒提斯恰恰是其中特別美的一個。

不僅如此，忒提斯還對宙斯有恩，他們之間上演過中國武俠小説裡的美人救英雄橋段。在宙斯與父親征戰之初，宙斯一方一直吃敗仗，眼看就要被剿滅。就在那時，忒提斯幫助宙斯從地獄中招來了百臂巨人——宙斯祖母蓋婭（Gaea）的怪物兒子，算得上宙斯的長輩。宙斯憑此完成絕地大反攻，進而獲得勝利。可以説，忒提斯不僅是宙斯的紅顏知己，還是助他登上寶座的大功臣。這麼一來，宙斯當然對她情有獨鍾，甚至想娶她。

可是現在問題來了：如果娶了忒提斯並和她生下兒子，這個兒子將會比自己更強大，將推翻自己在神界好不容易建立起來的統治。這是命運的安排，父親的遭遇已經向宙斯證明了命運的強大、不可抗。

怎麼辦？為了寶座，宙斯已經犧牲了自己的髮妻和兒女，現在他喜歡的女神偏偏將生下自己的剋星！這戳中了宙斯的軟肋，一個艱難的選擇擺在了宙斯面前：一邊是愛情，一邊是權力，選哪一個？

宙斯的選擇是：愛美人，更愛江山。

為了保住自己神王的地位，他寧願放棄忒提斯，放棄自己的愛情。光放棄愛情還不算完，如果忒提斯的兒子註定無比強大，那她的威脅就始終存在。如果她一賭氣嫁給別人，比如強大的海神波塞頓

（Poseidon），豈不一樣會生下強大的兒子，依然生下宙斯的最大威脅？無論忒提斯嫁給誰，宙斯都不能放心！但她是神，與眾神一樣擁有永恆的生命，宙斯無法殺了她一了百了。

想來想去，宙斯終於想到了一個狠絕的辦法：他要把忒提斯嫁給一個凡人！在希臘神話中，人與神之間沒有生殖隔離。他們不僅能結婚，還能生孩子。很多男神、女神和凡人生下了兒女，這些半人半神的孩子被稱為英雄。英雄的神系血統無論來自父系還是母系，他們自己都不是神，沒有不朽的生命。

宙斯覺得自己找到了最好的解決辦法：如果忒提斯嫁給一位凡人，就算她生下的兒子比父親更強大，也只是比凡人更強大。那個孩子只是英雄，都不可能威脅到神的地位，更何況神王的地位？這還真是個解決問題的最終方法。

更何況，這方案很有可行性！此時正有一個凡人在追求忒提斯。這個凡人名叫佩琉斯（Peleus），是艾吉納島（Aegina）的國王。他鍾情於忒提斯的美貌，一直在追求她，算得上宙斯的情敵。準確地說，佩琉斯不是一個凡人，而是一個半人半神的英雄。他的父親叫艾亞哥斯（Aeacus），是冥界三大判官之一。更關鍵的是，這個艾亞哥斯是宙斯與河流女神艾吉納（Aegina）的兒子。簡單地說，宙斯的情敵佩琉斯是他自己的孫子。

要是以往，宙斯說不定會想辦法懲罰一下這個敢跟自己爭情人的孫子，但現在，宙斯發現這個孫子才是幫自己擺脫困境的關鍵人物！他決定要幫助孫子佩琉斯好好追求自己曾經的戀人！

問題是，宙斯雖然已經決心放棄忒提斯，可是忒提斯卻依然對他深情款款，因一心都在他身上而對其他追求者不屑一顧，根本看不上佩琉斯。這可怎麼辦？為了讓佩琉斯稱心如意，宙斯向他承諾：只要他能征服忒提斯，自己就做主把忒提斯嫁給他！

得了宙斯的許諾，佩琉斯勇氣倍增。他從宙斯那裡探明了忒提斯的行蹤，事先悄悄躲在女神經常休息的一個山洞裡。等到忒提斯進洞休息

時，他就立刻跳出來緊緊抱住了她。忒提斯被這驟然冒犯嚇了一大跳，等看清楚偷襲自己的是佩琉斯，就立刻掙扎起來想擺脫糾纏。她一會兒變出獅子，一會兒變出豺狼，一會兒變出各種海怪，想嚇退佩琉斯，哪怕嚇得佩琉斯暫時鬆手也好，好讓她有機會逃脫。可是佩琉斯早已有了心理準備，前面有婚姻許諾的誘惑，背後有神王的支持，無論忒提斯怎麼變身，他都死死抱住她不肯鬆手，和忒提斯拼耐力。終於，女神筋疲力盡了。忒提斯再也無法逃脫，佩琉斯終於得償所願，高高興興地抱得美人歸。

只是不知道，幕後促成這場好事的宙斯此時是什麼心情……。

忒提斯雕塑
西元 2 世紀（1764 年發現）｜大理石｜巴黎羅浮宮

這尊女神雕塑頭戴王冠，高高在上，像是一位王后。一般來說，希臘女神中只有赫拉頭戴王冠，但她不是赫拉，她腳下的船與海怪昭示了其海中女神的身份──這是忒提斯。至於她頭上的那頂王冠，也不是來自神界，而是源於人間。

Ⅱ 愛情的追求拉鋸戰

　　一個註定會死的人間國王追求一個長生不老的女神，這情節在忒提斯看來可能是「癩蛤蟆想吃天鵝肉」，可是在眾多凡人看來卻是草根逆襲的勵志典範啊！也許正因如此，這個主題在古希臘非常受歡迎。在保留下來的古希臘陶器上，就能夠看到眾多繪有這個故事的作品。也許當年的希臘藝術創作者們在一次次地激勵自己：只要勇敢堅強，沒有征服不了的女神。

佩琉斯追求忒提斯
西元前 370 年｜古希臘陶瓶畫（紅繪）｜慕尼黑州立文物博物館

這幅陶瓶畫中，忒提斯正變形為海怪和狗，想要嚇退佩琉斯。在佩琉斯的身後有半人半馬的凱隆（Chiron），那是佩琉斯的好朋友，也是他的舅舅。凱隆和愛與美之神阿芙蘿黛蒂（Aphrodite）在一起，而小愛神艾若斯（Eros）則在佩琉斯的身邊飛翔，他們彷彿連慶賀的儀仗都準備好了，就等著佩琉斯勝利了。可惜，正如畫中所顯示的那樣，阿芙蘿黛蒂與小愛神艾若斯都在佩琉斯這一邊。這種安排在明顯表示：這只是佩琉斯的單相思，就算他最終能透過這種方法獲得勝利，終究還只是單相思。

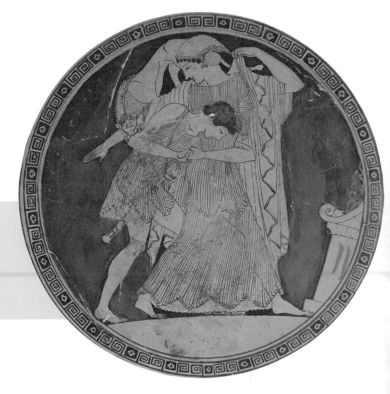

佩琉斯追求忒提斯
西元前 490 年｜古希臘陶盤
畫（紅繪）｜巴黎法國國家
圖書館：紀念章陳列館

在這幅紅繪中，獅子直接
咬住佩琉斯的手臂，看起
來真狠！可見女神拒絕之
心非常堅定，但佩琉斯的
決心更堅定。

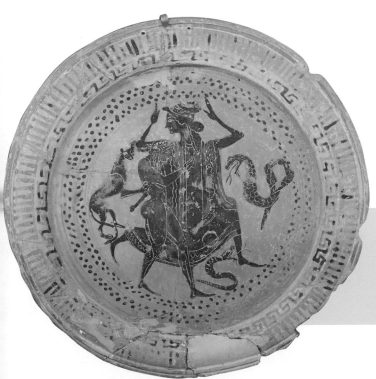

佩琉斯追求忒提斯
西元前 500—前 475 年｜
古希臘陶盤畫（黑繪）｜
直徑 24.6㎝｜巴黎羅浮宮

這幅黑繪中的佩琉斯緊緊抱
著忒提斯的腰，而忒提斯為
了擺脫他，左邊變出了獅
子，右邊變出了巨蟒，但佩
琉斯仍然不肯鬆手。

Ⅲ 煩惱的喜事

佩琉斯得償所願，他可以和忒提斯結婚了。

想像一下，宙斯知道忒提斯與佩琉斯婚訊時的心情吧！他是欣喜若狂，還是悵然若失？這椿婚禮固然可以永遠消除他被兒子推翻的威脅，卻也讓他永遠失去了自己的愛人。

心情複雜的宙斯決定送給這位女神一場最盛大的婚禮，邀請奧林匹斯山的所有神仙參加。也許，他要以此作為對忒提斯的補償，也可能是想借此向忒提斯施加壓力，逼她安安分分地完婚。

無論出於怎樣的目的，這場婚宴的規模都是可以想像的。對於眾神來說，他們不僅是要去參加一場普通的婚宴，更是要去見證宙斯終於解除了命運的枷鎖，為此而去逼迫一個能威脅宙斯的女神淪落為神界的灰姑娘。

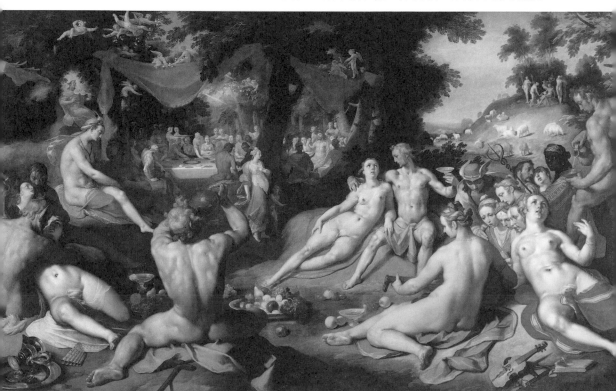

佩琉斯和忒提斯的婚禮
科尼利斯‧范‧哈勒姆｜1593 年｜布面油畫｜246×419㎝｜弗蘭斯‧哈爾斯博物館

一般來說，婚禮上的新郎、新娘都會很親密，不是依偎在一起，就是相視而笑，或者熱情地與賓客寒暄。可是，在這幅畫畫面的中央，新郎含情脈脈地看著新娘，舉著酒杯，彷彿要和新娘慶祝，新娘卻理都不理他，憂鬱地看著天空，與周圍的熱鬧格格不入。很少在一場盛大的婚宴上看到如此不開心的新娘，這不禁讓人聯想起朱自清在《荷塘月色》中的那一句：「可惜熱鬧是他們的，我什麼也沒有。」

忒提斯所仰望的天空上有什麼？是她心目中的宙斯嗎？如果她以為宙斯和她一樣，正在天上與她憂鬱地兩兩相望，那她可就真的錯了。仔細一看，我們就會發現宙斯此刻正在她的身後，研究著一枚蘋果。

　　只是，嫁的不是自己心愛的人，再盛大的婚禮場面也不能讓新娘展開笑顏。所以，在這場盛大的慶典中，唯獨新娘自己鬱鬱寡歡。對此，荷蘭畫家哈勒姆是忒提斯的知音。在眾多描摹忒提斯婚禮的繪畫作品中，只有哈勒姆深入了一個無奈的新娘的內心，展現了喧騰歡鬧下新娘的落寞失意。

　　忒提斯明白，真正重要的是婚姻，而不是婚禮。如果沒有一個合心意的新郎，婚慶典禮就算再豪華歡騰，也只是給別人看的罷了。

　　如果說，新娘忒提斯在婚禮上心情很不好，那麼主婚人宙斯的心情就更不好。只是，心情不好的理由與忒提斯很不同。宙斯本來已經放棄了忒提斯，卻沒想到雪上加霜的是，這場為結束麻煩而舉行的盛大慶典又為他惹來了新的麻煩。

　　問題出在賓客名單上。這場號稱邀請了所有神仙的婚禮偏偏漏請了一位女神：不和女神。當這位女神發現自己是唯一沒有接到請柬的神明時，她勃然大怒，覺得自己受到了侮辱，不請自來地闖入這場婚宴。

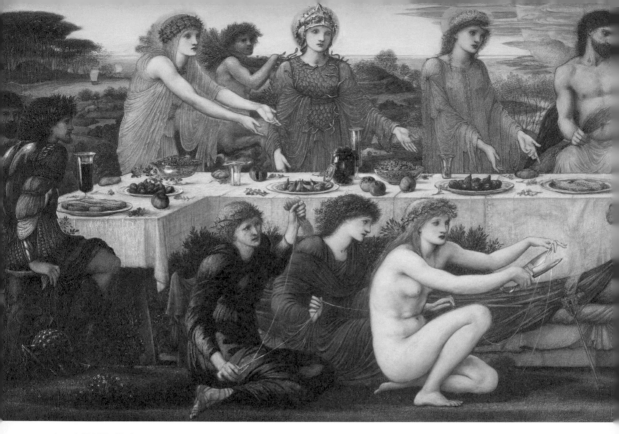

佩琉斯的盛宴

愛德華 · 伯恩 · 瓊斯│1872—1881 年│布面油畫│36.9×109.9㎝│伯明罕博物館與美術館

這幅畫最右邊有一個背生雙翅的女神，其青黑的面色與整個宴會的喜氣格格不入，她就是不和女神。在希臘神話中，她本不是有翅膀的女神，可是畫家卻為她加了一對黑色的蝙蝠翅膀，危險的氣息油然而生。在這幅畫裡，她還什麼都沒來得及做，彷彿剛剛闖入這場盛宴，但所有的神都驚恐地看向她。畫面的左半邊，四位大神都情不自禁地站了起來，從右往左依次是手持雷霆的宙斯、頭戴王冠的赫拉（Hera）、身穿鎧甲的雅典娜、頭戴花冠的美神阿芙蘿黛蒂。與站起來的四位相應，桌前蹲著的幾位同樣引人注目，居中的一位背生雙翅，正是小愛神艾若斯；他的對面則是大名鼎鼎的命運三女神，這三位女神中，最左邊的大姐負責紡出生命之線，象徵著人的出生，最右邊的二姐負責理線，中間手持剪刀的小妹負責剪斷生命之線，也就是人的死亡。此時小妹已經舉起了剪刀，正在剪斷生命之線！她要剪斷的是誰的生命？這四個蹲在桌前的神正是《荷馬史詩》要說的故事：面對愛情（艾若斯），無數人的生命之線被無情地剪斷。

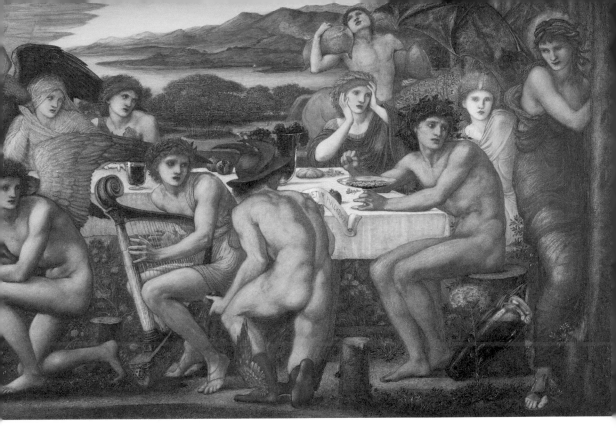

　　不和女神闖入婚宴後並沒有和宙斯大吵大鬧，更沒有向新郎新娘發難，她彷彿只是來送禮的，她向神仙群扔出了一顆金蘋果。那不是一顆普通的金蘋果，金蘋果上有幾個字：給最美的女神。

　　華夏有個成語典故叫「二桃殺三士」，講的是戰國時齊國名臣晏嬰為了除掉楚國的三個勇士，故意送了兩顆桃子給楚國「最英勇的勇士」。結果，三位勇士為了爭奪這榮譽相繼死去，齊國以兩顆桃子的代價實現了自己的目的。從時間關係上看，齊國的晏嬰說不定就可能是希臘不和女神的學生。

　　這枚金蘋果引發了神界的大震盪：誰是眾多女神中最美的那個？

　　可能每個女神都覺得自己是最美的，但第一個跳出來爭奪這一稱號的是天后赫拉。她地位尊崇，眼睛大、皮膚白，被稱為「白臂赫拉」、「牛眼赫拉」，是當之無愧的美女，否則怎麼可能成為花心宙斯的最後一任妻子？赫拉認為，自己當然應該擁有這枚金蘋果。

　　但盛宴中還坐著愛與美之神阿芙蘿黛蒂！既然是美神，怎能容忍別的女神奪走代表「最美女神」的金蘋果？這事關榮譽（可能還包括職業

前途），無論如何也不能讓「最美女神」的稱號旁落，她也跳出來聲稱自己應該擁有這顆蘋果。

如果說阿芙蘿黛蒂的爭奪順理成章的話，那麼萬萬讓人想不到的是雅典娜也起來爭奪金蘋果了。的確，「美」這個詞與漂亮不同，美不美不能光看外表，還要綜合考察氣質、品行、才智。雅典娜雖然不是美神，但她是智慧女神、女戰神、紡織女神，還是希臘的三位處女神之一，神聖不可侵犯。看！心靈手巧、貞潔勇敢，她都包辦了，當然有資格爭奪這個「最美女神」的頭銜。

神界的這三位重要女神為了一顆金蘋果，吵吵嚷嚷，不可開交。最後，這的摩擦鬧到了宙斯那裡，大家都要他裁定到底誰才有資格獲得這枚象徵最美女神的金蘋果。

對於宙斯來說，這太難了！這三位女神，一位是妻子、一位是女兒，一位是姑媽。他誰也不想得罪，也得罪不起。所以，在哈勒姆的作品中，他手拿金蘋果的樣子是那麼的無奈。

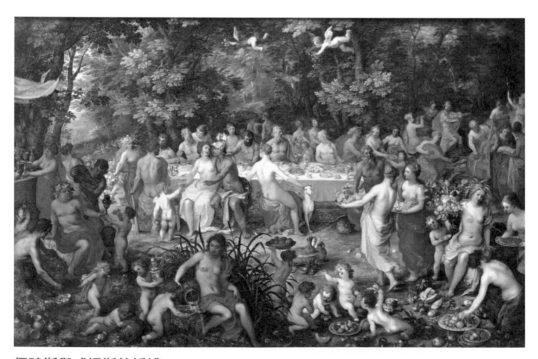

佩琉斯與忒提斯的婚禮
亨德里克 · 凡 · 巴倫、老楊 · 布魯赫爾｜1630 年｜布面油畫｜51×78cm｜巴黎羅浮宮

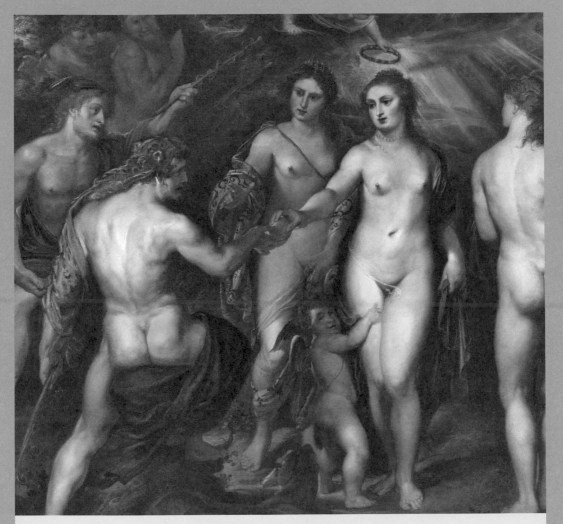

CHAPTER 02

自信的人文主義者
帕里斯

PARIS

（I）審美是超功利的

如同把自己的麻煩推給佩琉斯一樣，宙斯又想到了一個解決麻煩的好辦法：眾神和三位女神都那麼熟，判斷力難免會被人情左右，有失偏頗。不如乾脆找一個普通的凡人男孩，由他來判斷到底誰才是最美。

這大概也符合當代人說的「無知之幕」了。找個什麼都不知道的凡人來評判，那結論就應該像背對選手決定是否轉椅子一樣公正。

就是因為宙斯的這個決定，正在伊達山上好好地放著羊的小帥哥帕里斯（Paris）忽然眼前一閃，看見一個腳踩飛羽鞋、頭戴飛羽帽的大神出現在自己面前。根據這身打扮，帕里斯立刻認出來這尊大神是宙斯的兒子、眾神的使者荷米斯（Hermes）。荷米斯也不管這個小夥子有多震驚，就把一顆金蘋果遞給了他，並告訴他，他被選中來裁決到底誰才是最美的女神。

帕里斯面對著從天而降的大神毫不慌張，很認真地履行起自己的職責，品評起三位女神來。也許是因為太認真了，他甚至提出要三位女神都脫下衣服，他要看到她們的身材才能做出評判！

這大概就是現代選美比賽中都有泳裝比賽的原因吧！

古代希臘人崇尚人體美，把人體作為自然的一部分來進行評判，所以古希臘的雕塑作品中雖然有許多男女裸體，但都不以激起觀看者的欲望為目的，人們在那些作品面前只能感受到美的愉悅，而感受不到半點色情。

三位女神為了金蘋果拼到現在已經無法回頭了，只能硬著頭皮開始脫衣服。正因當年的帕里斯有個「超泳裝」環節，此後的藝術家們表現這一段時，大多都會讓三位女神袒露身體、不著寸縷。那麼，三位女神都卸下了俗世的裝扮，人們怎麼辨認她們呢？一般情況下，畫家總會在三位女神身邊安放她們的象徵物。例如：赫拉的孔雀、雅典娜的盔甲或長矛，阿芙蘿黛蒂的兒子艾若斯。

三位女神雖然都按要求脫了衣服，但帕里斯還是不能做出裁定。為了獲得「最美女神」的稱號，三女神紛紛開始「賄選」了。天后赫拉許諾，如果把金蘋果交給她，她會讓帕里斯得到權力，成為希臘最有權力

帕里斯與荷米斯

安尼巴萊 ‧ 卡拉齊｜1597—1602 年｜濕壁畫｜羅馬法爾內塞宮（天頂畫局部）

這幅畫展現的正是荷米斯從天而降來到帕里斯面前的那一剎那。安尼巴萊 ‧ 卡拉齊深受米開朗基羅的影響，他畫的人物很有雕塑感。在這幅畫裡，帕里斯的頭在整個身體中占的比例偏小，更讓他顯得肩膀寬闊、大腿粗壯、身材矯健。荷米斯倒懸而下，兩人的手即將因金蘋果而連接。這一幕幾乎就是把米開朗基羅的《創造亞當》中那經典的造型進行 90 度旋轉後的仿效。可以看得出，這幅天頂畫無論是造型還是繪畫方法上，都有《創世記》痕跡。

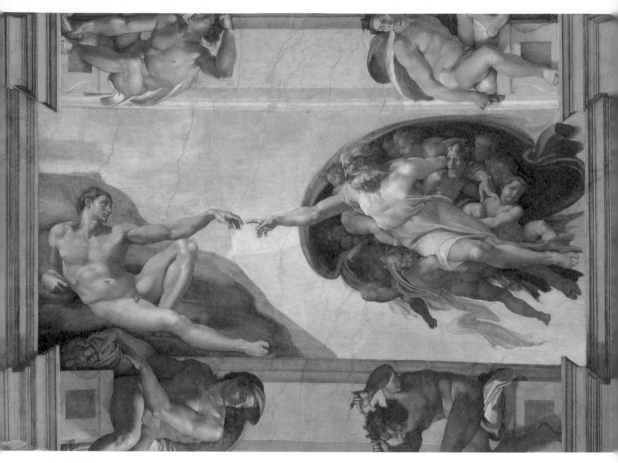

創造亞當
米開朗基羅‧迪‧洛多維科‧博那羅蒂‧西蒙尼｜1508—1512 年｜濕壁畫｜
梵蒂岡博物館：西斯廷禮拜堂

　　的國王；雅典娜許諾，她會讓帕里斯得到能力與榮譽，成為希臘最英勇
的戰士；阿芙蘿黛蒂許諾，她會讓帕里斯得到愛情，俘獲人間第一美女
的芳心。

　　從三位女神賄選開始，這場「帕里斯的審判」改變了性質。三位女
神的行為逼著帕里斯做出自己最重要的道德選擇和人生選擇。當代美學
的基本認識是，審美是超功利的。三位女神把世俗功利帶到了一場審美
活動中，帕里斯就要面對一個道德選擇：他還能不能以超功利之心，公
平地做出判斷？

　　當代人都知道不要輕易考驗人性，因為人性經不起考驗。三位女神卻在考驗帕里斯的人性，面對重重誘惑與女神們背後隱含著的威壓，帕里斯能堅守自己的本心嗎？如果帕里斯屈服於誘惑，那他又會怎樣選擇呢？三位女神給出的三項許諾，事實上也是逼著帕里斯做出一個人生選擇，他必須選：江山、美人、榮耀，到底哪個更重要？

帕里斯的審判
彼得 · 保羅 · 魯本斯｜1632—1635 年｜木板油畫｜144.8×193.7cm｜倫敦英國國家美術館

這幅魯本斯名作即是可透過她們的象徵物來標識其各自的身份。赫拉的特徵是孔雀。雅典娜的特徵則是她的盔甲、長矛和盾牌。雅典娜的盾牌與眾不同，有著蛇髮女妖美杜莎（Medusa）頭像。當雅典娜沒有持盾牌時，藝術家們會把美杜莎頭像安放到她胸甲的中央，所以她的形象絕不會和別人弄混。至於阿芙蘿黛蒂就更醒目了，她最主要的特徵有兩個：兒子和裸體。不過，從「帕里斯審判」之後，蘋果也成為她的特徵。

帕里斯的審判

所羅門 · 約瑟夫 · 所羅門│1891 年│布面油畫│236.2×165.7cm│私人收藏

在這幅畫裡，帕里斯根本就沒有出現，尊貴的金蘋果被隨意地扔在地上。三位女神直接面對旁觀者，彷彿帕里斯就站在畫外，又彷彿帕里斯就是旁觀者自己，畫家讓畫面與旁觀者形成了很特殊的互動關係。畫面中跪坐在地的女神手扶盾牌，很明顯那是雅典娜。可是另外兩位卻沒有明顯的身份特徵。但是，看看花樹中女神那身尊貴的紫袍和中間這位女神袒露身體時的優雅與自信，尤其是看到另外兩位女神看向她的嫉妒眼神，不難想到，中間的這位就是美神阿芙蘿黛蒂。與很多畫家用女神的象徵物來標識她們的身份不同，所羅門在這幅畫中用以區分三位女神的是她們的氣質。

帕里斯的審判
華特 · 克倫｜1909 年｜紙上水彩畫｜56×76.5cm｜私人收藏

克倫作品選取的是三位女神寬衣解帶的時刻，畫家著重的是三位女神對於「脫衣服」這項要求的反應。畫家深入人心，敏銳地捕捉到了三位身份、性格不同的女神對這個要求的不同反應：手持長矛的雅典娜是處女神，彷彿對此很不習慣，弓著身子試圖用已經脫下的衣服為自己遮羞；赫拉明顯認為這項要求冒犯了自己天后的尊嚴，背轉過去，有些生氣地瞪著這個小夥子，一臉的不甘心卻又無可奈何；只有阿芙蘿黛蒂毫無顧忌地袒露身體，不僅如此，還向帕里斯溫柔地笑。帕里斯的眼睛已經看直了，正愣愣地瞪著眼前的美神。可是，在這震驚、專注的目光中，他沒有意識到，自己已經多了兩位敵人。

Ⅱ 愛江山更愛美人

在一些人看來，帕里斯的選擇說明他是一個沉迷酒色、胸無大志的懦夫，但從另一個角度來看，帕里斯的選擇恰恰說明他有能力、有信心、有志氣！因為帕里斯認為，權力、榮譽可以由自己將來親自去爭取，唯獨愛情，這是普通人爭取不到的，只有靠神的幫助。

不得不說，帕里斯的想法是很人文主義的。這個選擇說明，他不僅瞭解愛的真諦，更對自己充滿了信心！此外，他還對公平的競爭環境充滿了憧憬，認為只有愛情的競爭與公平無關，而權力與聲望都是可以透過公平競爭得到的。

但帕里斯不知道，從他把金蘋果交給阿芙蘿黛蒂的這一刹那開始，將碾碎無數國家，無數英雄的命運之輪就開始隆隆地轉動起來了。在當時，別說帕里斯不知道，連三位女神自己都不知道。

帕里斯的審判
居斯塔夫 · 波普｜ 1852—1895 年｜布面油畫｜ 85.6×110.5cm ｜私人收藏

這幅畫彷彿就是三位女神分別做出賄賂之後的情景。心神不寧的不再是三位女神，反倒是森林裡的帕里斯，他手拿蘋果托腮沉思自己的未來。三位女神看似都好整以暇地等待著，實際上個性卻十分鮮明：中間頭戴王冠的赫拉傲然地微微冷笑，彷彿認定了沒人能拒絕權力的誘惑；左側站立的雅典娜回眸看著帕里斯，彷彿在會心一笑，認定凡是男人都難以拒絕「最英勇」的頭銜；右側的阿芙蘿黛蒂看上去有些憂慮不安，似乎不能確定愛情在男人的心目中到底有多重要。在一般人心目中，權力、名望與愛情，也許是這麼排序的吧？

帕里斯的審判

彼得 · 保羅 · 魯本斯 | 1597—1599 年 | 木板油畫 | 133.9×74.5cm | 倫敦英國國家美術館

此刻帕里斯面對的是宙斯也曾經面對過的選擇。宙斯似乎已經做出了最標準的樣板，但帕里斯的想法卻與宙斯完全不同：他把金蘋果遞給了阿芙蘿黛蒂。

Ⅲ 放羊的「熊孩子」原來是王子

在伊達山上放羊的帕里斯，此前擁有一段幸福的人生。

他不知道自己的親生父母是誰，剛剛出生不久就被拋棄在伊達山上。可是，他竟然被一頭母熊發現，然後靠喝母熊的乳汁活了下來。這幕奇景後來被一個牧羊人發現，牧羊人覺得這孩子那麼命大，一定將會有不平凡的人生，便把他領回去，將他撫養長大。

帕里斯此後就在伊達山的山林間無憂無慮長大。這個喝熊奶長大的孩子不僅從小就有過人的勇氣與力量，偏偏還有無比俊美的容顏。

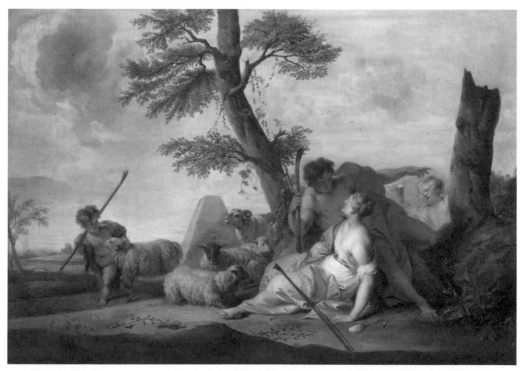

帕里斯和伊娜妮
雅各布・德・維特｜1737 年｜布面油畫｜99.5×146.5cm｜阿姆斯特丹荷蘭國立博物館

這幅作品中，帕里斯與伊娜妮把身體擰成了兩個C形，再用深情的兩兩相望搭扣在一起。不用面部表情，他們的身體姿態就表現了兩人之間纏綿的愛情。這種身體姿勢也是舞蹈中表現愛情的最常用手段。

伊娜妮與帕里斯的故事

法蘭西斯科 · 迪 · 喬治 · 馬蒂尼｜15 世紀 60 年代｜木板蛋彩畫｜40×113cm｜
洛杉磯保羅 · 蓋蒂藝術中心

這幅 15 世紀的作品從左至右展現了伊娜妮與帕里斯故事的幾個重要階段：最左邊是帕里斯與三位女神關於金蘋果的故事，中間的人物是山林中的女神伊娜妮，最右邊是帕里斯正與伊娜妮依依作別，騎馬向遠處的特洛伊城進發。

　　他還在那裡收穫了一段愛情，少年時代偶遇當地河神的女兒伊娜妮（Oenone）。雙方都被彼此美麗的面容和純真的氣質打動，迅速墜入愛河，在自然天地之間結為了夫婦。

　　可是，自金蘋果審判之後，帕里斯的人生軌跡就開始改變了。他回家不久就聽說，附近的特洛伊王國要舉行一次盛大的比武慶典。他想起了被自己拒絕的那個「最英勇勇士」稱號的誘惑，覺得自己應該憑能力去爭取這個榮譽了。為此，他帶上自己的弓箭去往特洛伊城。

　　特洛伊當時的國王名叫普瑞阿摩斯（Priam/Priams），他以子女眾多聞名：光兒子就有五十個，另外還有幾十個女兒，子女將近一百人。他的兒子中最著名的那個叫赫克特（Hector），他是特洛伊的第一勇士。

　　那一次特洛伊城的競技會場面十分宏大，國王、王后和赫克特都參加了，不僅如此，赫克特還親自下場比武。原本，所有人都認為沒人可以對抗赫克特，但沒想到，一個名不見經傳的牧羊童卻站了出來，與赫克特打了個平手。居然有人能與赫克特打平手！這讓國王普瑞阿摩斯非常吃驚，他把帕里斯叫到了跟前細細詢問。這一問才發現，原來帕里斯竟是他丟失的親生兒子。

　　原來，普瑞阿摩斯的王后赫卡柏（Hecuba）十幾年前懷孕時作了個夢，夢見一座燃燒著熊熊大火的城市。王后醒來後很不安，向祭司尋求解釋。祭司說，這個夢很不吉利，預示著她即將生下來的這個小王子將會使特洛伊滅亡。

　　面對這麼可怕的預言，國王、王后都很不安，兩人狠了狠心，在兒子一出生就讓侍從把他帶到宮外處死。可是，那個侍從看懷中的孩子長得那麼漂亮、眼神那麼無辜，根本下不了狠手，只是把他扔到了伊達山上，讓他聽天由命、自生自滅。沒想到，這孩子沒死，還長成了這麼勇武、俊美的少年。國王普瑞阿摩斯和王后赫卡柏看著這個失而復得的兒

子，喜不自勝，哪還在意當年的凶兆。赫克特非常欣賞這個英勇的弟弟，一家人歡歡喜喜地接受了帕里斯，把他迎回王宮，恢復了他王子的身份。

不久之後，帕里斯還從父王那裡得到一項屬於王子身份的任務：代表特洛伊出使希臘，去希臘的薩拉米斯國迎回普瑞阿摩斯的姐姐，帕里斯的姑媽赫西俄涅（Hesione）。作為特洛伊的公主，赫西俄涅怎麼會在希臘呢？這就牽扯出了特洛伊的一段往事。

赫卡柏的夢
朱利奧・羅曼諾｜16 世紀｜濕壁畫｜曼托瓦公爵宮

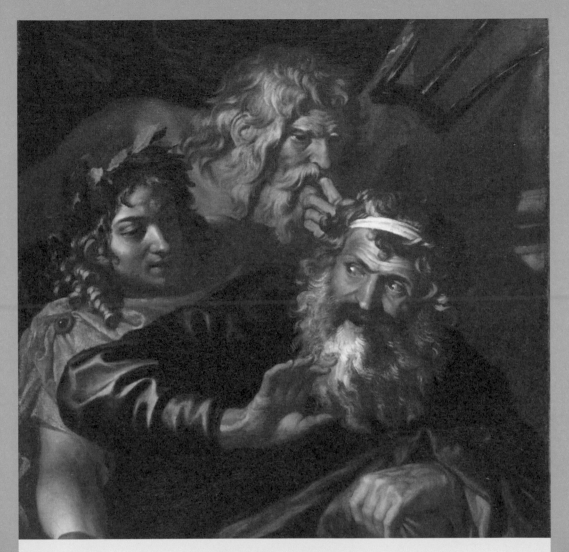

CHAPTER 03

信用不良者
拉奧梅東

LAOMEDON

（Ⅰ） 何必金湯固，無如道德藩

特洛伊的城牆巍峨壯麗，是普瑞阿摩斯的父親拉奧梅東（Laomedon）在位時修建的。這城修得堅固無比、壯麗無雙，人們都相信它永遠不會陷落，是一座永恆之城。

大家的信任不是沒有緣由的盲目崇拜，此城的修建者並非凡人，而是海神波塞頓與太陽神阿波羅（Apollo）。他們曾參與叛變反抗宙斯，失敗後被罰在人間幹活。這兩尊大神來到人間，恰巧遇到了需要修建城牆的特洛伊國王拉奧梅東，便主動提出為他工作。一看有這樣的好事，拉奧梅東當然非常高興，許諾將在城牆修建好後給兩位大神豐厚的回報。

兩位大神放下架子，勤勤懇懇工作起來。可是，當高高的特洛伊城建起之後，拉奧梅東卻反悔了，他不願意向兩位大神支付事先許諾的薪水！拉奧梅東覺得，特洛伊城已經建成了，還建得那麼完美，兩位大神既不能把自己怎麼樣，也不能把巍峨的特洛伊城怎麼樣，所以就厚著臉皮賴帳了。

兩位大神的確不能把特洛伊城怎麼辦，只好氣沖沖地回去了。拉奧梅東喜滋滋地慶倖自己占了大便宜。卻沒想到，波塞頓咽不下那口氣，回去之後竟派海怪去特洛伊搗亂。海怪進不了高大的特洛伊城，就在特洛伊城外的農田裡肆虐，到處橫衝直撞，毀壞了無數莊稼，讓特洛伊人叫苦連天。

拉奧梅東聽說了附近農田被怪物搗亂毀壞的事，便按照當時人的習慣去神廟詢問該怎麼辦。很快，神廟傳回了波塞頓的神諭：要想擺脫怪物的侵擾，拉奧梅東必須獻祭美麗的女兒赫西俄涅。

按照當時人的信仰和祭祀習慣，所謂「獻祭」是指「殺獻」，也就是把活生生的動物殺死，把牠們的生命、靈魂獻給神明。這些被殺獻給神的動物就叫作犧牲。一般情況下，人們奉獻給神的犧牲是牛、羊、豬之類的動物，不用活人來祭祀神明。但現在拉奧梅東得罪了海神，波塞頓的憤怒不是一些普通的牲口就能平息的，他指名索要拉奧梅東最珍貴

的女兒。拉奧梅東沒辦法，只好按照波塞頓的要求，把赫西俄涅綁在海中的一塊巨石上，等待海神來收取自己的祭品。

　　恰巧，海克力斯和他的朋友們此時經過特洛伊，看到這一幕便打聽是怎麼回事。一看到這位傳奇中的大英雄，拉奧梅東彷彿看到了拯救女兒的希望，他請求海克力斯幫忙剷除怪獸，還許諾海克力斯：如果做到了，就把自己最寶貴的一群駿馬送給他，那群馬來自神界，人間罕有。海克力斯非常喜歡特洛伊的駿馬，當即答應了下來，帶領朋友們奮力斬殺了海怪，順便解救了美麗的特洛伊公主赫西俄涅。

阿波羅、波塞頓與
拉奧梅東在特洛伊城前
多明尼基諾｜1616—1618年｜
濕壁畫｜305.8×183.4cm｜
倫敦英國國家美術館

拉奧梅東拒絕向
波塞頓和阿波羅付酬

尤漢姆 · 馮 · 桑德拉特、
吉羅拉莫 · 特羅帕│17 世紀│
布面油畫│96.5×80.6cm│
格拉斯哥亨特里安美術館

畫面中，手持三叉戟的波塞頓怒目而視，頭戴桂冠的阿波羅攤開右手，他們圍著一個老人，仿若現代的討薪員工。被他們圍困的老人一手緊緊攥著錢袋子，一臉奸猾的模樣，活生生就是個吝嗇鬼。

海克力斯解救赫西俄涅

漢斯 · 托馬│1890 年│
布面油畫│100.2×72.5cm│
巴黎奧賽博物館

這幅畫中有兩個男人，一個雖然居中卻背對旁觀者，高大健壯，另一個面對旁觀者，正舉著石塊向海怪砸去。這兩個男人中誰是海克力斯？畫面正中的那位。他手持巨大的木棒，那正是他的象徵性武器。此時海克力斯正背對旁觀者與美女說話。相反，奮力舉起巨石殺海怪的卻另有其人，請記住這個角落中的人物，他才是真正要與美麗公主產生羈絆的人。難怪，畫面中海克力斯背對旁觀者，面對旁觀者的兩人才是後面故事裡真正的男女主角。

Ⅱ 寧可騙神，不要騙人

　　事情至此本來也算皆大歡喜，特洛伊失去一些駿馬，卻能結交海克力斯這樣的大英雄，這個買賣也不算虧。但不知拉奧梅東是怎麼想的，居然完全沒有吸取自己上次毀約的教訓，在海克力斯面前再次反悔了：他不肯把那些駿馬送給海克力斯。

　　也許，拉奧梅東以為，有特洛伊城的保護，海克力斯也會像阿波羅、波塞頓一樣對自己無可奈何。所以，他連海克力斯離開時撂下的那些狠話都沒放在心上。可是他忘了，海克力斯不是天神，是凡人，做起事來沒那麼多禁忌。希臘的戰士追求榮譽，拉奧梅東對海克力斯的欺騙在希臘人看來已經構成了侮辱，海克力斯怎麼受得了，怎麼可能甘休？

　　海克力斯當時正著急去高加索山，暫時忍下了這口氣。一年後，他和朋友們一起重新殺了回來，攻破了特洛伊，還一箭射死了這個頻頻毀約的拉奧梅東。與海克力斯一起殺回來的勇士中有一個人叫特拉蒙（Telamon），他愛上了赫西俄涅，乘機把她給搶走了。

　　說起來，還多虧特拉蒙深愛著赫西俄涅。按照當時的戰爭慣例，拉奧梅東的子女們作為俘虜是要淪為奴隸被賣掉的，但海克力斯看在赫西俄涅的份上，答應釋放她的一個兄弟。同時，海克力斯認為不能壞了規矩，要求赫西俄涅象徵性地交點贖金為自己的兄弟「贖身」。赫西俄涅用自己的金首飾為她最小的弟弟贖了身，這個孩子因此改名為「被贖買的人」，其發音正是「普瑞阿摩斯」。普瑞阿摩斯因此得以留在特洛伊，作為拉奧梅東唯一活下來的兒子，成了特洛伊的新國王。

　　這麼多年來，普瑞阿摩斯一直沒有忘記自己那個被希臘人搶走的姐姐。現在，特洛伊已經國富民強了，他希望能夠像當年姐姐為自己贖身一樣，把姐姐從希臘人手中贖回來。

　　為了實現老國王的這個心願，帕里斯帶著一船金銀財寶揚帆遠航，去往希臘，他美麗的妻子伊娜妮默默注視著逐漸遠離的船隊。她彷彿已經預感到，丈夫將永遠離開自己，再也不會回來了。

伊娜妮

威廉 · 愛德華 · 布里頓｜1901 年｜版畫｜詩集插畫

布里頓是 19 世紀末著名的插畫家，為王爾德等許多作家的作品創作過書籍插畫。
這是他為英國維多利亞時代最受歡迎的詩人阿爾弗雷德 · 丁尼生勳爵的詩集《伊
娜妮之死、阿卡巴之夢及其他詩歌》所創作的十幅插畫之一。

Ⅲ 特洛伊到底在哪？

特洛伊本來只是傳說中地中海東岸的一個富饒的城邦，但 19 世紀的考古愛好者海因里希・施利曼根據《荷馬史詩》的描述，挖掘出了特洛伊的遺址（今土耳其恰納加萊南部）。當代的特洛伊遺址與 3000 年前的特洛伊相比，由於愛琴海及其附近兩條大河的沖積作用，其海岸線向後退了 3000 公尺有餘，讓人們難以想像當年特洛伊城熙熙攘攘的繁忙景象。事實上，西元前 12 世紀的特洛伊，其地位相當於 16 世紀的馬六甲，是重要的國際口岸。它坐落在愛琴海東岸的一個海灣裡，是愛琴海通往黑海的達達尼爾海峽中唯一的深水港。這意味著，不論希臘船隊要去北方黑海地區還是去東方的小亞細亞地區進行貿易，都繞不開特洛伊，它可以說是一座扼守海上十字路口的收費站。秉承這麼得天獨厚的地理位置，特洛伊發展成了一個非常富裕、強大的城邦。它的周圍還聚集著許多愛琴海東岸的其他城邦，它們形成了一個穩固的聯盟，這個聯盟的實力到了普瑞阿摩斯時代，已經發展到足夠可以和愛琴海西岸的希臘人分庭抗禮的地步。

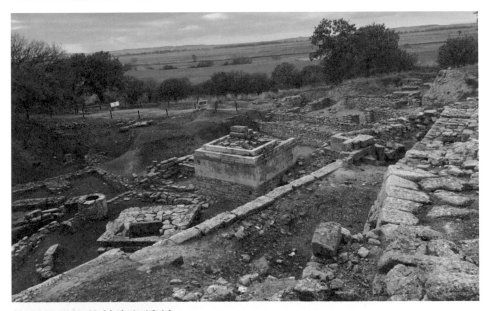

施利曼發現的特洛伊遺址

Ⅳ 普瑞阿摩斯的寶藏

　　普瑞阿摩斯是特洛伊戰爭時的國王，也是特洛伊城的末代君主。所以，當 1874 年《伊利亞特》的超級粉絲海因里希・施利曼在特洛伊城遺址挖掘出 8700 多件黃金器皿時，他堅信這就是神話傳說中特洛伊城陷落時國王匆匆掩埋的財寶，把它們命名為普瑞阿摩斯的寶藏。雖然事後證明施利曼的推測是錯誤的，但這批金製品文物至今仍以此命名。在這些珍寶文物中，最著名的是兩頂黃金王冠。其中大的那頂由 16353 塊金片組成，製作工藝精美絕倫。施利曼曾把它戴在自己妻子蘇菲亞的頭上，拍照留念。他相信，上一個佩戴這些黃金首飾的人正是特洛伊的海倫，而他的妻子也恰恰是希臘人。由於戰爭等原因，普瑞阿摩斯寶藏直到 1996 年才在莫斯科首次公開展出，至今土耳其、希臘、德國和俄羅斯仍在談判中爭奪著它們的歸屬權。

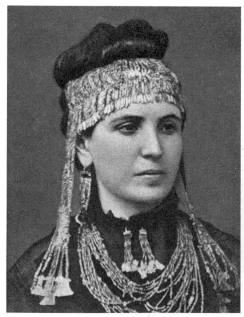

蘇菲亞・施利曼留影

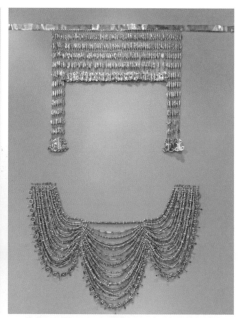

普瑞阿摩斯寶藏中的大、小金皇冠

原件由莫斯科普希金博物館收藏，柏林早期歷史博物館藏有複製品。

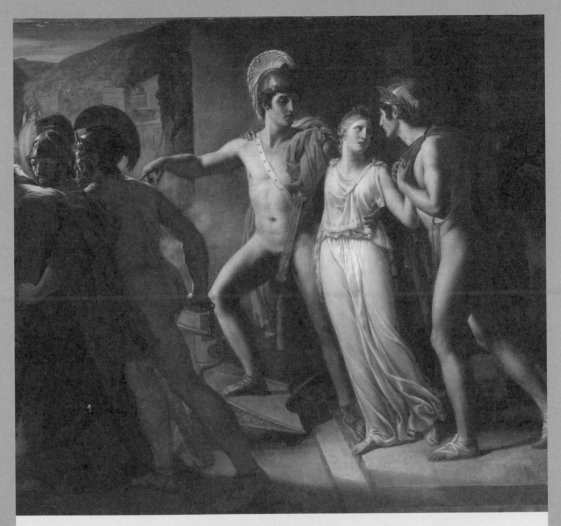

戀愛腦女主
海倫

HELEN

Ⅰ 寧不知傾國與傾城

　　帕里斯的使命完成得並不好。他到了特拉蒙所在的薩拉米斯島才發現，赫西俄涅已經成了特拉蒙的妻子，兩人連兒子都生了好幾個了。特拉蒙想都沒想地就拒絕了特洛伊的請求。

　　雖然任務沒完成，但帕里斯並不沮喪，他反而慶倖自己來到了希臘：在這裡，他遇到了天底下最美的女人——斯巴達的王后海倫（Helen）。

　　海倫有多美？任何時代的人都可以憑自己的審美觀去想像，她已經成為一個美麗的符號。

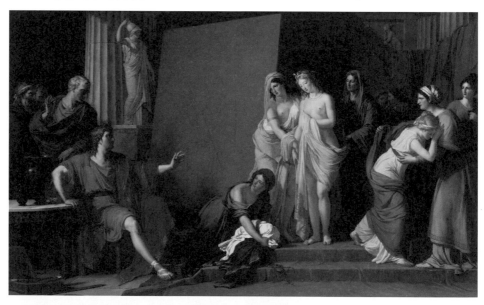

宙克西斯從克羅頓的姑娘中挑選海倫的模特兒
弗朗索瓦 · 安德魯 · 文森特｜1791 年｜布面油畫｜101.6×137.16cm｜
史丹佛大學康托藝術中心

宙克西斯是古羅馬時期最著名的畫家。很多人都聽說過一個故事：古羅馬時期，兩個畫家比賽誰的技巧更高超，結果一個畫家畫的花朵能騙得蜜蜂前來採蜜，畫的葡萄能讓鳥兒前來啄食。這個畫家就是宙克西斯。據說，他最著名的作品就是《特洛伊的海倫》。根據那流傳頗廣的故事，宙克西斯的畫很寫實，作品很逼真。那麼，他畫海倫前會如何挑選模特兒？據說，他結合了五位義大利克羅頓姑娘最美的特徵，創作出了一幅無與倫比的海倫像。正因如此，表現宙克西斯挑選海倫模特兒的場景也成為後世畫家特別有興趣的主題。

如果美麗可以相加的話，希臘神話中海倫的美恐怕遠遠超過五個美女的總和。當她還是小女孩的時候，她的美麗之名就已經流傳頗廣，讓英雄忒修斯（Theseus）都垂涎三尺，冒險把她給搶了。好在，她有兩個疼愛她的孿生哥哥，他們把妹妹從忒修斯的手中搶了回來。這對雙胞胎名叫卡斯托爾（Castor）和波呂克斯（Pollux），他們就是後來的雙子座。

忒修斯在海倫被救回之後有些氣餒，但立刻決定去冥府偷出冥后波瑟芬妮（Persephone）作為補償。

這意味著，海倫的美可以和冥后相匹敵，甚至可能還更勝一籌！這樣的傳奇遭遇不僅讓海倫豔名傳遍希臘，還為她籠罩上一層神秘甚至有些危險、禁忌的輕紗。這更惹得一眾英雄不顧一切地前來追求了。

帕里斯出使時經過斯巴達，受到斯巴達國王的款待，回國途中他再

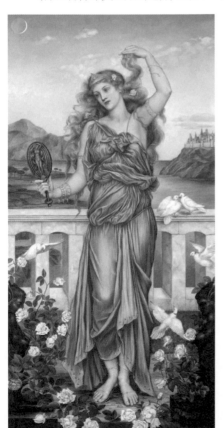

次拜訪斯巴達，這時國王不在國內，接待他的是王后海倫。不難想像，帕里斯一見到海倫就陷入了愛河。

帕里斯想起了自己之前的奇遇，他記得阿芙蘿黛蒂曾經向他許諾過「最美女人的愛情」。這些年來，他的心中也一直在隱秘地渴盼著那樣的奇遇。現在看到海倫，他明白了，這就是阿芙蘿黛蒂在兌現自己曾經許下的承諾。

有愛神的應許在前，什麼禮儀、規矩、道德都被扔到一旁，帕里斯迅速和海倫熱戀起來。同樣，海倫也立刻愛上了俊美、溫柔的帕里斯。

特洛伊的海倫
伊芙琳 · 德 · 摩根｜1898 年｜布面油畫｜
124×73.8cm｜倫敦德 · 摩根中心

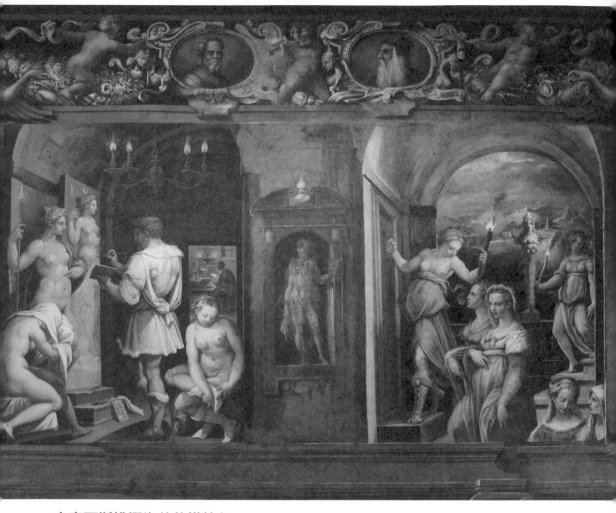

宙克西斯挑選海倫的模特兒
喬爾喬 · 瓦薩里｜16 世紀中期｜濕壁畫｜阿雷佐瓦薩里故居

瓦薩里是 16 世紀佛羅倫斯藝術家，就是他把那個時代命名為「文藝復興」。他故居的牆壁上也有一幅有關宙克西斯的壁畫。如同宙克西斯的作品能夠欺騙人們的眼睛，這幅畫裡開放的 3D 空間拓展了房間的空間感，也是在欺騙世人的眼睛。宙克西斯挑選海倫模特兒的故事在文藝復興時期廣為流傳，還有其學術上的意義，它象徵著當時人們對美的理解已經上升到一個階段：人們意識到美是高於生活的，藝術家要博採眾長才能達到美的理想。正因如此，表現宙克西斯挑選海倫模特兒的場景也成為後世畫家特別有興趣的主題。

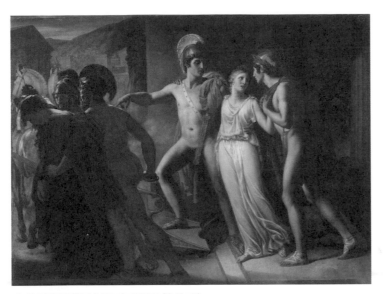

卡斯托爾與波呂克斯解救海倫
尚 · 布魯諾 · 加西 │ 1817 年 │ 布面油畫 │ 113.2×145.4㎝ │ 私人收藏

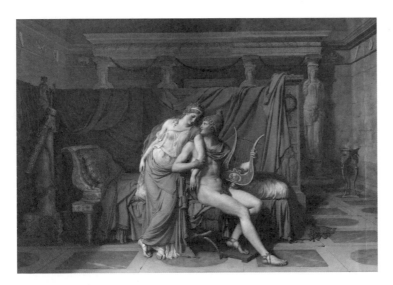

海倫與帕里斯
雅克 · 路易 · 大衛 │ 1788 年 │ 布面油畫 │ 144×180㎝ │ 巴黎羅浮宮

這是一幅著名的繪畫作品，畫中手持里拉琴的就是特洛伊王子帕里斯，與他依偎在一起的就是斯巴達王后海倫。兩人的身後有一幅巨大的帷幕，讓人感覺這是在私密的閨房裡，帕里斯的武器已經被高高掛起。海倫半露香肩，在典雅中透露出誘惑。帷幔的後面是古希臘神廟特有的人像柱，這不僅標誌了希臘的地理位置，還是 18 世紀古典主義繪畫的特色。畫中兩人兩兩凝望，深情款款。

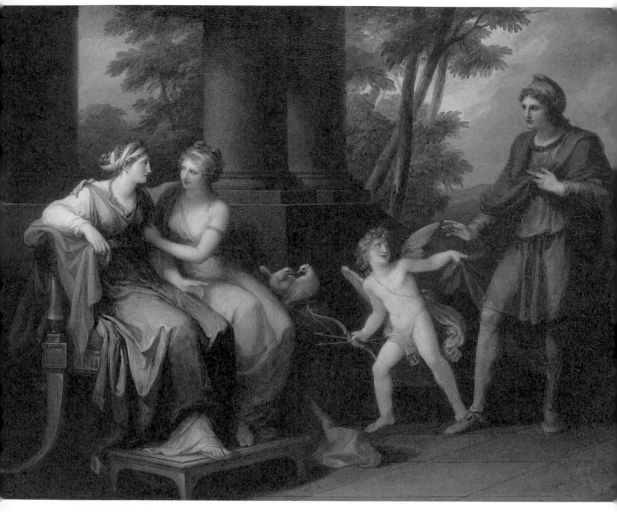

阿芙蘿黛蒂把帕里斯介紹給海倫

安吉莉卡 · 考夫曼｜1790 年｜布面油畫｜102×127.5cm｜聖彼得堡艾米塔吉博物館

這幅作品強調了愛神母子的作用。畫中小愛神拽著帕里斯來到海倫面前，把他介紹給海倫。阿芙蘿黛蒂坐在海倫的身邊，神情就像凡間的媒婆一樣，在賣力地撮合這兩人。可是，畫中的帕里斯並沒有看向小愛神，海倫也沒有看向身旁的阿芙蘿黛蒂，他們兩兩相望已經挪不開眼睛了。雖然只是初見，但兩人明顯已經一見鍾情。

II 佳人難再得

　　相愛的人最怕分離，帕里斯作為使者總是要回特洛伊的，這可怎麼辦？在愛神的鼓勵下，兩人做出了一個震驚世人的決定——私奔。海倫帶著自己的私人財產，偷偷上了帕里斯回國的船，兩人就這麼私奔去了特洛伊。

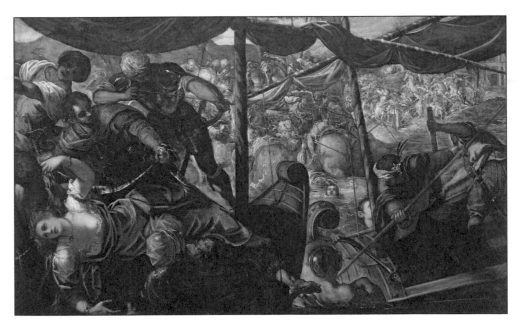

劫奪海倫
丁托列托│ 1578—1579 年│布面油畫│ 186×307㎝ │馬德里普拉多博物館

這幅作品明顯把這段愛情故事解讀成了武力劫奪。在這幅畫中，特洛伊人穿戴著當時土耳其人的裝束。15 世紀，鄂圖曼帝國國力極盛，幾次襲擊歐洲城市，最遠時三次兵圍維也納，對歐洲人的心理影響極大。在 15 世紀的歷史背景下，海倫的故事被歐洲人解讀出新的內涵：來自土耳其的男人正在搶劫歐洲的女人。畫面中美麗的海倫被搶到異鄉人的船上，兩手攤開，彷彿在向岸上的勇士呼救，可是土耳其人的大船已經開啟，戰敗的希臘勇士在海中掙扎，只能看著海倫被搶走。這幅畫的創作之前不到十年，爆發過著名的勒班陀海戰，鄂圖曼土耳其人的勢力正在地中海上臻於極盛，丁托列托所在的威尼斯備受威脅。如果剝離掉神話的背景，畫中的情形也可以被看作一場爆發在歐洲人與土耳其人之間的慘烈海戰。

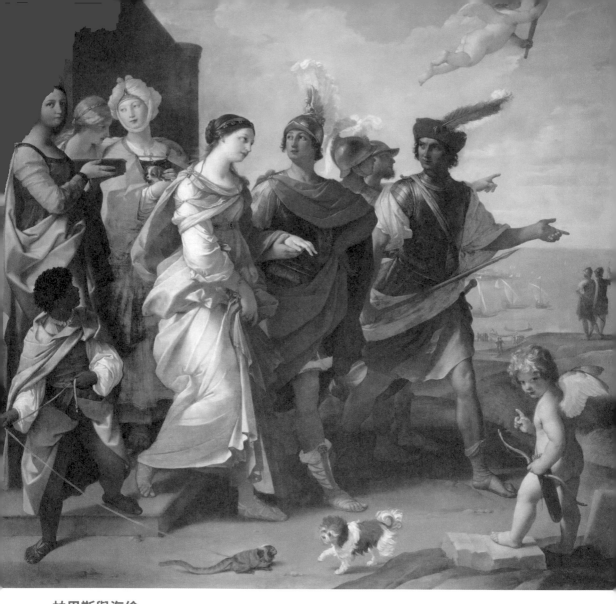

帕里斯與海倫

圭多 · 雷尼｜1626—1629 年｜布面油畫｜253×265㎝｜巴黎羅浮宮

圭多 · 雷尼的這幅畫是對賈奇托 · 坎帕納的同名畫作的臨摹。在這兩位畫家的作品中，海倫身穿華服，帶著侍女從容離開，顯示出她是主動私奔的。可是，畫面右下角小愛神的眼睛卻直勾勾地看向畫外的旁觀者，彷彿在質問每個旁觀者：「他們真的是出於純潔的愛情嗎？」在文藝復興時期，畫面中出現的每一項事物幾乎都帶有象徵寓意。要真正看懂畫家對兩人這段愛情的看法，還需要注意到畫面中兩個不起眼的配角：畫面正下方的小狗和僕人手中的猴子。一直以來，狗都象徵著忠誠，小狗的出現彷彿在拷問旁觀者：「海倫對婚姻的忠誠在哪裡？這樣的女人對愛情會忠誠嗎？」換個角度來看，帕里斯作為使者、客人，他的忠誠又在哪裡？

　　等到斯巴達國王梅內勞斯（Menelaus）回來的時候，發現自己的王后、愛妻不見了，還是和帕里斯一起不見了。作為丈夫，他當然不能接受海倫是私奔的，他認定海倫是被帕里斯搶走的。所以，在後來古代歐洲畫家的筆下，人們更願意表現：海倫不是自願私奔的，而是帕里斯不顧道義、蠻橫地劫奪了海倫。

　　事實上，就算梅內勞斯意識到自己的妻子是與人私奔的，他也必須一口咬定海倫是被搶走的。只有堅持這口徑，他才可以堂而皇之地指責帕里斯不顧賓客法則，指責特洛伊不顧國家間的和平相處之道。

　　如果認定海倫是被搶走的，那麼事情的矛盾就是希臘與特洛伊之間的；如果承認海倫是主動私奔，那矛盾就只能局限為他與帕里斯的私人競爭，他只能淪為整個希臘世界的笑柄，如何要求別人的幫助？梅內勞斯以海倫被搶為由，義正詞嚴地要求希臘眾多國王們幫他發動一場戰

　　更有意思的是與小狗盯視的猴子。在當時的文化中，猴子象徵著虛榮。虛榮與忠誠兩兩相望，這幅畫同時也在提醒人們思考：這場私奔裡的兩個人，是不是都有一點虛榮？對於海倫來說，異域王子不顧一切地追求、兩個國家為她發動戰爭，後面的故事成就了她史上第一美人的美名，她當時的決定是不是也有幾分出於虛榮？而對於帕里斯來說，「虛榮」藏得更深。他來希臘的目的是帶回特洛伊的公主，可是他的任務失敗，這個剛剛被王室接受的王子難道沒有感受到挫敗感、甚至觸發了他在特洛伊王室中的地位危機？因此，他雖然沒有帶回特洛伊公主，卻帶回了一個希臘公主，還是全希臘最受人矚目的公主、斯巴達的王后！歸來的隊伍中有了海倫，帕里斯就沒有失敗，海倫的到來挽回了特洛伊的尊嚴，甚至特洛伊因為海倫的到來「報仇」了！誰說帕里斯的行為背後沒有虛榮？當虛榮與忠誠兩兩相望的時候，旁觀者更能體會到，小愛神看向旁觀者的眼神是帶著嘲諷的。

爭，奪回海倫。他憑什麼有這個底氣要求別的國王、王子為他作戰搶回老婆？他還真有這個底氣。因為多年前，希臘眾多國王、王子們都曾經發過一個著名的誓言：廷達瑞俄斯（Tyndareus）誓言。

劫奪海倫
贊比諾 · 斯特羅茲│ 1450—1455 年│木板蛋彩畫│ 51×60.8cm │倫敦英國國家美術館

這幅 15 世紀初的作品有著濃厚的哥德式繪畫風格。15 世紀初的義大利正處在文藝復興運動初期，但這幅畫中引人注目的是一座半開放的建築、單線勾勒出的人物和一個絕無陰影的世界。這些都是中世紀晚期流行的哥德式風格的典型特徵。另外，這幅畫中人物的服裝也很有時代特色。畫面中央抱著海倫準備上船的帕里斯似乎穿著緊身褲，有趣的是這條緊身褲的兩個褲管居然不是同一個顏色的！事實上，這正是 15 世紀的流行款式。畫中人穿的並不是緊身褲，而是一種類似今天長筒襪的服飾，名叫肖斯（Chausses）。15 世紀追求時尚的花花公子們特別流行兩腿穿顏色不一樣的肖斯。在畫家心目中，帕里斯大概就是一個古代的花花公子，因此讓他像當時的時尚先生一樣穿戴起來。

CHAPTER 05

博弈論的最早發現者
奧德修斯

ODYSSEUS

ⓘ 廷達瑞俄斯誓言

　　廷達瑞俄斯誓言不是廷達瑞俄斯發的誓，而是很多希臘國王、王子、英雄在廷達瑞俄斯面前發的誓言。廷達瑞俄斯是上一任斯巴達國王，也是海倫名義上的父親。

　　海倫有著傳奇的出身。她的母親是廷達瑞俄斯的王后麗達／莉妲（Leda）。有一天，宙斯化身為一隻天鵝誘惑了毫無防備的麗達。十個月後，麗達生下了兩枚天鵝蛋，每枚蛋裡都有一對龍鳳胎。這四個孩子裡，其中兩個是她和人間的丈夫廷達瑞俄斯的兒女，另外兩個是她與宙斯的兒女。海倫就是麗達與宙斯的女兒。

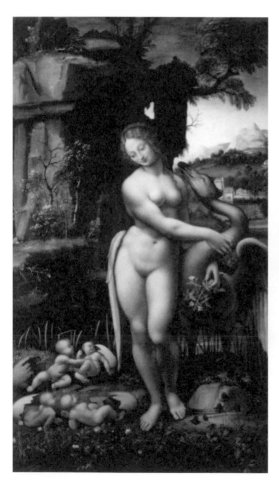

麗達／莉妲與天鵝（達文西的原圖丟失，此圖為其學生的臨摹版）
法蘭西斯科 · 梅爾茲｜1508—1515 年｜木板油畫｜130×77.5㎝｜佛羅倫斯烏菲茲美術館

這幅作品中真正重要的是麗達（莉妲）腳邊的四個孩子，這四個孩子都大名鼎鼎，不妨猜一下誰是小海倫。

　　廷達瑞俄斯從小把海倫撫養長大，視如己出。等到她成年時，來求婚的國王、王子、英雄踏破了斯巴達宮廷的門檻，幾乎所有希臘世界適齡的單身英雄都來了。面對這麼熱鬧的求婚場景，國王廷達瑞俄斯憂心忡忡。他發現這熱鬧裡蘊含著巨大的危險：無論他把海倫許配給誰，都有可能立刻引起一場毆鬥，甚至是戰爭。

　　怎麼辦？海倫只有一個，求婚者卻來了幾十個。這些求婚者中，有一個名叫奧德修斯（Odysseus）的國王。他是希臘西部的綺色佳島（Ithaca，也譯作伊塔卡、伊薩卡等）的國王，那裡土地貧瘠，國力弱小。奧德修斯很有自知之明，他清醒地認知到自己在求婚者中既不是最英俊的也不是武功最高的，更不是最有權力或最有錢的，一定沒機會入海倫父女之眼。

　　他立刻轉變思路，當別人一窩蜂去求「最好」時，他轉頭去求取被別人忽視的「第二好」。這樣，與大概率的空手而歸相比，他能得到最大的利益。由此可見，奧德修斯真的是古希臘第一聰明人，那時候他就參透了博弈論中的「非合作博弈」原理了。

　　奧德修斯很快就在斯巴達王宮裡找到了「第二好」——海倫的堂姐。她的美麗沒有海倫那樣光輝耀眼，以至於眾多求婚者沒有注意到她。可是她賢慧、聰明、剛毅，幾乎具備所有奧德修斯喜歡、也需要的美好特質。關鍵是，她是斯巴達國王的侄女，正是這位綺色佳國王需要的公主。沒有人比她更適合奧德修斯了，她的名字叫潘娜洛比（Penelope）。

　　可是，斯巴達和綺色佳的實力實在太懸殊了，以奧德修斯的資格在正常情況下他連潘娜洛比也娶不到。這怎麼辦？他必須要「立功」才行。於是，他向躊躇不決的廷達瑞俄斯國王建議：只要將潘娜洛比許配給他，他就幫斯巴達解決海倫嫁誰的難題。

　　廷達瑞俄斯大喜過望，立刻就答應了奧德修斯的請求。

　　在奧德修斯建議下，所有求婚者在廷達瑞俄斯國王面前莊嚴地發誓：第一、他們尊重海倫的選擇；第二、他們將拼盡全力保護海倫所選擇的丈夫的利益。這兩條誓言解決了所有問題。由於第一條誓言，不管

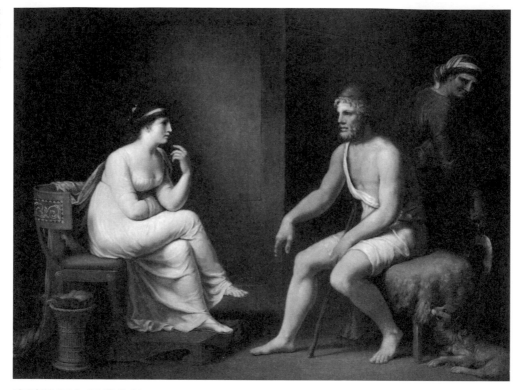

奧德修斯和潘娜洛比
約翰 · 海因里希 · 施蒂拜因｜1802 年｜布面油畫｜86.8×107.9cm｜私人收藏

誰是最終的幸運兒，大家都必須「尊重海倫的選擇」，失敗者們不能傷害海倫的未婚夫，更不能武力逼迫海倫改變主意！

單憑這一條，奧德修斯就能保證斯巴達宮廷裡不會出現任何打架決鬥之類的糟心事，而他更睿智的是讓所有人發了第二條誓言：全力保護海倫丈夫的利益。也就是說，將來如果有人對海倫的丈夫不利，宣誓的所有人都有義務為他而戰。簡單地說，他們不僅自己不能找情敵拼命，如果有一天情敵遇到麻煩、危險，他們還需要為情敵拼命。

從愛情的角度看，這可真是一個崇高的誓言；從政治的角度看，這則誓言的意義更加重大。古代的希臘是一個由上千島嶼、城邦組成的文明區，從來都不是一個統一的國家。從真實的歷史來看，連覆蓋整個希臘地區的聯盟都沒有。可是，廷達瑞俄斯誓言卻在事實上把這些求婚者們聯結成了一個利益共同體。

海倫的美麗讓一大半的希臘國王在發出廷達瑞俄斯誓言之際，事實上就已經在結盟了。

衝冠一怒為紅顏

梅內勞斯認定，帕里斯的行為屬於侵犯了「海倫所選擇的丈夫的利益」，據此，他可以堂而皇之地要求所有曾經發過廷達瑞俄斯誓言的國王們履行自己的職責。為此，他首先來到了希臘最強大的邁錫尼王國，尋求邁錫尼國王阿加曼儂（Agamemnon）的幫助。

阿加曼儂是當時希臘世界最有影響力的國王，本身就有維護希臘世界公平正義的責任，更何況他還是梅內勞斯的親哥哥。不僅如此，阿加曼儂的妻子還是海倫的親姐姐克呂泰涅斯特拉（Clytaemnestra），他和梅內勞斯既是兄弟也是連襟。對梅內勞斯的請求，於情於理他都必須支持。

現在，海倫丈夫的利益受到了挑戰，是大家踐行誓言的時候了。消息很快就傳到了希臘各地，每位當年的求婚者都收到了集結令，他們必須帶著戰船趕來，他們要結成古代版的「復仇者聯盟」。

《荷馬史詩》裡附了一張長長的船名表，羅列了這些前來集結的英雄的名字和他們的實力，甚至可以從誰的船與誰的船靠近來判斷他們的結盟狀態或附屬關係。有趣的是，後來雅典和麥加拉為薩拉米斯島的歸屬權產生糾紛，由斯巴達進行仲裁，雅典人就援引《荷馬史詩》中的船名表，聲稱史詩中記載來自薩拉米斯的船隊緊挨著來自雅典的船隊停靠，可見該島自古就屬於雅典。斯巴達還真就接受了這個說法，就這麼拍板了！

阿加曼儂的金面具
西元前 16 世紀｜黃金｜
雅典希臘國家考古博物館

這個黃金面具被稱為阿加曼儂
面具，其命名這正是那個成功
發現了特洛伊遺址的德國粉絲海
因里希・施利曼。他在成功挖掘
了「普瑞阿摩斯寶藏」後再接再
厲，轉至希臘尋找史詩中的邁錫尼。
1876 年，他果然在邁錫尼遺址發現了
六座豎井墓的墓葬圈以及無數精美的黃金
隨葬品。在第五墓中，他驚喜地發現了一個
戴著金色面具的乾屍。施利曼認定，能夠擁有這
麼壯觀隨葬品的墓主人非阿加曼儂莫屬，所以他在看到
這黃金面具時，認定了那面具下的臉龐就是史詩中的阿加曼儂。興奮的施
利曼拍了一份電報給希臘國王，上面的文字充分表現了他的狂喜：「我凝
視著阿加曼儂的臉龐。」
當代歷史學家們考證，這個面具的主人生活在西元前 16 世紀。如果阿加
曼儂確有其人，他應該生活在西元前 13 至西元前 12 世紀，所以這面具上
的容貌絕不是阿加曼儂本人的樣子。即使如此，由於這次考古發現的重大
性及戲劇性，這面具至今仍被人稱作阿加曼儂的金面具。

Ⅲ 奧德修斯的詭計

接到阿加曼儂的「英雄帖」之後，幾乎所有當年宣過誓的國王、王
子都來了，甚至連一些沒有宣過誓的英雄也來湊熱鬧了，整個希臘世界
都因這椿大事件而沸騰。看來看去，卻有一個該來的人一直沒來。他就
是廷達瑞俄斯誓言的宣導者，綺色佳島的國王奧德修斯。

如果是別人沒來，也許阿加曼儂他們暗地裡咒罵幾句、嘲笑幾句也
就算了，可是奧德修斯沒來卻讓阿加曼儂很不安。阿加曼儂在他求婚的

時候就看出來了，這個奧德修斯是希臘世界中難得的智者。一場規模那麼盛大的遠征，怎麼能沒有智者隨行？

阿加曼儂帶著幾個親信，親自來請奧德修斯出山。但到了綺色佳，阿加曼儂的心卻涼了半截：奧德修斯瘋了！阿加曼儂一上島，就有人告訴他奧德修斯瘋了。見他不信，抹著眼淚的王后潘娜洛比還讓人帶阿加曼儂親自去看看奧德修斯的瘋相。

阿加曼儂跟著人來到田野，一眼看見奧德修斯在親自拉犁耕地。綺色佳貧瘠，國王親自耕地並不算奇怪，可是給奧德修斯拉犁的牲口太奇怪了！無論中外，農夫耕田時通常用馬或牛來拉犁，因為馬或牛力氣大、脾氣溫順；如果是貧寒人家，甚至有可能是農人自己親自拉犁。無論用什麼拉犁，關鍵是犁刀要走直線，這樣才能方便播種。可看看此時的奧德修斯，給他拉犁的是一頭牛和一頭驢！可想而知，牛和驢的力氣不一樣，行走的速度不一樣，這樣犁出來的地肯定是歪歪扭扭。奧德修斯的犁正在地裡亂畫圈圈，把好好的土地弄得亂七八糟。

更要命的是，綺色佳本來就土地貧瘠了，奧德修斯在犁後面播撒的根本就不是什麼種子，而是鹽！這還了得？再好的土地一旦撒了鹽就無法耕作了，而且這影響還不是一年兩年的，甚至幾十年都有可能深受影響。在古代，撒鹽是戰勝國對自己難纏對手的重要報復手段。據說，古羅馬人與北非的迦太基人作戰，因為打得太艱難，勝利之後羅馬人就在迦太基的土地上撒鹽，硬生生把原本的北非糧倉變成了一片不毛之地以作報復。

現在，奧德修斯居然往自己的土地上撒鹽，這不是瘋了是什麼？看到這個情形，阿加曼儂準備默默轉身離開，就當自己沒來過。但就在這時，他卻看到有人悄悄把一個什麼東西放在正被奧德修斯糟蹋著的土地上。仔細一看，連阿加曼儂都暗暗心驚：那是個不足歲的嬰兒，正是奧德修斯與王后的獨生子！

阿加曼儂的心緊張了起來。這孩子正躺在奧德修斯的必經之路上，如果奧德修斯真的瘋了，哪裡會在意到地上有個孩子，這孩子豈不當場喪命？

就在他緊張的注視中，奧德修斯駕著的牛驢組合已經來到了孩子面

前。眾目睽睽之下，奧德修斯駕著的這個奇怪組合忽然繞了個圈，從孩子身邊輕輕繞了過去。

　　奧德修斯氣餒了，聰明人之間什麼都不用說破，天底下哪裡有這麼清醒的瘋子？他知道自己裝瘋的伎倆已經被識破，沒有繼續裝下去的必要了。

　　的確，奧德修斯根本就沒有瘋，他只是不願意去打仗。一方面，他認為那麼大張旗鼓地去搶回一個已經變了心的女人很可笑；另一方面，他真捨不得自己剛剛出生的孩子和美麗溫柔的妻子。他知道，與特洛伊的戰爭不可能速戰速決，這一定會是一場曠日持久的苦戰。他不想在孩子那麼幼小的時候就狠心離開家，去做一件沒有意義的事。雖然這件事對於其他希臘人來說充滿了榮譽與機遇，可是在這個智者的心中，這些遠沒有在家陪著妻兒有意義。

　　奧德修斯的確是智者，他大概是整個特洛伊戰爭期間唯一沒有被所謂的英雄偉業刺激得熱血沸騰的人。在眾多頭腦發熱的希臘人中，只有

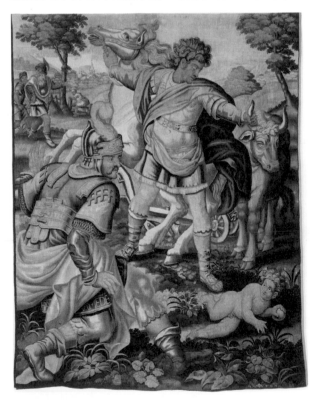

奧德修斯裝瘋
17 世紀早期｜編織掛毯｜
249.5×198.5cm｜
普圖伊 · 奧爾莫日地區博物館

他始終冷靜甚至冷淡地看待這場戰爭。

可是，奧德修斯也受廷達瑞俄斯誓言的約束，就算滿心不願意，也不能違背誓言。既然被人識破，他只好忍痛告別了妻子與孩子，踏上了征途。不過，他的內心卻恨死了那個偷出他孩子、識破他偽裝的人。他牢牢記住這個人的名字了——帕拉墨得斯（Palamedes）。

Ⅳ 帕拉墨得斯：既生瑜、何生亮

帕拉墨得斯是希臘攸俾阿島國王納普利烏斯（Nauplius）的兒子，俊美聰明，品德高尚。更難得的是，帕拉墨得斯是希臘人當中一個罕見的智者。但與奧德修斯不同，他的智慧不僅是些小計謀，而多是大智慧，也就是那些能夠直接造福於人類的智慧。

據說，他是數目字、錢幣、曆法的發明者，還發明了燈塔、天秤等很多使用物品。當時，希臘傳入地中海東海岸的腓尼基人發明的字母。但希臘人的語言與腓尼基人的不同，腓尼基字母只有輔音，而希臘人的語言母音發達。據說，帕拉墨得斯為這套腓尼基字母加了四個字母以標記母音，這使得希臘字母成為世界上最早有母音的字母。從這一點看，他簡直是希臘的倉頡。

如果說奧德修斯的智慧像是陰謀家或政治家，那帕拉墨得斯的智慧則更接近發明家、科學家。但他也不是書呆子，他在聯軍中用自己的智慧為大家出謀劃策，幫助大軍贏得勝利，很受人尊崇，這使得他被譽為希臘聯軍中的第一智者。

但奧德修斯痛恨這個帕拉墨得斯，一直想找機會除掉他。九年後，在特洛伊的戰場上，他終於找到了機會，用一連串計謀誣陷帕拉墨得斯通敵。阿加曼儂中了計，判處帕拉墨得斯死刑，而且是被亂石砸死的酷刑。

這是一種殘酷的刑罰。另一方面，這種刑罰也是對行刑人道德良心的拷問。當代人很難舉起石頭親手向毫無抵抗能力的人砸去，這得需要

多麼冷酷的內心！可是，第一個狠狠把石塊砸向帕拉墨得斯的人正是奧德修斯。他不僅設計陷害了他，還親手終結了這個聰明人的生命。

奧德修斯處心積慮地除掉帕拉墨得斯，也許不僅是因為帕拉墨得斯破壞了他的計畫，逼得他不得不前來打仗，更因為他不能忍受有人比他更聰明吧！從某種程度上看，奧德修斯的確比帕拉墨得斯更「聰明」。《紅樓夢》中說「世事洞明皆學問，人情練達即文章」，帕拉墨得斯比奧德修斯更有學問，對文明的發展更有貢獻，但奧德修斯比帕拉墨得斯更懂人情世故，更懂如何利用人心。他把自己隱藏在被愚弄的希臘同胞中間，利用他們愚昧的憤怒冷酷地實現自己的目的。

帕拉墨得斯是善良，卻並不傻，他在臨終前看透了奧德修斯的詭計，但已無力扭轉，因為他已經看透自己處在一個個人難以抗衡的死局中。他只留下一句充滿寓意的遺言：「真理啊，你歡呼吧，因為你終於死在我的前面！」這句話被如雨點般砸下來的亂石淹沒，在場的希臘人沒有人在意、也沒有人去細緻地品味其中深意，更沒有人意識到他們終將為此付出代價。

奧德修斯必須為自己的行為付出代價。正因為他卑鄙地害死了帕拉墨得斯，正義女神決定罰他戰後在海上漂泊十年才能回到家鄉。奧德修斯因為帕拉墨得斯才不得不離開他摯愛的家人，也因為帕拉墨得斯戰後不能順利與家人團聚。他與帕拉墨得斯的故事既是「既生瑜、何生亮」的故事，也是「成也蕭何、敗也蕭何」的故事。

帕拉墨得斯
安東尼奧 · 卡諾瓦 |
1803—1808 年 | 大理石 |
特雷米齊納市卡洛塔別墅

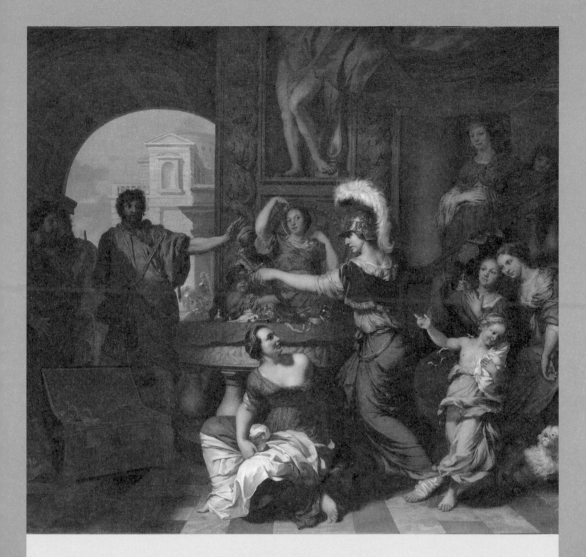

活著還是死去，這不是個問題
阿基里斯

ACHILLES

Ⅰ 阿基里斯登場

　　阿加曼儂帶著奧德修斯回到邁錫尼，此時眾多英雄已集結整齊，準備揚帆起航了。出征前，他們按照希臘人的傳統祭祀眾神，卜問這次大戰的吉凶。預言家卡爾卡斯（Calchas）給了他們一個喜憂參半的預言：如果沒有阿基里斯（Achilles）參戰，特洛伊城就不能被征服。

　　阿基里斯是誰？

　　還記得故事的緣起嗎？宙斯為了保住自己神王的地位，將海洋女神忒提斯嫁給了凡人國王佩琉斯。阿基里斯就是忒提斯與佩琉斯的獨生子。

　　阿基里斯出生那一天可把佩琉斯嚇得不輕。他還沒從有了孩子的喜悅中回過神來，就在宮殿裡看到了心驚膽戰的一幕：身為母親的忒提斯，正倒提著孩子的一隻腳，把他浸到水裡。

忒提斯將阿基里斯浸泡在冥河水中
湯瑪士 · 班克斯 ｜ 1789 年 ｜ 大理石 ｜
高 84cm ｜ 倫敦維多利亞與阿爾伯特博物館

很多藝術家都在自己的作品中表現阿基里斯腱，問題是到底是哪隻腳呢？
按照一般的記載，阿基里斯腱是他右腳的腳後跟，很多藝術家也是這麼進行創作的，但在一些人的創作之下，阿基里斯腱在左腳。
到底是傳說有了錯漏，還是畫家們搞錯了呢？如果是不同的畫家各不相同還好說，但有時候，同一個畫家的作品中都會自相矛盾。
這尊雕塑裡，忒提斯提著的正是嬰兒的右腳。雕塑用基座平面來隱喻水平面，就算沒有刻畫水，人們仍然能感覺到此時的嬰兒正被仰面放在水裡。

　　佩琉斯被眼前的情景驚住了。如果任由妻子這麼胡鬧，孩子的腦袋被浸泡在水裡，不是很快就會氣絕身亡？他連忙制止妻子。可他不知道，忒提斯用來浸泡阿基里斯的不是一般的水，而是冥河的河水，忒提斯這麼做是為了讓阿基里斯騙過死神，獲得永生。忒提斯眼看自己的好心好意被丈夫猜忌，一氣之下回到自己在海中的宮殿居住，從此便與丈夫分居了。

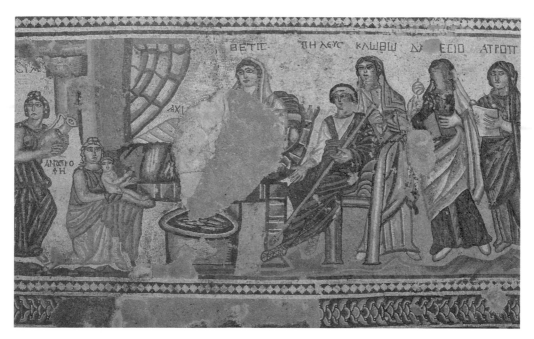

忒提斯浸泡阿基里斯
西元 2 — 3 世紀｜古羅馬鑲嵌畫｜賽普勒斯帕福斯考古公園忒修斯之家

帕福斯考古公園占地 106.4 公頃，已被列為世界文化遺產。這裡保存著眾多西元 2—3 世紀的羅馬壁畫和馬賽克鑲嵌畫。忒修斯之家是公園南部的一座住宅，其中的浴室裡有著一幅阿基里斯第一次洗浴的鑲嵌畫。畫中最左邊的女人是阿基里斯的保姆，她拿著一個瓶子在做準備，右邊的女人是阿基里斯的奶奶，她正抱著小阿基里斯準備給他洗澡。嬰兒的母親忒提斯躺在中間的床上，床前放著一個即將用於給阿基里斯洗澡的澡盆，澡盆的對面坐著孩子的父親佩琉斯，他正在等待給兒子洗澡。這一幕看起來很人間，如同每個剛剛有孩子出生的家庭一樣正常。可是，在佩琉斯的右邊，卻有三個重要的「不速之客」，壁畫上記下了她們的名字：克洛托（Clotho）、拉克西絲（Lachesis）和阿特羅波斯（Atropos）。這三個人正是希臘神話中的命運女神，掌管所有凡人的命運、生死。

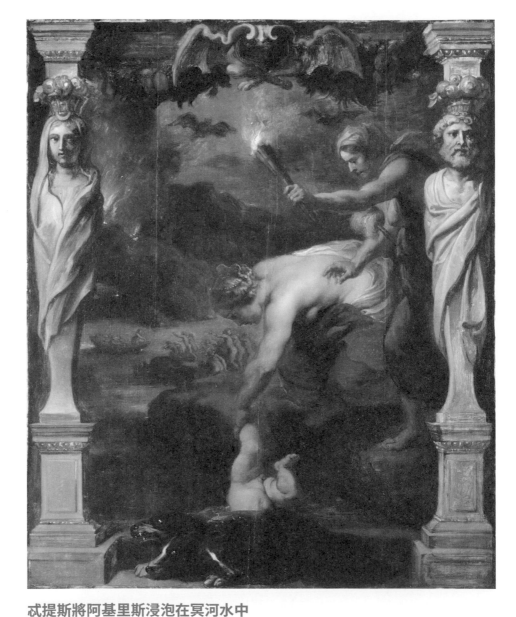

忒提斯將阿基里斯浸泡在冥河水中
彼得・保羅・魯本斯｜1630—1635 年｜木板油畫｜44.1×38.4cm｜鹿特丹博伊曼斯・
范伯寧恩博物館

此圖是魯本斯的一幅早期油畫作品，在這幅畫裡，忒提斯拎著孩子的左腳。
15—17 世紀，尼德蘭地區的掛毯工藝非常有名，很多藝術家都曾經為精美
的掛毯設計過圖稿。

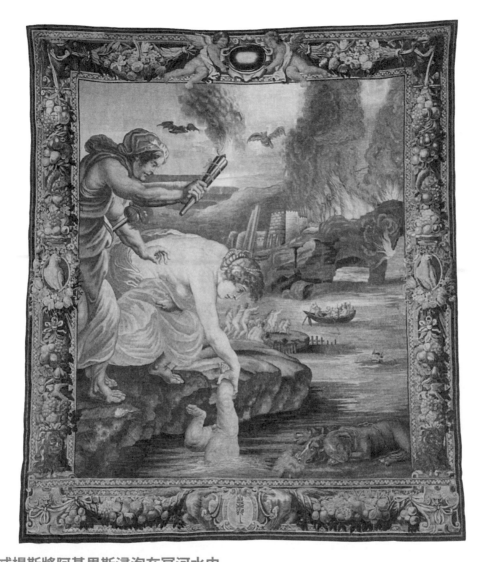

忒提斯將阿基里斯浸泡在冥河水中

彼得‧保羅‧魯本斯（設計）｜編織掛毯｜423×362cm｜布魯塞爾皇家藝術和歷史博物館

此圖這幅掛毯就是由魯本斯設計的。有意思的是在這幅作品裡，忒提斯拎著的是阿基里斯的右腳。

在魯本斯自己的兩幅作品裡，忒提斯拎的「阿基里斯腱」都不是同一隻。不知道是這位藝術家本人也不能確定到底該是阿基里斯的哪一隻腳，還是孩子的姿勢過於複雜多變，畫家顛倒半天仍搞錯左右。也許，這是因為畫家更在意嬰兒入水時不同尋常的姿態。的確，與倒提嬰兒時姿態的生動、微妙相比，左腳還是右腳反倒成為不重要的小問題。

　　阿基里斯因為在冥河水裡泡過，渾身上下刀槍不入，但唯有一處是所有人、包括他自己都不知道的：當年忒提斯是提著他的腳後跟把他浸泡在冥河裡的，那個腳後跟就成了唯一沒有被冥河水浸泡過的地方，那裡也就成了他身上唯一的致命之處。

　　西方諺語「阿基里斯腱」就是指強者的致命弱點。

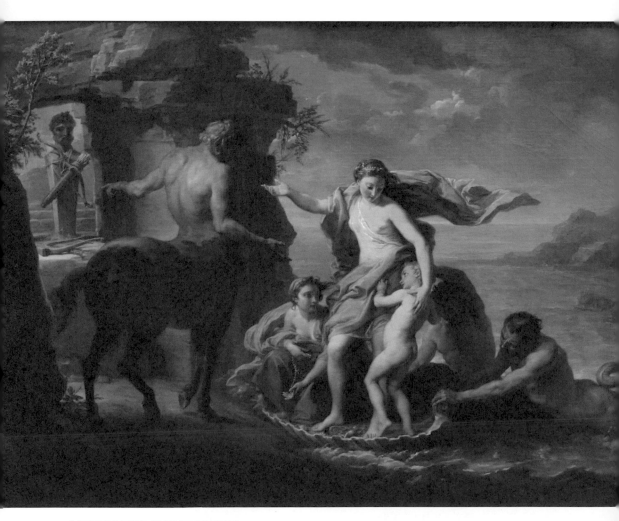

忒提斯請凱隆教導阿基里斯
蓬佩奧 · 巴托尼｜1761 年｜布面油畫｜102×138cm｜帕爾馬國家美術館

　　佩琉斯見妻子走了，就把孩子送到自己的好友，也是他的舅舅那裡去學習。還記得這個人物嗎？此前講佩琉斯如何追求忒提斯時曾經提到過他，那就是馬人凱隆。

　　馬人是希臘神話中的一個傳奇物種，上半身是人，下半身是馬，是半人半馬的奇特生物。馬人這個種族在神話中可以說是聲名狼藉，他們大多放蕩好色、野蠻魯莽，為人、神所不齒。不過，凱隆和其他馬人都不一樣，是著名的能人、賢者。

　　凱隆可以說是希臘神話裡的第一名師，他教過的弟子個個大名鼎鼎。除了精通刀槍劍戟，他還擅長音樂、醫藥等知識，幾乎是無所不能、無所不曉。凱隆受好友之托，收阿基里斯做了自己的關門弟子，悉心教導

　　這幅畫中，請求凱隆教導兒子的不是父親佩琉斯，而是母親忒提斯。畫面中的小阿基里斯像所有不肯去上學的孩子一樣，身子向後縮，試圖躲在母親身後，躲避「上學」的命運。忒提斯彷彿心情很好地哄著孩子，可是她的堅決由他們身後推著貝殼船的海怪表現了出來。這樣的母親很像當代的母親，無論平時對孩子多溫柔，在教育問題上絕對不可能讓步，撒嬌、耍賴都沒用。同樣，這個忒提斯也算得上是「離婚」的典範了：雖然與配偶感情破裂離開家庭，可依然時刻關注兒女的成長。父母對子女的愛原本就與夫妻之間的愛不同，不可混為一談。畫中忒提斯的行為倒是可以為當代人提供借鑒。

起來。在凱隆的教導下，阿基里斯很快成長為英武的少年。可是，在他 13 歲那年，忒提斯卻忽然出現在了兒子面前。她預知阿基里斯將會捲入一場致命的戰爭，此來她要作為母親竭力阻止慘劇的發生。為了這個目的，她不惜一切代價，也無所不用其極。

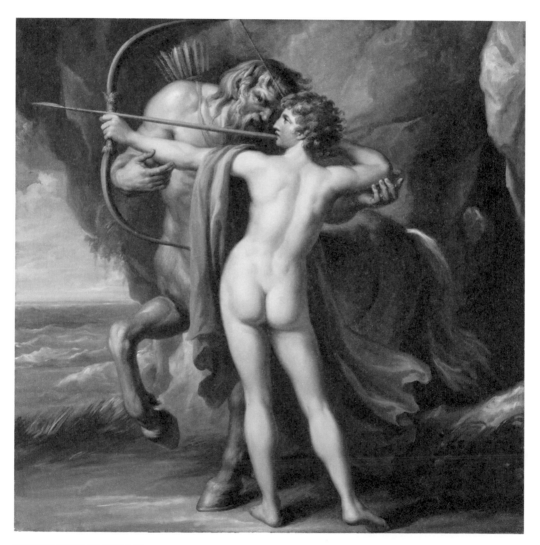

凱隆教阿基里斯射箭
喬凡尼 · 巴蒂斯塔 · 奇普裡亞尼 | 1776 年 | 布面油畫 | 107.8×107cm |
費城藝術博物館

Ⅱ 英雄的本能

忒提斯把阿基里斯帶離凱隆後，把他安置到了斯庫羅斯島的王宮裡，還把他打扮成了女孩子的模樣，讓他混在後宮女眷中和公主們一起生活。她逼阿基里斯發誓絕不主動透露自己的男兒身份。阿基里斯本來就是個俊美少年，一穿上女裝，還真是雌雄莫辨，就連國王里孔美地斯（Lycomedes）的女兒們都沒發現姐妹群中來了個男人。

忒提斯覺得自己的安排應該是萬無一失了。可是幾年後，阿加曼儂的使者還是來到了斯庫羅斯島。這一回阿加曼儂的使者不是別人，正是不久前才被識破偽裝的奧德修斯。他向國王請求見阿基里斯，可國王宣稱這裡沒有英雄，只有一群少女，不信可以親自去找！

奧德修斯在國王宮殿裡轉了一圈，果然只看見一群如花似玉的少女，沒有阿基里斯。他禮貌地向國王道歉，說自己搞錯了，被虛假資訊誤導，很抱歉打擾了公主們。為此，他真誠地表示要彌補自己的過失，希望公主們能夠接受自己準備的禮物。

他拿出了事先準備好的禮物：華美的長裙、珍奇的珠寶、胭脂水粉、小鏡子……總之，都是少女們喜歡的東西。公主們見到這些美麗的禮物，興奮地挑選起來。不過，奧德修斯在這些長裙、珠寶底下，還放著幾件另類的禮物——刀劍、盾牌。

雖然如此，所有「少女們」都只是在興奮地挑選珠寶，好像沒人看到那些武器。就在公主們最開心、最投入地挑選禮物時，宮外忽然傳來一片喧嘩。哭叫聲中夾雜著呼救聲，外面的人紛紛在喊：「好像有敵人殺過來了！」

聽到這種聲音，一群公主們花容失色。喊殺聲彷彿越來越近，連宮殿裡都聽得見外面刀劍相交的鏗鏘聲。宮殿裡的公主們早已嚇得扔下珠寶，尖叫著四散奔逃。可是，這群少女中卻有一個人下意識地從珠寶底下抄起了武器，衝向門口，彷彿立刻要去保護這些姐妹們。

奧德修斯笑了：他的目的達到了。

原來，在來到斯庫羅斯島之前，預言家卡爾卡斯就已經告訴奧德修

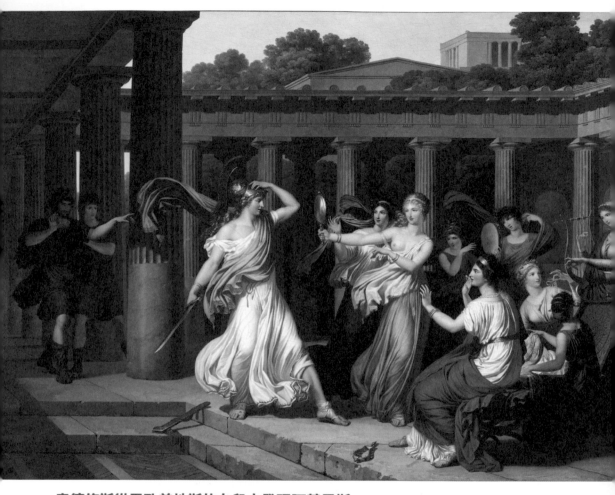

奧德修斯從里孔美地斯的女兒中發現阿基里斯
路易士・高菲│1791 年│布面油畫│81.5×114cm│斯德哥爾摩瑞典國家博物館

女裝阿基里斯因而挺身而出而被識破，這是經常出現的一個美術題材。因為這個故事的背後有一個象徵寓意：個人為崇高的事業犧牲自己。這幅畫是 1791 年完成的，同年在巴黎的沙龍上展出。那時的法國正處在大革命的巔峰之際，那一年的法國第一次成為君主立憲制國家。也是在那一年，奧地利和普魯士發表宣言要求法國恢復王侯們的權利，流亡貴族也在尼德蘭等地鼓動反法活動。對於當時的人來說，這幅畫的道德意味非常現實。

斯，阿基里斯身穿女裝混在宮眷之中，很難找。奧德修斯事先瞭解後就做好了準備，制定了這個計畫：自己去宮廷中明送珠寶、暗送刀劍，同時安排同伴在適當的時候製造戰亂的假像。

奧德修斯就是要用武士在紛亂中的本能反應讓阿基里斯自己現身，因為他瞭解英雄。他相信，一個真正的勇士能掩飾自己的外表，卻絕不可能掩飾自己的內心和直覺。生死關頭，他會下意識地選擇戰鬥，而不是逃避。如果阿基里斯沒有現身，那說明他不是一個真正的武士，那樣的話他參戰與否也就沒那麼重要了。

現在，阿基里斯不僅現身了，還證明了自己就是一個天生的武士。

阿基里斯拿起寶劍就知道自己上當了！但他不後悔，他知道奧德修斯是代表阿加曼儂而來，猜到了他們的來意。阿基里斯不受廷達瑞俄斯誓言的束縛，沒有參戰的責任，但這場戰爭是整個希臘世界的大事，年輕的阿基里斯早已熱血沸騰、躍躍欲試了。他想跟著大家一起去建功立業，但由於受到誓言的束縛，不得不混在公主們中掩藏自己。現在，不是自己主動暴露，而是被發現了，他求之不得！

果然，奧德修斯向阿基里斯說明了來意，邀請他一同參加討伐特洛伊的戰爭，阿基里斯想都沒想就要一口答應。然而，就在他張口之前，忒提斯突然出現了。

忒提斯是來盡最後的努力，試圖阻止兒子走上那條不歸路。到了這個時候，她知道用欺瞞的手段已經無濟於事，只能向阿基里斯坦誠一切。她告訴這個少年，他的未來有兩條路：一是參加特洛伊戰爭，在戰場上獲得巨大榮譽，但年輕輕就會戰死沙場；二是不參加特洛伊戰爭，安富尊榮地度過平凡卻漫長的一生。忒提斯把兩種命運都擺在了阿基里斯的面前，讓他選擇到底是要榮耀、精彩而短暫的一生，還是平凡卻漫長的一生。

威廉・莎士比亞在《哈姆雷特》裡，讓丹麥王子說出了那句世界著名的臺詞「to be or not to be, that is the question.」。英文中 be 是一個內涵很豐富的單詞，中文中沒有一個特別準確的詞可以與之對應。有人把這句話翻譯為「生存還是毀滅，這是個問題」，也有人翻譯為「活著

還是死去，這是個問題」。

　　這個問題曾經也橫亙在阿基里斯面前，可是阿基里斯毫不猶豫地做出了自己的選擇：片刻的輝煌勝過漫長的平庸。他選擇參戰。忒提斯已經盡了一個母親的所有努力，此時，她再也不能阻止阿基里斯參戰了。

　　希臘人也覺得，再也沒什麼能阻止他們獲得勝利了。

奧德修斯從里孔美地斯的女兒們中發現阿基里斯
傑拉爾 · 德 · 萊塞｜1675 年｜布面油畫｜150.5×181.4cm｜斯德哥爾摩瑞典國家博物館

是無私英雄，還是冷血罪犯
阿加曼儂

AGAMEMNON

Ⓘ 獻祭伊菲吉妮婭

　　阿加曼儂的遠征隊集結了幾十個國家的一千艘戰船。如果每艘船上有一百名戰士的話，那遠征隊就有浩浩蕩蕩的十萬大軍。這裡面既有那些受廷達瑞俄斯誓言約束的國王、王子，也有阿基里斯這樣渴望在戰爭中獲得榮譽的英雄。有了這麼宏大的軍隊，阿加曼儂信心滿滿，覺得戰爭一定能在很短的時間內結束，他就等著挑個風和日麗的好日子立刻啟程出發了。

　　可是沒想到，一連好幾天，原本風平浪靜的大海上狂風怒作，還都是逆風。古代出行的船隻主要是靠人力和風力驅動。對於船隻來說，「一路順風」不是一句隨口說說的祝福語，它有著真正切實的內涵。現在，十萬大軍集結，每天光吃飯、喝酒都要消耗許多錢財。如果是外出打仗，他們還能「以戰養戰」，用征服地的資源來供養將士們，現在

黛安娜女神
奧古斯都・聖高登斯｜1892 年｜銅鍍金｜
258.4×135.9×35.9cm｜紐約大都會藝術博物館

這尊黛安娜女神居然是裸體！黛安娜是阿特蜜斯女神的羅馬名字。在神話中，她是一位處女神，總是穿著一條及膝短裙以示貞潔。可是這尊雕像竟然讓她裸體，與其他黛安娜神像完全不同。有趣的是，這也是美國雕塑家高登斯唯一一件裸體像作品。他的唯一一件裸體作品是一位最不該裸體的女神，如果放在荷馬的時代，他遭到的報復會比阿加曼儂更慘重。更有趣的是，高登斯設計的初衷是把它作為風向標。的確，它也曾經作為風向標聳立紐約麥迪遜廣場花園的塔頂上長達 30 年之久，只是由於太重，它就是不隨風向旋轉！可見，這是一尊失敗的風向標，但卻是一尊傑出的雕塑作品。1925 年，麥迪遜廣場花園被拆除，此後它被放進了費城藝術博物館。另一尊略小一些的被陳列在紐約大都會藝術博物館。

停在這裡，十萬人馬消耗的都是希臘人的財富。阿加曼儂真的著急了。

他派人去神廟詢問緣由。很快，祭司給他帶來了神的旨意：海上的逆風是阿特蜜斯（Artemis）女神製造的。阿特蜜斯是阿波羅的孿生姐姐，以阿波羅與特洛伊的過節，她怎麼會站在特洛伊這邊，為難希臘人呢？祭司帶來了具體的答案：阿加曼儂曾經得罪過女神，女神生氣了，故意捲起逆風，不讓希臘軍隊順利出行。

直到這時，阿加曼儂才回想起自己做錯了什麼：此前打獵時，他獵到了一頭鹿。對於獵手來說，獵鹿是非常困難的，阿加曼儂卻能一箭把鹿射死，足見他箭術高強。左右侍衛們一誇，阿加曼儂自己也洋洋得意，便誇口說自己的箭術世間罕見，連阿特蜜斯都得自嘆不如。

阿特蜜斯是狩獵女神，在整個神界以箭術高強著稱，也就只有她的孿生兄弟阿波羅可以與她一較高下。一個凡人居然敢誇口說自己比狩獵女神還高強，當然把阿特蜜斯女神惹怒了。就在阿加曼儂最需要順風的時候，女神故意為難，讓他寸步難行。

弄明白了前因後果的阿加曼儂後悔不已，趕忙打聽如何才能補救自己的過失。祭司無奈地告訴他，唯一能讓女神平息怒火的方法只有一個：獻祭伊菲吉妮婭（Iphigenie）。

阿加曼儂驚呆了，這位伊菲吉妮婭不是別人，正是他與王后的親生女兒，邁錫尼王國的大公主。為了平息阿特蜜斯的怒火，為希臘聯軍求來順風，要他把親生女兒活生生地放到祭壇上燒死，他怎麼能做到？

可是，如果不這麼做，十萬大軍就寸步難行。阿加曼儂是聯軍總司令，那麼多希臘國王、勇士熱血沸騰地前來參加遠征壯舉，他們都在等著、看著呢，他能讓這次遠征就這麼流產嗎？如果結局真是那樣的話，那他邁錫尼國王的權威也就徹底蕩然無存了。

想來想去，阿加曼儂做了決定，不是以父親的身份，而是以希臘聯軍司令的身份決定——犧牲伊菲吉妮婭。雖然下定了決心，但具體操作起來卻有個現實層面的問題：伊菲吉妮婭此時並不在軍營裡，她還好端端地與王后在一起在邁錫尼王宮裡，阿加曼儂該怎麼把女兒叫到軍營中來呢？

　　直接綁來？王后肯定不允許！把真相告訴妻子，讓妻子把女兒送來？更加不可能！就算他肯犧牲女兒，當母親的肯定捨不得啊！這怎麼辦？想來想去，阿加曼儂決定採用希臘人觀念中最不光彩的手段——欺騙。

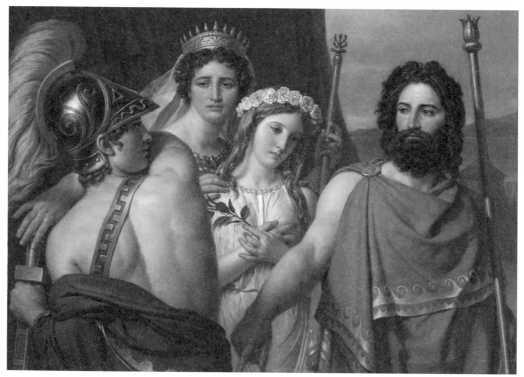

阿基里斯的憤怒

雅克 · 路易 · 大衛│ 1819 年│布面油畫│ 105.3×145cm │金貝爾藝術博物館

這幅畫的標題是《阿基里斯的憤怒》。因為《伊利亞特》的副標題正是「阿基里斯的憤怒」，所以很多人誤會這幅畫表現的是此後一段故事情節的場景。但畫面的內容很明顯是阿基里斯為了伊菲吉妮婭第一次向阿加曼儂憤怒拔劍的場景。畫面中的四個人從左到右分別是阿基里斯、克呂泰涅斯特拉、少女伊菲吉妮婭和阿加曼儂。右側三個人正面朝向旁觀者，暗示他們才是一家人。可是，分踞兩端的兩個男人在姿勢上明顯是對峙狀態，阿基里斯甚至正在對著阿加曼儂拔劍。為什麼？中間兩個面容愁苦的女性就是爭端的根源。被犧牲的公主雖然面容愁苦，卻姿態嫻靜，她彷彿已經接受了自己的命運；相反，頭戴王冠的母親不僅眼含淚光，還用期盼的眼神看著阿基里斯，彷彿還在期望阿基里斯能為女兒盡力一搏，逃脫那可怕的命運。

　　他寫了封信給王后，興高采烈地告訴她自己和阿基里斯定下了婚約，把伊菲吉妮婭許配給他為妻，讓她迅速把女兒送到軍營來完婚。王后克呂泰涅斯特拉（Clytemnestra）接到這封信，欣喜萬分。阿基里斯年輕英俊、出身高貴，是聞名遐邇的勇士，可以說是當時每一個希臘丈母娘心中最完美的女婿，能夠把女兒嫁給這樣的人，求之不得！她幾乎一接到信就立刻興奮地帶著女兒啟程，星夜兼程趕來軍營讓女兒完婚。

　　母女倆一進軍營就恰巧遇到了阿基里斯。克呂泰涅斯特拉看著阿基里斯，難掩心中的喜悅，忍不住上前與他打招呼。聊了幾句，阿基里斯就有點懵了：自己什麼時候和伊菲吉妮婭訂婚了，對方還急匆匆趕來完婚？自己這個所謂的男主角怎麼反倒沒聽說啊？看到阿基里斯這個反應，原本沉浸在喜悅中的母女倆也傻了：阿加曼儂是怎麼辦事的？哪有在新郎官不知情時要結婚的？這是硬是要湊一對嗎？

　　就像繪畫作品所畫的那樣，一臉莫名其妙的阿基里斯去質問阿加曼儂，讓他解釋清楚為何瞞著自己私訂婚約，指責他騙婚。卻沒想到，阿加曼儂告訴他的真相比騙婚更殘酷！阿基里斯憤怒極了。他憤怒的不僅是阿加曼儂冒用他的名義騙人，更痛恨阿加曼儂為了勝利居然要犧牲無辜的少女。

　　阿基里斯是一個真正的勇士，秉承勇士的倫理道德。在他的心目中，戰士們在戰場上與敵人拼殺是正義的，就算殺人如麻也不必愧疚，因為那是雙方為自己的目的而做的公平決鬥。但若是暗地裡誘捕殺害一個無辜的少女，那就是可恥的謀殺！這種觀念有點接近當代的戰爭倫理：戰鬥是戰鬥人員的事，也僅僅是戰鬥人員的事。如果戰鬥人員殺害不參與戰鬥的平民，哪怕是在戰爭狀態下，那也是犯罪。

　　伊菲吉妮婭終於知道了真相，她被嚇壞了，萬萬沒想到，等待自己的不是人人稱羨的婚禮，而是父親的屠刀。王后克呂泰涅斯特拉也如同五雷轟頂，但她立刻鎮定了下來，連忙請求阿基里斯保護自己的女兒。

　　就如同《三國演義》中周瑜的那條美人計，雖然阿基里斯對所謂的「婚約」毫不知情，既然公主、王后是因此才來到軍營的，阿基里斯覺得自己就理應承擔保護她們的責任。

但阿加曼儂已經派人把女兒帶到了大營中。阿基里斯見狀，立刻就與士兵們產生了衝突，要求阿加曼儂放人。他向那對母女保證，既然阿加曼儂說他們之間有婚約，那麼自己也算得上是公主的未婚夫了，他要如同保護自己真正的未婚妻一樣保護伊菲吉妮婭，哪怕是以自己的生命為代價也絕不讓步。

阿基里斯手按寶劍，一副即將拔劍死戰的架勢，他的態度讓阿加曼儂左右為難。阿加曼儂心裡很清楚，對於大軍來說，雖然自己是軍事統帥，但阿基里斯才是所有人精神上的寄託，是大家心目中勝利的保證、是士氣的保證。阿加曼儂怕阿基里斯真的拔出劍來，那就等於把兩人暗中的摩擦公開激化，總不能讓十萬大軍尚未出發就先內訌火拼了！

看到這大營中劍拔弩張的一幕，伊菲吉妮婭反而鎮定了下來。希臘人已經因為一個公主勞師遠征了，她不希望軍隊再因為一個公主自相殘殺，更不願意阿基里斯為了保護自己被父親殺死。想到這些可能的後果，她把心一橫，溫柔地讓阿基里斯放下寶劍、平息怒火，然後平靜地提出：她願意走上祭壇，換取海面的順風。

Ⅱ 賦予創作靈感的伊菲吉妮婭

伊菲吉妮婭的故事對於所有人來說都是恐怖的：父親在政治與親情中選擇了政治，決意殺死女兒。也正因如此，這個故事自古以來吸引了很多藝術家進行創作。

古希臘悲劇之父埃斯庫羅斯唯一存世的三聯劇《奧瑞斯提亞》，就是以這個故事為背景展開，劇中所有主要人物的命運都因這個事件而改變。另一

**索菲 · 阿諾德在歌劇《伊菲吉妮婭》
中扮演的伊菲吉妮婭**
尚 · 安托萬 · 烏東｜1775 年｜大理石｜巴黎羅浮宮

是無私英雄，還是冷血罪犯

阿加曼儂

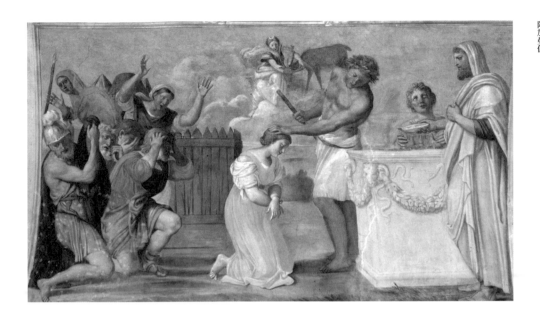

伊菲吉妮婭的犧牲
多明尼基諾 ｜ 1609 年 ｜ 濕壁畫 ｜ 巴薩諾 · 羅曼諾奧黛斯卡基府邸

這幅壁畫裡的伊菲吉妮婭溫順虔誠，平靜從容。反倒是那些要把她逼死的人一個個都陷於痛苦絕望。他們或跪坐在地，或舉手祈禱，或捂眼捧頭不忍去看，顯得那些希臘將領特別有人情味，彷彿用他們對伊菲吉妮婭的同情與痛苦就能洗清逼死無辜少女的罪惡。

個古希臘悲劇家歐律比德斯也以此為題材寫過悲劇。

到了 17—18 世紀的古典主義時期，這個悲劇中蘊含著的家國矛盾、自然倫理與家國倫理的衝突，再次被古典主義者看中，創作了更多作品。當時，德國著名的歌劇作家克里斯多夫 · 威利巴爾德 · 格魯克對歌劇的序曲提出了自己的藝術主張，認為歌劇「序曲應該暗示出作品的主旨，為觀眾即將觀賞的戲劇先在情緒上做好準備」。然後，他用他的《伊菲吉妮婭在奧利斯》（Iphigenia at Aulis）序曲對這個主張做了完美示範，這也使得《伊菲吉妮婭在奧利斯》這齣歌劇被人久久傳揚，以至於連扮演伊菲吉妮婭的女演員都有了自己的大理石「劇照」。

這是希臘神話故事裡的說法，也是大多數人願意相信的一種說法。很多藝術家表現這個故事都是為了表現伊菲吉妮婭的高貴，讓她如同女

諸神的戰爭
希臘神話裡的榮耀與輓歌

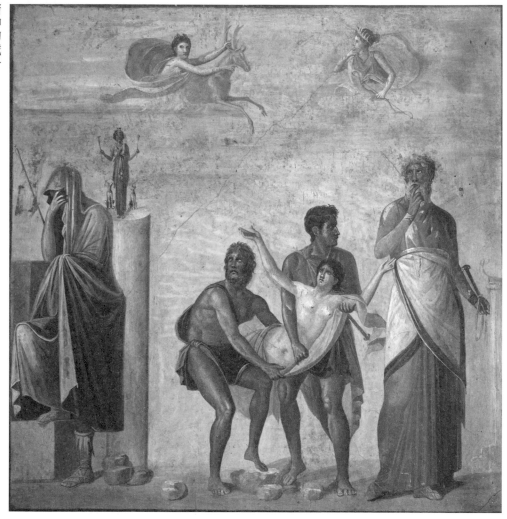

伊菲吉妮婭的犧牲
西元 1 世紀│龐貝壁畫│140×138cm│那不勒斯國家考古博物館

這幅更古老的古羅馬龐貝壁畫表現的才更接近真實的人性。伊菲吉妮婭是被兩個成年男子抬到祭壇前的。也許是因為她已經嚇得腿軟走不動了，也許是因為她一直在掙扎，伸出雙手呼救。無論哪種情況，她都不是一個堅定的自願殉道者，而是一個無辜的被害者。在畫面的右邊，祭司卡爾卡斯正冷漠地看著這一幕；狩獵女神阿特蜜斯在天上，帶著她的鹿，正關注著事情的發展；而畫面的左邊則是阿加曼儂痛苦地搗著臉，別說回應女兒的呼救，他連看都不敢看女兒一眼。這個情形不禁讓人聯想起《長恨歌》裡的那一句「君王掩面救不得，回看血淚相和流」。

英雄一般勇敢、鎮定地走向祭壇。很多繪畫作品採用這種創作視角，很明顯這是後人對這一血腥事件中希臘將領行為的美化，這種處理方式帶有濃厚的權力壓迫色彩。

好在與《長恨歌》的故事相比，這個故事有個相對喜劇的結局：阿特蜜斯看見了阿加曼儂犧牲女兒時的堅定與決心，她的怒氣平息了。女神並不是真的要無辜之人受到傷害，因此在火焰燃起時，她從柴堆上救走了伊菲吉妮婭，用一頭鹿代替了她。

希臘聯軍中沒有人知道女神救下了伊菲吉妮婭的事，大家都以為這個無辜的少女已經死了。阿基里斯不能原諒阿加曼儂冒用自己的名義作惡，更不能原諒阿加曼儂無視他的尊嚴，專橫地處置他聲稱要保護的人。

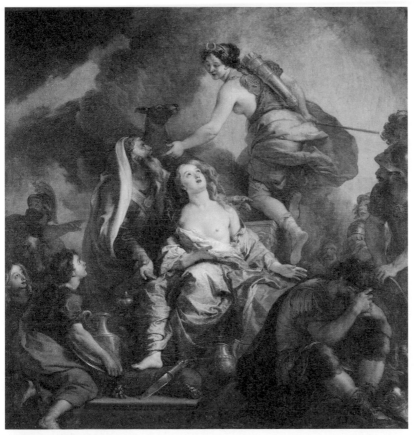

伊菲吉妮婭的犧牲
查理斯 · 德 · 拉 · 福斯｜1680 年｜布面油畫｜224×212cm｜凡爾賽宮

這件事在阿加曼儂與阿基里斯這對將帥之間種下了不和的種子。

王后克呂泰涅斯特拉也怨恨地離開了軍營，她無論如何也不能原諒丈夫犯下的罪過，她決定要讓阿加曼儂為此受到懲罰。雖然現在她無可奈何，但是等到他們夫妻再見之日，她不會放過這個狠心的丈夫。

雖然伊菲吉妮婭並未喪命，但阿加曼儂因此受罰也並不冤。因為當希臘軍隊做出那個犧牲無辜少女的決定時，無論最後有沒有阿特蜜斯的拯救，希臘人都已經犯了罪。這是整個希臘聯軍的「原罪」，而希臘軍隊的「原罪」還不止這一個。

Ⅲ 拋棄斐洛克特底

希臘聯軍中有一個將領名叫斐洛克特底（Philoctetes），他是王子，是希臘世界第一神箭手，還是大力神海克力斯的朋友。海克力斯死前甚至還把自己的神弓和箭遺贈給了他。

看輩分就想得到，斐洛克特底沒有向海倫求過婚，不受誓言的約束，他參加特洛伊的遠征，純粹是想幫助希臘同胞。聯軍船隊經過一個名叫卡律塞的小島時，斐洛克特底上岸尋找補給品，在島上意外地發現了一座倒塌的祭壇，仔細一看，竟然是伊亞森（拉丁文 Easun）／傑森（英文 Jason）為雅典娜建立的。斐洛克特底很高興，想給雅典娜女神獻祭，卻沒注意到有一條大蛇在看守聖壇。這條蛇見有人前來，就「盡職盡責」地保護聖壇，在他的腳上狠狠咬了一口。

斐洛克特底被蛇咬中，當即倒在地上。希臘將士們見狀，連忙七手八腳把他抬上戰船。可是沒想到，斐洛克特底的傷口迅速惡化了起來，傷口化了膿，散發出陣陣惡臭，整個人很快變得奄奄一息。

對於這樣一個自告奮勇前來參戰的英雄、一個受傷的戰友，人們該怎麼做？是不是應該盡力救助他？如果船上醫療條件有限又該怎麼辦？按常理應該把他護送回希臘救治，至少要找個安全的地方，把他託付給

斐洛克特底受傷
尼柯拉・阿比德加德｜1775 年｜布面油畫｜123×175.5㎝｜哥本哈根丹麥國家美術館

可靠的人悉心照料吧！

　　可是這三點希臘人都做不到：十萬大軍已經出發，回程是不可能的。隊伍中每個人此時都被建功立業的熱情衝昏頭腦，沒有人願意為了幫助夥伴而放棄自己揚名立萬的機會！至於找個可信賴的地方請人代為照料則更不可能。他們已經到達特洛伊的勢力範圍，茫茫大海上哪裡有希臘人可以信賴的地方託付傷患？

　　這麼看來，希臘人只有帶著斐洛克特底繼續航行這最後一個辦法了。可是，希臘聯軍居然不同意！他們嫌棄斐洛克特底的傷口散發出的惡臭，甚至還有人抱怨自己被他痛苦的呻吟聲吵得睡不著覺，影響了心情。

　　為此，聯軍的主將們開了閉門會議商量。在這次會議上，奧德修斯提出，乾脆把斐洛克特底扔了！他認為大軍未戰卻先有人病死是不吉利的，會影響士氣，擔心受傷的斐洛克特底會在船上傳播疾病，還說了一堆理由。總之，他建議大家把斐洛克特底扔了。這是一個很自私的決定，別說毫無袍澤之情，甚至連一般人的惻隱之心都沒有。遺憾的是，阿加

曼儂和希臘聯軍通過了奧德修斯的提議，他們決定扔掉這位受傷的戰友。

　　既然是奧德修斯提議的，大家就把這個任務交給他去完成。奧德修斯也不推辭，趁斐洛克特底睡著時，悄悄命人把他抬上小船，再划著小船悄悄登上一個名叫利姆諾斯的荒島。在這座無人島上找了個山洞，他讓人把斐洛克特底抬到洞裡，留了點衣服和食物，就帶人悄悄離去，登船追上大部隊，繼續向特洛伊駛去。

　　他們明明知道，這座荒島上除了飛禽走獸外沒有人類，而此時的斐洛克特底不僅沒朋友、沒幫手，甚至因為受傷連路都走不了！一個無法行走的傷殘人士，被扔在無人島上，該如何生存下去？希臘聯軍的行為無異於讓斐洛克特底一個人在島上慢慢等死。他們就是這麼對待自己受傷的同胞！

　　如果說阿加曼儂獻祭自己的女兒還有不得已的苦衷，這一回對斐洛克特底的拋棄則沒有任何藉口可以找，這就是希臘聯軍的原罪。

斐洛克特底被希臘人遺棄在前往特洛伊的路上
大衛‧斯科特｜1840 年｜布面油畫｜101×119.4cm｜愛丁堡蘇格蘭國立美術館

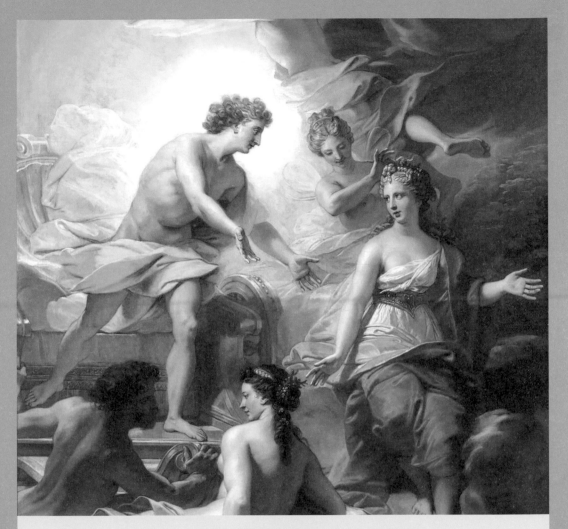

是天神也是父親
阿波羅

APOLLO

Ⓘ 特尼斯之死：一氣阿波羅

希臘聯軍犯下兩項「原罪」之後，就一路順利地來到了特洛伊附近。聯軍將帥們在特洛伊對面發現了一座小島，覺得這座小島的地理位置特別好，正好能完全遮擋特洛伊人的視線。如果希臘人把軍隊藏在這座島後面，就能出其不意地對特洛伊發起突襲，很容易獲得勝利。他們需要這座小島來作為攻打特洛伊的門戶。為此，阿加曼儂決定派使者登島，和島上的國王商議希臘大軍在此島駐軍的事宜。

阿加曼儂選派的使者正是阿基里斯。阿基里斯答應後剛準備動身，他的母親忒提斯女神又匆匆趕來了。她告訴阿基里斯，他們要去的那座小島原本是個荒島，後來有個名叫特尼斯（Ternes）的英雄帶著自己的妹妹漂泊至此，在這座荒島上建立了國家，這荒島便以特尼斯的名字來命名，現在叫忒涅多斯島。忒提斯再三叮囑阿基里斯：「無論談判談成什麼樣都必須保持冷靜，千萬不能和特尼斯起衝突，萬萬不能殺死特尼斯！」阿基里斯不理解母親為什麼這麼說，滿不在乎地出發了。

特尼斯知道希臘人即將與特洛伊人展開一場大戰，他本無意於捲進這場戰爭，想採取中立立場，但看到希臘人前來借自己的王國駐紮船隊，頓時緊張了。這個提議看似對本國無害，其實非常危險。

華夏的三十六計中，有一個「假途滅虢」之計：春秋時，強大的晉國要攻打虞國，但兩國之間隔著個虢國，晉國便送了厚禮給虢國求對方借道給自己的軍隊。虢國同意了。沒想到，晉國滅掉虞國後，回軍時順手就把虢國給吞併了。這是強國吞併弱國時常用的手段，先趁著敵人沒什麼戒心時與之結盟，然後順勢滲透自己的勢力，控制對方，等到時機成熟就迅速發起攻擊，一舉消滅對方。

特尼斯雖然不知道華夏的三十六計，可是他面對那麼強大的希臘聯軍，自然地起了戒備之心，當即拒絕了希臘人的建議。據說，他拒絕阿基里斯的建議，還有因為同來的希臘人發現特尼斯國王的妹妹很漂亮，打起了公主的主意，這更加惹怒了特尼斯。

阿波羅與忒提斯
查理斯 · 德 · 拉 · 福斯｜1688 年｜布面油畫｜凡爾賽大特里安農宮

阿波羅高高在上，手勢與姿態都是在向忒提斯賜福。他參加忒提斯的婚禮時，也曾像所有到場賓客一樣祝福過忒提斯和她未來的孩子。可是，自從特尼斯被殺之後，阿波羅就下定決心與阿基里斯為敵。不知道從那一刻起，他會怎麼面對忒提斯呢？

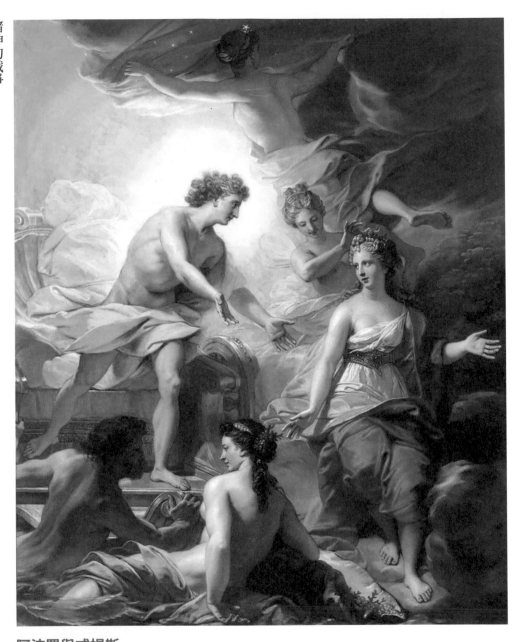

阿波羅與忒提斯

尚 · 巴蒂斯特 · 朱門納｜1701 年｜布面油畫｜凡爾賽宮

兩人已經王車易位，阿波羅雙手攤開，倒像是在向忒提斯討個說法，反而忒提斯卻氣定神閒，活像一個護著孩子的當代家長。如果在兒子殺人之後，做為母親的忒提斯能夠向阿波羅好好賠禮道歉並狠狠管教一下兒子，也許事情不會發展到後來不死不休的地步。

　　特尼斯的拒絕惹怒了阿基里斯。阿基里斯一生氣，哪裡還記得母親的叮囑，當即向特尼斯國王發起了挑戰。戰鬥的結果絕無懸念，阿基里斯順利地在決鬥中殺死了特尼斯，奪取了忒涅多斯島。希臘人歡欣鼓舞地回去了，他們慶賀自己奪得了一塊戰略要地。但是他們不知道，這行為讓他們惹怒了一位大神——阿波羅。

　　當年，阿波羅為特洛伊國王拉奧梅東修建城牆，卻遭到了拉奧梅東的羞辱。因此，在特洛伊戰爭中，阿波羅本來應該無可爭辯地站在希臘人這一邊，這正是他報仇的好機會。事實上，海神波塞頓就因此站到了希臘人這一邊，借希臘人之手覆滅特洛伊，為自己報了仇。

　　可是，特尼斯是阿波羅的兒子。阿基里斯殺死了阿波羅的兒子，這深深地觸怒了阿波羅。

　　更要命的是，希臘人觸怒阿波羅的還不只這一件事。

II 特洛伊羅斯之死：二氣阿波羅

　　阿波羅的私生子不只特尼斯一個。他在特洛伊有一個情人，就是現在特洛伊的王后赫卡柏。她年輕時非常美麗，被阿波羅愛上了。阿波羅與她一起生了一個兒子，名叫特洛伊羅斯（Troilus）。

　　特洛伊羅斯幾乎可以說是特洛伊的吉祥物。面對氣勢洶洶前來的十萬希臘聯軍，特洛伊人為什麼有勇氣與他們對抗？其中很重要的一個理由就是，特洛伊人得到了一條神諭：只要他們英俊的王子特洛伊羅斯能夠平安活到 20 歲，特洛伊的城牆就永不會失陷。可見，特洛伊羅斯在這場戰爭中有多重要。

　　可是有一天，特洛伊羅斯到城外去跑馬放馬，沒想到居然被阿基里斯給看上了。不是看見了，而是看上了。阿基里斯看見這個美少年，腦子一熱就攔住了他，威脅他接受自己的擁抱，否則就要等著接受屠刀。雖然這話聽起來很像當代網路小說裡霸道總裁的另類告白（所謂的表面

窮凶極惡，實則深情款款），但特洛伊羅斯早已有了心上人，當場轉身就跑。

　　特洛伊羅斯幾乎是本能地朝阿波羅神廟逃去。按照古希臘人的傳統，神廟是有庇護特權的，不論一個人犯有什麼樣的罪過，只要進了神廟，就算是國王也不能闖進去捉拿。但阿基里斯完全不把這個古老的習俗放在眼裡，直接追進了神廟。眼看特洛伊羅斯不肯就範，阿基里斯頭腦又一熱，在阿波羅的祭壇前殺死了特洛伊羅斯。這一年，特洛伊羅斯19歲。

　　殺了人後，阿基里斯不經意地扔下特洛伊羅斯的屍體就走，彷彿沒事人一般。這個行為再次觸怒了阿波羅。這相當於，當著阿波羅的面殺了應該受阿波羅保護的阿波羅之子。

　　如果說阿基里斯殺死特尼斯還是戰爭行為，那麼闖入阿波羅神廟、在阿波羅的祭壇前殺死放馬的特洛伊羅斯，簡直就是赤裸裸的屠殺了。就算是放到現在這也不是戰爭行為，而是戰爭中的罪行。阿波羅對阿基里斯的私人憤怒達到了頂點。

阿基里斯與特洛伊羅斯
西元 190─210 年｜大理石｜高 287cm｜
那不勒斯國家考古博物館

在這座雕塑裡，被殺害的特洛伊羅斯身材纖弱，似乎完全不像 19 歲的少年，但事實上，他的身材與真正的 19 歲青年比較接近。相反，不近人情的是高大的阿基里斯。阿基里斯那反常的高大，不僅給人以天神降臨一般的震撼，也給了旁觀者巨大的壓力，與這樣的人相比，普通人顯得那麼弱小無助。

⦿ 歸還克律塞伊斯：三氣阿波羅

希臘人對自己兩次冒犯阿波羅的行為渾然不覺。他們慶倖自己沒經過多少波折就來到了特洛伊附近海域，遠遠看到了巍峨高大的城牆，那簡直不是人力能夠攻陷的。希臘聯軍知道，等待他們的會是一場久戰、惡戰。

在《荷馬史詩》中，希臘人經常在內心讚嘆「神聖的伊利昂」、「堅固的特洛伊」。他們知道自己一時不能攻陷特洛伊，就從特洛伊周邊的弱小盟國下手，先去攻打那些親特洛伊的國家。

此後的九年，是希臘人不斷攻打特洛伊盟國的九年，許多小國相繼滅亡在希臘聯軍的武力之下。也就是在這九年中，阿基里斯的威名傳遍了各地，他用自己的實力一次次向眾人證明，他的確就是勝利的保證。在一場場勝利中，他奪得了許多財富，也擄走了眾多人口，許多貴族從此失去了自己原有的身份地位且成了奴隸。如果是年輕美麗的女性，等待她們的命運更加可想而知了。

按照當時希臘人的習慣，戰俘首先會歸俘虜他們的勝利者本人所有，但是阿加曼儂作為聯軍的統帥，也可以分得一部分戰果。在交戰的第九年，希臘人得到了兩位美女，其中一個被送給了阿加曼儂。那個少女名叫克律塞伊斯（Chryseis）。準確地說，克律塞伊斯不是一個標準的名字，而是「克律塞斯（Chryses）的女兒」的意思。克律塞斯是當地阿波羅神廟的大祭司，他聽說自己的女兒被俘，成為阿加曼儂的女奴，非常揪心。可是他認為，自己是阿波羅的大祭司，希臘人一定會給他這個面子，允許他交納贖金贖回女兒。克律塞斯準備了大量金銀財寶來到阿加曼儂的面前，請求他釋放克律塞伊斯。

在古希臘，甚至是此後的羅馬共和國以及羅馬帝國，大祭司的地位都超脫而尊貴，世俗的國王很少拒絕大祭司的要求。想當年，羅馬共和國的執政官為了剷除政敵的所有親友，想殺死政敵的內侄，可是由於大祭司的干預，硬生生放棄了這想法——那個虎口逃生的少年就是日後大名鼎鼎的尤利烏斯·凱撒。

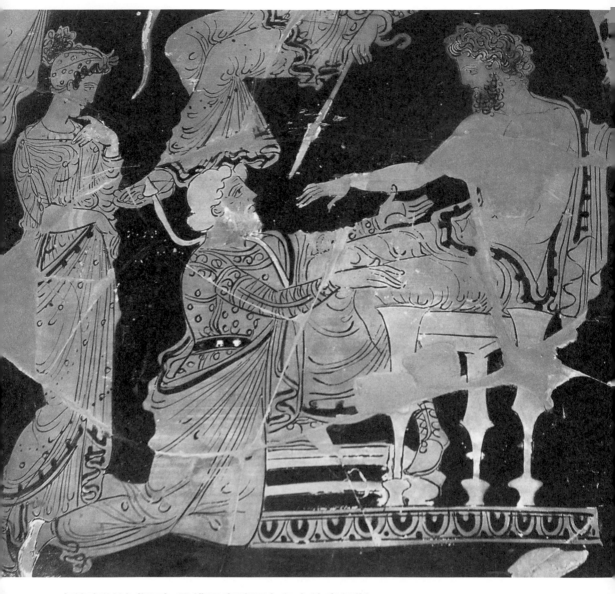

克律塞斯請求阿加曼儂同意贖回女兒克律塞伊斯
西元前 360—前 350 年｜古希臘陶瓶畫（紅繪）｜高 78.5cm，直徑 49.7cm｜巴黎羅浮宮

這是古希臘人對這段故事的表達，年老的大祭司衣著華麗，卻雙膝跪在阿加曼儂面前向他請求。阿加曼儂雖然坐著，卻高高在上，體現了勝利者與戰敗者的地位差。美麗的少女站在自己父親身後，緊張地看著他們在討論自己的命運。

　　所以，按照當時的文化和社會傳統，阿加曼儂應該順應習俗，放了克律塞伊斯。可是，阿加曼儂卻傲慢地拒絕了：克律塞伊斯那麼美麗，他絕不可能讓人贖回她，他要讓克律塞伊斯一輩子做自己的女奴。

　　這答案太傷父親的心了！那冷傲的態度也太羞辱人了！尤其被羞辱的還是阿波羅的祭司。年老的大祭司痛苦萬分，可是他知道自己無力上戰場與這些希臘人抗爭。他失魂落魄地走出軍營，跪倒在大海邊，絕望地向阿波羅祈求，希望阿波羅能懲罰這些不敬神明、不遵循傳統的希臘人。

　　阿波羅此前已經被希臘聯軍得罪過兩回了，尤其和阿基里斯還有很深的私人仇恨，現在見自己的祭司又公然被人羞辱，更加憤怒。在希臘神話中，阿波羅遠不僅是太陽神，他還是預言神、音樂神、詩歌神、奔跑神，甚至還是醫藥神。他利用自己醫藥神的能力，在希臘人的軍營裡降下瘟疫。

　　在很短的時間裡，希臘士兵大批死去。這下希臘人緊張了，連忙召開大會，問預言師卡爾卡斯到底怎麼了。卡爾卡斯已經知道了一切原委，可是他畏懼阿加曼儂的報復，吞吞吐吐不敢說。見這個情形，阿基里斯急了，發誓只要他說出真相，自己就一定會全力保他平安，請他看在整個大軍安危的份上說出真相。得到阿基里斯的保證，卡爾卡斯才說出真相：「阿加曼儂王羞辱了阿波羅的祭司，阿波羅發怒了！要想結束這場瘟疫，希臘人必須把克律塞伊斯還給她的父親！」

　　得悉了事情原委，眾將紛紛要求阿加曼儂釋放克律塞伊斯。可是阿加曼儂卻傲慢地拒絕了，不知是出於面子還是真的捨不得美女，他無論如何都不肯答應大家的要求，氣得阿基里斯再次拔劍，又差點要和他動武。戰爭期間，士兵的性命更重要，阿加曼儂也知道眾怒難犯，最後勉強地答應了大家的要求，派奧德修斯為使者，將克律塞伊斯送還到了她父親身邊。

奧德修斯把克律塞伊斯還給她父親

克勞德 · 洛蘭｜1644 年｜布面油畫｜110×150cm｜巴黎羅浮宮

這幅畫的名字雖然叫《奧德修斯把克律塞伊斯還給她父親》，可是人們很難細緻分辨出誰是奧德修斯。相反，這些人物都穿戴著17 世紀的服飾，活動在 17 世紀盛行的法式古典主義建築中。仔細看，甚至有人纏著頭巾，著東方裝束。這是因為洛蘭不同於同時代的很多畫家，他對風景更感興趣。他的作品大多表現逆光下的風景，人物反倒成了風景中的點綴，倒是與中國的山水畫有著相似的理念。

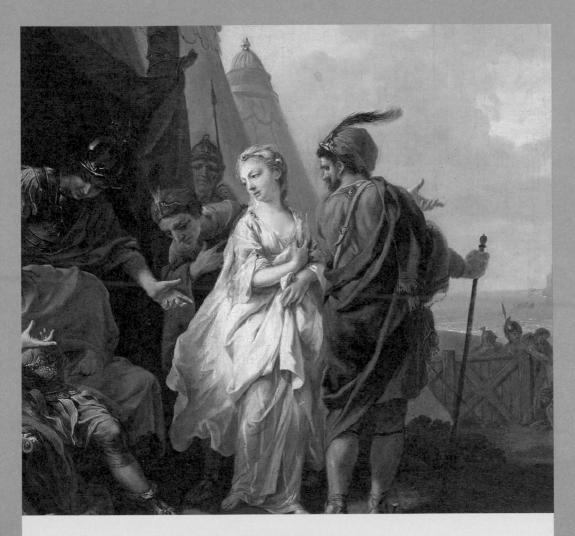

《荷馬史詩》的導火線
布里塞伊斯
BRISEIS

Ⓘ 阿加曼儂 VS 阿基里斯

　　阿加曼儂迫於壓力送走了自己的女奴克律塞伊斯，這讓他越想越惱火。他覺得，別人搶幾個漂亮女奴都沒事，偏偏自己的女奴就留不得，自己大統帥的面子往哪裡放、利益又如何保證？

　　為了維護自己的尊嚴，他蠻橫地提出，既然他交出了女奴，那就必須再給他一個美女作為補償。他指名道姓，要一個名叫布里塞伊斯（Briseis）的美女作補償。

　　布里塞伊斯是一個難得的美女，也是當地出身高貴的公主，還是特洛伊王子們的表妹。但對於阿加曼儂來說，阻礙他得到這位布里塞伊斯的不是對面陣營裡的王子們，而是他自己帳下的第一猛將——阿基里斯。布里塞伊斯早已成為阿基里斯的女奴，而且還深得阿基里斯的喜愛，是目前阿基里斯最珍視的情人。

　　熟悉《三國演義》的人都明白，大戰期間，任何統帥都應該百般攏絡阿基里斯這樣的戰將，就算不學劉備摔阿斗，至少也不能隨便得罪對方。可是阿加曼儂卻沒有這個政治頭腦，不知道他是真的色令智昏，還是真的權力膨脹，又或者他僅是想故意找阿基里斯的碴。總之，他做了一件極不尋常的事：他派人去找阿基里斯，指名要阿基里斯把布里塞伊斯作為補償送給他。

　　阿基里斯聽説阿加曼儂要搶走布里塞伊斯，勃然大怒。無論從私人情感上説還是面子上説，這都欺人太甚了，阿基里斯當然憤怒地拒絕了。可是，阿加曼儂的使者更蠻橫，居然直接把人從阿基里斯的營帳裡帶走了！

　　眼看著自己心愛的女人被搶走，自己的尊嚴被踐踏，要是能忍就不是阿基里斯了！阿基里斯憤怒地去找阿加曼儂算帳。一個要維護統帥的尊嚴，一個要維護戰士的尊嚴，針尖對麥芒，完全不肯相讓，兩人在聯軍面前拔劍相向。

　　憤怒的阿基里斯幾乎真的要當場殺死阿加曼儂。但就在他憤怒得幾乎失去理智之際，雅典娜女神卻出現在他眼前。雅典娜按住了他的寶劍，要他以大局為重克制憤怒，甚至為了平息阿基里斯的憤怒，把「天機」

阿基里斯接見阿加曼儂的使者

尚・奧古斯特・多米尼克・安格爾｜1801 年｜布面油畫｜113×146.1cm｜
巴黎國立高等美術學院

在安格爾的畫中，穿著紅色斗篷的是奧德修斯，他是阿加曼儂派來的主要談判代表，神色從容專業。他身旁的另外兩個人也很有特色：畫面最右側的是艾阿斯（Ajax），高大威猛，隱含威脅，彷彿是整個協商小隊的武力後盾；中間的老人是涅斯托爾（Nestor），他溫順的表情似乎在請求阿基里斯接受安排。談判、勸說、威脅，這三個元素構成了阿加曼儂使團的全部要素。此時，阿基里斯的生活完全就是「歲月靜好」這四個字的寫照：他坐在營帳外，常不離手的武器被放在一邊，原本拿武器的手此時卻拿著豎琴。他的身側是摯友帕特克洛斯（Patroclus），身後的營帳裡正站著美麗的布里塞伊斯。此時的阿基里斯甚至都不知道他們的來意，雖然有些驚訝，但仍然放下了豎琴表示歡迎，連布里塞伊斯也好奇地鑽出營帳在看發生了什麼。在眾多人物中，安格爾只把布里塞伊斯放在了暗影裡，彷彿在暗示，布里塞伊斯的命運即將走進沉沉黑暗。

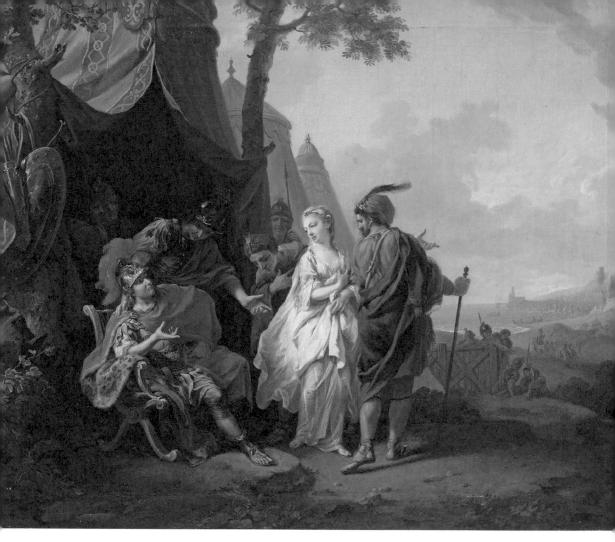

從阿基里斯營帳搶走布里塞伊斯

約翰 ‧ 海因里希 ‧ 蒂施拜因｜1773 年｜布面油畫｜69.2×85cm｜漢堡美術館

在這幅畫裡，阿加曼儂的使者當著阿基里斯的面把布里塞伊斯帶走了，而阿基里斯居然只是坐在那裡和人理論。這怎麼可能？在後頁那幅畫中，阿基里斯就已經拔出了劍，要和對方拼命。

透露給了他：奧林匹斯山上的眾神已經決定，這場戰爭的結果是毀滅特洛伊。

由於雅典娜的干預，阿基里斯不得不屈服，眼睜睜地看著布里塞伊斯被奪走卻什麼都不能做，這讓他感到無比屈辱。

雖然他是希臘聯軍的大英雄，但這個時候他覺得自己是那麼無助，

就像一個弱小的孩子。他來到大海前，向母親哭訴自己的委屈。見兒子這麼痛苦，忒提斯從水中浮現出來，關切地問兒子發生了什麼事。

世間所有受了委屈的孩子幾乎都是一樣的：不管在外人面前裝得多麼堅強，一旦面對真心關愛他們的父母，情緒就會崩潰，會放聲大哭、撒嬌耍賴。阿基里斯縱然在凡人眼中是一個大英雄，在忒提斯面前不過就是個受了氣要撒嬌的孩子。

他要母親幫他一個忙，請她利用她和宙斯的關係去找宙斯走個後門！雖然眾神決定將毀滅特洛伊，但他要求別讓特洛伊毀滅得太快，相反要讓特洛伊人贏，讓希臘人慘敗！阿基里斯拉著自己的隊伍退出戰場，他帶著自己的五十艘戰船勇士就在一邊看著，他要眼睜睜地看著希臘大軍怎麼被人打敗。

他要用這種方法告訴阿加曼儂、告訴希臘人，阿基里斯不是想欺負就能欺負的，他要他的希臘同胞以鮮血為代價來看清楚：阿基里斯對希臘聯軍有多重要！

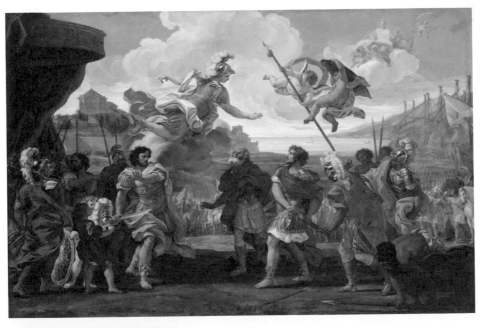

阿基里斯與阿加曼儂翻臉
喬凡尼 · 巴蒂斯塔 · 高利｜1695 年｜布面油畫｜149×222cm｜法國瓦茲省博韋博物館

忒提斯安慰阿基里斯
喬凡尼 · 巴蒂斯塔 · 蒂波羅｜
1757年｜濕壁畫｜300×200cm｜
維琴察瓦爾馬拉納別墅

Ⅱ 忒提斯的哀求

　　如果忒提斯是華夏的王后，她一定會因阿基里斯的要求而把他數落一頓，對他曉以大義。可是忒提斯是一位希臘的女神，她並不覺得兒子的要求有多出格。相反，她看著心愛的兒子那麼痛苦，擋不住一顆愛子之心，立刻答應了這個請求，奔赴奧林匹斯山見宙斯。

　　忒提斯哀求宙斯，請他讓特洛伊人獲得暫時的勝利，以此來懲罰阿加曼儂的蠻橫，讓希臘人明白自己的兒子有多重要。她不在乎希臘人的生死，甚至希望希臘人輸得越慘越好，他們的失敗越慘重，兒子的榮譽才越能夠得以挽回。

　　忒提斯的要求令宙斯非常為難。眾神早已決定讓希臘人獲勝，怎麼能夠因為阿基里斯的委屈而改變整個戰爭的結局呢？更何況，天后赫拉和智慧女神雅典娜因為金蘋果，早已忌恨上了特洛伊的帕里斯，發誓要

讓特洛伊人付出代價。現在，如果宙斯答應讓特洛伊人取勝，那他就明擺著為了忒提斯要和自己的妻子、女兒過不去。忒提斯明知道自己和宙斯有一段那麼微妙的過去，偏偏還在這個時候提出這樣的要求，不禁讓宙斯懷疑她要在奧林匹斯山向赫拉叫板，開啟宮鬥模式。

　　宙斯當然不敢答應。見宙斯不答應，忒提斯更加放下了身段，苦苦哀求。面對舊情人的軟語呢喃，宙斯也真的有些心猿意馬，可是為了自己的家庭和睦，還是沉吟著不肯答應。忒提斯見宙斯只是不說話，不說答應，但也不說不答應，便伸手捏住了他的下巴，按著宙斯的頭輕輕點了一下。關於這段情節故事，人們最熟悉的還是那幅安格爾的名畫。

　　雖然是忒提斯捏著宙斯的下巴讓他點的頭，可正如華夏的那句俗話「牛不喝水強按頭」。作為神王，能讓忒提斯「得手」，實際上是宙斯半推半就的結果。不管是不是主動、情願的結果，宙斯這個頭輕輕點了下去，群山回蕩，天地動容。宙斯自己就是承諾之神，守衛所有的誓言，他自己怎麼能背棄自己的誓言？哪怕是被強按著點的頭！

　　帶著這個好消息，忒提斯回來告訴阿基里斯，此後的戰爭他儘管袖手旁觀，戰果一定能如他的願，他會看到希臘聯軍輸得有多慘。

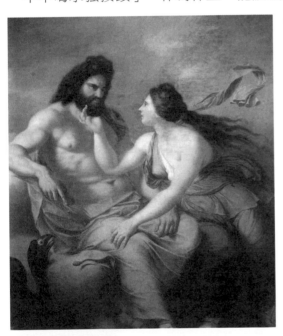

朱比特和忒提斯
朱利安・德・帕米｜ 1776 年｜布面油畫｜佛羅倫斯皮蒂宮

這幅畫中忒提斯坐在宙斯面前，一隻手捏著宙斯的下巴，另一隻手卻撫著宙斯的膝蓋。在正常的生活中，兩個人並排坐著時，一個人用手去撫另一個人的膝蓋並不是一個很舒服自然的姿勢。但是《荷馬史詩》中卻專門記載了忒提斯的這個動作。據考證，手撫膝蓋正是古希臘人表示哀求的標準動作。

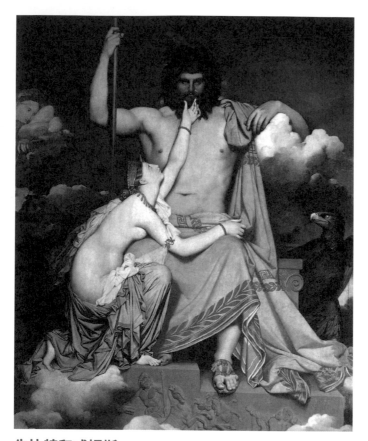

朱比特和忒提斯

尚 · 奧古斯特 · 多米尼克 · 安格爾│1811 年│布面油畫│323×260cm│
艾克斯市格拉內博物館

這是一幅為安格爾帶來巨大爭議的畫。安格爾在沙龍裡展出這幅畫時，「怪異」的畫面震驚了當時的觀眾。畫面中，赫拉在雲端一角暗暗觀察，宙斯則威嚴端坐，鬚髮皆立，猶如一頭雄獅，極盡陽剛魅力。與宙斯相比，忒提斯不僅是陰柔的，更是怪異的，當時的人譏誚說她「乳頭都到了腋窩裡」。她的身體完全不符合人體的真實結構，脊椎多了好幾節，顯得上身特別長，捏住宙斯下巴的手臂也不可思議地翻轉著，綿軟之中更顯溫柔。這幅畫的創作年代距離文藝復興的開始已有四百年，對於當時的畫家來說，表現人體結構已經是基本功。塑造宙斯時的嚴格規範可以讓人感受到畫家的功底，但忒提斯的形象卻又把人們熟悉的規律突破殆盡，展現了畫家個性化的浪漫想像和驚人的技巧。安格爾讓這個反常的女性散發出一種不可思議的美感，與宙斯形成了奇妙的和諧，兩百年來吸引無數觀眾一再流連。這幅曾經為他帶來巨大爭議的作品成了帶給他巨大聲望的代表作。

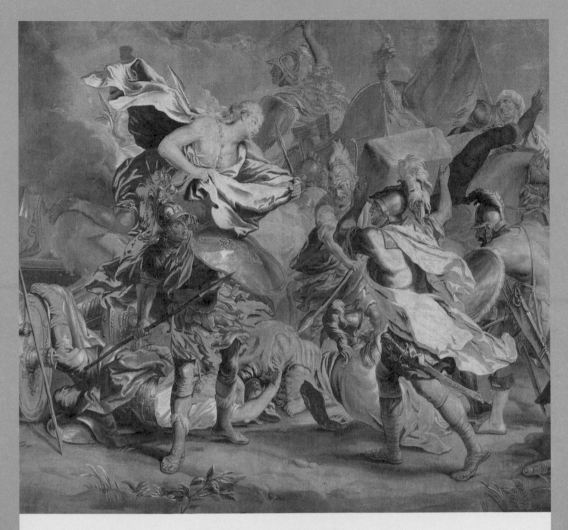

CHAPTER 10

情敵決鬥的最早發起者
梅內勞斯

MENELAUS

Ⅰ 溫柔鄉與英雄塚

很快，特洛伊城裡的人就發現，阿基里斯和他的五十艘戰船一起退出了希臘人的陣營。阿基里斯走了！九年仗打下來，特洛伊人早已知道阿基里斯對希臘聯軍的重要性，見阿基里斯走了，特洛伊人的統帥立刻意識到大反攻的機會來了。

這個睿智的統帥正是特洛伊的大王子、帕里斯的哥哥赫克特。當所有人都龜縮在特洛伊城牆內，把所有希望都寄託在城牆的高大堅固上時，只有他看出這不是長久之計。現在，希臘人已經登陸，來到了特洛伊城外的海灘上，在那裡紮下了連綿的大營，大營背後是他們桅杆林立的船隊，擺明了要打持久戰。特洛伊的城牆再堅固，這麼消耗下去也不是辦法，要想解圍、取勝，必須出城與希臘聯軍決戰，爭取先拔起他們的大營、把他們逐出海灘，進而把他們打回希臘去。

對於這套主動出擊的戰鬥計畫，特洛伊國王普瑞阿摩斯十分猶豫，覺得這樣太危險。但赫克特卻很堅持，他認為阿基里斯退出戰鬥正是給了特洛伊人反攻的良機，機不可失，時不再來，萬萬不能蹉跎掉這難得的機會。終於，普瑞阿摩斯被說服，允許赫克特帶領軍隊主動出擊。

赫克特信心滿滿地召集人手，準備出城迎戰。與希臘人一樣，很多東方國家的國王、王子聚集在特洛伊城裡，在赫克特的帶領下準備與希臘人決戰。但是，數來數去，赫克特發現少了一個人——帕里斯。

他在哪裡？赫克特義憤填膺地闖進了帕里斯的房間，看到帕里斯正和海倫卿卿我我，彷彿完全不知道外面因他們的愛情早已打得天翻地覆。

看到這種情形，赫克特怒了！帕里斯可不是一般的偶像派，他當年能重回王室就是因為在競技會上力壓赫克特取得第一。帕里斯一直是個戰鬥力超強的戰士，尤其是弓箭，連赫克特都自愧不如。現在希臘人已經打到了特洛伊的門口，九年來那麼多英雄墓木已拱，這個一手挑起戰爭的人居然還沉浸在溫柔鄉中，彷彿自己完全沒有責任和義務？赫克特憤怒地指責弟弟不該在這個時候忘了自己的責任，要弟弟跟自己一起出去戰鬥。

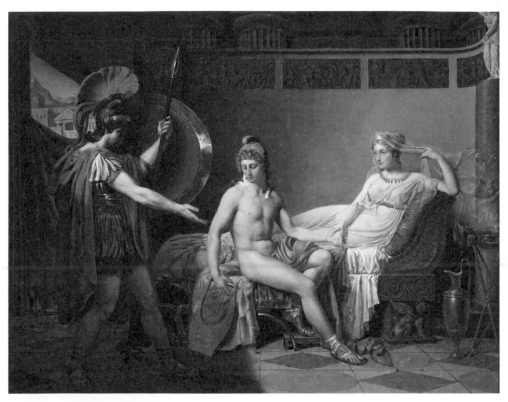

赫克特、帕里斯和海倫
菲利克斯 · 亨德里克斯｜1820 年｜布面油畫｜121×148cm｜普林斯頓大學美術館

這幅畫幾乎可以被視作大衛的《帕里斯與海倫之愛》的鏡像版。海倫倚靠在榻上，慵懶柔媚，帕里斯坐在海倫身旁，一手持豎琴，一手拉著海倫的手，彷彿前一刻還在卿卿我我。因為被闖入的赫克特驚擾，帕里斯轉過頭來，海倫也掀起了面紗。高高的帷幔後是一角古典主義的建築，遠處還能看到特洛伊的一角，彷彿那層帷幔就是兩個人的有意遮掩，他們故意忽視外面的戰火紛飛，只沉浸在二人世界中。披堅執銳的赫克特突然闖入這軟糜的愛情天地，與之形成了鮮明的對比。

　　見到赫克特怒斥帕里斯，海倫也忍不住來勸帕里斯，希望他能夠承擔起特洛伊王子的責任，出去和眾勇士一起保衛特洛伊。可是，帕里斯仍然猶豫著不肯出戰，彷彿特別軟弱。海倫知道，他的軟弱並非簡單的貪生怕死，而是他太愛自己了。海倫一個人來到這陌生的國度，舉目無親，甚至很多特洛伊人責怪她為他們帶來了災難。現在，她是特洛伊國

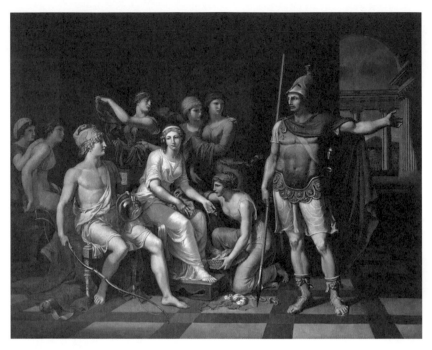

赫克特指責帕里斯的軟弱

約翰 · 海因里希 · 蒂施拜因｜1786 年｜布面油畫｜德國下薩克森州奧爾登堡

這幅畫中，海倫、帕里斯與赫克特的膚色形成鮮明對比。海倫白得發亮，彷彿自己就散發著光輝，不愧「第一美女」的稱號。赫克特肌肉遒勁，身體呈健康的小麥色，完全是常年征戰的人該有的樣貌。帕里斯坐在一群宮女中，膚色白皙，但身上的肌肉仍然線條分明，是不疏鍛煉的健將形象。赫克特的姿勢彷彿在敦促帕里斯和他一起出去征戰；帕里斯也已經被赫克特說動，拿起了弓箭和頭盔，彷彿馬上就要起身出門；海倫坐在帕里斯旁邊，神色淒苦，彷彿不捨他去出戰。

王的兒媳，帕里斯還能夠以王子的身份保護她，一旦帕里斯戰死，完全不敢想像她自己會面臨怎樣的災難。

　　帕里斯不敢出戰恰恰是因為他有更多顧念、更多情感，這些情感成為了他的牽絆，一次次把他留在閨房裡，讓他逃避自己的責任。現在，赫克特站在帕里斯的面前指責他，帕里斯終於鼓起勇氣，決心去承擔自己的責任。

赫克特找帕里斯去戰場
安吉莉卡‧考夫曼｜1775年｜
布面油畫｜137×178cm｜
聖彼得堡艾米塔吉博物館

圖中帕里斯的弓箭放在他的腳下，面對哥哥的要求和指責，他顯得愧疚與無奈。
海倫把手放到帕里斯肩頭，彷彿在寬慰他，幫助他下定上戰場的決心。

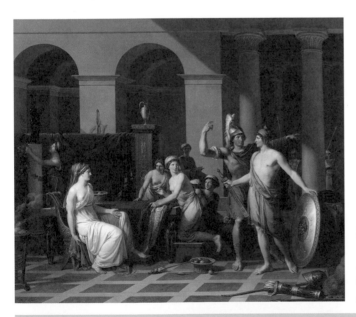

海倫與帕里斯
尚‧雅克‧弗朗索瓦‧勒巴比爾｜
1799年｜布面油畫｜
86.4×101.6cm｜
路易斯維爾極速美術館

圖中的帕里斯終於拿起了武器，準備去征戰了。可是臨去之前，他還是深情款款
地回頭看向海倫。無論赫克特怎麼向他揮拳怒斥，他的眼睛仍然只是看著海倫。
那深情凝望彷彿是在與海倫永訣。

Ⅱ 新官對舊官

　　帕里斯隨著赫克特一起加入大軍，走出特洛伊城，與希臘聯軍對戰。阿加曼儂見特洛伊人大舉出戰，也列出了陣容，嚴陣以待。

　　就在雙方一觸即發之際，帕里斯忽然挺身而出。他提議：既然這場戰爭是因他與海倫而起，那就不要讓雙方將士無謂地流血犧牲了，不如由他和海倫的前夫梅內勞斯來一場公平決鬥，由兩個男人的勝負來決定戰爭的勝負。

　　這個提議讓兩軍振奮。戰爭已經打了九年，特洛伊人疲憊了，希臘人也疲憊了，大家都想早日結束戰爭，避免更多流血。現在，觸發戰爭的「元兇」願意站出來承擔責任，雙方都很高興。兩邊商定，先用最隆重的祭品祭祀誓言守衛者宙斯，然後由帕里斯與梅內勞斯決鬥。

　　兩邊將士按照誓言各自靜靜觀看，帕里斯與梅內勞斯兩人面對面走上戰場。他們的決鬥方式在現在人看來很奇特：先抽籤決定誰發動攻擊，抽中的人向對方投擲長矛，另一方抵擋，接下來另一方投擲長矛。雙方嚴格遵守規則，其他人不能幫忙。用當代人的眼光看，這不像生死決鬥，更像體育比賽。

　　得知這兩個人要決鬥，眾神的使者彩虹女神伊麗絲（Iris）立刻變身為一個貴婦來到海倫身邊，把這個消息告訴了海倫，鼓動海倫上城牆去觀戰。

　　在中國的南北朝時期，南朝陳國的亡國公主樂昌被隋朝權貴楊素收入內宅，多年後透過街頭小販兜售的半面銅鏡與自己昔日的駙馬相聚。楊素要求樂昌公主為這個情形作一首詩，樂昌公主作的詩是：「今日何遷次，新官對舊官。笑啼俱不敢，方信做人難。」她說出的是中國古代女子的心聲：前夫和現任丈夫面對面站在自己面前，她能怎麼樣？想笑不敢笑，想哭不敢哭。

　　很明顯，海倫的心理建設要比樂昌公主強多了，她真的登上特洛伊的城牆去觀看這場為了她而舉行的決鬥。不知道海倫是用什麼心態觀望這場決鬥的，不知道她心中希望誰能贏。新官帕里斯，還是舊官梅內勞斯？

　　如果帕里斯贏了，她與梅內勞斯的子女將失去父親；如果梅內勞斯贏了，她將失去自己的愛情，更無法在特洛伊立足。無論這決鬥的結果如何，她都會失去重要的東西。

　　更何況，決鬥中的兩個男人，甚至城上城下的幾十萬人，沒有一個人想來問一下她的選擇。那兩個男人看似在為了她決鬥，其實只是把她當作獎品，在為自己的面子而決鬥，但那罪名卻要由她來背負。想來，此時海倫的心境也是蒼涼而悽愴的。

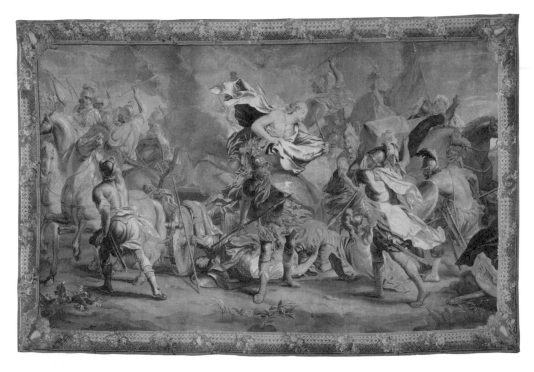

梅內勞斯與帕里斯決鬥
布魯塞爾掛毯｜1740 年｜羊毛和絲綢混編掛毯｜297.18×452.12cm｜
洛杉磯郡立藝術博物館

特洛伊城牆上的海倫

居斯塔夫 · 莫羅 ｜ 1885 年 ｜
紙上水粉 ｜ 巴黎羅浮宮

莫羅是法國象徵主義畫家，與他同時期
的畫家們通常追求明亮、鮮豔的美（如
馬奈），但他的作品卻總是陰鬱的。同
樣是畫海倫，別人醉心於海倫傾國傾城
的巔峰時刻，而他則醉心於展現海倫美
麗面容下的痛苦、扭曲甚至絕望。

Ⅲ 反物理的決鬥

　　抽籤的結果是帕里斯獲得了先投擲長矛的機會。他用力地抖了抖手
中的長矛，奮力向梅內勞斯投擲過去。帕里斯的確不是一個繡花枕頭，
他的槍尖準準地紮在了梅內勞斯的盾牌上。但神奇的是，長矛並沒有穿
透盾牌，而是在盾牌上彎成了一個魚鉤。

　　如果帕里斯的力氣不夠大，他的長矛只會從盾牌上掉落彈開而不會
彎曲。既然投擲的力道足以讓長矛彎曲，那說明梅內勞斯的盾牌足夠堅
硬。那時的長矛是青銅製的，盾牌是用牛皮或青銅製作的，無論哪種材
質都不至於和長矛的質地有那麼明顯的差距。從物理學的角度看，帕里
斯的長矛彎曲是完全不合常理的。

很明顯，如果不是梅內勞斯的盾牌用了穿越時代的超強合金材質，就是有神仙在偷偷幫忙。梅內勞斯見此情形，心中明白神站在他這一邊暗中幫忙，幫他的正是雅典娜。

這個認知讓他信心百倍，他默默向雅典娜做了一番禱告，也奮力投出了長矛。這一回的結果合乎物理學原理。梅內勞斯的長矛直直刺中了帕里斯的盾牌。那是貫注他全力的一擊，長矛刺穿盾牌之後力道依然不減，直接穿過盾牌、鎧甲的防護，紮入了帕里斯的大腿。

梅內勞斯見自己一擊得中，立刻抓住機會，拔出寶劍向帕里斯的頭盔砍去。可是，寶劍居然在帕里斯的頭盔上應聲斷成了兩截。這又不符合物理學原理了！劍怎麼會比頭盔更脆弱？

戰場上的梅內勞斯來不及想這麼多，他反手抓住帕里斯的頭盔，狠命往回拽，想把他連盔帶人拉進希臘陣營裡。當時戰士們的頭盔都是透過皮帶綁在下巴上的，梅內勞斯拽著頭盔，皮帶就緊緊勒住了帕里斯的脖子，把他勒得幾乎喘不過氣來。如果這種情形持續下去，梅內勞斯拖回去的恐怕就只能是帕里斯的屍體了。

梅內勞斯（左中）在阿芙羅狄忒（左）和阿特蜜斯（右）的注視下追逐帕里斯（中右）
西元前 490—前 480 年｜古希臘陶盤畫（紅繪）｜直徑 26.9cm｜巴黎羅浮宮

　　但就在這個時候，梅內勞斯忽然覺得手上一鬆，這個反差幾乎讓他摔了一跤。他驚訝地一回頭，才發現自己手上拎著一個空頭盔，帕里斯已經不見了。難道是帕里斯掙脫了皮帶的束縛跑了？梅內勞斯回身四顧，整個戰場上都看不見帕里斯的影子，只有自己手上空落落的頭盔。

　　這又是奇聞了！如果真是帕里斯自己掙脫了頭盔帶的束縛，就算沒躺在地上大喘氣，也跑不了多遠，怎麼人就不見了？兩人在兩邊的眾目睽睽之下決鬥，帕里斯怎麼能憑空消失？這當然是又有神仙暗中出手了。

　　正如雅典娜因為金蘋果忌恨上了帕里斯，贏得金蘋果的阿芙蘿黛蒂也從此成為帕里斯的守護神。當她看到帕里斯幾乎要被梅內勞斯勒斷脖子時，連忙悄悄地運用神力幫他擺脫了皮帶的束縛。這位女神做得比雅典娜還讓人不順眼，她還順便運用神力，把帕里斯送回了特洛伊城，直接送進了海倫的閨房。

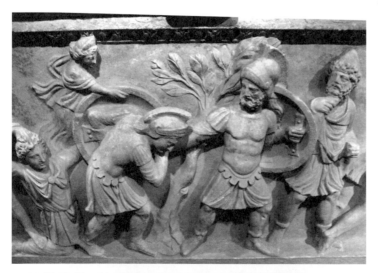

阿芙蘿黛蒂正在隱藏被梅內勞斯擊敗的帕里斯
西元 2 世紀 | 古羅馬石棺浮雕 | 大理石 | 安塔利亞考古博物館

石棺葬人的傳統源於古代埃及，古埃及人用鮮豔的色彩在石棺上作畫，古希臘石棺則佈滿了精美的浮雕。這些石棺通常內棺外槨有好幾層，除了單人石棺，還有夫妻合葬的石棺。浮雕的內容大多是神話故事，有身份地位的人則會雕刻自己最引以為傲的生平經歷（例如亞歷山大大帝的石棺）。隨著希臘化的推進，希臘石棺的雕刻風格還對印度的石雕藝術產生了很大影響。

希臘版趙子龍
戴歐米德斯

DIOMEDES

Ⓘ 雅典娜的冷箭

眾目睽睽之下，帕里斯消失了，這實在太匪夷所思了。可是，不管帕里斯人在哪裡，他輸了決鬥是確定無疑的。按照事先的約定，既然決鬥有了結果，戰爭就可以結束了。接下來，應該是特洛伊人送還海倫和她帶來的財寶，希臘人罷兵回家。如果兩邊都認真履行這個協議，就不會有人再白白犧牲。看到這個情形，奧林匹斯山上的眾神著急了。

世人大多以為特洛伊戰爭是希臘人「衝冠一怒為紅顏」的浪漫之舉，歷史學家則考證了特洛伊的門戶位置，對當時的地中海和黑海貿易有多重要，認為爭奪海倫只是希臘人發動戰爭的一個藉口。

在希臘神話中，這個故事的背後也有一個大陰謀，這個陰謀遠比歷史學家的結論要陰狠得多，這是諸神的陰謀。自從普羅米修斯把火種帶到人間，天神就一直擔憂地看著人類力量一天天的壯大。尤其很多天神管不住自己的欲望，在人間留下了像阿基里斯這樣半人半神的英雄，他們的能力甚至可以與天神叫板。眾神擔心，如果人類以這樣的速度發展下去，終有一天會挑戰天神的整體地位。正好此時人間爆發了戰爭，眾多英雄捨生忘死、踴躍參戰，眾神便決定推波助瀾讓戰爭規模擴大，藉著人類自己的戰爭削弱人類的力量，殺死眾多英雄，杜絕神界後患。

這是眾神真正的計畫，是眾神對人類的陰謀。如今這計畫尚未展開，眾多英雄仍然在人間耀武揚威，若是戰爭就此結束，眾神的目的如何實現？宙斯叫來了雅典娜，交給她一個重要任務：「不要讓戰爭這麼快結束，讓人類繼續打下去。」別忘了，雅典娜也是金蘋果事件的失敗者，正對帕里斯、特洛伊人一肚子氣，把這件事交給雅典娜，正好鼓勵她藉機公報私仇。

雅典娜對宙斯的目的心領神會，她化身成一個特洛伊將士來到潘達洛斯（Pandarus）的身邊。這個潘達洛斯是特洛伊陣營中的一個神箭手，特別擅長遠距離射箭，可以算得上百步穿楊。眾神之中最擅射箭的阿波羅都特別讚賞他這手功夫，特地贈送他一套神弓神箭。雅典娜瞭解潘達

潘達洛斯和比提亞斯在特洛伊陣營前與魯圖利人作戰
埃涅德大師｜ 1530—1535 年｜銅胎琺瑯畫（部分鍍金）｜ 22.2×19.7cm ｜
紐約大都會藝術博物館

潘達洛斯有個外甥女，她正是此前提到過的特洛伊羅斯愛慕的人物。潘達洛斯應
王子之求，曾安排外甥女與特洛伊羅斯在自己的花園裡幽會。因為這個原因，他
的名字 Pandarus 後來演變成了英文中的皮條客（pander），這個詞也指迎合或慫
恿別人做壞事。其實，潘達洛斯很冤，慫恿他的明明是雅典娜！

洛斯這種勇士的心理，他們都希望能透過這場戰爭一舉成名，成為後人詩歌中榮光萬丈的主人公。潘達洛斯當然知道自己衝鋒陷陣能力不強，他參加戰爭，不正是想透過自己的這手射箭功夫一舉成名嗎？

雅典娜知道，只要利用他的這種心態，自己就能夠達到目的。於是，她故意煽動潘達洛斯，讓他趁機向梅內勞斯放冷箭，蠱惑他說這就是他一直盼望的揚名天下的好機會。

潘達洛斯不知道慫恿他的人是雅典娜，不禁被說得動了心。他也覺得，這個時候如果自己能夠放冷箭殺死梅內勞斯，一定就能扭轉戰局，讓特洛伊人反敗為勝。這個念頭一起，他就把兩軍此前的約定拋諸腦後，悄悄拿起弓、抽出箭，「嗖」的一聲射向梅內勞斯。

雅典娜見潘達洛斯真的射出了箭，非常高興，暗中引導著這支箭向梅內勞斯飛去。這支箭必須射中梅內勞斯，否則不能讓兩邊重啟戰火，但是，這支箭又不能射死梅內勞斯，因為雅典娜要讓希臘人獲勝。所以，這支箭像電影中的特效鏡頭一樣，準確地射中了梅內勞斯的腰帶，透過鎧甲，刺破了皮膚。她要讓梅內勞斯流出鮮血，但又絕不能讓梅內勞斯多受一點傷害。

希臘聯軍當然不知道梅內勞斯只是破了皮，他們看到的是特洛伊人居然放冷箭射中出來單挑的梅內勞斯。不管梅內勞斯傷得如何，這種偷襲的行為都足以觸怒希臘人了。他們現在只有一個認知：特洛伊人不守承諾！他們毫無誠信，完全不顧戰爭的禮儀和道德，不敢光明正大地面對面征戰，只敢偷襲，是一夥卑鄙無恥的懦夫！

梅內勞斯半身像
吉亞科莫 · 布羅吉｜1881 年之前｜大理石｜
梵蒂岡博物館

希臘人的怒火被點燃了。尤其是阿加曼儂，他看到弟弟受了傷更是又驚又怒，一聲怒吼，率先領著步兵方陣大隊向特洛伊大軍衝去。既然原有的協議已經被一支冷箭打破，那就開始混戰吧！

Ⅱ 刺傷阿芙蘿黛蒂

盾牌撞擊盾牌，長矛迎向長矛，戰車衝撞戰車。這一場混戰，很快就伏屍千里、流血漂櫓，眾多英雄從此倒地不起。

根據《荷馬史詩》記載，這場混戰中死去的第一個特洛伊英雄名叫艾克波洛斯（Echepolus），他被希臘英雄安蒂洛克斯（Antilochus）殺死。此後，無數希臘英雄、特洛伊英雄紛紛殞命。他們的名字大多都只是曇花一現地出現在英雄集結的名單以及這份死亡名單上。此後的幾次混戰中還有很多這樣的人物，他們都在《伊利亞特》中一閃而逝。

這次的大混戰中沒有阿基里斯的身影，也許正因為少了這位希臘第一英雄的遮蔽，另一些希臘英雄的光芒閃耀了起來。雅典娜遠遠觀望，看到希臘聯軍中有一個人英勇無比，左衝右突，所及之處敵人紛紛倒下。這個人就是戴歐米德斯（Diomedes）。他是奧德修斯的好友，當初奧德修斯設計識破阿基里斯偽裝時，就是他在宮外配合奧德修斯製造敵人來襲的假像。

雅典娜很滿意地看著戴歐米德斯，覺得有他在希臘人一定不會輸，便放心地離開戰場，返回奧林匹斯山向宙斯覆命去。臨走前，她看到戰神阿瑞斯（Ares）也降落到戰場邊，便囑咐他別插手，讓他看著人類自相殘殺。這是阿瑞斯第一次來到特洛伊戰場，他還不熟悉情況，見雅典娜臨走前這麼囑咐，便老老實實地只在一旁觀戰，不介入人間的鬥爭。

雅典娜沒想到，她剛走沒多久就聽到了戴歐米德斯的求救。原來，雅典娜離開戰場不久，戴歐米德斯就被潘達洛斯射中肩膀，受了傷。他一邊讓人幫他拔箭，一邊向雅典娜祈禱。他是雅典娜的忠實信徒，這虔誠的祈禱自然就傳到了雅典娜的耳中。

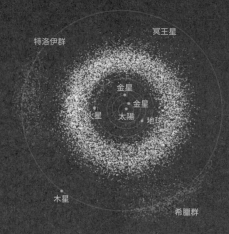

特洛伊群

冥王星

金星

金星

火星 太陽 地球

木星

希臘群

特洛伊小行星示意圖

1906 年，天文學家馬克斯 · 沃夫將在木星軌道上發現的一顆小行星用阿基里斯的名字來命名。後來，天文學家在這個軌道上觀察到很多小行星，它們形成了兩個小行星群，人們就開始用特洛伊戰爭中的希臘英雄和特洛伊英雄的名字來為這兩個小行星群命名。此後，處於同一個軌道上的兩群小行星就被人統稱為特洛伊小行星。不過，由於一開始的命名未曾有意識地形成規範，特洛伊的主帥赫克特位於希臘群中。如今，那些在史詩中曇花一現的名字，都安躺在這個與木星共用軌道的小行星群上，繼續著他們的特洛伊征程。

特洛伊英雄

艾克波洛斯 (Echepolus)：第一個喪命的特洛伊英雄。

阿革諾爾 (Agenor)：雅典娜祭司。

西摩伊西俄斯 (Simoisius)：
安瑟彌翁 (Anthemion) 的兒子，被艾阿斯所殺。

德摩科翁 (Democoon)：普瑞阿摩斯的私生子。

阿爾卡托斯 (Alcathous)：伊尼亞斯的妹夫。

奧諾莫斯 (Oenomaus)：特洛伊人，被伊多墨紐斯所殺。

波提特斯 (Potites)：普瑞阿摩斯的兒子。

費斯托斯 (Phaestus)：特洛伊王子。

赫勒諾斯 (Helenurs)：特洛伊王子。

帕蒙 (Pammon)：特洛伊王子。

拉奧孔 (Lycaon)：特洛伊王子。

尤里皮洛斯 (Eurypylus)：特薩利亞的首領。

艾西俄斯 (Asius)：色雷斯來的盟軍。

希臘英雄

埃佩歐斯 (Epeius)：木馬的建造者。

梅里歐內斯 (Meriones)：鑽進木馬中的人。

帕達利里奧斯 (Podalirius)：鑽進木馬中的人。

歐律瑪科斯 (Eurymachus)：鑽進木馬中的人。

安提瑪科斯 (Antimachus)：鑽進木馬中的人。

阿伽帕諾爾 (Agapenor)：鑽進木馬中的人。

第尼盧斯 (Sthenelus)：鑽進木馬中的人，阿爾戈斯國王。

安菲瑪庫斯 (Amphimachus)：波塞頓的孫子。

伊多墨紐斯 (Idomeneus)：宙斯的重孫。

阿斯卡拉福斯 (Ascalaphus)：阿瑞斯的兒子。

艾勒弗諾爾 (Elephenor)：阿班特斯人的領袖。

琉科斯 (Leucus)：奧德修斯的朋友。

菲尼克斯 (Phoenix)：照顧阿基里斯的老英雄。

克勒俄多洛斯 (Cleodorus)：為斐洛克特底遞箭之人。

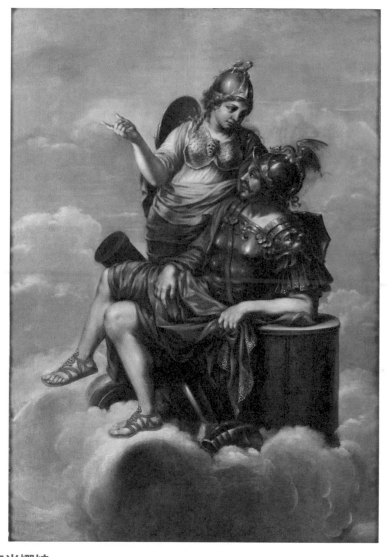

馬爾斯和米娜娃

大衛 · 科洛克 · 埃倫斯特拉爾工作坊｜1628—1698 年｜布面油畫｜221×161㎝｜
斯德哥爾摩瑞典國家博物館

馬爾斯是戰神阿瑞斯的羅馬名字，米娜娃是雅典娜的羅馬名字。在神話中，這對
姐弟的關係通常都是劍拔弩張的，不是雅典娜對阿瑞斯冷嘲熱諷，就是阿瑞斯對
雅典娜怒目相向。像這幅畫表現的那樣，兩個人親密地倚在一起，阿瑞斯對雅典
娜毫不防備，雅典娜還親熱地向弟弟指點什麼，這可以說是十分罕見的場面。但
是，在《荷馬史詩》開頭部分，他們也曾經像這幅畫所表現的那樣，像一對真正
的姐弟那樣平心靜氣地交流。雅典娜也曾認真地叮囑、教導弟弟，而阿瑞斯也曾
心悅誠服地受教。這幅畫表現的應該就是在戰爭之初尚未交惡的兩姐弟。

戴歐米德斯在雅典娜的激勵下廝殺
朱利奧‧羅曼諾｜1536—1539 年｜濕壁畫｜曼托瓦公爵宮

　　雅典娜沒想到自己剛走一會兒戴歐米德斯就受了傷，如果戴歐米德斯也退出戰局，恐怕希臘人還真頂不住特洛伊人的進攻，她可不願意讓這樣的事情發生。於是，她運用自己的神力，轉瞬之間就讓戴歐米德斯恢復如初。不僅如此，為了加強戴歐米德斯的信心，她索性現身在他面前，告訴他自己已經摘掉了遮在凡人眼前的幕布，讓他的眼睛能夠明辨神與人。也就是說，此時的戴歐米德斯已經有了一雙「火眼金睛」，能夠清楚地看出正在戰場上拼殺的人中誰是真正的人、誰是天神偽裝的。

　　為什麼要給戴歐米德斯這個能力？因為雅典娜給了他一個承諾：他可以放心大膽地去和所有的人決鬥，只要他不冒犯神，雅典娜就會給他勇氣和能力，讓他戰無不勝。這就等於給戴歐米德斯發了面免死金牌，讓他可以放心大膽地投入戰鬥。女神還氣哼哼地補充，不能和神戰鬥，除了阿芙蘿黛蒂外，即使在戰場上碰到她，只管上前挑戰，自己會保佑戴歐米德斯獲勝。

　　有了雅典娜的指引，戴歐米德斯再次信心百倍地走進戰場，轉眼又殺了許多特洛伊將領，他把戰利品扔到身後的戰車上，戰車很快就被堆滿了。

　　這個情形被特洛伊陣營中的一個名叫伊尼亞斯（Aeneas）的人看到了。伊尼亞斯是特洛伊王國的一個旁支王子，是一名難得的勇將。他看見戴歐米德斯那麼驍勇，那麼多特洛伊人都對他束手無策，便冒險奔到潘達洛斯面前，大聲責問他為什麼不一箭射死戴歐米德斯，終止戴歐米德斯的囂張！

　　這可把潘達洛斯冤死了：他怎麼沒射？他明明早就射中了戴歐米德斯！潘達洛斯覺得今天的事情太奇怪了：他一連射中了兩個希臘的重要將領，但不管是梅內勞斯還是戴歐米德斯，現在都像沒事人一樣在戰場上耀武揚威，這是怎麼回事？

　　伊尼亞斯沒想到是有神仙在干擾戰局，聽潘達洛斯解釋後以為是距離太遠，箭矢射中戴歐米德斯時已經是強弩之末，其力量不足以給戴歐米德斯造成傷害。他自告奮勇地讓潘達洛斯上自己的戰車，要親自把他送到離戴歐米德斯足夠近的地方，在那裡再給他一箭。

　　潘達洛斯覺得這是個辦法，他就不信：如果近距離射中戴歐米德斯，他還能夠毫髮無傷！伊尼亞斯用自己的戰車拉著潘達洛斯向戴歐米德斯飛駛而去。為戴歐米德斯駕戰車的馭手看見他們衝了過來，急忙招呼戴歐米德斯快逃。戴歐米德斯一聽就火了，臨陣脫逃不是戴歐米德斯的行為。他不但不逃，反而要徒步去迎戰！

　　正在這時，潘達洛斯手中的長槍已經向戴歐米德斯扔了過來。這支長槍穿過了他的盾牌，卻被他的鎧甲擋了回去。戴歐米德斯見對方沒投中，得意地反手投出了自己手中的長槍。潘達洛斯幾乎是應聲從車上翻下來，倒在地上。伊尼亞斯一看潘達洛斯被刺中，生怕戴歐米德斯趁機過來補刀，

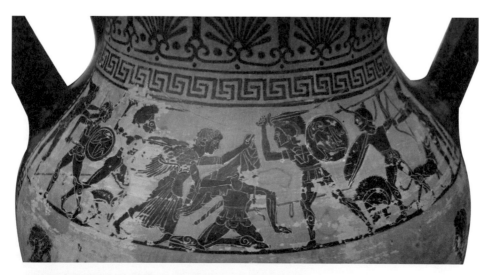

阿芙蘿黛蒂營救在戰鬥中受傷的兒子伊尼亞斯
約西元前 480 年｜古希臘陶瓶畫（黑繪）｜符茲堡馬丁華格納博物館

連忙跳下戰車，守護在潘達洛斯身邊。戴歐米德斯手中已經沒了武器，一眼看見地上有塊巨石，便抓起這塊巨石狠狠地向伊尼亞斯的腿扔去。

伊尼亞斯猝不及防，被這塊巨石砸中，跌倒在地，痛得暈了過去。戴歐米德斯還想再補一擊殺死伊尼亞斯，忽然間伊尼亞斯也像帕里斯一樣不見了。此時的戴歐米德斯不是剛才的梅內勞斯，他已經被雅典娜開了「天眼」，明明白白地看見：阿芙蘿黛蒂用長袍裹住伊尼亞斯，把他送離了戰場。

Ⅲ 阿芙蘿黛蒂為什麼趕來救伊尼亞斯？

伊尼亞斯的父親名叫安喀塞斯（Ankhises），是特洛伊王室的一個旁支王子，也是特洛伊著名的美男子。有一次，少年時期的安喀塞斯在山上牧羊，他的美貌讓路過的阿芙蘿黛蒂女神驚豔。阿芙蘿黛蒂變作牧羊女與他在一起，直到懷了孕才向安喀塞斯坦白自己的真實身份。她生下孩子後把孩子帶到神界去撫養，直到孩子五歲時才把他送還給他父親。

這個孩子就是伊尼亞斯，伊尼亞斯是阿芙蘿黛蒂女神的親生兒子。阿芙蘿黛蒂與伊尼亞斯的情感非同一般，他不僅是她親生的，也是她親手養育大的。看見心愛的兒子在戰場上命懸一線，她當然忍不住出手相救了。

阿芙蘿黛蒂下戰場營救兒子，這一幕正落在了戴歐米德斯眼中。他想起雅典娜最後叮囑的話，阿芙蘿黛蒂正是自己的女神雅典娜憎惡的人，管她是不是神仙，立刻追過去向她用力扔了一槍。阿芙蘿黛蒂萬萬沒料到會有凡人攻擊自己，一不留神，被槍尖刺破了手，滴出了鮮血，痛得一聲尖叫，連自己帶兒子從半空滾落到地上。她一抬頭，正看見坐在戰場邊看熱鬧的戰神阿瑞斯，連忙喊他幫忙，讓他把戰車借給自己，她要駕車回奧林匹斯山去向宙斯告狀。

阿芙蘿黛蒂就算再柔弱，也是神啊。戴歐米德斯再驍勇，也僅僅是

個凡人。現在，凡人戴歐米德斯居然敢傷害天神！阿芙蘿黛蒂怎麼能忍得下這口氣？她相信，宙斯也一定不會忍下這口氣的。如果這樣的凡人不受到教訓，長此以往，他們豈不是連宙斯都敢傷害？這還了得！阿芙蘿黛蒂相信，宙斯一定會認真對待自己的告狀，一定會懲罰這個膽大妄為的戴歐米德斯。

阿瑞斯一看這情況，連忙把戰車借給她。阿芙蘿黛蒂在彩虹女神伊麗絲的幫助下，駕車來到奧林匹斯山，哭著撲進母親狄俄涅（Dione）的懷裡。《荷馬史詩》中關於很多神的出身、經歷與通行的說法有差異，阿芙蘿黛蒂便是其中之一。在《伊利亞特》裡，阿芙蘿黛蒂成了狄俄涅與宙斯的女兒，但大部分希臘神話故事認為，她是在克羅納斯將其父烏拉諾斯的生殖器扔進大海時從海面的泡沫裡冉冉誕生的。這種差別與希臘神話在不同時期、不同地點的流傳有關。

維納斯與安喀塞斯
威廉‧布萊克‧里奇蒙德爵士｜1889—1890 年｜布面油畫｜148.6×296.5cm｜
利物浦博物館沃克藝術畫廊

維納斯被戴歐米德斯打傷返回奧林匹斯山
尚・奧古斯特・多米尼克・安格爾｜1800 或 1803 年｜木板油畫｜26.6×32.6cm｜
巴塞爾美術館

可是，當她哭哭啼啼地去向宙斯投訴凡人的膽大妄為時，宙斯的反應卻非常冷淡。他不但沒有站在神的立場上幫阿芙蘿黛蒂出氣，反而諷刺她這個主管愛情的神不應該摻和到戰爭中去。言下之意，宙斯嫌阿芙蘿黛蒂管太寬，不是戰神，卻妄圖像戰神一樣參與戰爭，沒這個實力卻硬要替特洛伊人強出頭，被打傷了也是活該。

Ⅳ 衝擊阿波羅

此時，在人間的戰場上，戰鬥也更趨激烈。戴歐米德斯見伊尼亞斯失去了女神的庇護，連續撲上去向他發起攻擊。但沒想到，阿芙蘿黛蒂雖然走了，阿波羅卻來到了戰場上，他用盾牌牢牢護住了伊尼亞斯。戴歐米德斯這時候已經殺紅了眼，不顧自己的三次攻擊都被阿波羅擋了回來，第四次向阿波羅衝了過去。阿波羅知道戴歐米德斯能夠認出自己的真實身份，更加生氣了，也懶得繼續偽裝，直接責問他怎麼敢以區區凡

人的身份公然與神對抗！

　　這一質問讓戴歐米德斯冷靜了下來，他想起了雅典娜曾叮囑他不能與神交戰。戴歐米德斯膽子雖大，卻非常聽雅典娜的話，一旦想起女神這條命令，就算不甘心也只好退了回去。阿波羅趁機造了一個假的伊尼亞斯躺那兒讓戰場上的將士們爭奪，自己則帶著真的伊尼亞斯離開戰場。

　　半路上，他也碰到了戰神阿瑞斯。相對已經親自下場參戰的雅典娜、阿芙蘿黛蒂和阿波羅來說，這個時候背著手觀戰的阿瑞斯反倒成了一個另類的存在，尤其在阿波羅眼中，這位到了戰場卻什麼都不幹的戰神簡直就是個懦夫。他忍不住諷刺阿瑞斯，說他眼睜睜看著凡人挑戰神卻什麼都不幹，連他自己的情人阿芙蘿黛蒂被刺傷了都還在袖手旁觀，簡直太給神族丟臉了！眾所周知，阿芙蘿黛蒂是阿瑞斯的情人，當著戰神的面刺傷戰神的情人，這戴歐米德斯的膽子也確實不一般。

戴歐米德斯之戰
雅克・路易・大衛｜1776 年｜紙上墨水與粉筆畫｜108×204.5cm｜維也納阿爾貝蒂娜美術館

這幅作品是時年 28 歲的大衛用鋼筆、毛刷筆蘸黑色墨水在綠灰色紙上勾畫出的，又用白色粉筆打亮高光部分，形成了淡彩效果，再現了特洛伊戰爭的慘烈。

　　阿瑞斯身為戰神，本來就嗜血嗜殺，喜歡戰鬥，身臨戰場早就躍躍
欲試了，但雅典娜叮囑過他不要介入人間戰爭，這才好不容易忍住沒出
手。現在，他先是被阿芙�黛蒂受傷的事刺激了一回，又被阿波羅的話
刺激一回，哪裡還顧得上雅典娜的話，腦子一熱衝上了戰場，直接化身
為戰士去和特洛伊人並肩作戰。

　　阿瑞斯是戰神，雖然這時他是變成凡人的模樣，但有他在還是激起
了特洛伊人的戰鬥熱情，赫克特再次帶著軍隊向希臘人衝去。阿波羅此
時用神力讓伊尼亞斯恢復如初，重新踏上戰場。特洛伊人看見伊尼亞斯
忽然毫髮無損地來到大家面前，立刻也明白自己一方受到神的眷顧，都
歡呼著向敵人撲去。

Ⓥ 擊傷阿瑞斯

　　眼看特洛伊人衝了過來，戴歐米德斯再次趕回來助陣。他一眼就看
見，特洛伊人這邊帶隊的是戰神阿瑞斯。他又想起了雅典娜的叮囑，不
敢和神交戰，只好帶著人後退。

　　這時，在高高的奧林匹斯山上，赫拉看到阿瑞斯在幫助特洛伊人，
非常不滿意。那可是她的親兒子啊，怎麼能幫助她所痛恨的特洛伊人呢？
赫拉找來雅典娜，親自給雅典娜的戰車套上飛馬，又親自坐在她身旁為
她揚鞭。兩人飛馳到宙斯面前，向宙斯告阿瑞斯的狀，要求親自去教訓
教訓他。

　　不知道宙斯是怎麼想的，妻子、女兒要求他懲罰兒子，他居然答應
了！兩個女神一得到宙斯的允許，就立刻駕車來到戰場。赫拉變成希臘
戰士的模樣呼喊著鼓舞士氣，雅典娜則去找戴歐米德斯算帳。

　　這時的戴歐米德斯又受了傷，正虛弱地在一旁休息，雅典娜坐在戰
車上看著他，指責他的撤退太給自己丟臉了。這可讓戴歐米德斯萬分委
屈：這絕不是自己怯懦，自己正是遵從這位女神的命令才不與神作戰。

他恰恰是因為認出了戰神阿瑞斯才帶著希臘勇士們後退的。

雅典娜聽到他這麼辯解，也想起了自己對他的叮囑。眾神雖然早已捲入戰爭，但此前都只是激勵士兵們的勇氣而已，不像現在這樣一個個親自下場。戴歐米德斯明明有著可以與神一戰的英勇，卻被雅典娜的禁令束住了手腳。想到這裡，雅典娜也認為自己不應該責怪戴歐米德斯，乾脆地解除了自己的禁令，下令戴歐米德斯可以不分對手是神是人，放手與任何膽敢阻擋他的人交戰，就算是戰神阿瑞斯也不例外。不僅如此，她還化身成戴歐米德斯的馭手，親自給他駕車衝向戰場，親自做戴歐米德斯的後盾。這行為意味著：如果有神因為戴歐米德斯的冒犯而生氣，那麼她將親自幫戴歐米德斯承擔！

聽了雅典娜這話，戴歐米德斯又信心百倍了，有雅典娜給他駕駛戰車，他還怕什麼？他信心滿滿地第三次衝進了戰場，一人一神駕著戰車直撲向戰神阿瑞斯。

阿瑞斯剛剛戰勝了一個希臘英雄，正在那裡洋洋得意呢，猛地看見戴歐米德斯站在戰車上向他衝了過來。這時，雅典娜把自己的身子掩藏在冥王的帽子下，阿瑞斯沒看見她。他作為一個戰神，完全不在意凡人的進攻，瞄準戴歐米德斯的胸脯將長矛扔了過去。沒想到，雅典娜用一隻別人看不見的手悄悄接住長矛並往上一推，戴歐米德斯趁機從戰車上站起來，舉起長矛向阿瑞斯扔去。雅典娜再次悄悄施展神力，讓這支長矛刺中了阿瑞斯的小腹，剛好在鐵腰帶的下方。

阿瑞斯猝不及防地被紮傷，當即倒在地上痛苦地大吼一聲，駕著雲團向天空飛去。他人雖然走了，可那一聲慘呼卻在戰場上久久回蕩，響亮得如同七千個士兵在齊聲吶喊，地動

雅典娜引導戴歐米德斯走進戰場
阿爾伯特 · 沃爾｜1853 年｜大理石｜柏林宮殿橋

山搖。這下子，所有人都知道，倒在地上的那個勇士是神。戴歐米德斯居然連戰神都敢打，連戰神都能打！這又讓特洛伊人軍心動搖了。

如果說，阿基里斯無敵的戰鬥力像極了三國群英中的呂布，那戴歐米德斯大概就像趙雲了。這一戰就是戴歐米德斯嶄露頭角的第一戰。盤點一下這場混戰中戴歐米德斯的戰績：第一次衝擊，擊傷潘達洛斯，砸傷伊尼亞斯，刺傷愛神阿芙蘿黛蒂；第二次衝擊，三次單挑阿波羅；第三次衝擊，刺傷戰神阿瑞斯。

《三國演義》中的趙雲三衝當陽道在長阪坡上殺了個七進七出，戴歐米德斯在這一場戰役中也是三進三退；趙雲長阪坡斬殺曹軍五十二員大將，戴歐米德斯不僅殺死了許多人間的英雄，還一連挑戰了三位大神，他連在這一戰中的表現都與長阪坡前的趙雲有幾分神似。

但這對特洛伊人來說絕不是個好現象。好不容易盼到阿基里斯不上戰場，但希臘人卻仍然能夠在戰鬥中節節勝利！特洛伊的統帥赫克特意識到，雅典娜在保佑希臘人。如果得不到雅典娜的庇佑，特洛伊一定難以逃過劫難。他當即決定回城，他要動員那些留在特洛伊的女人們立刻去雅典娜的神廟獻上最珍貴的禮物，祈求女神的垂憐。

雅典娜與阿瑞斯之戰
雅克・路易・大衛｜1771 年｜布面油畫｜114×140cm｜巴黎羅浮宮

特洛伊的悲情英雄
赫克特

HECTOR

（I）自古忠孝難兩全

赫克特一回到特洛伊，就被一群女人們團團圍住，她們都焦急地向他打聽自己丈夫、親人的安危。此時，她們很多人已經成為寡婦、孤女，可自己還不知道，她們在期待赫克特能說出讓她們欣慰的答案。

看著這樣一群女人，赫克特的心更沉重了。雖然他是特洛伊軍隊的統帥，可是他早已從神諭中得知這場戰爭的結局。他知道，特洛伊終將失敗、滅亡，他自己也會戰死沙場。從生死一線的城外戰場回到暫時安全的城中，赫克特自己也不知道這是不是就是最後一次回家。

《荷馬史詩》寫到這裡時，為讀者們奉上了最讓人心神不安的一個章節。一走進王宮，赫克特就看見母親迎面而來。王后赫卡柏既為兒子平安歸來而寬心，又為他風塵僕僕的樣子而心疼，急忙給他斟上蜜酒，希望他好好休息。但赫克特這時哪有心思吃喝？他請母親立刻帶領特洛伊的貴婦們去雅典娜神廟。他請母親挑一件華美的長袍鋪展到女神膝前，以求女神庇護。

赫卡柏按照兒子的囑託取出了她最華美的長袍。《荷馬史詩》中描述它「像星星一樣閃爍」。眾所周知，當時希臘人穿的亞麻布再細也不會閃爍，能夠發出星星般柔光的自然織物只有絲綢！很多研究《荷馬史詩》的學者發現，史詩中不止一次出現了「疑似」絲綢衣袍的描寫。特洛伊戰爭的年代離張騫開通絲路尚有近千年，那真的是絲綢衣袍嗎？這結論似乎很難令人相信。當代歷史學家透過比較古代陶器的器型、紋樣，認為早在新石器初期中國與西方之間就存在一條文化交流的商貿通道，並把它命名為「彩陶之路」。那是絲綢之路的前身，中國與西方憑此艱難卻持續地進行著文化交流，從農作物、家畜到藝術、思想，也包括絲綢。

叮囑完母親，赫克特回到了後宮。特洛伊王子眾多，他們的家眷也都住在一起，所以他首先經過海倫的房間。雖然外面為海倫拼殺得你死我活，可是赫克特卻從沒有遷怒於海倫，相反他總是對她流露出兄長般的關愛。正因如此，海倫也很敬重他。不過，赫克特的腳步並沒有為美麗的海倫停留，他要抓緊時間去見自己的妻兒。

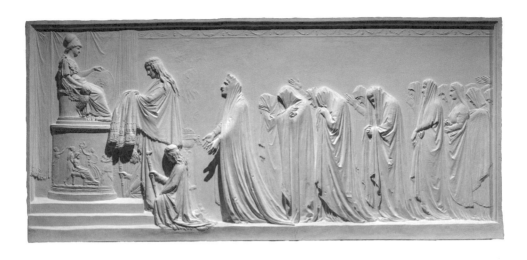

赫卡柏將長袍獻給帕拉斯
安東尼奧・卡諾瓦｜1787 年｜石膏｜125×278cm｜安東尼奧・卡諾瓦石膏雕塑博物館

卡諾瓦是 18 世紀義大利偉大的雕塑家，也是新古典主義時期成就最突出的雕塑家。
這件作品充分體現了歐洲新古典主義藝術的特徵。在這個場景中，卡諾瓦完全放棄了
所有的裝飾元素，只專注於事件，在表達事件中自然實現了情緒的渲染，充分體現了
古典精神。作品表現的是特洛伊王后赫卡柏在向雅典娜的雕像獻上華貴的長袍，希望
得到女神的青睞。整個隊伍由一長隊戴著面紗的婦女組成，典雅而憂傷。新古典主義
雕塑與巴洛克時期的雕塑不同，以淺浮雕為主。這幅作品就是淺浮雕作品，淺淡的線
條仍然充分展現了人物身體的立體感，它被視為卡諾瓦浮雕中最偉大的成就之一。

Ⅱ 無情未必真豪傑，憐子如何不丈夫

　　赫克特的妻子名叫安卓瑪西（Andromache）。她也是一位特洛伊盟
國的公主，她的兄弟已經在戰爭中被阿基里斯所殺，她的家園也已經被
希臘人攻陷。

　　赫克特沒有在宮裡看到安卓瑪西。侍女們告訴他，安卓瑪西上城樓
觀戰去了。安卓瑪西聽說丈夫回來了，趕忙回宮與他相見。看見丈夫的
模樣，安卓瑪西的內心充滿了悲哀，她哀求丈夫不要去打仗了，需要他
的不僅有特洛伊，還有他的妻兒。在城樓上觀戰時，她看到了自己的丈
夫如何在驍勇殺敵，可以想像希臘人一定對他充滿了仇恨。如果將來戰
敗了，她擔心丈夫會遭到希臘人最無情的報復。

面對安卓瑪西，赫克特內心也無比憂傷。他已經預知了特洛伊戰爭的失敗，他彷彿能看見自己死後的情形：特洛伊城破，到處是希臘人，到處是火，美麗的安卓瑪西作為奴隸被拉走，在異國他鄉成為女奴辛苦地日夜勞作。

但即使命運註定了會是這樣的結局，他此刻也仍然要去戰鬥，要保護他的城邦。一個丈夫、父親、戰士，看著自己溫柔的妻子，腦海中卻浮現出這樣的慘景，怎麼能不讓他充滿了悲傷。

安卓瑪西
何塞 · 維爾奇｜1853 年｜大理石｜馬德里雷克萊特大道

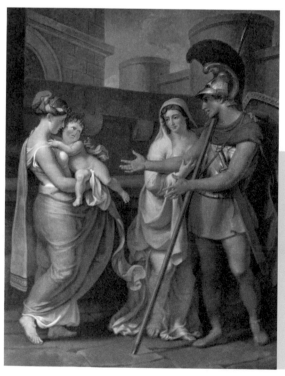

赫克特與安卓瑪西告別
約翰 · 海因里希 · 蒂施拜因｜
1812 年｜布面油畫｜262×210㎝｜
德國下薩克森州藝術和文化歷史博物館

畫中孩子被父親頭盔上的鬃毛嚇到，這一幕非常生活化。《荷馬史詩》中特別描寫的這個小細節，更增添了這一段故事的柔情。在很多研究者看來，這一幕也是父子關係的一個象徵：工作中的父親把自己的社會身份帶到家中，被孩子本能地排斥了。直到取下頭盔，摘掉自己的社會身份，他才能真正得到家人的認同。

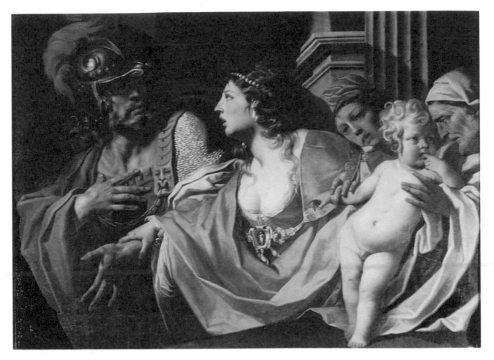

赫克特和安卓瑪西的告別
盧卡 · 法拉利｜17 世紀｜布面油畫｜威尼斯帕薩尼 · 莫雷塔宮

隔著畫框，旁觀者似乎都能感受到安卓瑪西的緊張和焦慮。她緊緊抓住赫克特的手，似乎在阻止他繼續走上戰場。赫克特的臉隱藏在黑暗中，但旁觀者仍然能夠看到他的鎮定與悲哀。赫克特展現給旁觀者的是他那雙有力的大手，一手指心，一手指地，彷彿在向安卓瑪西袒露自己的內心。與父母的焦慮、侍女們的悲哀相比，吃手指的孩子姿勢似乎最悠閒、無憂無慮，可是仔細看，孩子的眼睛也充滿了疑問和憂傷。

　　為了排遣赫克特的悲傷，安卓瑪西讓保姆把孩子抱過來，赫克特伸手去抱自己的孩子。可是他忘了，他剛剛從戰場上下來，頭上還戴著頭盔，那上面的鬃毛挺立著，把孩子嚇到了，孩子哇哇哭著不肯讓他抱。赫克特笑了，趕忙脫下自己的頭盔，這才能抱起自己的兒子。

　　與妻兒匆匆見了一面後，赫克特就急著奔回了戰場，彷彿生怕妻兒的柔情會軟化他守衛家園的決心。他的預感沒錯，這真的就是他與妻兒的最後一面。

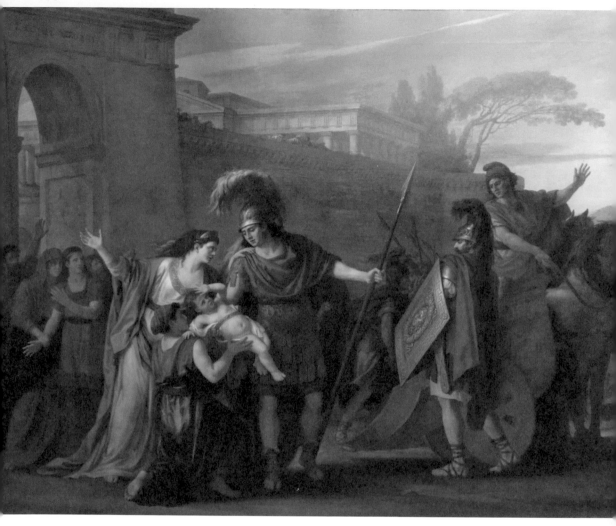

赫克特告別安卓瑪西
約瑟夫 · 馬里 · 維恩｜1786 年｜布面油畫｜320×420cm｜巴黎羅浮宮

維恩是法國新古典主義時期著名的畫家，是後來更著名的雅克 · 路易 · 大衛的老師。法國新古典主義的美學理念是理性、克制與均衡，這幅作品可以說是把理性與克制發揮到了極致。赫克特一家三口在畫面中構成了一個倒三角，但是這個不穩定感被兩人上方的高大城牆平衡了。赫克特和安卓瑪西的憂傷被克制著，在他們的身旁，戰車已經備好，戰士們已經在催促出發。赫克特的身體已經轉了過去，彷彿已經準備好出發。侍女半跪著，雙手把孩子微微托起，似乎要用孩子來留住這位戰士，最終這個行為換來他一個無限流連的回頭。可是，他的愛與憂傷又與孩子的驚恐形成了對比。

CHAPTER 13

英雄惜英雄
大艾阿斯

AJAX
THE GREAT

Ⅰ 英雄惜英雄

赫克特重返戰場時，帕里斯也跟著他一起回到了戰地，兄弟兩人立刻重新投入了戰鬥。

在他們不在戰場的時候，阿波羅與雅典娜已經達成了一項共識：與其再人神混戰搞得天界都差點內訌，不如乾脆讓特洛伊人和希臘人再來一次公平的單打獨鬥。雅典娜對自己上次插手決鬥的事情心知肚明，所以他們這次約定誰也別插手，就由兩邊陣營各自派出自己最強大的勇士公平對決。那樣一來，無論輸贏，雙方都能心服口服。

兩位天神協商的時候，故意讓特洛伊的預言師聽見。預言師心領神會，急忙把天神的意志轉告給了赫克特。赫克特便按照阿波羅的指示，向希臘陣營提出了決鬥挑戰。

赫克特建議希臘陣營派一位勇士與他單獨決鬥，如果他自己輸了，對方可以剝下他的盔甲，但是要把他的屍體送還故鄉安葬；同樣，如果希臘人輸了，他也會如此對待希臘人，把對方安葬，還會樹立一塊碑，上面寫著：這裡長眠著一位勇士，他在和赫克特單獨決鬥時被殺。希臘人沉默了。拒絕挑戰是恥辱的，但接受挑戰，他們還真沒把握。

看著希臘同胞那副害怕的模樣，梅內勞斯火了，嚷嚷著自己要去和赫克特決鬥。阿加曼儂連忙把他拉住，

大艾阿斯

彼得羅 · 德拉 · 穆托尼 | 1615 — 1678 年 | 布面油畫 | 138×88cm | 波爾多博克斯美術館

艾阿斯的拉丁拼法是 Ajax，它正是荷蘭足球豪門阿賈克斯隊名的由來。

他告誡弟弟，赫克特太厲害了，就算是阿基里斯也沒有必勝的把握，千萬不能衝動用事。

真是「遣將不如激將」，阿加曼儂貌似無心的一句話卻捧了兩個人，這讓身邊的其他希臘英雄還怎麼坐得住？當即就有九個英雄跳起來要去和赫克特決鬥。要麼一個都不敢出去，要麼一群人要去爭奪榮譽，到底該讓誰出去決鬥？阿加曼儂決定大家抓鬮。

結果，阿基里斯的堂兄大艾阿斯中簽，他要和赫克特對戰。希臘聯軍中有兩個人叫艾阿斯，但他們之間沒有血緣關係，人們把阿基里斯的堂兄叫大艾阿斯，把另一個叫小艾阿斯。大艾阿斯力大無比，手持一面一人多高的厚盾牌。

大艾阿斯雄赳赳氣昂昂地上了戰場，和赫克特展開了一番大戰。兩人一個力大盾沉，一個身手靈敏，居然從上午打到了天黑都難分勝負。眼看天已經黑了不能再戰，兩邊都傳令收兵。

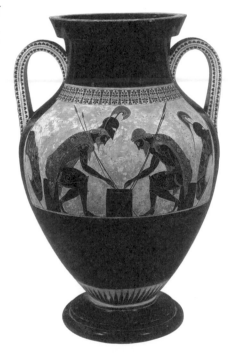

阿基里斯和大艾阿斯玩骰子
艾色基亞斯｜約西元前540—前530年｜
古希臘陶瓶畫（黑繪）｜高60cm｜
梵蒂岡博物館

在希臘的古風時期，最重要的藝術品就是他們的陶瓶畫了。陶瓶畫中最重要的代表作就是這幅《阿基里斯和大艾阿斯玩骰子》。這是一幅黑繪作品，由當時最著名的陶器畫工艾色基亞斯創作。畫面中左側戴頭盔的是阿基里斯，右側卸下頭盔的人身後擺著一面巨大的盾牌，他就是大艾阿斯。有意思的是畫上不僅注明人物姓名，甚至連畫中人說的話也寫上了。一人喊「三」，一人喊「四」，急於求勝之態躍然瓶上，趣味盎然，生活氣息濃重。這幅作品中的兩個人物姿勢舒展自然，線條流暢。作者用了雕刻的技巧，用刀細緻地刻畫了兩人鎧甲、披風的紋路。難得的是，透過紋路刻畫的疏密關係，讓阿基里斯的身體清晰地呈現出披風—鎧甲—披風的前後關係。這說明當時希臘人已經對透視、對生動性有了突出的認識和精湛的再現能力。

阿基里斯和大艾阿斯玩骰子

約西元前 510 年｜古希臘陶瓶畫（黑繪）｜
高 36.2cm｜洛杉磯保羅 · 蓋蒂藝術中心

這對堂兄弟玩骰子的情景被無數古希臘藝
術家刻畫過，有不同版本的陶瓶畫留存下
來，人物動作、裝扮以及出現人物都有區
別。這個版本中，除了有阿基里斯和大艾
阿斯，棋盤旁邊還站著雅典娜女神。

　　棋逢對手是一件令人興奮的事，雖
然在戰場上是對手，但是兩個人打了這麼
久，都對對方產生了由衷的敬佩，起了惺
惺相惜之情。臨分別時，大艾阿斯解下自己盔甲上的
皮帶，把它送給赫克特作禮物，赫克特也把自己的一柄寶劍送給了大艾
阿斯作紀念。

　　中華民族常說「好漢敬好漢，英雄惜英雄」，但在戰場上這種交換
禮物的行為卻很罕見。只是，這種行為如今在體育賽場上卻是經常可以
看到：交換球衣、交換禮物，是對對手最尊重的表現。

(Ⅱ) 宙斯的禁令

　　有鑑於連續幾場大戰讓雙方都損失慘重，決鬥之後特洛伊人提議停
戰一天來安葬死者。其實，希臘人也有此意。這是因為古希臘人非常注
重葬禮，認為死者只有被好好安葬，亡靈才能順利進入冥界，否則會危
害世人。雙方一拍即合，達成了暫時停戰協定。

　　由於此前的戰事來回幾次拉鋸，雙方的陣地上都有很多對方的屍
體，所以，這一天成為開戰以來最平靜而奇特的一天：雙方將士平靜地
來到對方陣地，在堆積的屍山中辨認出自己的同胞，含著熱淚為同胞洗

去身上的血污，默默把他們送上高高的柴堆點燃。特洛伊人會就地埋葬骨灰，希臘人則把骨灰和遺骨慎重地放進金屬罐子或盒子裡，待將來戰爭結束時把這些戰死者的亡靈帶回故土。3000 年後，在第一次世界大戰的戰場上，也出現過這樣平靜而奇特的「聖誕停戰日」，彷彿回蕩著特洛伊戰爭的餘音。

只是，這哀傷而平靜的時間是如此短暫，僅僅一天之後，無情的戰爭再次開啟。這天一早，宙斯首先對諸神下了禁令：嚴禁任何神介入這場人間的戰爭。誰犯規幫助了特洛伊人或希臘人，那就等著被扔進塔爾塔羅斯地獄吧！

對於永生不死的眾神來說，這是最嚴重的懲罰了，此前和宙斯作戰的泰坦們就是被打入塔爾塔羅斯地獄的。眾神都沒想到宙斯會下這麼嚴重的禁令，都很吃驚，還來不及多問兩句，宙斯就乘著他的雷霆金車離開了奧林匹斯山，到伊達山去了。

少了神明們的摻和，這一天的戰事非常膠著，雙方在慘烈的廝殺中各有損傷，到了中午還不見分曉。宙斯見狀，拿出了一架黃金天秤，把兩個代表死亡的砝碼放在天秤上，衡量他們的命運。這是命運的天秤，連天神也無法操控。宙斯提起天秤，見代表希臘人的這一邊朝下傾斜，而代表特洛伊人的一邊卻高高地翹起，他立即向希臘人劈出一道淒厲的閃電。希臘眾位英雄們意識到，這是宙斯在向他們宣告凶兆的降臨。這讓大家都很氣餒，士氣更加消減。如此一來，希臘人就更抵擋不住特洛伊人的衝殺，紛紛後退。

赫克特在此戰中再次大展神威，在希臘人的營地裡左衝右突。希臘人對付不了他，只能攻擊為他駕車的馭手，希望藉此延緩他進攻的步伐。但是這對赫克特毫無用處。第一個馭手被戴歐米德斯殺死，他換了一個再戰；第二個馭手被射死後，他仍不退出戰鬥，換了第三個馭手繼續進攻。他帶領特洛伊人高歌猛進，從特洛伊城牆外的平原一直殺到希臘人駐軍的海灘，把很多希臘人逼得要立刻上船逃回希臘。

看著希臘人兵敗如山倒，赫拉十分著急，可是她沒有辦法違抗宙斯的命令，又拉著雅典娜一起去向宙斯求情。但宙斯此時已經答應了忒提

斯的要求，要讓希臘人一敗再敗，根本就不為赫拉所動，反而冷酷地告訴她，這只是個開始，第二天特洛伊人還將取得更大的勝利。

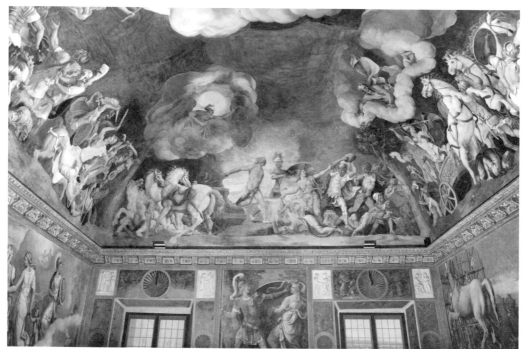

特洛伊房間的壁畫與天頂畫
朱利奧・羅曼諾｜1536—1539 年｜濕壁畫｜曼托瓦公爵宮

義大利北部曼托瓦的公爵宮裡（又稱總督宮）有一個特洛伊房間。曼托瓦公爵宮是統治曼托瓦地區的岡札加家族從 1328 年到 1707 年的府邸。1536 年，當時的費德里科二世・岡札加委託朱利奧・羅曼諾對這座修建於中世紀的宮殿進行重新整修，羅曼諾在其中的一個房間裡繪滿了特洛伊題材的壁畫，因此這個房間被稱為特洛伊房間。

多才多藝的羅曼諾是拉斐爾最重要的弟子，曾經跟隨拉斐爾參與了梵蒂岡的濕壁畫創作。拉斐爾死後，羅曼諾的風格偏離了拉斐爾所代表的文藝復興古典主義特色，成為 16 世紀樣式主義的一員重將。他在繪畫中發揚了自己在建築上的特長，巧妙地利用透視手法讓畫面與空間結構相結合。如在特洛伊房間中，他在牆壁四周畫上帕里斯審判等一些重要的人間故事，可是把幾次重要的戰爭場景都畫在天頂，而天頂的正中央正是高高在上的神們。旁觀者置身其中，神靈對人間命運的操縱之感油然而生。

CHAPTER 14

出師未捷身先死的
色雷斯國王
瑞索斯

RHESUS

Ⅰ 阿加曼儂的請求

　　這一夜，特洛伊人歡慶勝利，希臘人的營地卻愁雲慘霧。阿加曼儂甚至開始認真討論撤軍回家了。

　　希臘大軍中有一個名叫涅斯托爾的長者，是這次遠征軍中輩分最高的老英雄。他告訴阿加曼儂，希臘人遭到大敗，被赫克特打得抬不起頭來，都是因為阿基里斯退出了戰鬥。阿加曼儂踐踏了阿基里斯的榮譽，為了希臘聯軍的勝利，現在阿加曼儂必須去和阿基里斯和解。

　　到了這時候，阿加曼儂也不得不承認自己的過錯了。他立刻表態，願意把美麗的布里塞伊斯還給阿基里斯。他以眾神的名義向大家保證自己一直都很尊重布里塞伊斯，從來沒碰過她。此外，他還主動加上了賠償條件，許諾只要阿基里斯願意重返戰場，他會在凱旋之後把自己小女兒嫁給阿基里斯，還會以七座城市為陪嫁。美女、城池，這條件十分優渥，面子裡子都給足了。眾人覺得，這些條件應該能讓阿基里斯息怒了。

阿基里斯在營帳裡和帕特克洛斯一起演奏抒情曲，被奧德修斯和涅斯托爾驚訝
朱塞佩 · 凱德斯｜1782 年｜布面油畫｜99×135cm｜巴黎羅浮宮

涅斯托爾就和奧德修斯、大艾阿斯、老英雄菲尼克斯一起來到阿基里斯的營地。

　　和希臘大軍的愁雲慘霧不同，阿基里斯這時正在彈一架精緻的豎琴，唱著古時英雄的光榮戰績，他的好朋友帕特克洛斯坐在他對面入迷地看著他彈唱。什麼叫歲月靜好，什麼叫悠閒自在。

　　那些連遭敗績的英雄們看到這一幕，真是札心啊！阿基里斯看到他們，彷彿很意外地站起來，熱情招呼他們，還故意問是不是有困難了來找他幫忙。這不就是故意打人臉嗎？

　　奧德修斯見阿基里斯已經猜到了他們的來意，便把這幾天和特洛伊人的戰況都告訴了阿基里斯，詳細描述了赫克特的勇猛和希臘人的失敗。最後，奧德修斯希望他出面扭轉危局，並把還把阿加曼儂允諾的賠償一一告訴他。

　　可是，阿基里斯的回答很簡單：不。他恨阿加曼儂，也不相信阿加曼儂會信守承諾。他宣佈自己已經決定撤出戰局，甚至準備好第二天就啟航回國。無論大家怎樣勸，都不能使阿基里斯回心轉意。他們都不知道，希臘人的失敗，正是阿基里斯向母親祈求來的。

Ⅱ 告密者多隆（Dolon）

　　聽完使者們轉述阿基里斯的答覆，阿加曼儂沉默了。他和梅內勞斯煩惱了一整夜，天還沒亮就起床，把諸位英雄從睡夢中叫醒，讓大家出去檢查崗哨，然後又在一起開會。會議上，涅斯托爾提出，他們可以派人偷偷潛入特洛伊人的大營，如果能探聽到他們的軍事部署或者抓一個俘虜，那將有很大的幫助。

　　戴歐米德斯第一個站起來，自告奮勇去執行任務，但是希望有人能陪他同去。許多人都表示願意，但戴歐米德斯還是挑了他最好的朋友奧德修斯。兩人穿上鎧甲、拿好武器，當夜離開希臘軍營去偵察敵情。

　　幾乎與此同時，就在希臘人計畫偵察特洛伊人軍情時，特洛伊那邊也在召集會議，赫克特也做出了同樣的決定。他懸賞一輛戰車和兩匹最名貴的駿馬，徵集願意出去偵察敵情的人。特洛伊人中有一個名叫多隆（Dolon）的，他對這懸賞怦然心動，主動要求去出去偵察。

　　在漆黑的夜晚，兩路偵察兵前去接近對方。聰明的奧德修斯非常謹慎，他率先聽到了對面的腳步聲，悄悄示意戴歐米德斯，兩人躲到道路旁的屍體中，看著多隆毫無察覺地從他們身旁走過。多隆又走了幾步，感覺身後有響動，停住了腳步，心裡懷疑是赫克特派人來召他回去，可再仔細一看，發現對面站著兩個希臘裝束的敵人，嚇了一跳，撒腿就跑。

奧德修斯與戴歐米德斯抓住多隆
西元 5 世紀｜《伊利亞特》古版圖書插圖｜義大利米蘭盎博羅錫安納圖書館

　　這個段落很有趣：兩邊統帥都派出了偵察兵，但兩邊都沒有詳細詢問偵察結果。如果說奧德修斯還可以用偷馬來交差的話，赫克特的表現尤為奇怪：他彷彿完全忘了自己曾派出過多隆。這種情況在《伊利亞特》中並不罕見。可見，那個時代的人還不理解資訊、智慧的重要性，正因如此，他們都展現出一種質樸的單純。但是，這種情況在《奧德賽》裡就完全改變了。很少在同一部作品的前後段落中體現出差距這麼大的時代文化精神。

這時已經來不及了，戴歐米德斯大喝一聲，向他扔出了長矛。長矛威脅性地從多隆的肩頭擦過，把多隆嚇得面如土色，頓住腳步一動不敢動。

戴歐米德斯和奧德修斯趁機抓住了多隆。多隆嚇得魂飛魄散，連忙求饒，許諾只要他們肯放了自己，不管多少黃金，他都願意給。

奧德修斯很高興真抓到個俘虜，立刻問他赫克特和特洛伊人的部署情況。多隆就是個富家子，一旦面臨生死攸關的境地，早就嚇壞了，毫無保留地把自己知道的全告訴他們了：最近有一群色雷斯人來幫忙，他們的首領叫瑞索斯（Rhesus）。

Ⅲ 勇猛善戰的色雷斯人

色雷斯是一個在與古希臘、古羅馬相關的書籍中經常出現的地名，它第一次在文字上被提及就是在《荷馬史詩》中的篇章。

當代人所說的色雷斯地區位於希臘以北、巴爾幹山脈以南、黑海以東，在現在的保加利亞境內。但是，在特洛伊戰爭的時代和《荷馬史詩》的寫作年代，色雷斯人生活、分佈的範圍更廣，希臘中部、北部，愛琴海的一些海島上，甚至愛琴海東岸的小亞細亞地區都有色雷斯人居住。他們當時處在青銅文明晚期，各部落有自己共用的語言，尚未形成文字，從事農牧，兼有狩獵，金屬工藝發達，與古希臘文明有很大差異。

在荷馬的描述中，色雷斯人喜歡肉搏、愛馬，以騎兵著稱，擅長投石術。根據希臘歷史學家希羅多德的記載，色雷斯貴族認為無所事事的閒逛和靠戰爭掠奪為生是最光榮的事，而做為一個農夫則是件丟人的事。據描述，色雷斯的婦女甚至也會加入作戰。

色雷斯人在戰場上的表現非常驍勇，在古代是最受歡迎的雇傭兵。後來，色雷斯被羅馬帝國吞併，但色雷斯人驍勇善戰的傳統還是被保留了下來，為人所熟悉的角鬥士斯巴達克斯就是一個色雷斯勇士。

色雷斯人的身影頻繁出現在希臘神話中，阿波羅的兒子奧菲斯

（Orpheus）就是死在色雷斯的女祭司們手下，可見他們的文化也在與古希臘人的交往中逐漸融合起來。1944 年，在保加利亞著名的玫瑰谷中卡贊勒克城邊發現了西元前 4 世紀的色雷斯王子夫婦墓，讓人們得以管窺西元前 4 世紀色雷斯人在建築、藝術上取得的突出成就。

色雷斯王子夫婦墓天頂畫
西元前 4 世紀｜壁畫｜
卡贊勒克城

此頁圖是一個穹頂墓室，拱頂高 3.25 公尺，直徑 2.65 公尺，人們在墓室的穹頂上發現了精美的希臘風格彩色天頂畫。壁畫色彩鮮豔，人物形象栩栩如生，人物、馬匹的描繪都極為寫實，其中表現侍從奏樂的技法直逼「西方繪畫之父」喬托的作品。古希臘的藝術作品保存下來較多的是雕塑和陶瓶畫，壁畫極少有保留至今的，當代人倒是能夠根據色雷斯人的作品來遙想古希臘當年繪畫藝術的盛況。與世界同時期其他地區相比，古希臘人取得了令人矚目的藝術成就。

王子夫婦墓天頂畫中的奏樂侍從
西元前 4 世紀

喬托作品中的奏樂侍從
14 世紀

Ⅳ 劫奪瑞索斯的馬

　　多隆的情報可以被理解為，特洛伊找來了一群神勇的色雷斯雇傭兵。也許是為了證明色雷斯國王瑞索斯有多英勇，多隆還專門提到瑞索斯的馬有多麼神駿。兩個希臘人一聽十分高興，他們殺了多隆，趁黑摸進了那群色雷斯人的營地，果然看到瑞索斯和他的駿馬。

　　奧德修斯和戴歐米德斯雖然只有兩個人，這一刻卻神勇無比。戴歐米德斯殺死了瑞索斯，奧德修斯則趁亂解開了馬匹，與戴歐米德斯一起騎上兩匹駿馬飛馳回營地。

　　等特洛伊人和色雷斯人反應過來時，已經被眼前的慘像驚呆了：瑞索斯國王被殺，馬匹被搶，這支重要援軍的力量在一夜之間被兩個希臘人摧毀了。

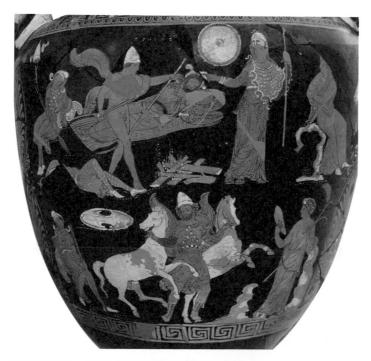

奧德修斯和戴歐米德斯偷瑞索斯的神馬
西元前 340 年｜古希臘陶瓶畫（紅繪）｜高 82cm｜柏林老博物館

CHAPTER 15

他用他的死贏得戰爭
帕特克洛斯

PATROCLUS

(I) 帕特克洛斯的憐憫

　　戴歐米德斯和奧德修斯騎著駿馬回營，洋洋得意地把他們的奇遇說給大家聽，這給連連慘敗的希臘人打了一針興奮劑。清晨，阿加曼儂穿戴好自己華麗的盔甲，拿起兩支尖利的長槍，大步走上戰場。士兵們看到主帥氣宇軒昂地出戰，也都興奮地跟在他身後吶喊著前進。

　　在他們的對面，特洛伊人也在赫克特的帶領下嚴陣以待。這天的赫克特受到宙斯的眷顧，宙斯讓伊麗絲指點他什麼時候攻擊、什麼時候暫時退卻，還允諾會親自引導他取得勝利；告訴他先別急著和希臘人廝殺，等到阿加曼儂撤退時從後面追殺，就能取得勝利。赫克特遵從了宙斯的指令，儘管阿加曼儂大顯神威，但赫克特暫時避其鋒芒，不和他硬碰硬。

　　阿加曼儂不知道這時宙斯正眷顧特洛伊人，勇往直前地往前衝，有人阻擋就大殺四方。很快，阿加曼儂就受了傷，一開始還忍著傷戰鬥，但鮮血不斷從手臂滴落下來，漸漸的他也吃不消了，跳上戰車離開戰場。

　　看到這一幕，赫克特知道宙斯允諾的勝利時刻到了。他一聲高喊，身先士卒地往前衝，追殺正在撤退的阿加曼儂。一路上，九個希臘王子和無數希臘士兵都死在他的槍下。誰也攔不住赫克特，他勢如破竹，一口氣衝到希臘聯軍大本營前，嚇得很多希臘士兵連大本營都不要了，蜂擁著往戰船上退。帕里斯也跟隨著哥哥掩殺過來，他一箭射中了戴歐米德斯的右腳，箭頭深深地刺入了對方骨頭。戴歐米德斯看射中自己的居然是帕里斯，恨得直罵。幸虧奧德修斯及時趕到，戴歐米德斯才得以在好友的掩護下拔出箭，撤上戰車，向船隊飛馳而去。

　　這樣一來，就只剩下奧德修斯一個人還陷在陣地上苦戰。此時，他被特洛伊人索科斯（Socus）一槍刺傷了肋骨，如果沒有雅典娜保護，他受的傷會更致命。奧德修斯知道自己有女神的保護，根本不顧自己身上的傷，連紮在肋骨上的那杆槍都沒拔出來，立刻反手一槍殺了索科斯，為自己報仇後才拔槍。特洛伊人看到他血流如注，又衝了過來。奧德修斯急忙一邊後退，一邊大聲呼喊求救。

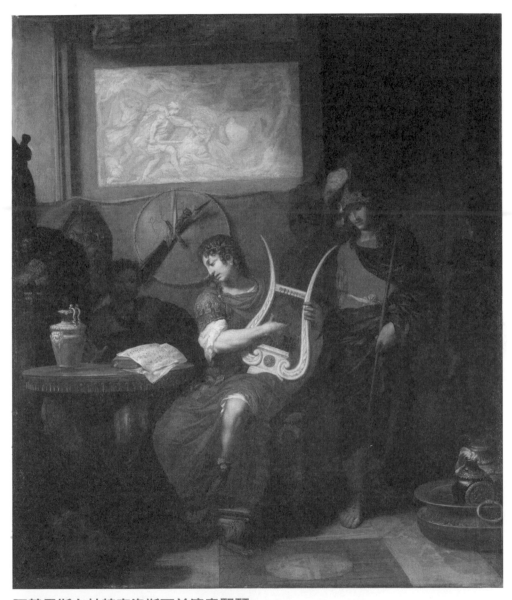

阿基里斯在帕特克洛斯面前演奏豎琴
傑拉德・德・萊雷西｜1675—1680 年｜布面油畫｜100.8×85.6cm｜
斯德哥爾摩瑞典國家博物館

不遠處，梅內勞斯也正在和特洛伊人苦戰，他聽見了奧德修斯的求救聲，連忙招呼身旁的大艾阿斯一起衝過去。他們見奧德修斯受了很重的傷，立刻把他扶上了戰車，總算是保住了奧德修斯的命。

這一次的潰敗讓希臘人損失慘重，連他們的軍醫馬卡翁（Machaon）都受了傷，老英雄涅斯托爾扶著他退上戰船。他們不可避免地從阿基里斯的戰船前經過，阿基里斯正悠閒地坐在自己戰船的船尾，靜靜地看著特洛伊人追殺他的同胞。

阿基里斯看到涅斯托爾老人的狼狽相，心中也有了些不忍，便讓他的朋友帕特克洛斯去問候一下，看看涅斯托爾攙扶的傷患是誰。

帕特克洛斯是阿基里斯最好的朋友，兩人一同長大，感情非比尋常。當帕特克洛斯還是個小男孩的時候，有一次和人爭吵失手殺了對方，按照當時希臘人的習慣法，誤殺與謀殺不同，是一種可以被赦免的罪，但是頒佈赦免的必須是本國之外的另外一位國王。為此，他來到阿基里斯的國家，希望透過自己的努力得到國王佩琉斯的赦免。佩琉斯很喜歡這個孩子，就把他也送到了馬人凱隆那裡，讓他和阿基里斯一起學習。所以，他和阿基里斯從小一起長大，感情不是一般朋友可以相比的。更重要的是，按照希臘人當時的愛情習慣，他倆不僅是戰友、兄弟，還是戀人關係。

阿基里斯包紮帕特克洛斯受傷的手臂
約西元前 500 年｜古希臘陶盤畫（紅繪）｜
柏林舊博物館

在希臘神話中，凱隆不僅武功高強，還有舉世無雙的醫術，就連阿波羅的兒子、後來的醫學之神阿斯克勒庇俄斯（Asclepius）都跟隨他學習醫術。《荷馬史詩》中有帕特克洛斯詳細為人醫治的記錄，古希臘藝術作品中也有阿基里斯為帕特克洛斯包紮的場景。

Ⅱ 赫克特力殺四門

　　這一邊阿基里斯始終不肯出戰，另一邊赫克特已經帶領大軍撲到了希臘人最後的戰壕前。這些戰壕挖得又寬又深，還密密麻麻地栽著尖木樁，戰馬到了戰壕前都高高豎起前腿不敢過去。特洛伊人一看這個情形，生怕馬匹摔進溝裡，便讓所有人把戰車停在戰壕邊，個個手執武器，以徒步作戰的方式突破戰壕的阻礙。他們把將士們分成五隊，每隊都由一、兩名特洛伊王子率領，共同攻打希臘人。做了這些準備之後，特洛伊人像潮水一樣衝了過去，他們很快突破了戰壕，一直衝到希臘人的大營前。

　　希臘人手執盾牌組成人牆，死死防守，可還是被特洛伊人的凌厲攻勢擊潰。赫克特奮勇當先，率先衝到大營圍牆的正門前。其他戰士也紛紛跟上，還有人從兩邊爬過圍牆。赫克特一看，雖然營門緊閉，但門邊有一塊尖尖的石頭，正好可以用它來撞擊。這塊石頭對於別人來說也許是無法撼動的巨石，可是赫克特卻輕鬆地把它從地上拎了起來，用它砸斷門栓、撞開門扇。「轟！」的一聲，希臘人營寨的大門倒下了，特洛伊人興奮地吶喊著，跟在主帥的後面衝進了希臘人的大營。大本營失守

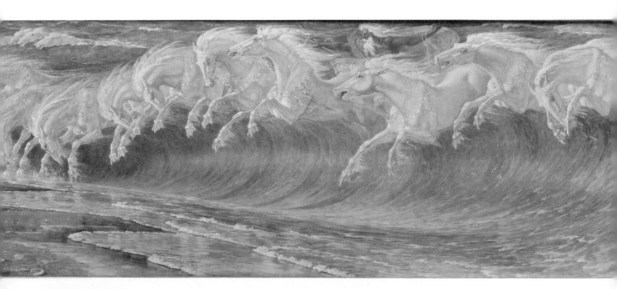

涅普頓與海浪
華特 ‧ 克倫｜1892 年｜布面油畫｜85.6×215cm｜慕尼黑新繪畫陳列館

可把希臘人嚇壞了！他們幾乎是本能地朝戰船跑，至少要保住戰船啊！否則就連家都回不去了！

人間打成了這麼個結果，天上有些神坐不住了，尤其是海神波塞頓。別忘了，他和特洛伊城是有舊恨的，所以在這場戰爭中他一直站在希臘人這一邊。看著希臘人潰不成軍，他也顧不得宙斯的禁令，穿上金鎧甲，跳上戰車，親自駕車踏著波浪來到希臘人戰船附近。

此時，特洛伊人正集結在赫克特周圍，準備奪取希臘人的戰船。波塞頓變成希臘人的模樣，混進希臘人的隊伍，迎面遇到了大小艾阿斯。他用手杖輕輕點了兩人一下，兩人立刻就覺得疲勞全消，勇氣倍增。他又來到那些躺在戰船上的希臘人中間，鼓勵他們重新振作起來對抗特洛伊人。

在希臘人中有一個英雄名叫安菲瑪庫斯（Amphimachus），他是波塞頓的孫子，可是他剛再上戰場就被赫克特殺死。波塞頓看到自己的孫子死了，更加憤怒，立刻去煽動更多的希臘人戰鬥。有宙斯保佑的特洛伊人和有波塞頓暗中幫助的希臘人又展開了一輪混戰。

在混戰中，赫克特漸漸察覺到希臘人在左翼取得了優勢，便準備召集其他人開個戰地會議，商量一下是繼續深入戰船巷道作戰擴大戰果，還是見好就收立刻撤退保有戰果。

特洛伊人兵分五路，各自為戰，怎麼召集大家開會呢？華夏戲曲、評書裡，古代名將在戰場上經常會開啟一個「力殺四門」模式。現在，特洛伊的赫克特也要開啟他的「力殺四門」之路了。

他離開自己的隊伍，單槍匹馬地向另幾路人馬的位置殺去，每每殺到一個將領的位置所在，就命令那人迅速到波律達瑪斯（Polydamas）那裡去集合。直到最後，他在最前沿的戰場上找到了他的弟弟戴佛布斯（Deiphobus）和赫勒諾斯（Helenurs），這兩人此時已經受了傷，他的另外兩個兄弟已經戰死了。還來不及悲痛，他突然看到了帕里斯，帕里斯是第二路人馬的統帥，本不應該在這裡出現。赫克特怒了，大聲斥問他為什麼沒有和自己的士兵在一起，反而在這裡出現！

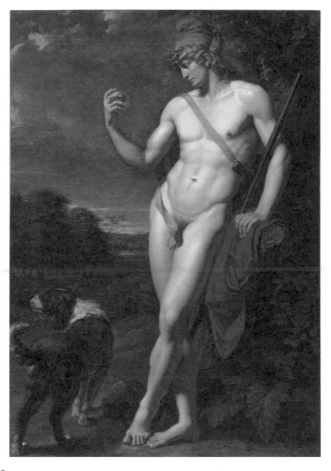

牧羊人帕里斯
尚 · 巴蒂斯特 · 弗雷德里克 · 德馬雷｜1787 年｜布面油畫｜177×118㎝｜
渥太華加拿大國家美術館

在特洛伊戰爭的故事裡，帕里斯這個人物形象是比較豐滿的、複雜的。如果不深入瞭解這個故事，可能會覺得他只是個小白臉、軟骨頭，迷戀美色捅了大婁子後卻不知道承擔責任，躲在後宮聲色犬馬，看著別人替自己收拾爛攤子。但事實上，帕里斯並不是這樣的形象。簡單說，他不僅是偶像派的，他也是實力派的。他的確不像其他希臘英雄那樣以戰死沙場、獲得榮譽為自己的追求，但當真到了緊要關頭，他卻並不怯戰、並不怕死。正因如此，他願意在戰場上追隨赫克特的腳步，為他護翼，隨他涉險。這兩兄弟的選擇本質上很相似，他們的內心都牽掛家庭、愛人，為了家人希望自己能夠在戰場上保存生命。可是，當個人生命、家庭與國家危亡產生矛盾時，他們都願意為了國家放棄個人生命與家庭。與為了財富、榮譽在戰場上拼殺的希臘人相比，他們的身上有著濃厚的東方色彩。

　　赫克特以為帕里斯離開自己的隊伍是想臨陣脫逃，帕里斯卻堅定地告訴他，自己不想挑力量薄弱的地方戰鬥。帕里斯知道，赫克特在哪裡，哪裡就一定是戰鬥最慘烈的地方，無論如何他都要和赫克特在一起，他要陪著哥哥，赫克特殺到哪裡，自己就陪他到哪裡。

　　「打仗親兄弟，上陣父子兵」。在帕里斯和赫克特並肩衝殺之下，希臘人的抵抗很快崩潰，一轉眼兄弟二人就深入到戰場的最前方。

　　外面這些激烈的喊殺聲，穿透營帳，傳到了涅斯托爾的耳中。阿加曼儂也帶著奧德修斯和戴歐米德斯從海邊的戰船上走了進來。阿加曼儂看到特洛伊人已經突破了大營前的壕溝和圍牆，如果再往前推進就要踏平大營、殺上戰船來了，希臘大軍有可能會全軍覆沒。沒辦法，他黯然提議趕快把戰船推下水，立刻啟航回家。

　　奧德修斯一聽這建議就火了，如果真就這麼被特洛伊人殺得掛帆回

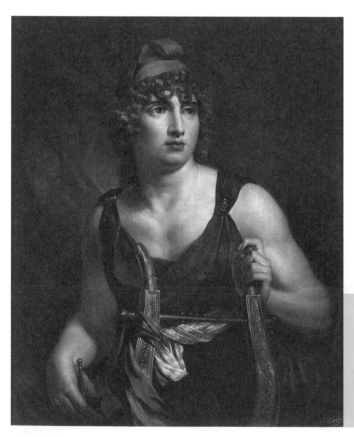

戴弗里吉亞帽的帕里斯
安東尼 ‧ 布洛道夫斯基｜
1813—1814 年｜布面油畫｜
88×74cm｜
波蘭華沙國家博物館

弗里吉亞帽又稱自由之帽，是古代小亞細亞人常戴的一種無邊軟帽。畫中人物戴的弗里吉亞帽正符合帕里斯古代小亞細亞王子的身份。

航，先不說這九年來的努力都白費了，將來希臘人還怎麼打仗？有了這樣的先例，之後肯定有人會在戰場上投降。戴歐米德斯也贊成奧德修斯的觀點，極力反對撤退，大聲喊著要戰鬥到底。

他們兩個都明白，戰爭打到這個地步，越是失敗越是不能撤退。從這一時刻開始，這場戰爭的性質已經悄悄發生了改變，一場以復仇為名、搶劫為實的掠奪戰變成了與希臘人的聲名相連的榮譽之戰。

但阿加曼儂比他們現實得多，他從實際戰局出發，斬釘截鐵地認為，希臘人絕沒有任何取勝的希望，如果不後退很可能會有全軍覆沒的危險。

希臘聯軍中的這一場爭執，可以被視為理想與現實的一次血淋淋的碰撞。

Ⅲ 赫拉參戰

當希臘人、特洛伊人都在商量是該適時撤退還是堅持到底時，赫拉也在奧林匹斯山上左右為難。她看到波塞頓已經悄悄介入戰爭、扭轉了戰局，心裡也躍躍欲試，但想到宙斯的禁令，心裡又不由得惱火。猶豫很久，她忽然回房間沐浴更衣去了，然後光彩照人地去找阿芙蘿黛蒂借了一條腰帶。

阿芙蘿黛蒂有一條神奇的腰帶，不論是誰，只要繫上這條腰帶就能擁有無盡的魅力。無論是男人還是男神，都會被迷得神魂顛倒。赫拉對阿芙蘿黛蒂說，聽說大洋神歐開諾斯（Oceanus）和忒提斯不和，她要去給他們勸和，需要這條神奇腰帶的幫忙。

阿芙蘿黛蒂完全沒想到這是一場騙局，毫無戒心地答應了。她從自己的腰間解下了這條寶帶，把它交給了赫拉。赫拉一拿到腰帶就立刻來到睡神的宮殿，要求他當夜把宙斯送入夢鄉。睡神聽到這話嚇了一跳，知道赫拉肯定要趁宙斯入睡背著他幹些什麼事，這種事赫拉以前也不是

沒做過，事後還差點讓自己遭殃。但赫拉卻誘惑他，只要他肯幫自己這個忙，她就把美惠三女神中最年輕最漂亮的一個嫁給他，睡神害怕赫拉的權勢又禁不住誘惑，答應聽從她的旨意。

做完這些準備，赫拉來到伊達山頂見宙斯。因為有愛情寶帶在，宙斯一看到她就又燃起了愛火，赫拉一邊溫柔地摟住宙斯撒嬌，一邊給隱身在他身後的睡神使眼色。睡神立即會意，俯下身子，悄悄地壓下宙斯的眼皮。宙斯擋不住溫柔的睡意，慢慢地在赫拉的懷抱中安然入夢。

赫拉看宙斯睡著了，連忙派睡神給波塞頓傳信，讓他趁機趕快叫希臘人反攻。波塞頓得到了這個資訊，又變成希臘英雄的模樣來到前線，親自率領希臘人和特洛伊人對抗。他們所向披靡，一路猛進，但赫克特毫不畏懼，依然率領特洛伊人往前衝。兩方不可避免地再次狹路相逢了。經過一番苦戰，赫克特也因受傷被人送下戰場。

看到主帥倒了，特洛伊人開始潰逃。

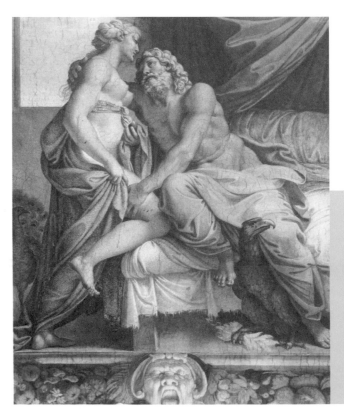

宙斯與赫拉
安尼巴萊・卡拉齊│
1597 年│濕壁畫│
85×75cm│
羅馬法爾內塞宮

這幅畫描繪的就是赫拉去伊達山勾引宙斯的場景。畫面中的赫拉半裸旨在強調繫在其胸口的那條魔力愛情寶帶，她的神情更是難得的溫柔嫵媚。宙斯坐在床上，一副已經完全被赫拉征服的神情，連雷霆掉落到了地上都不知道。看樣子，他很快就要在赫拉的懷抱中入睡了。

　　正在這時，伊達山頂的宙斯醒了。宙斯從赫拉的懷裡抬起頭來，一躍而起，立即看到了下面戰場上的景象，一眼就看到了混在希臘人隊伍中的波塞頓。他看到赫克特身受重傷，臉色頓時陰沉下來，狠狠地大罵赫拉是個可恨的女騙子，威脅要把赫拉綁起來。赫拉身上還繫著阿芙蘿黛蒂的愛情寶帶呢，她剛辯解了幾句，宙斯的怒火就熄滅了，只是讓彩虹女神伊麗絲趕快去把波塞頓叫回來，又讓阿波羅去給赫克特治傷，給他增添新的力量。赫拉聽了宙斯的安排，惱火地回到奧林匹斯山，把宙斯的命令告訴阿波羅，阿波羅和伊麗絲急忙遵命離去。伊麗絲飛到戰場，向波塞頓傳達了宙斯的命令。

　　一聽到宙斯的命令，波塞頓火大了：以前說好了的，兄弟倆一個管天空一個管大海，大家一起管大地！兩人是平起平坐的，宙斯憑什麼來命令波塞頓？波塞頓敢這麼發火，伊麗絲可不敢這麼傳話，可憐巴巴地看著波塞頓，不知道該怎麼傳話。看到伊麗絲這樣，波塞頓退縮了，轉身離去，很快就沉到了海底。

　　與此同時，阿波羅來到赫克特身邊。此時，宙斯已經讓赫克特恢復了力量。阿波羅告訴赫克特自己就是阿波羅，他會為赫克特開路，直到把希臘人趕下大海！

　　赫克特聽阿波羅這麼說，立刻跳上戰車再次投入戰鬥。希臘人看到赫克特又生龍活虎地撲過來都嚇呆了，再次撤退到戰船上。赫克特高高站在戰車上，率領士兵們前進。阿波羅在前，指引赫克特勇往直前。阿波羅是最擅射箭的神，特洛伊人有了他的幫助箭無虛發，個個百步穿楊，打得希臘人再次束手無策，又有很多希臘人死在了特洛伊人的手下。

帕特克洛斯
畫工奧透斯｜西元前 510 年左右｜
古希臘陶盤畫（紅繪）｜柏林老博物館

　　希臘人已經退無可退，他們甚至退到了自己的戰船上，特洛伊人也追上了戰船。希臘人不得不在甲板上拼死抵抗，雙方短兵相接，近身肉搏。這時候，無論是弓箭還是長矛都派不上用場了，雙方都只能揮舞戰斧或寶劍，面對面格鬥。

　　赫克特登上了船尾，看見這個情形，大聲喊人取火把來放火燒船。大艾阿斯聽到這呼喊聲，急得幾乎靈魂出竅，他意識到如果希臘人的戰船毀了，他們就徹底不能回家了，除非是從海面上走回去。如果希臘人真的這麼被特洛伊人斬斷歸路，那麼這場戰爭的結果就毫無懸念了。此時的希臘人已經到了千鈞一髮的時刻。大艾阿斯連聲呼喊，激勵大家拼死守住戰船。

　　一邊吶喊要火燒戰船，另一邊焦急地呼喚同伴守船，這些呼喊一聲聲真切地傳進了營帳，傳到了帕特克洛斯的耳朵裡。終於，帕特克洛斯受不了了，他痛苦地一拍大腿：不能再拖了，現在就去勸阿基里斯出戰！

Ⅳ　帕特克洛斯之死

　　此前，當涅斯托爾和奧德修斯一行人來代表阿加曼儂求和時，帕特克洛斯就想結束這種分裂狀態，重新披上鎧甲參戰了。但阿基里斯想也不想就一口拒絕，為了維護阿基里斯，他沒當面勸阻阿基里斯。他知道阿基里斯還沒從憤怒中冷靜下來，就算自己去勸說也無濟於事。現在，眼看希臘人幾乎要全軍覆沒了，帕特克洛斯顧不得那麼多，衝到阿基里斯面前，流著淚求他重新參戰。

　　可是阿基里斯始終沉著臉，就是不肯答應重新出戰。帕特克洛斯絕望了，忍不住抱怨阿基里斯太冷酷。見說服不了阿基里斯參戰，帕特克洛斯無奈地退而求其次，請求阿基里斯同意他自己帶著戰士們參戰。對於這一個要求，阿基里斯沒有反對。見阿基里斯不反對，帕特克洛斯又提出，要借阿基里斯的盔甲和戰車出戰。

　　阿基里斯的戰車標識度太高了！一般人的戰車都是「兩馬力」的，由兩匹馬拉戰車，而他的卻是「三馬力」，由三匹馬拉戰車，其中兩匹還是神馬。只要遠遠看到「三馬力」的戰車到來，人們就會認為是阿基里斯出戰了。阿基里斯一聽就明白，帕特克洛斯是要冒充自己出戰，因為連連失敗的希臘人太需要一個英雄來重拾信心了。他看著不遠處的戰火，沉吟片刻──答應了。

　　阿基里斯的盔甲也非同一般，是當年忒提斯和佩琉斯結婚時眾神的禮物。帕特克洛斯穿上了這套盔甲，拿起盾牌。但是阿基里斯的長矛對他來說太重了，他只好拿自己的長矛，讓自己的朋友兼馭手奧托米登（Automedon）套上阿基里斯的戰馬和戰車出征了。

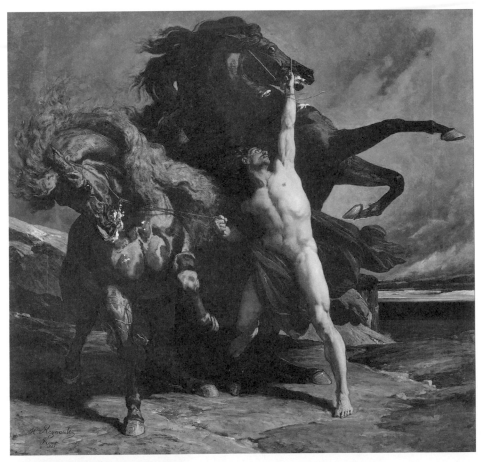

奧托米登與阿基里斯的戰馬
亨利 · 雷尼奧｜1868 年｜布面油畫｜315×329cm｜波士頓藝術博物館

　　希臘人真以為阿基里斯重新參戰了，一時士氣大振；相反，特洛伊人也以為出來的是阿基里斯，急忙撤出了希臘大營。帕特克洛斯出戰前，阿基里斯曾經囑咐他只要把特洛伊人趕出營寨就好，窮寇莫追。可是一上戰場，耳邊殺聲四起，熱血沸騰，加上還一戰告捷，帕特克洛斯哪裡還記得那些，駕著「三馬力」的戰車奮起直追。

　　特洛伊有個盟友是小亞細亞南部呂西亞的國王薩耳珀冬（Sarpedon）。他看到帕特克洛斯一路追過來，立刻駕戰車趕來迎戰。薩耳珀冬首先向帕特克洛斯投擲了長矛，雖然長矛沒有刺中帕特克洛斯，卻刺中了駕車的三匹馬中那匹凡馬的右肋。那匹凡馬喘著粗氣倒了下來，惹得旁邊兩匹神馬也驚恐地狂暴起來，奮力踢騰，把車軛、車轅掙得「嘎嘎」響，讓戰車幾乎散架。奧托米登當機立斷，拔出寶劍割斷了死馬的皮帶，勉強穩住戰車。趁這個片刻，帕特克洛斯向薩耳珀冬扔出了自己的長矛，一下子刺中了薩耳珀冬的腰腹。

　　這是致命要害部位。此時的宙斯正在伊達山上往下看呢，看到薩耳珀冬受了這麼重的傷，一滴眼淚從上天滑落，滴在了這片火熱的戰場上。戰場上那麼多英雄喪生都不見眾神動一點感情，為什麼此刻的宙斯會為薩耳珀冬落淚呢？因為薩耳珀冬是宙斯的私生子！阿波羅看著自己的這位兄弟倒在血泊裡，也很同情他，就叫來了死神和睡神，讓他們把薩耳珀冬抬上天。

歐羅巴向宙斯祈求薩耳珀冬的生命

西元前 400—前 380 年｜古希臘陶瓶畫（紅繪）｜高 49.9cm，瓶口直徑 56.8cm｜紐約大都會藝術博物館

關於薩耳珀冬的母親有好幾種說法，其中一種說他是宙斯和歐羅巴（Europa）的兒子。當年，宙斯變身成一頭牛接近歐羅巴，等歐羅巴騎上牛背時，宙斯發足狂奔，把她遠遠地帶離了家鄉，來到希臘生活。歐羅巴和宙斯生了三個孩子，薩耳珀冬就是其中最小的那個。在此陶瓶畫中，歐羅巴正求宙斯拯救薩耳珀冬，很明顯就是採用這種說法。

　　畢竟戰死的是自己的兒子啊！宙斯情不自禁地想去救他，可是赫拉在旁邊看著呢。赫拉一直討厭宙斯處處留情，見這個情形就冷冷地提醒他，參戰的人裡神的兒子多著呢！如果宙斯今天救了薩耳珀冬，那麼以後別的神就有理由直接插手戰爭了。

　　宙斯被赫拉提醒得無話可說，他知道赫拉說的沒錯。戰爭一開始，阿波羅的兒子不就被阿基里斯殺死了嗎？荷米斯的兒子、阿瑞斯的兒子、波塞頓的孫子……戰爭打到現在，折損戰將中神的兒孫早就不計其數了，別的神都謹守規矩沒有干涉凡人的命運，他怎麼能當眾徇這個私情呢？

　　更重要的是，這是他們的命運。就算宙斯是眾神之王，他也知道自己不能與命運為敵，只能遵從命運的安排，默默地看著薩耳珀冬死去。阿波羅知道宙斯的悲傷，便讓死神和睡神把薩耳珀冬抬回他的故鄉呂西亞，在那裡安葬了他。這就是古希臘人心目中的戰爭和命運，就算是眾

梅內勞斯扶起倒地的帕特克洛斯
西元 1—2 世紀羅馬帝國時期仿作（西元前 3 世紀帕加馬王國原件）｜
大理石｜佛羅倫斯傭兵涼廊

這尊雕塑非常為人熟識，它就立在佛羅倫斯領主廣場旁的傭兵涼廊裡。它是在羅馬出土的羅馬帝國時期仿製品，原作來自西元前 3 世紀中葉的古希臘帕加馬王國，被發現後最初安放在佛羅倫斯老橋的南端。經過盧多維科・薩爾維蒂的修復後，它被挪到了傭兵涼廊裡，和一些其他 16 世紀雕塑大師們的作品一起每年面對來自世界各地的幾百萬遊客。許多當代人看到的西元前 3 世紀之前的古希臘雕塑都是西元 1—2 世紀羅馬帝國時期仿製的，這些珍貴的仿製品在文藝復興時期又經當時的藝術大師們修復，最著名的雕塑家米開朗基羅、貝尼尼等人都曾經修復過一些古羅馬仿製品。正是因為這種藝術上的傳承，今人才能看到這些精美的古代藝術珍品。

神之王的宙斯，都不能違反命運的安排，拯救自己的兒子。

殺了宙斯兒子的帕特克洛斯此時更加熱血沸騰了，不顧一切地向特洛伊城進攻。一連進攻了三次都沒成功，第三次的時候，阿波羅警告他，現在還不是特洛伊城陷落的時候，就算阿基里斯來也無濟於事。帕特克洛斯聽到阿波羅的警告，便打算後撤。

赫克特看到帕特克洛斯在撤退，反過頭來就去追擊。眼看就要追到帕特克洛斯了，赫克特挺身一刺，長矛刺進了帕特克洛斯的小腹。帕特克洛斯死了。眼看那個穿著阿基里斯盔甲的人倒下，這對特洛伊人來說太振奮了！赫克特率先上前剝去了他身上的盔甲，其他特洛伊人一擁而上搶奪屍體。

希臘這邊看到帕特克洛斯倒下也嚇壞了。熟悉帕特克洛斯和阿基里斯的人都明白，帕特克洛斯死了，阿基里斯會瘋的！老英雄涅斯托爾的兒子安蒂洛克斯立刻轉身回營去向阿基里斯報信，他覺得自己必須親自去，不能隨便找個士兵把這個噩耗告訴阿基里斯，天知道他會做出些什麼來，跟著自殺都說不定！

與安蒂洛克斯的反應不同，梅內勞斯和大艾阿斯的第一反應是一定要搶回屍體，他們立刻衝上來，和特洛伊人搶奪帕特克洛斯的遺體。

死神和睡神抬起薩耳珀冬的屍體
西元前 400—前 375 年｜
伊特拉斯坎地區青銅雕塑｜
18.5×18.3cm｜克利夫蘭美術館

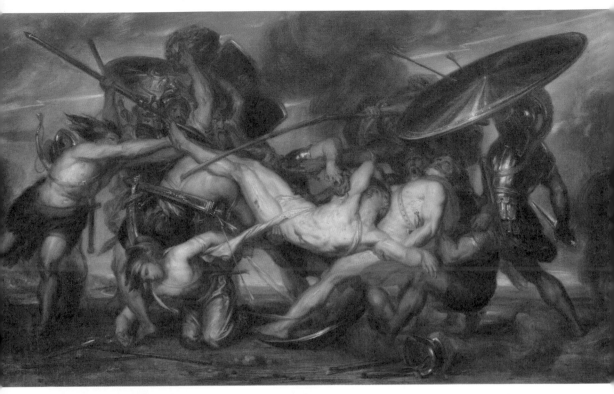

希臘人和特洛伊人為帕特克洛斯的屍體而戰
安東尼・維爾茨｜19 世紀｜布面油畫｜71×126.8cm｜安特衛普皇家藝術博物館

這幅作品展現了兩邊戰士為了搶奪屍體而戰的場面。兩邊的將士正拼盡全力「拔河」，他們各盡全力的辛苦，與中間撕扯著的帕特克洛斯屍體的柔弱無力形成了非常鮮明的對比。

　　古希臘人戰爭的習慣是在殺死對方將領之後剝去對方的盔甲，對勝方來說，這是勝利的證明、對戰敗者的羞辱，同時也是重要的戰爭財富；對敗方而言，不管是為了保護榮譽還是保護財產，都會努力搶奪將士的屍體。

　　於是，兩方為了爭奪帕特克洛斯的屍體，又展開了一場大混戰。梅內勞斯和大艾阿斯圍住帕特克洛斯的屍體，保護著屍體，可是赫克特十分勇猛，已經率人馬把他們包圍了。看架勢，別說保護朋友的屍體，連他們自己的安危也成問題。看清這個形勢，大艾阿斯也顧不上面子，讓

梅內勞斯趕快大聲呼救，看附近有沒有其他希臘英雄能夠過來幫忙。

　　梅內勞斯也看出形勢不妙，高聲呼救。很快，小艾阿斯、伊多墨紐斯（Idomeneus）和梅里歐內斯（Meriones）等人一起趕來，他們挺著長矛，團團圍住帕特克洛斯的屍體。可是，特洛伊陣營中的人已經用皮帶繫住屍體的腳踝準備拖走屍體了，大艾阿斯等人又與特洛伊人展開了一場混戰。

　　雙方戰士都死傷慘重。希臘人高喊著寧願被大地吞沒，也絕不肯把屍體讓給特洛伊人！作為回應，特洛伊人也怒吼著，即使只剩下一個人也不會後退！爭奪屍體的激戰再一次讓許多英雄當場喪命，甚至雅典娜和阿波羅都再次親自參戰。最終，梅內勞斯和大艾阿斯合力搶回帕特克洛斯的屍體，回到了希臘人的戰船邊。

大艾阿斯保護帕特克洛斯的屍體
米哈伊爾‧科斯洛夫斯基｜18 世紀 90 年代｜大理石｜聖彼得堡艾米塔吉博物館

最早的「軍火商」
赫費斯托斯

HEPHAESTUS

⒈ 阿基里斯的第二次憤怒

阿基里斯在營中聽說帕特克洛斯被殺，幾乎暈了過去。他最好的朋友，穿著自己的盔甲出去，居然被赫克特殺了。阿基里斯又心痛又後悔，號啕大哭。看著他那悲傷欲絕的樣子，營帳中的人牢牢抓住他的雙手，怕一不留神他會揮刀自殺。

阿基里斯的痛哭聲傳到了大海深處，他的母親忒提斯聽到這痛苦的聲音，不禁落下淚來。忒提斯為什麼會跟著兒子一起哭？因為她知道，自己就快失去兒子了。忒提斯生怕兒子做傻事，立刻浮出海面，來到阿基里斯面前，小心翼翼地問他有什麼打算。阿基里斯狠狠地發誓，他要殺了赫克特，為帕特克洛斯報仇！

這話雖然在忒提斯意料之中，可是把她嚇住了。事到如今，她覺得有件重要的事情不得不說了：阿基里斯和赫克特兩人的命運是牢牢糾纏在一起的，可以說，他們的命運相互綁定。如果其中一個死了，另一個的末日也會很快到來。如果阿基里斯殺死赫克特，那就幾乎等同於自殺！

如果是一般人，聽到這樣的話一定會打消報仇的念頭，可是阿基里斯不是一般人。阿基里斯早在決定出征特洛伊的時候，就已經知道自己將迎來榮耀而短暫的一生，難道他現在怕死了嗎？不，他從來不怕死，他要追求的從來都不是長命百歲，而是生命的意義。現在，他生命中最重要的人已經死了，如果他為了自己保命而不敢快意恩仇，那他的生命還有什麼意義？沒有意義的生命，和行屍走肉已無區別。

阿基里斯跳了起來，狠狠地發誓，要不惜任何代價殺死赫克特報仇，寧可殺了他後光榮地迎接命運的終結，也絕不苟且偷生。

忒提斯明白，阿基里斯心意已決，自己不可能改變他的決定。她嘆了口氣，只能退一步，告訴兒子自己尊重他的人生選擇，絕不干涉他的決定。但是，她以母親的名義請求兒子一定要保持冷靜，不要立刻出戰。阿基里斯已經沒有盔甲了，忒提斯讓兒子等她一晚，她將在第二天日出之前帶著新盔甲回到希臘的營帳中。

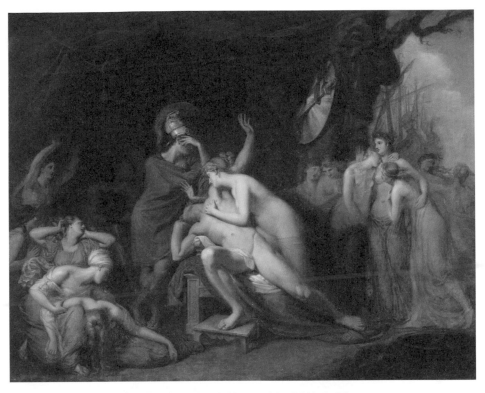

為失去帕特克洛斯瘋狂的阿基里斯拒絕忒提斯的安慰
喬治 · 道｜1803 年｜布面油畫｜128.9×102.2cm｜紐西蘭美術學院

雖然喬治 · 道是著名的肖像畫家，但這幅畫卻並沒有致力於刻畫幾個主要人物的肖像。阿基里斯的痛苦由他全身扭曲的姿勢表現出來，旁觀者似乎都能感受到他的顫抖。忒提斯俯下身去抱住了兒子，只留給旁觀者一個側面。阿基里斯身後身著杏色披風的戰士是希臘聯軍中老英雄涅斯托爾的兒子安蒂洛克斯，就是他把這個噩耗帶給了阿基里斯，也是他在阿基里斯悲痛欲絕時，牢牢抓住阿基里斯的手，生怕他會突然拔出劍來尋短見。安蒂洛克斯在神話故事中以英俊著稱，但畫家讓他用手遮住了自己的臉。這三個主要人物都沒有細緻的面部表情刻畫，但肢體動作仍然展示出不同的悲痛，三個人悲痛的物件、表現的方式各有特點，分別表現出人物的身份、個性差異。阿基里斯的扭動似乎在把悲傷向外螺旋形地甩出去，凡是被他甩到之處，不管是營中的女奴還是忒提斯的姐妹海仙女們，都悲傷欲絕。

　　忒提斯的行為，為「母親」這兩個字做出了特別具有文化意味的注解。雖然她的內心並不贊同兒子的做法，但是她尊重兒子作為一個成年人做出的選擇。在阿基里斯的兩次最重要人生選擇面前，忒提斯沒有以「為你好」的名義剝奪阿基里斯的選擇權，她只是盡母親的責任，認真地把兩種可能的後果擺在阿基里斯的面前，讓他做出自己的選擇。她對待兒子的選擇，就如同希臘王子們對待海倫的選擇一樣，一旦對方做出了選擇，哪怕不如自己的意，也全心尊重、極力維護。這種行為背後透露出的是對他人的信任，信任他人具有足夠的理性做出符合自己真正意志的選擇，對他人表現出支持、尊重就夠了。

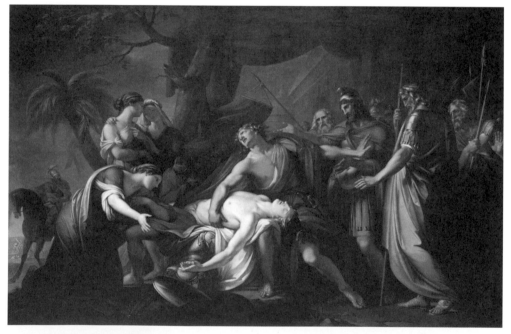

阿基里斯痛哭帕特克洛斯
加文 · 漢彌爾頓｜1760—1763 年｜布面油畫｜227×391cm｜愛丁堡蘇格蘭國立美術館

這幅畫中最突出的就是帕特克洛斯的膚色了，他的臉像石膏一樣白，與周圍的人和環境形成鮮明的對比。雖然畫中他的身體並沒有僵硬，但是那膚色已經充分說明了他的狀態。阿基里斯把他的頭放在自己腿上，一手摟著他，一手推開身旁的人，白眼向天，一個悲痛欲絕的形象活脫於紙上。畫中哭泣的女人們是阿基里斯和帕特克洛斯掠來的女奴。在《荷馬史詩》的描寫中，她們聽到響聲跑出來，發現帕特克洛斯已死，都捶胸頓足、號啕痛哭。

　　忒提斯不強求阿基里斯必須按照自己的意志行事，她對阿基里斯的真正請求只是冷靜。她需要用一個晚上的時間為阿基里斯準備她最後的幫助，同時也給了阿基里斯一個晚上的時間冷靜一下。阿基里斯答應了母親這個請求。

　　阿基里斯來到大營前，此時特洛伊人已經退去，帕特克洛斯的屍體終於安全了。希臘的英雄們把他放在擔架上，默默地圍著他哀悼。阿基里斯看著躺在擔架上的帕特克洛斯，看著他幾乎已經被長矛刺爛的屍體，忍不住趴在屍體上痛哭起來。

⟨Ⅱ⟩ 阿基里斯的盔甲

　　當阿基里斯號啕痛哭的時候，他的母親忒提斯去了哪裡？她再次來到奧林匹斯山，只是這一次她不是來找神王宙斯，而是找宙斯的兒子——火神及工匠之神赫費斯托斯（Hephaestus）。赫費斯托斯是神界的第一能工巧匠，宙斯的雷霆、太陽神赫利奧斯（Helios）的太陽車、雅典娜的艾癸斯（Aigis）神盾都是他打造的。

　　雖然他是赫拉的親生兒子，可是在他心目中，忒提斯倒比赫拉更像他的母親。當年他出生時因為太醜被赫拉嫌棄地扔下了奧林匹斯山，落入了大海，海洋女神忒提斯撿到他並將他撫養長大。赫費斯托斯雖然面貌醜陋，可是追求的女神都鼎鼎大名：他的第一個妻子是愛和美之神阿芙蘿黛蒂，遭到阿芙蘿黛蒂的背叛後又娶了美惠三女神之一的阿格萊亞（Aglaia），但這位二流的愛和美之神最終也離他而去。此後，他又熱烈地追求雅典娜，當然也被雅典娜嫌棄地拒絕了。

　　親媽不認，女神拒絕，前妻出軌，後妻離異。在赫費斯托斯的人生中，只有忒提斯給予了他女性的溫情。可以想像，當忒提斯出現在他面前時，他的內心有多麼喜悅。

　　希臘英雄們只帶回了帕特克洛斯的屍體，阿基里斯的武器、盔甲都

霍爾坎打造武器

喬爾喬 · 瓦薩里│1567—1568 年│布面油畫│
38×28cm│佛羅倫斯烏菲茲美術館

這是文藝復興時期著名藝術家瓦薩里的作
品，他將 16 世紀中後葉在義大利流行的藝
術風格命名為矯飾主義風格，他的這幅作品
恰恰就是矯飾主義的典型代表。此時的畫家
不再把注意力聚焦在中心人物身上，而是把
旁觀者的注意力引向畫面的各個方面。在畫
面中，霍爾坎正把一面剛剛打造好的盾牌交
給雅典娜。這面盾牌由霍爾坎用撫養過宙斯
的神奇母羊阿瑪提亞（Amalthea）的皮製造，
四個角落分別加上恐懼、戰鬥、兇暴、追蹤。
這面盾牌名叫艾癸斯，又因中央鑲嵌著美杜
莎的頭顱而被稱為美杜莎之盾，後來成為雅
典娜的特徵。

忒提斯懇求赫費斯托斯給阿基里斯打造武器

亨利 · 佛謝利│1803 年│布面油畫│
91×71cm│蘇黎世美術館

佛謝利的作品一向以富有幻想而聞名。以
這幅畫為例，你看到畫上有幾個人？乍一
看是三個，仔細看卻是五個。火神赫費斯
托斯肋下的兩個小女神是什麼人？兩個小
女神中的一個把他向前推，另一個卻似乎
在努力阻攔。究竟是真實存在的女神還是
他自己內心的猶豫掙扎，或者她們其實象
徵著另外兩位大女神的內心情緒？三個顯
在的人物動作都很平靜，可是那兩個朦朧
的女神形象又似乎能傳達她們各自內心的
波濤洶湧。在西格蒙德 · 佛洛德尚未出
生的時代，佛謝利的作品中就大量出現各
種曖昧不明的寓意和隱喻，他把重點放在
幻夢上，探索著表達人類的潛意識。

被特洛伊人奪走了。忒提斯懇求赫費斯托斯為兒子打造一頂頭盔、一面盾、一具胸甲和一副可以護住腳踵的脛甲。雖然阿基里斯渾身刀槍不入，可是做母親的知道自己兒子身上是有「命門」的。那副脛甲太重要了，她可不放心阿基里斯穿著凡人打造的盔甲出戰。雖然她知道自己的兒子將命喪沙場，但還是竭盡所有的可能延緩這一天的到來。

　　赫費斯托斯當然不能拒絕忒提斯的這個小小請求，立刻開始為阿基里斯打造起盔甲來。他精心打造了一面五層厚的大盾，上面鑲有三道金環，還配置了一條白銀盾帶。盾面上刻繪著日月星空、海洋、土地、一座正在舉行婚禮的城市、一座正在進行激戰的城市，還有翠綠的草地、肥壯的牛羊、懷抱豎琴的青年、頭戴花冠的少女……。

　　整面盾牌完美而輝煌，使敵人見了膽顫。根據記載的內容，這面盾不僅有實用功能，還是一份精美的藝術品。所以，在後來的西方語言中，「阿基里斯之盾」就是指巧奪天工、令人讚嘆不已的藝術品。

　　拿到盔甲之後，忒提斯迅速回到了阿基里斯身邊。此時，太陽剛剛升起，正是他們母子約定的時分。

阿基里斯之盾
約翰・弗拉克斯曼｜1821—1822 年

約翰・弗拉克斯曼按照《伊利亞特》設計了阿基里斯之盾，實物由布里奇和倫德爾公司製造。

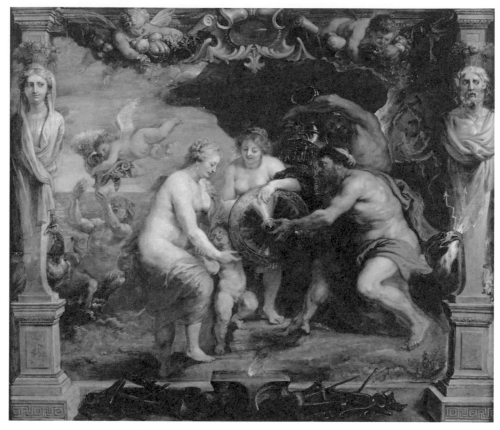

忒提斯收到霍爾坎為阿基里斯打造的盔甲
彼得・保羅・魯本斯｜1630 年｜木板油畫｜108×126cm｜波城美術館

Ⅲ 布里塞伊斯的哀求

　　阿基里斯拿到了嶄新的盔甲，穿戴上盔甲，氣勢如虹，發誓要為帕特克洛斯報仇。阿加曼儂知道阿基里斯發誓要出戰，為了表示和解的誠意，把布里塞伊斯送了回來。

　　布里塞伊斯與阿基里斯、帕特克洛斯在一起生活過一段時間，已經與死去的帕特克洛斯產生了深厚的友誼，看著帕特克洛斯僵硬的屍體，她痛苦地撲倒在屍體上放聲大哭。可是，當她聽到阿基里斯要殺了赫克特報仇的消息時，又禁不住渾身顫抖。布里塞伊斯是赫克特的表妹。

　　一邊是自己的愛人，一邊是自己的親人，布里塞伊斯知道，無論誰輸誰贏，她都會再失去一個自己摯愛的人。布里塞伊斯苦苦哀求阿基里斯，請他不要衝動。她用忒提斯的警告提醒阿基里斯，阿基里斯不為所動；她用自己的痛苦哀求阿基里斯，阿基里斯仍然不為所動。

　　阿基里斯雖然喜歡布里塞伊斯，可是他更重視友情和自己的戰士榮譽。他發誓，要用赫克特和另外十二名特洛伊貴族的屍體為帕特克洛斯殉葬！

　　聽到阿基里斯這樣的決定，布里塞伊斯再次痛不欲生，倒在屍體上。

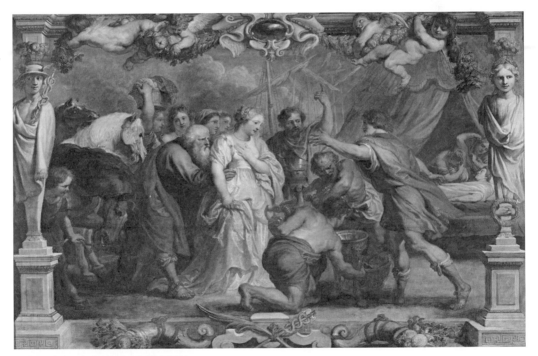

布里塞伊斯被還給阿基里斯
彼得 · 保羅 · 魯本斯｜1630—1631 年｜木板油畫｜45.4×67.6cm｜底特律美術學院

　　這幅作品中，布里塞伊斯被眾人簇擁著來到阿基里斯的營帳，阿基里斯張開雙臂，彷彿在歡迎她。在畫面的一角，隱隱能夠看到躺在床上的帕特克洛斯的屍體。這幅畫中的布里塞伊斯是常規的概念人物，美麗溫柔，體現出人物個性的是她左右兩邊的護送者。一個是老英雄涅斯托爾，他目光深沉，姿勢卻謙恭，是個能屈能伸的形象；另一個護送者一手指天，雙眼狠狠地瞪著阿基里斯，彷彿在提醒他不要忘記這是一場交易：布里塞伊斯已被送回，他沒有停戰的理由，必須為希臘人出戰。

布里塞伊斯回到阿基里斯的營帳發現帕特克洛斯的屍體
朱利安 · 蜜雪兒 · 蓋│1815 年│布面油畫│115×147㎝│波爾多美術館

這幅畫裡的布里塞伊斯和眾位侍女看上去都在痛苦地輕撫著帕特克洛斯的屍體，可是最痛苦的仍然是阿基里斯。雖然阿基里斯看似只是靜靜地坐在那裡，兩眼望向天，甚至都沒有看躺在床上的帕特克洛斯，可是他握住死者手腕的手臂充滿了力量，渾身肌肉緊繃，就連腳指頭都蘊含著力量，似乎隨時會跳起來與人搏鬥，他的肢體語言充分體現出了他心中被強抑住的激動。阿基里斯另一隻手握住寶劍，眼神堅定，他的悲痛早已化為復仇的怒火燃遍全身。這些都充分體現出新古典主義繪畫的特徵：看似場面和緩、人物平靜，但細節中蘊含著充沛的力量。

CHAPTER 17

神馬與河神
克桑特斯

XANTHUS

Ⅰ 阿基里斯 VS 伊尼亞斯

決戰時刻終於到了，阿基里斯穿著新盔甲，猶如天神一般出現在希臘聯軍的陣營裡，使陣營裡士氣大振。眾將士們都飽餐了一頓，準備應對即將到來的鏖戰，只有阿基里斯例外。他發誓，在為帕特克洛斯報仇之前，不吃不喝。但是雅典娜鍾愛阿基里斯，她悄悄把神界的長生不老仙露灌進了阿基里斯腹中，讓阿基里斯進一步精神振奮起來。

一切都準備好了，阿基里斯跳上了自己的戰車。現在，他的戰車也和其他人的一樣，由兩匹馬，而不是三匹馬拉著了。但是，這兩匹馬都不是凡品，他們是西風神澤菲羅斯（Zephuros）和鷹身女妖波達耳革／疾行（Podarge）生下的。波達耳革就是捷足者的意思，飛毛腿再加上西風神的基因，可想而知這兩匹馬的速度都是陸地飛行式的。當年，佩琉斯與忒提斯舉辦婚禮時，這兩匹馬是眾神送的禮物。

阿基里斯知道自己的兩匹馬都是神的後代，一上車就向牠們祈求，希望牠們能夠把自己安全地帶上戰場，也安全地把自己帶回家。這兩匹神馬中有一匹叫克桑特斯（Xanthus），牠被赫拉賜予了能夠說話的神奇能力，但此前牠從未回應阿基里斯的祈禱。可是這一天，克桑特斯卻憂傷地回應了，牠提醒阿基里斯：就算他今天能夠平安地走下戰場，可離他毀滅的日子也已經不遠了；命運女神已經決定，讓他死於一位神明之手。

赫匹與澤菲羅斯
西元前 490—前 485 年｜
古希臘陶盤畫（紅繪）｜
波士頓藝術博物館

赫匹（Harpy）是鷹身女妖的總稱，波達耳革是其中之一。此處的赫匹就是波達耳革。

　　神馬克桑特斯還沒來得及說出那個神明的名字，就被復仇女神堵住嘴，被禁止提前洩露天機。但阿基里斯並不在意，他早已從母親那裡知道了自己的命運，不怕聽到克桑特斯再次發出同樣不祥的預言，他只怨克桑特斯不理解他此刻的心情。無論克桑特斯說與不說，他都知道自己終將死在特洛伊城下，即便如此，他也要在死前為帕特克洛斯報仇！這麼想著，他大吼一聲，驅動神馬飛快地朝戰場前進。

　　看到阿基里斯再上戰場，宙斯知道，很多英雄的宿命時刻到了，他又把眾神召集起來。可是，與上一次的禁令相反，這一次宙斯宣佈：「此前的禁令解除，從現在開始，眾神可以隨心所欲選邊參戰。」這下眾神可忙翻了：赫拉、雅典娜、波塞頓、荷米斯和赫費斯托斯趕到希臘人的戰船上；阿芙蘿黛蒂、阿瑞斯和阿波羅、阿特蜜斯以及他們的母親勒托（Leto）支持特洛伊人。眾神這時有了一個默契：他們只負責鼓舞各自陣營將士們的士氣，不直接加入戰爭。但是，波塞頓表示，如果阿瑞斯或阿波羅親自參戰去阻礙阿基里斯，那他們就要親自上陣。

　　但戰場上的情形很快又讓眾神頭痛了：他們看見阿波羅指引著伊尼亞斯向阿基里斯撲了過來。他們知道，宙斯不想覆滅整個特洛伊王族，已經內定了伊尼亞斯繼承特洛伊血脈，此時不能讓他死在這戰場上。可是，他正在和阿基里斯交戰！以現在阿基里斯的殺敵決心來看，伊尼亞斯凶多吉少。怎麼辦？救還是不救？

　　伊尼亞斯不知道眾神在為他的行為而傷腦筋，他狠狠地向阿基里斯扔出了長矛。長矛擊中了阿基里斯的盾牌，但盾牌是赫費斯托斯打造的，根本穿不透。阿基里斯也向他回擲了長矛，擊中了伊尼亞斯的盾牌，矛頭穿過盾牌落在伊尼亞斯身後的土地上。伊尼亞斯嚇得急忙執著盾牌蹲下身去，阿基里斯趁此機會揮舞寶劍衝了過來，要砍伊尼亞斯。

　　眾神一看，伊尼亞斯怕是要提前喪命，那就違背宙斯的意願了，這可不行。波塞頓也不管自己一直是支持希臘人的了，連忙飛到戰場去救伊尼亞斯。他先在阿基里斯眼前降下一層濃霧，然後從伊尼亞斯的盾牌上拔出長矛，再把伊尼亞斯遠遠扔到戰場的周邊，告誡他絕不可以和阿基里斯作戰。波塞頓甚至向伊尼亞斯透露，等到阿基里斯死後，他才能

放心大膽地衝到最前線作戰。

　　向伊尼亞斯交代完，波塞頓驅散了阿基里斯眼前的濃霧。阿基里斯一看，長矛回到了自己腳下，對手卻已不見了，立刻意識到有神在戰場上幫忙了。雖然不知道是哪個神在給伊尼亞斯幫忙，阿基里斯恨得咬牙切齒。不過，此刻他的首要目標不是伊尼亞斯，而是一心一意想找赫克特決戰。他殺氣騰騰地衝進特洛伊陣營，一路上殺死了好幾位特洛伊將領，包括赫克特最小的弟弟波里多魯斯（Polydorus）。

　　赫克特看到小弟痛苦地倒在地上死去，憤怒得眼前發黑，不顧阿波羅的警告，毫無畏懼地向阿基里斯擲出了長矛。此時，雅典娜站在阿基里斯的背後，她向長矛輕輕地吹了一口氣，長矛落在赫克特的腳下。阿基里斯見狀猛衝過來，舉矛投射赫克特。但阿波羅也出手了，他降下一片濃霧包圍住赫克特，把他拉離了戰場。阿基里斯一連三次都撲了個空，當他第四次擲長矛又撲空時，他明白又是天神阿波羅從中阻撓，氣得指著半空大罵！

　　阿基里斯找不到赫克特決戰，只好先去追擊其他特洛伊人。特洛伊城邊有一條河，恰巧名字與阿基里斯的神馬一樣也叫克桑特斯。一些特洛伊人被追到了克桑特斯河邊，被逼得跳進湍急的河水，一下子整條河都擠滿了戰馬和士兵。阿基里斯揮著寶劍，追進河中大開殺戒，還活捉了十二個沒有淹死的青年人。別忘了，他此前曾經發誓要用十二個特洛伊貴族的生命獻祭他的朋友帕特克洛斯。

　　回到河岸邊，他又殘忍地殺死了特洛伊的王子拉奧孔（Lycaon），無情地拖著

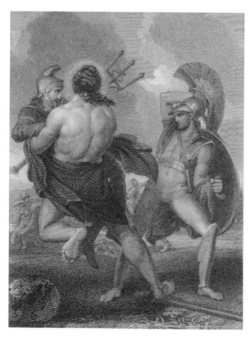

**涅普頓從阿基里斯手上
救出伊尼亞斯**
威廉 · 亨利 · 沃辛頓（亨利 · 霍華德原作） |
1804—1842 年 | 蝕刻版畫 |
14.3×10.5cm | 倫敦大英博物館

拉奧孔的腳，把屍體扔進湍急的河水中，冷笑著向河流發出挑釁：他要看看，這條特洛伊人一直獻祭的河流會不會把特洛伊人救活！

Ⅱ 火神 VS 河神

　　阿基里斯在這一役中殺的人太多了，以至於被他扔進水裡的屍體已經多到讓河水都壅塞了。河流不能順暢地奔騰入海讓克桑特斯河神憤怒不已，現在阿基里斯又說出那麼狂放、冒犯神明的話。河神憤怒地從水裡跳出來，大罵阿基里斯殘忍暴虐，讓他趕快滾開！

　　阿基里斯看到河神卻毫不畏懼，冷漠拒絕了河神的要求。他彷彿故意向河神示威似的，再次追著特洛伊人，把他們往河水裡趕。這些特洛伊人紛紛跳進河裡逃命，阿基里斯也跟著跳了下去。河神見他如此直白地藐視自己，更憤怒了，掀起了巨浪，一瞬間讓河水暴漲起來，滾滾濁浪推著屍體猛烈地撞向阿基里斯的盾牌。阿基里斯被撞得左搖右晃，只好緊緊抓住岸邊的一棵樹穩住自己，但是河水的力量實在太強大了，他竟在不知不覺間把樹連根拔起。

　　阿基里斯費了好大的力氣才回到河岸上，可是河神不放過他，咆哮著跟在他身後追趕。一眨眼的工夫，鋪天蓋地湧來的巨浪再次把他衝倒在地上。堅硬的盾牌、無懈可擊的盔甲對河水都毫無用武之地，阿基里斯被圍困得幾乎絕望，胸腔中不禁發出一聲悲鳴：他就算今天會死，也該死在赫克特的劍下，而不是莫名其妙地在洪水中喪命，這不是他要的英雄式的結局。阿基里斯在絕望中向天祈禱，懇求天空中有神明能夠憐憫他。他不祈求長久的生命，只是祈求不要死於這種方式，他要和赫克特決鬥。

　　波塞頓和雅典娜都聽到了他的悲號，立刻趕來拯救他，雅典娜握住了他的手，把神力注入他的身體。阿基里斯精神一振，縱身一跳，跳出了波濤，落在平地上。可是，克桑特斯河神仍不甘休，他再次捲起巨浪，

同時大聲召喚他的兄弟一起來制服阿基里斯。兩位水神和被召來的山中泉水掀起狂濤，裏挾著巨石、屍體一起撲向阿基里斯，波濤很快就淹沒了阿基里斯的頭頂。

　　赫拉看到這個狀況，立即喊來火神赫費斯托斯。自古道「水火不容」，這個時候能夠和河流抗衡的只有火焰了。赫拉命令兒子趕快去救阿基里斯，並向他承諾不用害怕得罪河神，儘管放手去做，她會親自為他鼓風造勢，助他成功。赫費斯托斯聽從赫拉的話，煽起了火焰，頓時整個戰場燃燒起來。很快，連河床都成了一片火海。

　　這下子克桑特斯河神受不了了，他從河底鑽出來，向火神求饒，請求休戰。畢竟，那是特洛伊人和阿基里斯的紛爭，和他們這些神仙沒什麼直接關係。但不管他怎麼求情，赫費斯托斯都沒停止，河神只好轉過頭向赫拉哀求。赫拉見到這個情形，知道河神不敢再幫特洛伊人了，目

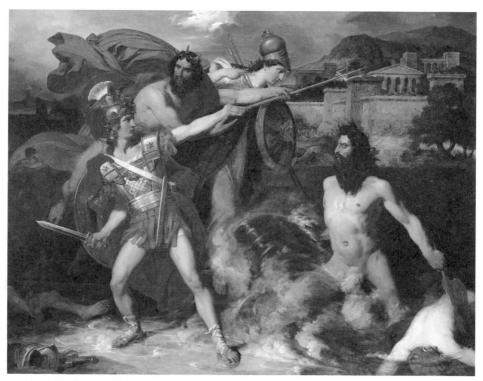

阿基里斯被克桑特斯河阻止
亨利・弗雷德里克・蕭邦｜1831 年｜布面油畫｜113×146cm｜
巴黎國立高等美術學院

阿基里斯與水神斯卡曼德和西摩伊斯的戰鬥
奧古斯特 · 庫德｜1819 年｜布面油畫｜300×380cm｜巴黎羅浮宮

> 斯卡曼德（Scamander）是克桑特斯河神在人間的名字，西摩伊斯（Simoeis）是他喚來的兄弟。這幅壁畫表現的就是阿基里斯與兩位河神相鬥的場景。

的已經達到，樂得大度地勸赫費斯托斯住手。聽到這話，火神才熄滅了火焰，河神也退回河床。

原本眾神的默契是：神不親自下戰場作戰，大家都只在旁邊給各自支持的陣營鼓勁，靜觀事態發展。可是現在，河神和火神已經打了起來，這下子其他神明也都丟掉了原本的禁忌，紛紛陷入戰鬥。

眾神之中，戰神阿瑞斯首先出陣。他還沒忘記幾天前戴歐米德斯拿長槍刺傷他的事，知道那是雅典娜慫恿的。阿瑞斯一直記著仇呢，他揮舞著長矛衝向雅典娜，要和她算帳。雅典娜敏捷地躲開了他的攻擊，隨手抓起一塊巨石朝他擲去，頓時把他砸倒在地。阿瑞斯的頭髮上沾滿了塵土，樣子狼狽極了，雅典娜不禁哈哈大笑起來，當面嘲笑阿瑞斯戰鬥力太差，警告他以後別再想和自己動手。

阿芙蘿黛蒂看到自己的情人被雅典娜打倒，趕忙來攙扶他。赫拉看到這個情形，立刻轉身提醒雅典娜：「阿芙蘿黛蒂正扶著阿瑞斯離開戰

場，快去襲擊他們。」雅典娜因為金蘋果早就對阿芙蘿黛蒂一肚子氣，見此情形立刻衝了上去，給了阿芙蘿黛蒂一拳，把這位最美女神直接打倒在地，原本已被扶起的戰神又跟著被拖倒了。雅典娜看著他們哈哈大笑，赫拉臉上也浮起了滿意的笑容。

看著眾神一片混戰，波塞頓忍不住向阿波羅發出挑戰。阿波羅卻比阿瑞斯有禮貌得多，就算他偏袒特洛伊人，但心裡還是把人的世界和神的世界劃分得清清楚楚。作為理性之神，怎能為了一群凡人和另一位神動武？阿波羅淡淡地拒絕了波塞頓的提議。

阿波羅是希臘神話中光明、理性、克制的代表，但他的孿生姐姐阿特蜜斯卻不是。這位性格剛硬、還有點衝動、極端的女神在旁邊看到這幕不滿極了，她不想讓波塞頓不戰而勝。為了刺激阿波羅的鬥志，她挑釁似的責問阿波羅是不是想逃避、他背上揹的是不是玩具。

阿波羅揹著的當然不是玩具，那是他們的母親賜予的銀弓金箭，和阿特蜜斯得到的金弓銀箭一樣，都是神力無敵的寶貝。赫拉原本就對這對姐弟和他們的母親有三分嫉妒、三分忌憚，之前阿波羅不肯親自參戰還讓赫拉暗暗慶倖，現在看到阿特蜜斯這麼刺激弟弟親自參戰，又氣又

馬爾斯、米娜娃與維納斯

安德里斯 · 科內利斯 · 勒恩斯｜
1774—1775 年｜布面油畫｜
141.5×118cm｜維也納藝術史博物館

這幅作品選擇的正是雅典娜毆打阿芙蘿黛蒂的那一瞬間：阿瑞斯已被打倒在地，本應被他保護的阿芙蘿黛蒂卻擋在他的面前，她雖然面目柔弱，姿態卻無比堅決。這讓人想起了作家張賢亮的名句「你放心吧！就是鋼刀把我頭砍斷，我血身子還陪著你呢。」這兩人的戀情不合倫理，經常被人非議，但畫家卻用他們交纏在一起的手臂、相互依傍的身體來透露兩人之間情誼的纏綿與堅定。

急。赫拉索性先下手為強，一手抓住阿特蜜斯的雙手，一手扯下她肩上的箭袋，用箭袋狠狠打了阿特蜜斯幾個耳光。

阿特蜜斯是狩獵女神，是希臘世界中著名的女戰士，現在居然被另一個女神這麼當眾責打，面子上實在過不去。可是，打她的是天后赫拉，她又無法公然和赫拉敵對，只能哭著扔下自己的弓箭，前往奧林匹斯山去找老爸宙斯告狀。看到寶貝女兒阿特蜜斯哭得傷心欲絕，宙斯心疼極了，但一聽是赫拉打了她，什麼也不敢說，只能用好話哄女兒。

這段故事是希臘神話中很有意思的一幕。阿特蜜斯在希臘神話中一直是個「女漢子」的形象，雖然美麗，卻強硬、幹練，甚至有些冷酷。可是在這一段故事中，她竟然顯露出普通嬌嬌女的樣子，受了委屈也會坐在父親的懷裡發撒嬌、告狀、哭哭啼啼，而宙斯也像人間的普通窩囊男人一樣，既心疼女兒又懼怕老婆，只能和稀泥了事。宙斯和阿特蜜斯的形象一下子變得世俗生活化了起來。在戰火紛飛、英雄殞命的篇章裡出現這樣的片段，看似閒筆，卻又是讓讀者放鬆心情迎接後面更慘痛情節的必要準備。

經過一場混戰，眾神又紛紛回到了奧林匹斯山，圍坐在宙斯四周，等待最後的命運對決。

Ⅲ 阿基里斯 VS 赫克特

在特洛伊城上，國王普瑞阿摩斯一直站在高聳的塔樓裡觀戰。他看到阿基里斯兇狠地追殺特洛伊人，吩咐守城士兵立刻打開城門，讓特洛伊人回城躲避。緊閉的城門突然打開，幾乎所有特洛伊將士都爭先恐後、你推我擠地湧回城中。守門士兵們警惕地關注著，準備好等所有人進來後立刻關城門，嚴防阿基里斯和其他希臘將士們緊追著衝進城來。可是，等來等去，其他人都退回來了，赫克特卻依然留在城外。看那架勢，不是他來不及逃回城中，而是他根本就不想跟著大家一起回城。難道他要

跟阿基里斯決鬥？

　　這個念頭讓普瑞阿摩斯不寒而慄，他急得立刻登上城樓，親自呼喚自己心愛的兒子趕快回來。他提醒赫克特，只有先保住自己的命，才能繼續保護特洛伊的男男女女！同時，王后赫卡柏聽說赫克特不肯回城，也焦急地站上了城樓，用母子親情哀求兒子放下一切，趕快回特洛伊城。

　　可是，父母親的呼喚和哀求都不能使赫克特回心轉意，他堅定地站在原地，靜靜地等待著阿基里斯。赫克特覺得是自己決策失誤才導致了這一慘敗，自己應該承擔責任，彌補罪過，而且他也渴望與這位傳說中的希臘第一勇士一較高下，在戰場上收穫光榮。所以，他不想回城，決定與阿基里斯決一死戰。

　　雖然打定了要決戰的主意，可是看著阿基里斯逐漸走近，赫克特的意志卻在一瞬間動搖了起來。他忽然意識到：父母說得對，如果自己今天死在這個對手之手，明天還有誰能保護特洛伊？保住自己的命，保存特洛伊的實力，才是真正對特洛伊負責。

　　這麼一想，赫克特猛地轉身往回跑，想找機會回城。但阿基里斯怎麼肯放過他，緊緊跟在他後面。赫克特沿著城牆，越過湍急的克桑特斯河，心裡再次猶豫了。他渴望與阿基里斯堂皇一戰，又想保存實力再進行漫長的守城戰，這一猶豫讓他不知不覺間繞著城牆跑了三圈。

　　奧林匹斯山上的眾神都緊張地看著這一驚心動魄的場面。宙斯看著這個情形，心中也有些不忍。他回想起赫克特平時祭祀他的時候一直都很虔誠，不忍心看他此刻就走向死亡的終點。他讓眾神再思考一下，現在是否到了決定赫克特命運的時刻。雅典娜知道宙斯心軟了，她不想給父親任何臺階下，聲稱眾神不可能同意他想讓凡人逃脫命運的安排。

　　宙斯還是不忍心，他再次取出黃金天秤，想秤兩人的命運。他把代表阿基里斯和赫克特的死亡砝碼放到了黃金天秤的兩端，提起了天秤。代表阿基里斯那一端高高翹起，代表赫克特那一端沉沉壓下，墜入死亡的深淵。

　　眾神都看到了，命中註定赫克特要在這一天戰敗身亡。看到這個情形，一直守護著赫克特的阿波羅默默轉身離去，他拋棄了赫克特。雅典

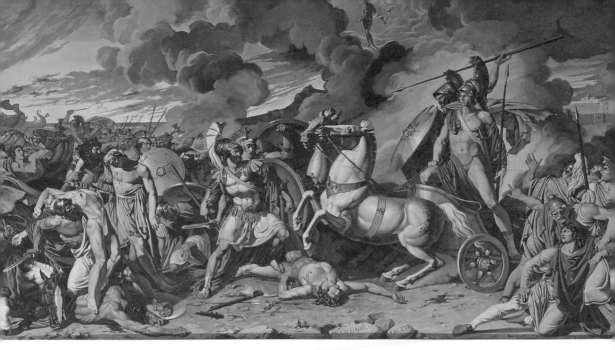

戰車上的阿基里斯對戰赫克特
安東尼奧 · 拉斐爾 · 卡利亞諾｜1815 年｜濕壁畫｜卡塞塔王宮王座室

娜得意極了，她立刻降下到人間，要去蠱惑赫克特與阿基里斯決一死戰，把他驅入死亡。

此時阿基里斯還在追著赫克特繞著城牆跑，眼看他們又接近克桑特斯河了。赫克特忽然看到自己的弟弟戴佛布斯出現在他面前，自告奮勇說要和他一起去對抗阿基里斯，赫克特看到這個兄弟非常高興。他沒想到，戴佛布斯平時看起來能力平平、膽量平平，關鍵時刻卻是個好樣的。有了這個兄弟的支持，赫克特頓時覺得安心多了，原本有些搖擺的內心忽然有了決定，他轉身面對阿基里斯。

赫克特高聲向阿基里斯呼喊，表示自己願意接受他的決鬥挑戰。但是，赫克特希望他們之間進行的是一場真正的勇士決鬥。他表示，如果自己贏了，他會把阿基里斯的屍體還給希臘陣營，只按照傳統剝下他的盔甲作紀念；他希望阿基里斯能夠做出同樣的承諾，如果阿基里斯贏了，也會把自己的屍體還給特洛伊。這樣的要求在希臘人的文化觀念裡是公平合理的。但是沒有想到，阿基里斯毫不猶豫地拒絕了。

阿基里斯首先擲出他的長矛。赫克特急忙彎下身子，長矛從他的頭上飛了過去。雅典娜立刻把長矛撿了回來，交給阿基里斯，但這一切赫

克特都無法看到。赫克特也憤怒地投出自己的長矛，正好擊中阿基里斯的盾牌，但長矛被那舉世無雙的盾牌擋住，彈落在地上。赫克特吃了一驚，回頭找他的兄弟戴佛布斯，想拿他的長矛再投，可他發現自己的身邊早就空無一人，根本就沒有弟弟的蹤影。

直到這時，赫克特才意識到是自己被雅典娜騙了，那根本就不是真的戴佛布斯，而是雅典娜變的。就在此刻，赫克特明白自己的末日到了，但他不甘心讓對方輕而易舉地得手，仍然拔出寶劍，向前撲去。

阿基里斯在盾牌的掩護下也衝了上去，他睜大眼睛，尋找機會，想從赫克特身上裸露的地方下手。赫克特正穿著從帕特克洛斯那裡掠去的盔甲，這套盔甲把他的身體保護得非常好，只有在肩與脖子相連的鎖骨旁露出一點空隙，可以隱約看到他的喉嚨。阿基里斯看準了這一個小小的空檔，狠狠地用長矛刺去，矛尖刺穿赫克特的喉頭。

赫克特的喉嚨立刻湧出鮮血，他身體一軟，倒在地上，但他並沒有死，還有一口氣。阿基里斯感覺胸中的惡氣還沒有出夠，他要讓赫克特在絕望與痛苦中死去，因此惡毒地告訴赫克特，自己會把他的屍體拖去餵狗。

此時的赫克特還能勉強說話，他央求阿基里斯別這麼做，懇求他收下特洛伊的贖金，讓他得到一個妥當的葬禮。這是一個英雄臨終前最後的請求，這個請求很合理，也很卑微，足夠讓任何鐵石心腸的人動容。可阿基里斯卻再次冷酷地拒絕

米娜娃
約翰 · 西爾維西斯｜17 世紀｜
布面油畫｜64.5×122cm｜
斯德哥爾摩瑞典國家博物館

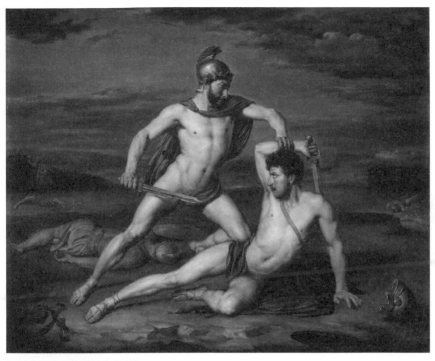

阿基里斯戰勝赫克特
拉斐爾・特吉｜1830 年前｜布面油畫｜馬德里凱呂斯畫廊

這幅特吉的作品中，阿基里斯和赫克特兩人都赤裸著，魯本斯卻忠於原作故事，再現了赫克特的直接死因：不合身的盔甲暴露出了他的咽喉，那盔甲原本正是阿基里斯的。赫克特的死因此變得很有隱喻意味：對手的盔甲本來是他榮譽的證明，可追尋榮譽過了頭便會成為虛榮，虛榮就有可能成為一個人致命的破綻。

了。他發誓，即使赫克特的父親願意拿出和他屍體一樣重的黃金，他也絕不會交還屍體。看著阿基里斯惡毒、狂傲的臉，赫克特用盡最後的力氣，掙扎著發出了預言：在不久的將來，當阿基里斯在特洛伊的中央城門被射中倒地將死時，希望他能回想起自己今天的模樣，回想起自己今天的話！

　　此時的阿基里斯志得意滿，哪裡會把這預言放在心上？他狂傲地吼叫著，無論神明如何安排他的命運，他都會接受。赫克特終於死去了。阿基里斯得意地從屍體上拔出長矛，剝下原本屬於自己的血淋淋的盔甲。希臘人這時像潮水似地湧過來圍觀赫克特的屍體。這個人曾經給他

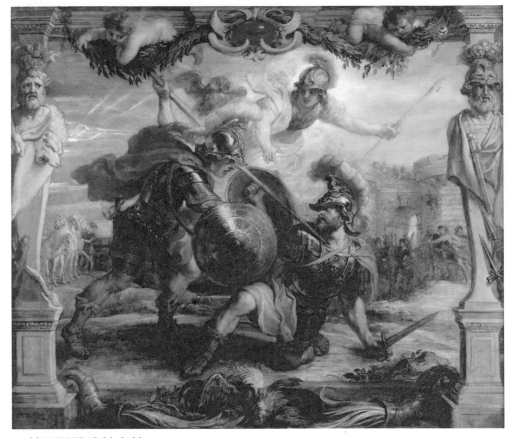

阿基里斯戰勝赫克特
彼得 · 保羅 · 魯本斯｜1630 年｜木板油畫｜108×127cm｜波城美術館

們帶來那麼大的恐懼，在他們的眼中，他的屍體也是高貴的、偉岸的。阿基里斯提醒大家帕特克洛斯尚未安葬，他要夥伴們唱起凱旋之歌，他自己則要拖著赫克特的屍體去祭奠帕特克洛斯的亡魂。

他用刀在赫克特的兩個腳踝上各戳了一個洞，又解開自己盔甲上的皮帶，用皮帶穿過赫克特的腳踝，把他面朝下倒拖在戰車的車轅後面，然後跳上戰車，揮鞭策馬，拖著屍體向戰船飛馳而去。

那條皮帶正是前些日子大艾阿斯與赫克特交戰時大艾阿斯贈給赫克特的禮物。大艾阿斯也沒有想到，這皮帶本來代表著自己對對手的敬重，現在卻成為阿基里斯侮辱赫克特屍體的工具。

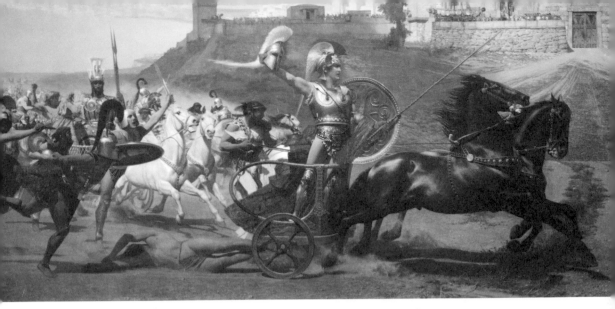

阿基里斯的凱旋

弗朗茲 · 馮 · 馬區｜1892 年｜壁畫｜科孚島阿基里斯宮

馬區是 19 世紀奧地利著名畫家，也是後來奧地利國寶級畫家居斯塔夫 · 克里姆特的好友，他在青年時代與克里姆特兄弟一起為維也納藝術史博物館創作了一組壁畫。但是，他的這幅《阿基里斯的凱旋》卻是藝術史上的一樁憾事。畫中阿基里斯氣宇軒昂地站在戰車上，高舉失敗者的頭盔，戰馬奔騰，赫克特的屍體無力地被拖拽著。

可是，仔細看戰車的車輪，再回想一下電風扇轉動時我們看到的扇葉……阿基里斯的車輪居然是停滯的！這一敗筆可以說是這幅畫的「阿基里斯腱」了。馬區因此慚愧內疚，進而引咎自縊！這是藝術史上的一大損失，馬區大概也可以被視為最後一個死於特洛伊戰爭的英雄。

紡織女（局部）

迪亞哥 · 羅德里格斯 · 德席爾瓦 · 維拉斯奎茲｜1655—1660 年｜布面油畫｜馬德里普拉多博物館

看《紡織女》中的紡車，就能知道轉動起來的輪子是什麼樣的。

Ⅲ 赫克特的出戰使命

用東方人的眼光看，《荷馬史詩》中頌揚的希臘英雄並不符合東方人的審美觀與價值觀。從審美上看，他們兇狠彪悍，甚至有點粗魯野蠻；從價值觀上看，他們追求榮耀的方式是血腥的燒殺搶掠，亦非善類。希臘人發起的這場特洛伊戰爭，在當代人看來更是沒有任何正義性可言，當代人把這場戰爭視為一次侵略戰爭。

相反，史詩中赫克特在當代人看來卻是非常正面的英雄，他待人友善，忠於家人。與希臘人追求財富和虛名而發動戰爭不同，他是為了守護家國和子民才背負起使命，捨棄個人與小家庭的利益挺身一戰。尤其他明明早已預知了特洛伊失敗的命運，仍然勉勵支撐戰局，渴望以一己之力延緩那必將到來的厄運，顯現出一種「知其不可為而為之」的氣度。正因如此，他命中註定的毀滅特別具有東方人鍾愛的道德感和悲劇感。對於很多當代人來說，他的形象比阿基里斯更高大。

事實上，《荷馬史詩》對他的態度也是有些遊移的。一方面，作者站在希臘人的立場上經常對他嘲諷矮化；另一方面，作者又經常在不經意間流露出對這位捨家為國的英雄的讚頌。宙斯同情赫克特並用天秤稱量命運的情節，就是作者的不忍心的體現。在特洛伊戰場上，宙斯用黃金天秤稱量兩邊將領命運的行為不僅是這一次，可是在其他時刻，讀者們卻難以感受到那麼巨大的悲痛。

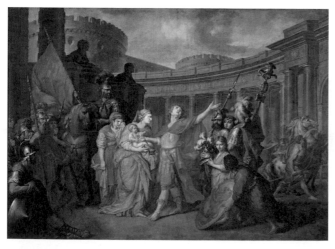

赫克特與安卓瑪西訣別
安東 · 羅森科｜1773 年｜布面油畫｜156.3×212.5cm｜莫斯科特列季亞科夫美術館

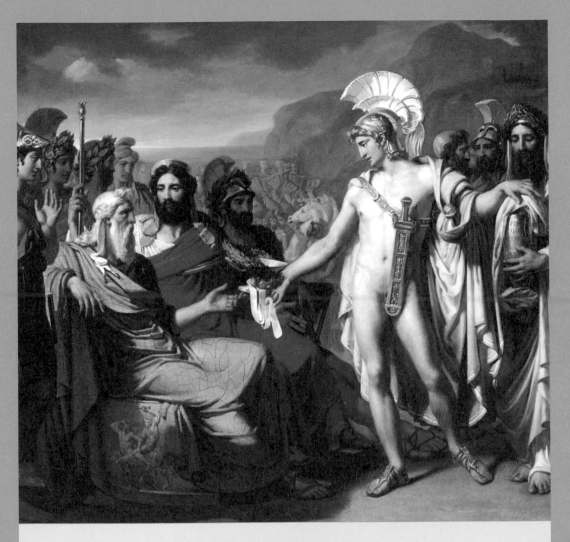

CHAPTER 18

智慧的化身
涅斯托爾

NESTOR

⓵ 魂魄不曾來入夢

　　終於，阿基里斯泄了憤，把赫克特的屍體拖回營地，扔到帕特克洛斯腳下，上前摟著帕特克洛斯冰冷的身體，再次哭得痛不欲生。

　　雖然阿基里斯仍然沉浸在痛苦中，但其他英雄們已經沉浸在赫克特被殺的巨大喜悅裡。這段時間以來，赫克特帶給了他們太多失敗，他們把赫克特看作攻陷特洛伊的最大障礙，現在這個障礙已經被掃除，他們殺羊宰牛，準備好好慶賀一番。大家硬把阿基里斯從帕特克洛斯的身邊拉開，聚到阿加曼儂的營帳裡商量。

　　阿加曼儂見阿基里斯的身上沾滿了戰場的塵土和血污，連忙讓人生火燒水，盛情邀請阿基里斯沐浴更衣，洗去身上的血腥。可是阿基里斯卻拒絕了，他告訴眾人他發過誓，只要還沒有安葬帕特克洛斯，只要還沒有為他建立墳墓，自己就絕不洗澡。如果大家真想感謝他、慰勞他，就應該趕快安排帕特克洛斯的葬禮。這個時候大家怎能不答應阿基里斯的要求！阿加曼儂下令立刻砍伐樹木，為第二天的葬禮做準備。

　　晚上，阿基里斯一個人躺在海灘上，他渾渾噩噩的，朦朧中彷彿看見帕特克洛斯向他走來。帕特克洛斯還是原先的模樣，但是神情卻無比淒苦。他告訴阿基里斯，因為沒有舉行葬禮，直到現在他都還不

阿基里斯抓住帕特克洛斯的影子
亨利・佛謝利 ｜ 1803 年 ｜ 布面油畫 ｜
91×71cm ｜ 蘇黎世美術館

在這幅佛謝利的畫中，黑白的色調給人以陰鬱、痛苦的情覺，死去的帕特克洛斯只是一道淡淡的影子。

能真正進入冥界，獲得永恆的安寧，只能在人間飄蕩。阿基里斯不知道自己是在做夢，還是真的看到了帕特克洛斯的靈魂。阿基里斯急忙承諾，自己很快就會為他建造一座巨大的墳墓，讓他的靈魂得以安息。帕特克洛斯聽後感激地看著他，同時提醒他：他命中註定也將死在特洛伊城外，既然如此，不如在建造墳墓時在旁邊為他自己留一塊地方，兩人死後也葬在一起。

阿基里斯在帕特克洛斯腳下展示赫克特的屍體
尚・約瑟夫・泰拉森｜1769 年｜布面油畫｜伊利諾大學厄巴納・香檳分校凱恩特美術館

阿基里斯發誓會這麼做，同時伸出雙臂，想擁抱自己的朋友。可是，明明帕特克洛斯就在他的眼前，阿基里斯的雙手卻只能穿過一片虛無，再仔細看，摯友的形象也已經像一層輕煙那樣轉瞬消逝了。這是阿基里斯最後見到帕特克洛斯，他見到的只是飄蕩的靈魂。

⒒ 涅斯托爾的智慧

第二天一早，阿加曼儂命令戰士們搭起了高高的火葬堆。希臘人的喪葬習慣其實是以土葬為主，可是在《荷馬史詩》中，因為戰爭，希臘人對戰死者採取火葬。

阿基里斯讓戰士們穿戴好盔甲，套上戰車，向葬禮所在地行進。帕特克洛斯的朋友和同伴抬著他的遺體，上面放滿了他們從頭上剪下的頭髮。這是當時希臘人的喪葬習俗，死者的親友送葬時剪下自己的頭髮，讓頭髮代表自己陪伴親友一同進入冥界。阿基里斯剪下自己的一縷頭髮，注視著茫茫的大海，心中向神明發誓，把這縷頭髮獻給帕特克洛斯，讓他帶著去見冥王黑帝斯（Hades）。

剪髮送葬雖是當時希臘人的喪葬習俗，但對於阿基里斯來說，這個行為卻有著無人知曉的更深層含義：早在他出發之前，他的父親就曾經祈求故鄉的河神保佑兒子安然凱旋，為此許願阿基里斯在凱旋之前永不剪髮，直到回到故鄉時才會剪下頭髮獻給河神。所以，在這十年間，阿基里斯都妥善地保護著自己的頭髮，從來不曾剪髮。現在，他打破了自己和父親的誓言，但是他並不後悔。

他雖然聽到自己不能安然回國的預言，但內心裡還是存了一絲期盼，所以才會順應父親許下了誓願。現在一切都不同了，帕特克洛斯死了，他覺得自己生存下去的意義也跟著一同失去了，既然如此，何必還繼續遵守將頭髮獻給故鄉河神的誓言？不如讓自己的頭髮伴隨帕特克洛斯穿越冰冷的冥界，守護他去觀見冥王。

帕特克洛斯的葬禮

雅克 · 路易 · 大衛 │ 1778 年 │ 布面油畫 │ 94×218cm │ 都柏林愛爾蘭國家美術館

大衛是法國新古典主義時期的代表人物，他早年曾經在義大利遊學，深入研究義大利文藝復興和巴洛克時期的繪畫珍品，對卡拉瓦喬的創作風格產生過濃厚的興趣。《帕特克洛斯的葬禮》就是這一時期的作品。與他後期典型的新古典主義風格作品相比，這幅作品並不是典型的大衛風格：以明暗關係來突出重心的方式很有巴洛克的特徵，但仔細考查仍會發現，畫面中的人物形態是很學院派的。無論是祭臺上的兩位主人公，還是台下造型各異的被殺的青年，人物形象都嚴謹而古典，有古希臘雕塑的寧靜之美。

　　做完這些，他向阿加曼儂示意，請按照習慣開始葬禮。阿加曼儂下令戰士們各自回到戰船上，只有王子們留下來。他們把砍好的木柴疊成一個百尺見方的大柴堆，把屍體放在頂上。他們在柴堆前擺滿了所有用於祭祀的牛羊、馬匹，又用劍殺死了十二名特洛伊青年，最後點燃了柴堆。阿基里斯面向大火中的帕特克洛斯，大聲宣告已經獻祭了十二名特洛伊青年，他完成了自己的誓言，請帕特克洛斯的靈魂安然進入冥界。

　　大火點了起來，但火勢不夠，不能熊熊燃燒。阿基里斯轉身向風神祈求，請風神為柴堆吹起大火。彩虹女神伊麗絲把這消息傳給了風神，他們在柴堆四周煽起熊熊火焰。一夜之後，柴堆被燒成灰燼。阿基里斯含淚從餘燼中拾起剩餘的白骨，盛在一只金甕裡，送到自己的營帳裡。之後，他們為帕特克洛斯築起一座大墳。

完成了這一切之後，希臘人舉行了隆重的體育賽會。這也是《荷馬史詩》記錄下來的希臘戰士特殊的殯葬習慣。比賽的第一項是雙輪馬車競賽，這就是古代版的 F1 方程式比賽。不過，阿基里斯沒有參加這場比賽，以示對自己死去的馭手的懷念，戴歐米德斯贏得了這一場勝利。看看比賽結果清單，這簡直就是一場古代的奧林匹克運動會。

《荷馬史詩》裡列出了他們的比賽獲獎名單：拳擊冠軍——埃佩歐斯（Epeius，福西斯的王子），競走冠軍——奧德修斯，摔跤——大艾阿斯和奧德修斯（打成平手、並列冠軍），擊劍（劍術）——小艾阿斯與戴歐米德斯（打成平手、並列冠軍），鐵餅——波呂波忒斯（Polypoetes），射箭——梅內勞斯，標槍——阿加曼儂。

帕特克洛斯葬禮上的比賽
卡爾・維爾內｜1790 年｜布面油畫｜墨西哥城聖卡洛斯國家博物館

𝍞 古希臘的賽會

　　一般公認的古希臘第一屆奧運會舉辦於西元前 776 年，但西元前 9 世紀的《荷馬史詩》卻很生動完整地記載了一場古代運動會，就連會上的競賽項目也大多至今仍然是奧運賽場上的主要項目。這是希臘運動會最早的出處之一。

　　在希臘神話中，古希臘的賽會源於佩洛普斯（Pelops）的婚宴。佩洛普斯是阿加曼儂兄弟的祖父，也是宙斯的孫子。他的父親因為不崇敬眾神，被罰入地獄受苦，他便離開家鄉，後在一個半島登陸。這個半島就以他的名字命名，被稱為伯羅奔尼薩斯半島（Peloponissos ／ Peloponnese ／ Peloponnesus，字根正是 Pelops）。登陸後，他愛上了當地國王的獨生女，為了娶到心愛的公主，他與國王進行了一次雙輪馬車的賽車比賽。最終，國王在比賽中喪了命，佩洛普斯不僅贏得了比賽、贏得了美人，還贏得了一個王國。為了慶賀勝利，他與公主在奧林匹亞的宙斯神廟前舉行盛大的婚禮，婚禮上除了安排賽車比賽外，還有角鬥等其他專案助興，而這就成了古奧運會的由來，佩洛普斯也就成了古奧運會的創始人。

　　不得不說，希臘神話中婚宴上發生的故事與事故就是多！

　　考古學家發現，大型競技會其實是為了祭祀神明而舉辦

擲鐵餅者
西元 2 世紀｜大理石｜高 170cm｜
倫敦大英博物館

原件為米隆創作於西元前 480 年的青銅雕塑，現已丟失，現存若干羅馬時期的大理石複製品，分別收藏於梵蒂岡博物館、羅馬國立博物館、大英博物館等地。

的，例如古代奧林匹克運動會的永久會場就設在宙斯神廟隔壁，兩者由一道拱門連接。古希臘還有另外三個這樣定期舉辦的全希臘參與的競技會（被稱為泛希臘競技會），分別是地峽競技會（祭祀波塞頓）、尼米亞競技會（祭祀宙斯）和德爾菲競技會（祭祀阿波羅）。當時，這些競技會中不僅有體育專案比賽，還有詩歌、音樂比賽。競技會期間，城邦休戰，其中奧林匹克運動會規定要休戰三個月。用現在的視角看來，這些泛希臘競技會事實上起到了聯繫整個希臘城邦友誼、緩解摩擦、締造和平競爭環境的作用，難怪古希臘人如此推崇奧林匹克運動會，甚至以第一屆奧林匹克運動會的舉辦時間來開啟自己正式的紀年。從西元前776 年開始，奧林匹克運動會每 1417 天（四年）舉辦一次，共舉行了293 屆，從未中斷，從未停歇，獨特的奧運週期也成了希臘人紀年的方式。直到西元 394 年，羅馬皇帝因奉基督教為國教而下令將其終止。

但從另一個角度看，這場比賽又有點像是奧斯卡頒獎禮。因為除了上述的清單，這場比賽還頒發了一個「終身成就獎」——智慧獎。得獎者是老英雄涅斯托爾。為什麼是他，而不是詭計多端的奧德修斯？

涅斯托爾是希臘神話中皮洛斯國王涅琉斯（Neleus）的兒子，他的外祖母得罪大地女神勒托，導致了他的母親和另外十三個舅舅、姨媽都被阿波羅和阿特蜜斯射死了。他的父親有十二個兒子，可是其他十一個都被海克力斯殺死了。可以

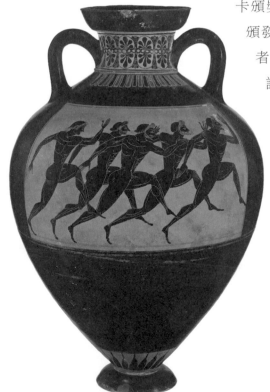

競技會上的賽跑比賽
西元前 530 年｜古希臘陶瓶畫（黑繪）｜
高 62.2cm｜紐約大都會藝術博物館

說，他家三代遭難，他是唯一的倖存者。阿波羅為了彌補自己的錯誤，賜予了涅斯托爾超長的壽命。他年輕時曾經和伊亞森一起參加阿爾戈遠征，現在親力親為參加特洛伊戰爭，十年後他還能幫助奧德修斯的兒子。之間的跨度至少是四代人。

涅斯托爾沒有參加為紀念帕特克洛斯舉行的賽會。在賽會開始之初，涅斯托爾就坦然承認自己已經老邁，無力參加比賽，與年輕人一起角逐。聽到這話，阿基里斯並沒有對老人表示鄙夷不屑，相反他非常敬重地將一只雙耳瓶交給老人，作為給老人「智慧」的獎品。這「智慧」不僅來源於他豐富的過往、深厚的經驗，還有此時的豁達。希臘文化中的英雄們總是好勇鬥狠，不肯服輸，但是他們從不自欺欺人，就如同德爾菲神廟的箴言，「認識你自己」。清醒的自我認知、自我定位是智慧的最高表現，擁有這一智慧的涅斯托爾，是連阿基里斯都無比敬重的。智慧獎沒有頒給擅長陰謀的奧德斯，而是給了有清晰自我定位的涅斯托爾。這一小小細節，深深地揭示了希臘文化的特性。

他已經是一位長壽的智者，是眾將士勇氣、智慧的核心領袖。當阿基里斯與阿加曼儂發生爭執時，他從中調解；當戰士受傷時，他溫言安慰；當將士們士氣低落時，他鼓舞士氣；當大家商討作戰方案時，他經常貢獻出自己的智慧，也經常親自走上戰場。

阿基里斯在為紀念帕特克洛斯而舉行的葬禮賽會上授予涅斯托爾智慧獎
科特 · 約瑟夫 · 德西耶 │ 1820 年 │ 布面油畫 │ 114.5×147.5cm │ 盧昂美術館

CHAPTER 19

是國王也是父親
普瑞阿摩斯

PRIAMS

Ⅰ 父親的責罵

　　葬禮上熊熊的煙塵已經消散，但阿基里斯對赫克特的恨意並沒有隨之消散。他在葬禮上殺死了十二名特洛伊青年，把他們的屍體一起焚燒以作對死者的獻祭，卻獨獨沒有焚燒赫克特的屍體。他在葬禮前、葬禮中都反覆向人宣告，他要拿赫克特的屍體去餵狗。可是事實上，他並沒有這麼做，反而一直留著赫克特的屍體，只為洩憤。

　　失去帕特克洛斯的痛苦讓阿基里斯幾乎無法好好生活下去。每到痛苦的時候，他就像在戰場上那樣，重新把赫克特的屍體綁在戰車後，繞著帕特克洛斯的墳墓一圈又一圈地飛馳，彷彿在展現給他看一般。從帕特克洛斯葬禮的第二天早上開始，這幾乎就成了阿基里斯每天的第一件事，好像唯有如此才能讓他的心情稍微平復一些。十二天，天天如此，可是他的憤怒又彷彿一點都沒有平息下來。

　　赫克特的屍體一連十二天都不能得到安葬，還天天被人這麼侮辱，這種行為終於讓眾神都看不過去了。

　　眾神服從了命運的安排，在兩人最終決戰時沒有阻止阿基里斯殺死赫克特。但在希臘文化中，人體是非常神聖的，不管一個人生前犯了什麼樣的罪過，他人都應該給予屍體一定的尊重，讓對方得到正式的葬禮，讓靈魂順利進入冥界。可以說，這是神界的規定。

　　現在阿基里斯一再侮辱屍體，連宙斯都不滿了。他派彩虹女神伊麗絲傳話給忒提斯，讓她趕快去制止兒子，神界不許他再那麼膽大妄為。

　　忒提斯見兒子犯了神界眾怒，不敢怠慢，趕

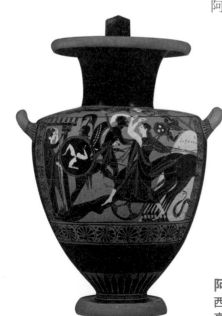

阿基里斯在帕特克洛斯墳前拽行赫克特屍體
西元前 520—前 510 年│古希臘陶瓶畫（黑繪）│
高 50cm│波士頓藝術博物館

緊來到兒子身邊，勸他趕快把赫克特的屍體還給特洛伊人。她不僅擔心兒子會遭到眾神的報復，更擔心兒子每看到赫克特一次就重溫一次失去朋友的痛苦。她苦苦勸說阿基里斯就此放手，讓他放過赫克特，也放過他自己，向特洛伊索要一筆贖金，歸還赫克特的屍體。阿基里斯猶豫了很久，終於還是想通了，艱難地點了頭。

宙斯立刻又派彩虹女神伊麗絲來到特洛伊傳信。此時的特洛伊城彌漫著一片悲戚聲。當赫克特和阿基里斯決鬥時，他的父母都站在城頭，眼睜睜地看著最心愛的兒子被殺，不顧國王、王后形象當場就號啕大哭起來。消息傳開之後，全城人都知道保護他們的英雄已經被殺，痛苦與絕望讓全城響起一片哀泣，連城牆都為之震顫。

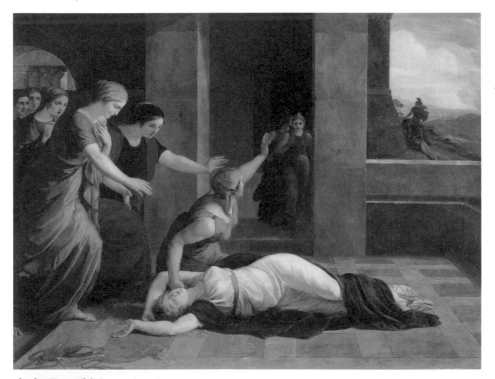

安卓瑪西昏倒
約瑟夫 · 阿貝爾│1818 年│布面油畫│96.7×128cm│
盧比安納斯洛維尼亞國家美術館

近景的女人為何暈倒？畫右側遠去的馬車後面正拖著一具屍體。畫家巧妙地用不同的空間把因與果同時呈現在旁觀者面前，讓空間形成微妙的呼應。

　　赫克特的妻子安卓瑪西當時正在宮殿裡，不知道外面發生了什麼，但從宮外傳來的痛哭聲讓她頓時心生不安。她急匆匆穿過宮殿跑上城樓，卻正看到阿基里斯駕戰車拖著她丈夫的屍體在城外飛奔。安卓瑪西當場就昏了過去。

　　自從赫克特死去，特洛伊全城人的淚水都沒有斷過。彩虹女神伊麗絲在滿城哭聲中悄悄走到普瑞阿摩斯面前，低聲告訴他宙斯同情他的遭遇，轉告他可以私下去找阿基里斯贖回兒子的屍體。這個消息讓普瑞阿摩斯大喜過望，簡直不敢相信是真的。伊麗絲叮囑他，他必須自己親自前往，除了一個駕車的僕人外，一個侍從也不能帶，宙斯會派荷米斯保護他的安全。

　　普瑞阿摩斯聽了女神的話，立刻吩咐兒子們給他備馬套車。王后赫卡柏卻不放心，不敢讓他一個人前往。普瑞阿摩斯表示，哪怕會死在阿基里斯那裡，只要能在死前把他最親愛的兒子抱在懷裡，他就心滿意足。普瑞阿摩斯打開箱子，挑出許多金器和織錦作贖金，準備出發。這時，其他王子們聞訊紛紛趕來，想制止父親這冒險的舉動。普瑞阿摩斯大罵這些兒子是懦夫，令他痛心疾首的是自己最優秀的兒子死了，無論前路有多危險，他都要親自去贖回兒子的屍體。

　　這些王子們被罵得羞愧無語，不敢再多說什麼，只能默默為父親套上車、裝上財寶。老國王登上戰車出發了。他們來到城，在讓馬喝水時忽然看見前方有個朦朧的人影，吃了一驚。再仔細看時，那人已經來到了他們面前，溫和地寬慰他們不要害

普瑞阿摩斯前往阿基里斯營帳贖回赫克特的屍體

西元前 485—前 480 年｜古希臘陶盤畫（紅繪）｜
直徑 30.48cm｜倫敦大英博物館

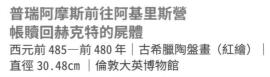

畫面右邊的老人是普瑞阿摩斯，左邊的年輕人
可能是變裝的荷米斯或阿基里斯的隨從。

怕，他說自己就是荷米斯，是宙斯派來保護他們的。

　　普瑞阿摩斯一聽，急忙打聽赫克特的屍體怎麼樣了，因為他聽說阿基里斯曾經揚言要拿屍體去餵狗。荷米斯連忙寬慰他事實並非如此，相反，赫克特現在好好地躺在阿基里斯的營帳裡。這怎麼可能？阿基里斯明明已經好幾次把赫克特的屍體拖在戰車後來洩憤，屍體怎麼可能會完好無損？難道神在這點小事上也會對人撒謊？

　　荷米斯還真沒撒謊，他說的還真是真的！原來，眾神雖然沒有直接下來阻止阿基里斯虐待屍體的行為，但都對他的行為不滿，因此在暗中護著赫克特的屍體。當赫克特被拖在戰車後面時，阿波羅用金羊皮裹住他，保護著屍體不受污染、損傷。夜晚，阿芙蘿黛蒂前來守護屍體，不讓餓狗靠近，她還把玫瑰香油和長生膏塗抹在屍體上，讓他身上的累累傷痕都消失不見；白天，阿波羅怕太陽把屍體曬乾，還特地降下濃霧，遮住屍體停放的地方。所以，這麼多天下來，赫克特的屍體依然完好無損，還像活著時那樣。

　　荷米斯親自和普瑞阿摩斯一起來到希臘人的營地附近。當時，守衛的士兵正在吃晚餐，荷米斯用手一指，士兵們就立刻陷入夢鄉。他又用手一指，營門就自動打開，普瑞阿摩斯的車就這麼一路暢通地前進，直到阿基里斯的營帳前。

赫克特暴露在克桑特斯河旁
尚‧巴蒂斯特‧德沙斯｜1759 年｜畫布油畫｜245×182.5cm｜蒙彼利埃法布爾博物館

Ⅱ 忒提斯的哀求

荷米斯跳下車，告訴普瑞阿摩斯一定要抱住阿基里斯的雙膝哀求，說完就消失不見了。

普瑞阿摩斯得到指點，走進阿基里斯的營帳的廳堂，看見阿基里斯正遠離朋友們一個人坐在那裡。他快步走到阿基里斯面前，按照荷米斯教的，跪在他面前，抱住他的雙膝，親吻他的手。

沒有人能夠理解這一刻普瑞阿摩斯的痛苦。從特洛伊羅斯開始，他五十個兒子中的許多個已經死在了這雙手下，也正是這雙手殺死了他最心愛、最倚重的赫克特。可是現在，他卻忍受著常人無法忍受的痛苦，跪下來親吻這雙手。

老人痛苦地請求阿基里斯同情自己，不是作為一個國王，而是作為一個失去兒子的老父親。他請阿基里斯將心比心地想一想：如果遭受這種苦難的人是他自己的父親，那位老人會多麼痛苦！如果那位父親得知唯一能夠保護自己、保護國家的兒子已經死去，他的內心會多麼絕望。他懇求阿基里斯看在自己父親的份上，同情另一個失去兒子的老父親，把他最心愛的兒子的屍體還給他，作為對一個父親的慈悲。此時，兩個人都流出了淚水，被戰爭掩翳的人性在淚水中悄悄回蕩起漣漪。這小小的漣漪就足以讓他們產生共情，相互理解，相互體諒。

聽著普瑞阿摩斯悲切的話，看著他蒼老的容顏，阿基里斯動容了，面前的老人讓他想起了自己的父親。一瞬間，他的心中湧出了無限同情，他輕輕拉起了老人的手。這是一個傷心的瞬間，也是一個令人尊敬的瞬間，暴躁的阿基里斯與驕傲的普瑞阿摩斯各自放下自己的執著。在那一刻，阿基里斯不是復仇天使，只是一個知道自己今生再也見不到父親的兒子；普瑞阿摩斯也不是國王，只是一個只願再見兒子最後一面的父親。

阿基里斯欽佩普瑞阿摩斯在遭受了這麼多的苦難之後，居然敢孤身來到敵人的營地，來求一個殺死他兒子們的人！在這靜謐的夜晚，阿基里斯悲哀地意識到：其實赫克特也好，普瑞阿摩斯也好，自己也好，大家都一樣，都是被神的意志和命運折磨的可憐人。這一場戰爭是眾神挑

普瑞阿摩斯請求阿基里斯歸還赫克特的屍體
亞歷山大 · 安德烈耶維奇 · 伊凡諾夫｜1824 年｜布面油畫｜102.5×125.3cm｜
莫斯科特列季亞科夫美術館

這幅作品還原了史詩的經典場面：帳篷被揭開一角，透露出外面連綿不斷的軍營，
阿基里斯的朋友們站在餐桌旁，而他自己一人憂鬱地獨坐一隅。除此之外，畫面裡
也充滿了不可忽視的符號：地上的雙蛇杖寓意著荷米斯的在場，阿基里斯身後的雄
鷹與中年男子雕像又意味著這一切都是在宙斯的注視、安排下發生的。

起的，凡人之間這麼自相殘殺，其實都是奧林匹斯山的神們把災難降到
世人的頭上。自己的復仇無法使朋友起死回生，普瑞阿摩斯的痛苦也無
法喚回他高貴的兒子，大家都被命運捉弄，大家都輸了。

　　這麼一想，阿基里斯對普瑞阿摩斯更增添了同情，也重新喚回了對
赫克特的尊敬。他決定收下普瑞阿摩斯的贖金，把赫克特的屍體還給老
人。普瑞阿摩斯連忙讓人把贖金搬進阿基里斯的營帳。阿基里斯命人清

洗赫克特的屍體，塗抹香膏，為他穿上衣服，自己一邊喃喃地請求帕特克洛斯的原諒，一邊親自把赫克特的屍體放在屍床上。他告訴普瑞阿摩斯，等到天亮就可以把赫克特帶回去，他還邀請老人共進晚餐。

　　阿基里斯承諾，他會暫停進攻，給特洛伊人充分的時間好好為赫克特舉行葬禮。這對普瑞阿摩斯來說算得上意外驚喜，他認真地思考後謹慎地提出了十一天的期限。他向阿基里斯解釋，要想舉辦隆重的葬禮，十一天是最短的期限了。因為特洛伊城已經被希臘人圍困，所以火葬柴堆需要的木柴必須去城外很遠的山裡去砍伐，一來一回至少需要九天，他們將在第十天安葬赫克特，舉辦喪宴，第十一天為他建墳。他向阿基里斯承諾，到了第十二天雙方就可以重新開戰。

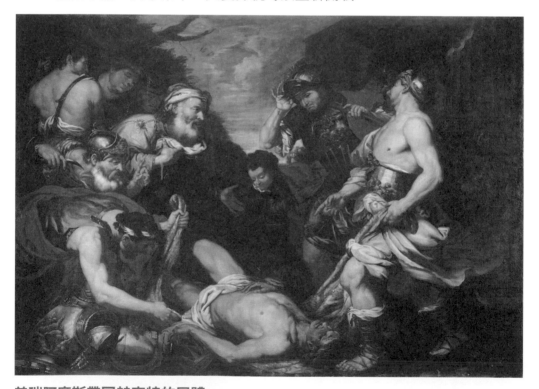

普瑞阿摩斯帶回赫克特的屍體
尚 · 巴蒂斯特 · 蘭蓋蒂｜1660—1675 年｜布面油畫｜195×274cm｜私人收藏

為了增加場面的戲劇性，畫家在普瑞阿摩斯身邊增加了許多人物。他和其他人一起與赫克特的屍體在畫面上排成了一個圓環，赫克特的屍體正處在這個圓環的收口處。因而，黯淡的、靜態的屍體也能成為視覺的中心。

　　阿基里斯相信老人的誠意，立刻允諾自己將按照普瑞阿摩斯的計畫，在十一天內要求希臘聯軍不向特洛伊人開戰。他用力地握住老人的右手，請他在前廳安寢，自己在內室的床上睡下。當他們都進入夢鄉時，荷米斯輕輕地走到老人的床前，把他叫醒，責怪他居然放心大膽在敵營裡睡著了。神使提醒他，雖然阿基里斯答應了他的要求，但萬一這件事被阿加曼儂知道了，肯定會扣住他，以向特洛伊索要更多贖金。

　　普瑞阿摩斯被他這麼一提醒，也醒悟了過來，後怕地出了一身冷汗。他再也不敢停留了，立刻喚醒僕人，悄悄和荷米斯一起帶著兒子的屍體，趁著夜色離開了希臘的大營。

　　荷米斯陪著普瑞阿摩斯一直來到斯卡曼德河邊，他在這裡與特洛伊國王告別，飛回奧林匹斯山。普瑞阿摩斯和僕人繼續朝特洛伊駛去。此時，天剛拂曉，一切都在沉睡之中，只有普瑞阿摩斯的女兒卡珊德拉（Cassandra）在城樓上遠遠地看到坐在車上的父親，她一眼就看到了車上赫克特的屍體，不禁放聲痛哭起來。在她的哭喊下，特洛伊的男男女女都湧了出來，走向城門。赫克特的母親和妻子走在前面，哭泣著去迎接裝載屍體的車回城。

　　赫克特的屍體被運到了國王的宮殿，停放在一張裝飾華麗的屍床上。安卓瑪西撫著赫克特的頭，哭得死去活來。她不僅哀悼自己親愛的丈夫，更為他們小兒子的命運擔憂。赫克特不在了，特洛伊城很可能會被攻陷，這對孤兒寡母又能夠得到誰的保護？安卓瑪西很清楚，赫克特殺了那麼多希臘人，希臘人將來一定不會饒過他的孩子。現在，她面對赫克特的屍體，彷彿在面對一扇已經倒塌的屏障，她為赫克特的離去而痛苦，更為兒子的將來而恐懼。

　　可是，她也無可奈何，躺在那裡的赫克特的屍體彷彿就是他們未來悲慘命運的證明。她所能做的就只是抓住赫克特的手，提前為自己和兒子的命運悲哀。因為等真的到了那個時候，只怕已沒人有時間、有力氣去哭泣了。恐怕這一刻的痛苦，對於那時來說都是奢侈的。

　　王后赫卡柏和其他宮廷女眷也都哭了起來，其中哭得最凶的正是海倫。赫克特是海倫在特洛伊最敬佩的人，此時她已經在特洛伊生活了整

整十年。在這十年裡，不論她的私奔讓特洛伊陷入了怎樣的麻煩，赫克特都從來沒有埋怨過她一句，甚至在其他人因為戰爭而責罵海倫時，還常常出面為她解圍。現在，赫克特死了，海倫真心覺得失去了一個關愛自己的兄長，也彷彿預見到此後特洛伊的每個人都會嫌棄她、憎恨她。想到這裡，她更是涕淚縱橫。

普瑞阿摩斯向悲傷的人群宣告，阿基里斯已經答應停戰十一天，他請大家不要浪費時間無謂地哭泣，要抓緊時間趕快出城砍伐火葬要用的柴薪，好為赫克特舉辦一個隆重的葬禮。特洛伊人連忙聽從國王的吩咐，備馬駕車出發去砍伐、運送木柴。他們一連運了九天木柴。第十天的早晨，特洛伊城哭聲震天，人們把赫克特的屍體送到高高的柴堆上，然後點起大火。所有的人都圍著熊熊燃燒的火堆，看著它燒成灰燼。赫克特的兄弟和朋友們含著眼淚從灰燼中拾起他的白骨，用紫色布料包起來後裝在一只小金盒裡，最後將金盒埋入墳墓。

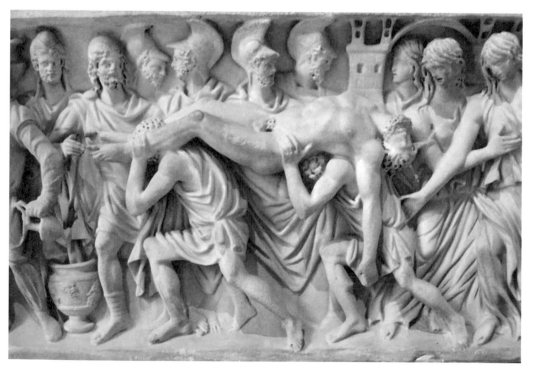

赫克特的屍體被帶回特洛伊（局部）
西元前 180—前 200 年｜古羅馬石棺浮雕｜大理石｜巴黎羅浮宮

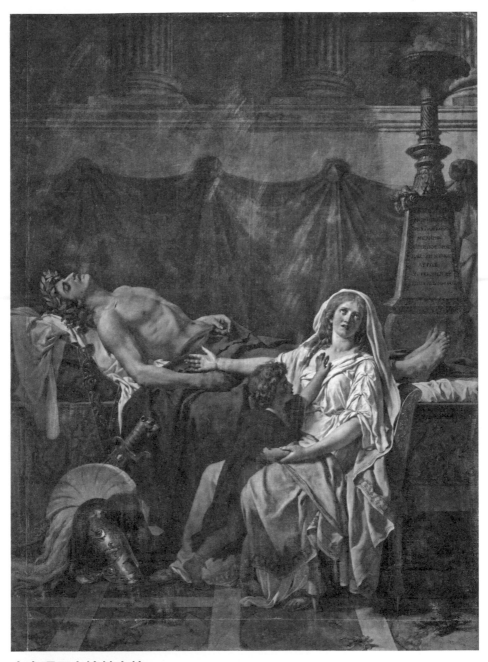

安卓瑪西哀悼赫克特

雅克 · 路易 · 大衛｜1783 年｜布面油畫｜275×203㎝｜巴黎羅浮宮

大衛的這幅名作從各個方面都詮釋了新古典主義的審美追求和藝術特點。首先，畫家按照古典主義崇尚的「理性」、「崇高」標準來處理這一場景中的安卓瑪西。無論是在詩人荷馬的吟唱裡，還是在正常的生活邏輯下，妻子面對丈夫屍體時的情緒都應該無比激動，畫面中的安卓瑪西怎麼哭天搶地、痛不欲生都不過分。可是，17世紀法國古典主義美學認為，自然地流露情緒是人類的本能，而人的高貴之處恰恰是能夠用意志克制本能，從而將過分激烈的情緒控制在一個他人、社會都能理解、接受的範圍內，不衝擊社會秩序，不過分影響他人情緒，讓周圍的人和事都能夠冷靜地按照其應有的模式發展，不受情感的干擾偏離正確的方向。這就是古典主義一直尊奉的「理性」原則，能做到這些的人就具備了「崇高」的品質。用這個標準來看安卓瑪西，她就是一個「崇高」的代表。畫面中的她貌似平靜地坐在屍體旁，臉上的表情卻生動地傳遞出悲涼與絕望。可是在絕望之中，一隻伸向丈夫的手彷彿有著共死的決心，一隻溫柔握住兒子的手卻又表現出對生的眷戀。她微微有些茫然無助的眼神恰恰是主人公被生與死的選擇折磨到不知所措的表現，但這一切都是無聲的，都被包裹在沉重的平靜裡，這與巴洛克藝術推崇的激情、動盪截然相反。

此外，新古典主義藝術與巴洛克藝術也有著完全不同的藝術理念。巴洛克藝術家尊重生活邏輯，用生活的眼睛看世界；而古典主義藝術家則用理性的眼睛看世界。所以，新古典主義畫家追求形式上的完美，畫面中的一切都必須是清晰而嚴整的。例如，畫面中安卓瑪西椅背上的花紋纖毫畢現，赫克特床榻上的雕花也清晰可辨。如果有興趣的話，人們完全可以辨認出那是反映怎樣的場景故事，連他們身後燈檯上的字都可以清楚地讀出來，在現實生活中即使是2.0的眼睛也做不到。這是文藝復興時期古典主義藝術家們的創作特點，曾經被巴洛克藝術家們整體拋棄，可是新古典主義藝術家又回歸了這個傳統，因為他們認為：這才是世界本來的樣子，即使自然中人們看不見，但那不妨礙這就是世界真實的樣子。

與這種理性追求相適應，這幅畫的整體風格是穩定、均衡的。從文藝復興後期開始，畫家們熱衷的對角線構圖、螺旋形構圖等不穩定的構圖形式被穩定的框架構圖取代。畫家用希臘式柱廊和幕布、燈檯為主人公搭建一個框架，形成了舞臺般的肅穆感。兩個主人公一躺一坐，用一橫一豎的線條構築起了畫面的穩健結構。赫克特雖然已經死去，可其身體的肌肉仍然充斥著力量，橫躺的姿勢體現著古典主義追求的古希臘雕塑感，與血肉豐腴的安卓瑪西形成互補與呼應，讓畫面於平靜中暗暗充斥著力量感。

在不同的藝術理念下，新古典主義也呈現出了傳統的創作技巧。這幅作品中線性的美感非常突出，安卓瑪西衣褶凌亂複雜，卻又自然真實。三個人物個個輪廓清晰醒目，雖然沒有直接用線條勾勒，卻都與環境、他人有所區隔，充滿了線性美。完美的細節、清晰的線條、肅穆的風格、理性的情感，配合上雕塑般的人體與文化色彩鮮明的希臘符號。可以說，這幅作品從形式到內涵，幾乎完整地體現了18世紀末新古典主義的追求，成為大衛重要的代表作之一。

CHAPTER 20

阿基里斯最後的愛情
龐特西里亞

PENTHESILEA

Ⓘ 亞馬遜的由來

　　赫克特的葬禮結束後，特洛伊人又緊閉城門，全城都陷入哀悼和恐慌之中：唯一能保護他們的赫克特已經死去，特洛伊城是不是註定要被燒毀、被征服？還有人能拯救特洛伊城、拯救特洛伊人嗎？正在大家悲傷絕望之際，好消息忽然從天而降！亞馬遜的救兵到了。

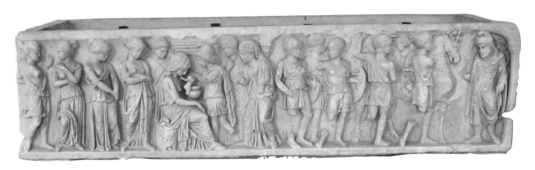

亞馬遜人來到特洛伊
西元 170—180 年｜古羅馬石棺浮雕｜大理石｜巴勒摩市考古博物館

> 這件古羅馬浮雕作品描繪了同時發生的兩個場景。中間是赫克特的妻子安卓瑪西，她把骨灰抱在懷裡，戴著帽子的帕里斯和赫卡柏站在她對面安慰她。浮雕的右邊是老國王普瑞阿摩斯正在接見趕來增援的亞馬遜女王龐特西里亞（Penthesilea），她們就是在赫克特剛剛下葬時趕到的。

　　亞馬遜是希臘神話中的一個女兒國。據說，她們的真實生活足跡分佈於今天的環繞黑海的周邊地區。國中的女人成年以後與其他部落男子戀愛生育，如果生的是男孩，孩子就會被還給對方部落；如果生的是女孩，就把這孩子留在自己的部落中。雖然這個國家沒有男子，可是女人都自稱是戰神阿瑞斯的女兒，她們崇拜英雄、崇拜戰爭，每一個成年的女子都是合格的戰士。也許是因為她們也知道男女之間在肌肉、骨骼的力度上有很大差距，所以她們大多以長矛、標槍和弓箭為武器，儘量避免與男子近身肉搏，憑藉精湛的技巧遠距離攻擊取勝。所以，很多人為了射箭方便，在成年時乾脆切掉自己一邊的乳房。

在特洛伊戰爭爆發的多年前，希臘英雄忒修斯在海上漂流、歷險時來到了亞馬遜，與女王希波呂忒（Hippolyta）墜入愛河。按照規定，亞馬遜女王絕不可能外嫁異邦，所以，希波呂忒放棄王位，悄悄與忒修斯私奔到了雅典。這個行為激起了亞馬遜人的憤怒，她們與希臘人之間爆發了一次大規模戰爭。

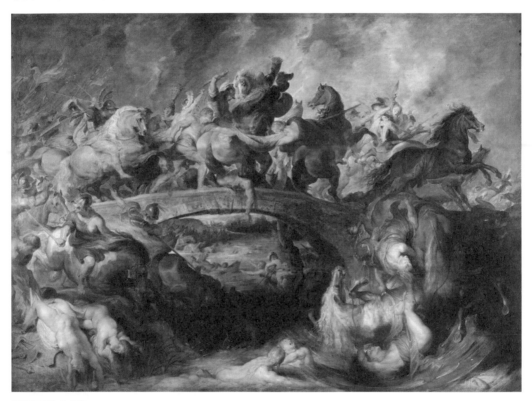

亞馬遜之戰
彼得‧保羅‧魯本斯｜1618 年｜木板油畫｜120.3×165.3㎝｜慕尼黑老繪畫陳列館

1503 年開始，達文西試圖在佛羅倫斯市政廳繪製一幅偉大的壁畫《安吉阿里之戰》，可是由於各種原因沒能完工，後來連半成品也被覆蓋了，只留下一些設計草圖讓人驚嘆他的偉大。魯本斯的《亞馬遜之戰》就參考了達文西草圖的核心部分。

特洛伊戰爭爆發時，當時的亞馬遜女王是一個名叫龐特西里亞的女戰士，她也是戰神阿瑞斯的女兒。她挑選了十二個女戰士來到特洛伊，雖然只有十二個人，可是簡直就如同一支勇猛的軍隊。

特洛伊人聽說亞馬遜女戰士前來援助，興奮地紛紛跑出來歡迎，以為自己會看到一些彪悍的女壯士。沒想到，出現在他們面前的卻是十二個楚楚動人的少女，她們還簇擁著一個更加美豔的女王。這些亞馬遜女人不僅武藝高強，還美麗、迷人，讓特洛伊人驚嘆不已。大家被女王的魅力和英武之氣折服，頓時愁眉紓解，集體歡呼起來。

國王普瑞阿摩斯也非常興奮，他把女王迎入自己的王宮，擺宴盛情招待。宴會上，龐特西里亞女王向國王發誓，她要殺死神一般的阿基里斯，殺退希臘侵略軍，燒盡他們的戰船。這可真是一個膽大的誓言！簡直不像是凡人說出的話。她真的能做到嗎？特洛伊人又興奮又擔憂地等待著結果。

這一晚，龐特西里亞在宮裡美美地睡了一覺，她夢見阿瑞斯催促她儘快同阿基里斯開戰，這讓她更加充滿了信心。第二天，她穿上阿瑞斯送給她的鎧甲，戴上有漂亮羽毛裝飾的頭盔，左手提著兩根長矛，右手握著一把不和女神送給她的雙面斧，跳上風神妻子送的駿馬，衝到城牆邊。

看著那些亞馬遜女戰士威風凜凜地衝上戰場，國王普瑞阿摩斯在王宮裡向宙斯祈禱，希望這些女戰士們能夠挽回危局。可是，他剛剛祈禱完畢，就看到上空飛來一隻蒼鷹，鷹爪抓著一隻被撕碎了的鴿子。看著這一幕，普瑞阿摩斯意識到這是一個凶兆，不由得陷入了驚恐、絕望之中。

Ⅱ 一見鍾情，為時已晚

希臘人看到特洛伊人突然主動出擊了，也吃了一驚。他們急忙披掛上陣，迎戰龐特西里亞和她的女戰士們。女戰士們在戰場上左衝右突，很快就殺死了幾位知名的希臘英雄，把希臘人殺得節節敗退。

龐特西里亞殺紅了眼，高聲向希臘大軍挑釁，點名要阿基里斯、戴歐米德斯或大艾阿斯來與她較量。跟在她身後的特洛伊戰士們也都士氣

大振，戰車隆隆碾過那些倒下的希臘人，踏死無數敵人。一時之間，特洛伊人氣勢如虹，幾乎就要再次把希臘人趕回老家。

戰鬥打到了這個地步，龐特西里亞點名挑戰的那些希臘勇士還是沒有出現。此時，阿基里斯正和大艾阿斯一起坐在帕特克洛斯的墓旁悼念。直到特洛伊人再次逼近希臘人的營地，準備焚燒戰船時，大艾阿斯才聽到動靜，趕忙告訴阿基里斯自己聽到了喊殺聲，兩人這才急忙穿戴好盔甲，向戰場奔去。

希臘人與亞馬遜人作戰（中心為：阿基里斯與龐特西里亞）
西元 3 世紀｜古羅馬石棺浮雕｜大理石｜梵蒂岡博物館

兩人一看戰場上的希臘人一片潰逃的情景，二話不說立即勇猛地投入戰鬥。大艾阿斯迎戰特洛伊人，阿基里斯則去抵擋亞馬遜人的進攻。不一會兒，四個年輕的女戰士就死在他的手下。

龐特西里亞見狀，憤怒地朝阿基里斯投出她的長矛，阿基里斯舉起盾牌擋住。這是火神精心打造的盾牌，堪稱世界上最堅固的防守武器，女王的長矛明明撞上去了，卻不能造成任何傷害，反而被震得反彈回來，落在地上。她不甘心，又舉起第二支長矛，瞄準大艾阿斯刺去。這一下，長矛刺中了大艾阿斯的脛甲，但仍沒能讓他受傷。

阿基里斯與龐特西里亞

約翰 · 海因里希 · 蒂施拜因｜約 1823 年｜布面油畫｜259×194cm｜
奧伊廷大公城堡

阿基里斯殺死亞馬遜女王龐特西里亞
西元前 460—前 450 年│
古希臘陶盤畫（紅繪）│直徑 43cm│
慕尼黑州立文物博物館

阿基里斯殺死亞馬遜女王龐特西里亞
西元前 530—前 525 年│古希臘陶瓶畫
（黑繪）│高 41cmx 寬 29cm，瓶口直徑
18cm│倫敦大英博物館

兩件陶瓶畫一黑一紅，都是陶瓶畫中生動傳神的精品。黑繪中，龐特西里亞的頭盔被推開，露出了美麗的臉龐，她的長矛從阿基里斯的胸膛擦過，不能為他製造一點點傷害；相反，全副武裝的阿基里斯卻用長矛刺穿了她的喉嚨，鮮血噴湧而出。兩人一高一低的位置差異，有著強烈的強弱地位暗示。不僅如此，阿基里斯的形象動感十足，彷彿全身都正在與長矛一起下沉，而龐特西里亞仰面向上的姿勢，恰恰暴露出咽喉，充分展示了這個人物此時的脆弱。兩幅作品都讓兩位勇士雙目相對，尤其是紅繪作品更是以龐特西里亞為主體，都在強調兩個勇士的眼睛相遇的那一刻，他們墜入愛河，可是一切已經太晚了。

　　龐特西里亞看自己的兩支長矛明明都投中了卻沒能奏效，知道他受神的鍾愛，不禁長嘆一聲。阿基里斯打量著她，冷笑著嘲諷她居然敢向世上最強大的英雄叫陣，然後向她擲出了自己的長矛。

　　長矛刺中女王的右前胸，傷口頓時血流如注。龐特西里亞立即渾身無力，眼前一陣發黑，戰斧也從手中掉在地上。女王掙扎著在馬上挺起身，死死地盯住阿基里斯，一臉的不甘心。阿基里斯被她的強硬激怒了，再次挺起長矛，連人帶馬把她戳翻在地。

　　直到這時，阿基里斯還憤憤不已，一邊咒罵著死者，一邊摘下了死者的頭盔。沒想到，頭盔裡有著一張絕美的容顏。雖然此時龐特西里亞的臉上沾滿了血跡和塵土，可她還是那麼嫵媚動人。只是這一眼，阿基里斯的心臟就停了好幾拍。

　　阿基里斯在戰場上殺死過無數敵人，卻從來沒有過這一刻的體驗。一瞬間，他感受到了深深的後悔和痛心。他彷彿忘記了自己置身於喊殺聲震天的戰場上，久久地凝望著龐特西里亞的臉。他知道，自己墜入愛河了，愛上了這位剛剛被自己殺死的女戰士。

　　這一刻的阿基里斯，有著說不出的後悔。如果自己早看到她一眼，他就絕不會把她殺死，相反他會向她求婚，請她做自己的妻子。英雄美人，志趣相投，如果不是相逢於戰場，一定會是最完美的情侶。可是，這一切都已經不可能了，他自己親手斷絕了所有的希望。深深的懊悔攫取了阿基里斯的心，他呆呆地站在那裡，目不轉睛地看著被自己殺死的女王，他的眼神越來越悲哀、越來越悔恨。

　　就在這時，希臘陣營中一個名叫忒耳西忒斯（Thersites）的人也擠過來圍觀女王的屍體，他看看發愣的阿基里斯，又看看倒地的龐特西里亞，突然明白了一切：阿基里斯愛上了這位死去的絕世美女，正沉浸在悔恨中。忒耳西忒斯是個無才無德的人，一直嫉妒阿基里斯的光芒，看到阿基里斯的樣子，故意走到他的身邊大聲嘲笑他色心不死、貪心不足，居然為了這個死去的女王而悔恨痛苦。阿基里斯本已悔恨交加，一股無名怒火不知向何處撒，直接朝忒耳西忒斯臉上揮了一拳。阿基里斯是動

奧德修斯責備忒耳西忒斯

尼科洛 · 德爾 · 阿巴特｜1552—1571 年｜紙上素描｜41.5×28.8cm｜
倫敦大英博物館

了真怒了，這一拳也格外沉猛，忒耳西忒斯頓時被打得口吐鮮血，倒在地上。他居然就這樣被活活打死了。

　　雖然阿基里斯一拳打死了戰友，可是在旁觀的人卻沒有一個同情忒耳西忒斯。這個忒耳西忒斯在戰場上膽小怯懦，還經常挑其他人的毛病，連阿加曼儂都被他謾罵侮辱過，因此被奧德修斯痛打也仍不知道收斂。大家平常就都討厭他，甚至「忒耳西忒斯」這個名字還成了醜陋的誹謗者的代名詞。

　　大家那麼討厭忒耳西忒斯卻還忍了他那麼久，完全是看在戴歐米德斯的面子上。戴歐米德斯是忒耳西忒斯的親戚，他看到忒耳西忒斯被阿基里斯一拳打死了，當即就怒了，拔起寶劍就要找阿基里斯報仇。兩位大英雄要火拼啊！眾人急忙把兩人拉開，各自憤憤地回到自己的營帳。

　　至於龐特西里亞女王的屍體，阿加曼儂很大度地同意交還給特洛伊。特洛伊人再次疊起高高的柴堆，將女王和她十二個女戰士一起焚化。之後，他們組織了莊嚴的殯葬隊，把遺骸送入老國王拉奧梅東的墓穴。

CHAPTER 21

阿基里斯最後的輝煌
曼儂

MEMNON

Ⅰ 曼儂：黎明的兒子

看著驍勇善戰的亞馬遜女戰士們也死於阿基里斯之手，特洛伊人絕望了。現在，能保護他們的只有兩位大神修建的城牆了。他們在城牆上加強了戒備，登上城樓商量對策。一個老者站出來提議：阿基里斯實在是太強大了，恐怕神親自參戰也難以取勝，乾脆放棄這座城市，大家一起搬到其他安全的地方去。

希臘人勞師遠征，到底要的是這些特洛伊人，還是這座特洛伊城？從希臘人打出來的公開口號看，當然是為了海倫要向那些特洛伊人復仇，可是，從歷史上看其更真實的目的是要掌握特洛伊這個戰略要地。如果希臘人只是為了要這塊地盤，那麼特洛伊人放棄城池、舉國搬遷，也許還真的是化解災難的好辦法。

可是，國王普瑞阿摩斯反對，他宣告絕不離開自己的家鄉。不僅是因為這個行為太怯懦了，更重要的是，舉國遷移也不見得能避開風險。

戰爭打了這麼久，希臘人和特洛伊人已經結下了血仇，這不是放棄城池就能抹殺的。舉國搬遷會失去了高大城牆的保護，希臘人很有可能趁特洛伊搬遷時追在後面把他們一舉剿滅。不如留在堅若磐石的城內，堅持到想出辦法在戰場上打敗敵人。普瑞阿摩斯又讓大家放心，他早已向衣索比亞的國王曼儂（Memnon）求救，估計援兵很快就會抵達，事情定會有轉機。

曼儂
伯納德 · 皮卡特｜1731 年｜版畫｜24.9×17.5cm｜
哈勒姆泰勒博物館

　　國王說的無疑是一個好消息，但仍有人認為，戰爭到了這個地步，就算衣索比亞國王帶著大軍到來也無濟於事。這場戰爭因收留了海倫而起，不如乾脆把海倫還給希臘人。這個主意很多特洛伊人心中都有，只是不好意思當著國王的面說出來，畢竟現在海倫還是他的兒媳，是帕里斯王子的妻子。果然，一聽到這番話，帕里斯第一個跳了起來，怒斥這是懦夫的辦法！帕里斯的激烈態度讓大家默然，很明顯他寧願死也不放棄海倫。

　　在一片沉默中，忽然有人傳來了好消息，衣索比亞國王已經率領軍隊到了。這個消息讓特洛伊人再次振奮了起來，尤其是國王普瑞阿摩斯，他堅信衣索比亞軍隊一定能幫助他們打敗敵人，燒毀希臘人的戰船。

　　普瑞阿摩斯為什麼那麼有信心？那是因為他太瞭解這位衣索比亞的國王曼儂了。這位衣索比亞國王，論血統是普瑞阿摩斯的侄子。他的父親叫提索納斯（Tithonus），是拉奧梅東的兒子、普瑞阿摩斯的兄弟，他的母親是黎明女神艾歐絲（Eos）。普瑞阿摩斯堅信，曼儂會是阿基里斯的終結者。

　　大家把曼儂和他的軍隊接進了城，設宴款待。普瑞阿摩斯熱情而又感激地舉起酒杯祝酒。曼儂欣賞著那只酒杯，認出了那是工匠之神赫費斯托斯的傑作，是特洛伊王室的傳家寶。他知道，現在特洛伊人把全部的希望都寄託到了自己的身上。但他沒在酒桌上隨意許諾，而是冷靜地告訴大家，他不會用空洞的語言寬慰大家，他會在戰場上展示自己本

艾歐絲追求提索納斯
西元前 470—前 460 年｜古希臘陶瓶畫（紅繪）｜
高 34.6cm，直徑 18.5cm｜紐約大都會藝術博物館

艾歐絲背生雙翅，總是飛在太陽車前，宣告日出的到來，所以英文中的「曙光」就是她在羅馬神話中的名字 Aurora。她與阿瑞斯相愛，因而得罪了阿芙蘿黛蒂，被詛咒永遠陷入與凡人的愛戀中。

色，希望自己用實力給特洛伊人帶來安心。

曼儂的表現與龐特西里亞完全不同。但是，特洛伊人並沒有因此氣餒，看到曼儂這麼慎重，更對他增強了信心。

Ⅱ 安蒂洛克斯之死

夜幕籠罩大地，人們都已熟睡，奧林匹斯山上眾神的盛宴仍在繼續，大家都很好奇明天出戰的雙方：一個是海洋女神忒提斯的兒子，一個是黎明女神艾歐絲的兒子。他們的命運將會如何？

兩位女神都擔心自己的兒子，都去請求宙斯讓自己的兒子獲勝。這一左一右，讓宙斯非常為難。無奈之際，宙斯又拿出那架天秤，告訴她們他也無力改變命運的安排，明天的結果就交給命運來決定吧。

這已經不是宙斯第一次拿出命運的天秤了，此前在赫克特與阿基里斯決戰前，宙斯就用它秤量過兩位英雄的命運，現在這架命運的天秤兩邊，又擺上了兩位英雄的命運。宙斯將兩個代表命運死亡的砝碼擺在了天秤的兩邊，一邊代表曼儂，一邊代表阿基里斯。結果，又是阿基里斯那邊微微翹起，而曼儂的那邊沉了下去。

艾歐絲失聲痛哭，她知道自己的兒子將在決戰中沉入冥界。眾神也有些悲哀，他們不敢違背宙斯的旨意，更不能違背命運的安排，大家各自悲哀地進入夢鄉。第二天一早，艾歐絲痛苦地升入天空，再次拉開戰鬥的序幕。

曼儂並不知道自己的命運早已被決定了，他帶領著衣索比亞大軍滿懷信心地衝出城門，奔向廣闊的戰場。他站在隊伍之中，威風凜凜，猶如一尊戰神。在他的對面，希臘人也在阿基里斯的帶領下衝了過來。兩支大軍碰撞出一片「肅殺」，戰場上長矛飛舞，血肉橫飛。許多特洛伊人在阿基里斯的槍下喪命，而也有同樣多的希臘人被曼儂殺死。

這一次希臘人可以說是傾巢出動，就連年老的涅斯托爾都親自披掛

上陣，站在戰車上衝殺。他身邊有些戰友已被曼儂殺死，他的戰馬也被帕里斯一箭射中，戰車突然停住了。曼儂借機舉起長矛朝涅斯托爾衝來，老人急喚兒子安蒂洛克斯來救他。安蒂洛克斯一邊護住父親，一邊用長矛和曼儂交戰，擊中曼儂的兩個朋友。曼儂勃然大怒，猛地將長矛向安蒂洛克斯扔去。安蒂洛克斯這時候還擋在父親的前面，如果他閃身躲避，那長矛就一定會刺中父親。安蒂洛克斯沒有閃避，硬生生地看著曼儂的長矛向自己心臟飛來，刺中了心臟。

眼睜睜地看著安蒂洛克斯為了救自己而死，涅斯托爾悲痛萬分，但他仍冷靜地呼喚另一個兒子來幫忙保護安蒂洛克斯的屍體。特拉敘墨得斯（Thrasymedes）聽到了父親的呼喊，連忙向曼儂投擲長矛來阻攔他。可是曼儂卻任由這些長矛落在自己的盔甲上。神奇的是，那些落在他盔甲上的長矛，不但沒有刺傷他，反而都被盔甲反彈落在地上。曼儂很得意，他知道自己的盔甲是由黎明女神艾歐絲施過仙法的，沒有人能夠傷害他。所以，他旁若無人地動手剝下安蒂洛克斯的盔甲。

看到這一幕，涅斯托爾更悲苦了。他一面繼續大聲喊人來幫忙，一邊親自跳下戰車。曼儂看見一個老人跳下戰車與自己對陣，吃了一驚，主動讓開。他連忙向他道歉，說自己剛才離得遠沒看清對方的年紀，以為戰車上的也是個年輕的戰士才向他扔長矛。現在看清了，但他不忍心殺一個老人，請求老人趕快離開戰場。

安蒂洛克斯
西元前 470 年｜古希臘陶瓶畫（紅繪）｜
高 30.9cm，直徑 19.2cm｜巴黎羅浮宮

涅斯托爾聽曼儂這麼說，只能後退。看著自己的兒子躺在地上，他仍然不甘心，於是去找阿基里斯。一見到阿基里斯他就哭了，把安蒂洛克斯被曼儂殺死之事告訴了阿基里斯，請求他去奪回自己兒子的屍體。

由於脾氣與性格，阿基里斯在希臘聯軍裡朋友不多，但安蒂洛克斯無疑算得上一個。前幾天，帕特克洛斯戰死的時候，就是安蒂洛克斯把這噩耗帶給了阿基里斯，還在阿基里斯最痛苦絕望的時候陪著他、守護著他，以防他做傻事。現在聽到安蒂洛克斯死去的消息，阿基里斯怎麼可能袖手旁觀？他立刻向曼儂衝了過去。

在兩個衣索比亞人中間的曼儂
西元前 5 世紀｜
古希臘陶瓶畫（黑繪）｜
慕尼黑州立文物博物館

古希臘陶瓶畫中的顏料除了常用紅色，有時也會在燒製前用白色顏料增加部分細節。P.231 陶瓶畫中的白顏料就很好地凸顯出龐特西里亞女王的淨白美；這件作品中，繪製者在曼儂的盾牌上加入了白色顏料，則讓畫面增添了空間層次感。

Ⅲ 埃及著名景點的由來

曼儂見阿基里斯衝過來，連忙從地上撿起一塊石頭，朝他猛地投了過去，但石頭碰到阿基里斯的盔甲後就被彈落下來。阿基里斯跳下戰車，徒步向曼儂進攻，用長矛刺傷他的肩膀。曼儂不顧傷勢朝阿基里斯撲來，用長矛刺中他的手臂。

征戰十年，阿基里斯從未失敗過，更未受過傷。現在，他居然會被刺傷，血流滿地，這個情形讓兩邊的勇士都震驚了。這個情形在提醒大

家：阿基里斯終究是一個凡人，會像所有凡人一樣流血受傷、甚至死亡。他並非是不可戰勝的。

曼儂見狀更得意了，雖然他自己也受了傷，可是他知道現在正是破除「阿基里斯恐慌」的好時候。他連忙大聲宣佈，他早知道會有這樣的結局，因為他自己的母親是黎明女神艾歐絲，她在神界的地位比阿基里斯的母親忒提斯高十倍！阿基里斯卻冷笑反擊：戰場上最後的結局會告訴所有人，誰的出身更高貴！

兩人一邊打著嘴仗，一邊各自緊握長矛面對面地衝去。宙斯有意讓這一場戰爭更扣人心弦，故意讓兩人的力量比平時大了十倍。果然，兩人相持不下，誰都奈何不了對方。看著他們打得難解難分，希臘人、衣索比亞人和特洛伊人都在高聲吶喊助威，一時間震得地動山搖。

奧林匹斯眾神俯視著這場鏖戰，看到戰場上塵土漫天，不分勝負，大家也興奮起來。宙斯叫來兩位命運女神，命令黑暗女神降臨於曼儂，光輝女神降臨於阿基里斯。這時，地上的兩個英雄還在惡戰，沒有感覺到命運女神已經走近。曼儂和阿基里斯用矛、用劍，甚至用石頭互相攻擊，更像磐石一樣堅定，互不退讓。雙方的士兵也殺成一團，難解難分，鮮血和汗水並流，地上滿是屍體。命運之神終於介入了戰鬥。阿基里斯奮力挺矛，刺中曼儂的胸脯，矛尖從後背透出，曼儂倒在戰場上死去。特洛伊人見勢不好轉身就逃。阿基里斯跟在後面追殺，如同風捲殘雲一般。

艾歐絲在天上看到這一幕，發出一聲悠長的哀嘆，不忍繼續看下去，

阿基里斯及曼農
西元前 510 年 |
古希臘陶瓶畫（黑繪） |
慕尼黑州立文物博物館

陶瓶畫中阿基里斯及曼農的腳下正躺著安蒂洛克斯的屍體，他們身後分別站著他們的母親忒提斯和艾歐絲，兩人的鏖戰不分勝負。

隱身到了烏雲裡。如此一來，天色無光，大地陷入一片黑暗。艾歐絲叫來了她那幾個當風神的孩子，讓他們去奪回曼儂的屍體。風神們刮起狂風，捲起曼儂的屍體，飛向天空。此時，曼儂的身上還有鮮血在往下滴落，這些血沿途流灑，在地上形成了一條蜿蜒的紅色河流。曼儂帶來的衣索比亞戰士不忍國王這樣離去，傷心地跟在地上追著屍體，直到看不見才不得不停下來。風神們把曼儂的屍體帶到一條河邊。在那裡，艾歐絲從天而降，與河神的女兒們一起為他舉辦了一場盛大的葬禮。

悲痛的艾歐絲再次請求宙斯，希望再賜予曼儂不朽之身，宙斯答應了。後來，埃及的盧克索附近聳起了一根巨大的石柱，上面雕著一位國王的坐像，據說那就是曼儂。這根石柱很奇特，每到日出前都會發出一種奇妙的聲音，那是曼儂在迎接他的母親黎明女神。每到這時，母親都感到自己兒子仿若還活著一般，忍不住落下感傷的淚。那淚水粘在花草樹葉上，就是晶瑩的朝露。那根石柱直到現在都被人稱為哭泣的曼儂。

哀悼曼儂
西元前 490—前 480 年｜古希臘陶瓶畫（紅繪）｜
直徑 26.9cm｜巴黎羅浮宮

哭泣的曼儂
埃及盧克索附近

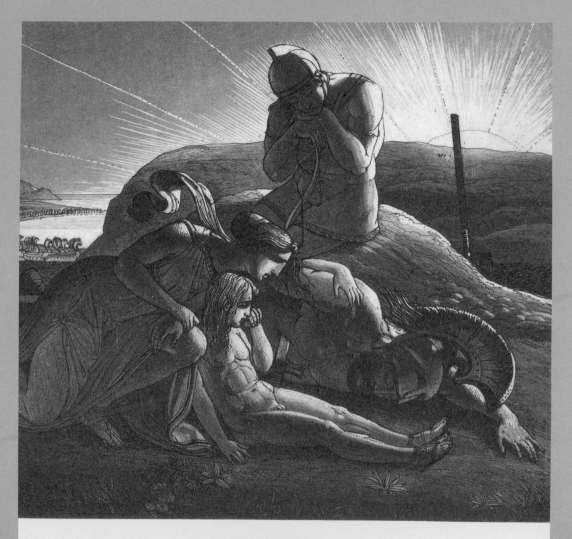

CHAPTER 22

不負托孤之重
透克爾

TEUCER

Ⓘ 阿基里斯腱

第二天天剛破曉，阿基里斯又率軍與特洛伊展開了激烈的戰鬥。他因為前一天安蒂洛克斯的死，情緒激動，難以平復，在狂怒中又殺死了許多特洛伊人，把他們一直趕到城門口。他深信自己的力量超凡，準備獨力推倒城門，撞斷門柱，讓希臘人湧進那號稱固若金湯的特洛伊。

阿波羅在奧林匹斯山上看到特洛伊城前屍橫遍野，血流成河，十分生氣，猛然從神座上站起來，攔在阿基里斯面前，厲聲警告，讓他快放了特洛伊人。阿基里斯聽出這是神的聲音，但他毫不畏懼，反而大聲責問阿波羅為什麼總是保護特洛伊人。如果阿波羅繼續偏袒特洛伊人，他也不怕和神靈直接開戰，說完繼續去追趕敵人。

阿波羅見阿基里斯這麼驕橫，更是憤怒不已。但是作為神，他不能直接殺死人間的英雄，正在這為難之時，阿波羅看到帕里斯揹著箭袋出現了，頓時有了主意。他出現在帕里斯面前，鼓動他用自己百發百中的箭術，射死阿基里斯為自己揚威。帕里斯有苦說不出，他當然想射死阿基里斯，為赫克特報仇，為特洛伊除害。可是，阿基里斯射不死啊，他全身刀槍不入，連盔甲也是赫費斯托斯親手打造的。帕里斯之前射過阿基里斯，那些箭鏃即使射到了他的身上，也會自動被彈開。

阿波羅得意地笑了，告訴帕里斯儘管放心去射，他會指引箭鏃的方向。帕里斯這時候認出說話的是阿波羅，阿波羅微笑著遞給他一支箭，向阿基里斯的腳後跟一指。帕里斯心領神會，立刻拉弓、瞄準，把箭對準阿基里斯的腳後跟射了出去。

箭在空中劃出一個完美的弧線，準準地射進了阿基里斯的腳踵，他感到一陣鑽心的疼痛，栽倒在地。他知道，這就是他母親和赫克特都曾經預言過的末日。但是，他不服：這不是戰場上明刀明槍的較量，這是暗箭傷人。他憤怒地把箭從傷口拔出扔到一邊，繼續戰鬥。

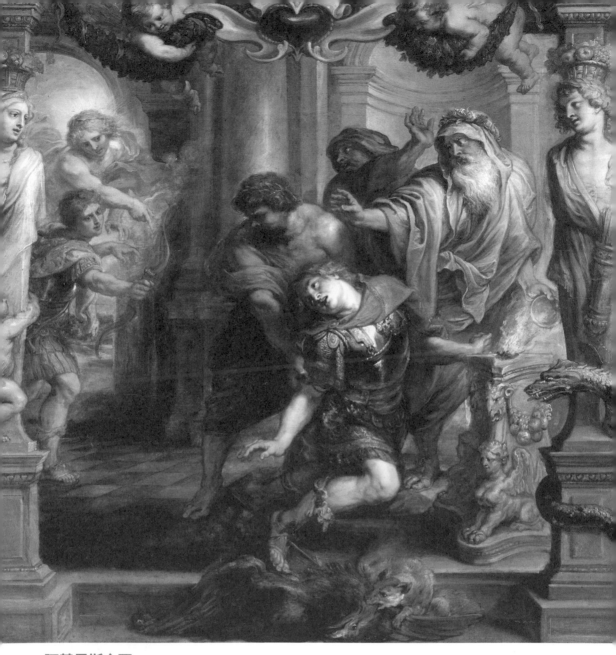

阿基里斯之死
彼得 · 保羅 · 魯本斯｜1630—1635 年｜木板油畫｜45.3×46㎝｜
鹿特丹博伊曼斯 · 范伯寧恩博物館

此幅作品別具匠心地把這一幕挪到了室內，還為沒有生命的人像柱增加了表情，如同神
一樣旁觀這一幕慘劇。從裝扮上看，左邊的人像柱暗示阿芙蘿黛蒂，右邊的暗示雅典娜。

　　阿波羅得意地回到奧林匹斯山，迎面就碰上了赫拉，赫拉冷冷地看著他，提醒阿波羅別忘了，當年他也參加了忒提斯和佩琉斯的婚禮，還祝福過他們未來的兒子——阿基里斯。現在，他居然親自害死了自己曾經祝福過的孩子，這算什麼？阿波羅被赫拉數落得沉默不語。

　　自從開戰以來，阿波羅就一直在幫助特洛伊人對抗希臘人。可究其原因，他不是更喜歡特洛伊人，也不是憎恨希臘人，真正得罪他的只有阿基里斯。阿基里斯殺死了他的兒子，侮辱了他的神廟、他的女祭司，他是因為憎恨阿基里斯才幫助特洛伊人的。現在，阿基里斯死了，他發現自己沒必要再幫助特洛伊人了。阿波羅決定退出這場戰鬥，從此不再介入特洛伊和希臘之間的紛爭。

　　阿基里斯雖然受了傷，但仍然拼著最後一口氣繼續作戰。雖然他此時已經是一頭受了傷的獅子，但他仍揮舞著長矛，刺中了好幾個特洛伊人。直到他的力氣幾乎完全消散，仍然用長矛支撐著身體。

　　終於，阿基里斯倒了下來。他的盔甲和武器掉在地上，大地發出沉悶的轟響。帕里斯第一個看見阿基里斯倒下，他狂喜地歡呼起來，招呼戰友們去搶奪屍體。特洛伊眾人這個時候立即圍過來，想剝他的盔甲。大艾阿斯第一個衝過來，揮舞長矛守護阿基里斯，不讓人靠近。憤怒、傷心和擔憂交織在一起，大艾阿斯這時已經殺紅了眼，任何靠近的人都難逃他的長矛，甚至不少沒有衝上來剝盔甲的特洛伊勇士都死在他的長矛下。

　　帕里斯見狀，舉起長矛瞄準大艾阿斯投去，但大艾阿斯靈巧地躲過，順手抓起一塊石頭砸了過去，巨石正打在帕里斯的頭盔上，帕里斯被打倒在

垂死的阿基里斯
克里斯多夫 · 維里耶｜1683 年｜大理石｜高 105cm｜
倫敦維多利亞與阿爾伯特博物館

垂死的阿基里斯

居斯塔夫 · 赫爾特｜1884 年｜大理石｜希臘科孚島阿基里斯宮外

這尊雕像位於希臘的科孚島上的一座皇家別墅裡，它的周邊還有許多其他藝術家創作的油畫、雕塑，題材都是與阿基里斯有關（包括 P.201 提到的油畫《阿基里斯的凱旋》）。正因如此，這座別墅如今乾脆被稱為阿基里斯宮。之所以如此，是因為這座宮殿的主人特別鍾愛《荷馬史詩》中塑造的希臘英雄阿基里斯。她就是 19 世紀最具傳奇色彩的女人，奧匈帝國皇后伊莉莎白。人們更熟悉的是她出嫁前的名字——茜茜公主。1861 年，茜茜公主第一次來到科孚島上養病，從此就愛上了這裡，之後修建了這座行宮，直到 1889 年才徹底完成。她把這座心愛行宮命名為阿基里斯宮，裝飾了許多阿基里斯題材的壁畫和雕塑，將行宮籠罩在力量、優美和悲劇性的氛圍中。但也就是在這一年，她的獨子攜情人殉情自殺，這一事件也成為茜茜公主的「阿基里斯腱」，此後她的情緒與健康再也沒有從這次打擊中恢復，她的人生也從此充滿了悲劇性。

地，受了重傷。特洛伊人顧不上阿基里斯的屍體了，搶救帕里斯要緊，連忙把他抬上戰車拉回城救治。在這個空檔，奧德修斯也趕到了，他和大艾阿斯以及其他希臘英雄一起拼死保護阿基里斯的屍體，把他抬回戰船。

回到安全的地方，希臘人才反應過來阿基里斯已經死去，圍著他放聲痛哭起來。直到涅斯托爾吩咐大家抓緊時間為他準備葬禮，眾人才擦乾眼淚，清理屍體，為他穿上忒提斯贈送的鎧甲，準備火葬。

大艾阿斯在荷米斯和雅典娜的庇護下揹回阿基里斯的屍體
西元前 520—前 510 年｜古希臘陶瓶畫（黑繪）｜巴黎羅浮宮

雅典娜從奧林匹斯山上俯視著阿基里斯，心中充滿同情，同時在他的額頭上灑落了幾滴香膏，防止屍體腐爛或變形，讓他看上去像活著時一樣。希臘人的哭聲傳到了海底，忒提斯和她的姐妹們聽到後也放聲痛哭。夜裡，忒提斯分開巨浪，來到希臘人的戰船停靠的海岸上，抱住兒子的屍體，眼淚撲簌簌地湧出來，一會兒就把地面沾濕了。

直到第二天淩晨女神們離去後，希臘人才回到阿基里斯的屍體旁邊。眾位希臘英雄忍住悲痛，從頭上割下一綹頭髮，連同布里塞伊斯的一束秀髮一起放到柴堆上，作為對這位朋友最後的禮物。他們按照葬禮程序，供

亞歷山大大帝在阿基里斯墓前

喬瓦尼 · 保羅 · 帕尼尼│1718—1719 年│布面油畫│73.3×65㎝│美國華特斯美術館

著名的亞歷山大大帝是阿基里斯最忠實的「迷弟」，征戰時都要隨身攜帶一本《伊利亞特》。有一則很流行的說法，當他東征經過特洛伊古城舊址時，曾親自到阿基里斯的墓前朝拜，以表敬意。有意思的是，他的戀人赫菲斯提安則去帕特克洛斯的墓前朝拜，兩人借此公開了他們的關係。這則傳說也成了很多藝術家感興趣的題材。

上了蜂蜜、美酒和香料，再繞著柴堆轉了一圈，最終將柴堆點燃。火苗熊熊燃燒起來，屍體很快就化為了灰燼。可是，希臘英雄們用酒澆熄了餘燼之後，卻驚訝地發現，灰燼中阿基里斯的骸骨仍然清晰可辨。人們撿起他的遺骸，裝進一只鑲金嵌銀的盒子中，安葬在他的朋友帕特克洛斯身旁。

Ⅱ 遺產之爭

舉辦葬禮之後，按照習慣，阿加曼儂舉辦一場競技會。他們首先進行角力競賽，大艾阿斯和戴歐米德斯勢均力敵，不分勝負，然後進行了拳術、跑步、射箭、擲鐵餅、跳遠、戰車等比賽，每場比賽都緊張激烈，動人心魄，獲勝者各自都得到了獎品。

接下來就該處置阿基里斯的遺產了。在阿基里斯眾多遺物中，最矚目的當然是那兩匹給他拉戰車的神馬和那身赫費斯托斯親手打造的盔甲了。可是，那兩匹戰馬彷彿也感覺到了主人的死亡，意識到人間再也沒有人能夠控制自己，在阿基里斯的葬禮之後忽然掙脫了羈絆，飛馳不見。

那身閃亮的盔甲應該歸誰所有呢？正在這時，忒提斯蒙著黑色的面紗出現在眾人面前，以阿基里斯母親的名義宣佈，願意把阿基里斯的盔甲和武器送給保護過她兒子屍體的勇士。她請那位保護過阿基里斯屍體的希臘勇士站出來，接受這項饋贈。

人群中立刻跳出兩位英雄：奧德修斯和大艾阿斯。大艾阿斯看見奧德修斯跳出來就不高興了。在戰場上，他才是第一個衝出來保護阿基里斯的屍體的，伊多墨紐斯、涅斯托爾和阿加曼儂可以為他作證。但奧德修斯也請他們為自己作證，他是那個把阿基里斯搶回來的英雄。一個是阿基里斯的堂兄，是驍勇善戰的武將，另一個雖然與阿基里斯非親非故，卻是希臘聯軍中公認最聰明、也是最不好惹的人。這兩個人爭起來，讓三位證人夾在當中左右為難。

涅斯托爾把另外兩人拉到一旁，提醒大家如果這兩人為了阿基里斯

大艾阿斯與奧德修斯爭吵
李奧納特 · 佈雷姆｜1625─1630 年｜木板油畫｜30.5×15.7㎝｜台夫特親王博物館

> 畫中兩個爭吵的將領被推到背景中，前景中的人物反而是裹著頭巾的背影。
> 裹頭巾是後來土耳其人的身份符號，象徵故事裡的特洛伊裁判。

的盔甲反目成仇，那希臘人就又要災難臨頭了。不管他們中的誰輸了，
輸的人都會退出戰鬥，這後果不堪設想。他建議所有希臘人都回避，把
這個麻煩交給最公平的第三方。

　　整個希臘聯軍都認識這兩位，誰才算是第三方？涅斯托爾認為，那
些特洛伊俘虜恰恰是最合適的人。俘虜中有一些是特洛伊貴族，他們有
頭腦、有理性，能夠辨別兩人的言語；更重要的是，他們不是希臘人，
既不認識大艾阿斯也不認識奧德修斯，恰恰是最公平的第三方。大艾阿
斯與奧德修斯想想，也覺得很有道理，都點頭答應了。希臘人去俘虜群
中挑了幾個特洛伊貴族來當裁判，聽大艾阿斯和奧德修斯兩個人各自陳
述自己的理由。

　　大艾阿斯首先站了出來。他一張口就提醒大家，奧德修斯先是在綺色佳島上為了不出征竟然裝瘋，路上又把受傷的斐洛克特底遺棄在荒島上，後來因嫉恨帕拉墨得斯就誣陷人家置人於死地！事實上，大艾阿斯也曾經救過奧德修斯，也是他的救命恩人，現在奧德修斯居然與自己的救命恩人爭搶榮譽、爭搶盔甲！大艾阿斯強調，把阿基里斯的屍體和武器扛回來的人正是他，而那個時候奧德修斯連扛這些武器的力氣都沒有，更別說扛屍體了！總之，大艾阿斯認為自己出身比奧德修斯高貴，武藝比他高強，還是阿基里斯的堂兄，在戰場上也更誠實可靠，只有他才有資格得到阿基里斯的盔甲！

　　大艾阿斯說得那麼堂皇，要是一般人肯定就羞愧地退讓了，可是奧德修斯卻毫不動容，相反他冷靜地微笑著，笑容中甚至略帶些嘲諷。奧德修斯譏笑大艾阿斯指責自己膽怯、軟弱，正說明了對方不懂智慧才是真正的力量。奧德修斯提醒大家：當年阿加曼儂費盡心機地要他參加遠征，正是知道他的智慧是不可或缺的；識破阿基里斯的偽裝是依靠他的智慧，說服其他英雄加入希臘陣營戰爭更是得靠他。總之，大艾阿斯武力雖勇可並非不可替代，唯有他奧德修斯的智慧才是不可替代的存在。

　　兩個人你一言我一語地吵了起來，互不相讓。到底奧德修斯是個聰明人，雖然他事情做得少，但他舌燦蓮花，說得特洛伊人連連點頭。相反，大艾阿斯雖然做了很多，但不如奧德修斯口才好會說話。最後，那些特洛伊俘虜被奧德修斯的話打動了，一致同意把阿基里斯的武器給奧德修斯。

大艾阿斯與奧德修斯為阿基里斯的武器而爭吵
西元前 520 年｜古希臘陶瓶畫（黑繪）｜高 50.8cm｜倫敦大英博物館

Ⅲ 大艾阿斯之死

　　大艾阿斯聽到這個裁決，渾身的肌肉彷彿都僵硬了。朋友們看他呆呆地站在那裡，以為他只是一時接受不了，勸慰著把他拖回戰船上。回到戰船上的大艾阿斯還是像石頭一樣呆坐著，不吃不喝也不睡。

　　慢慢地，夜色沉下來，大艾阿斯默默穿上鎧甲，拿起劍走了出去。他想去把花言巧語的奧德修斯砍成碎片，又想去把那些不分好歹的希臘人全都殺死。他痛苦地衝進軍營，對裡面熟睡的士兵們一通痛罵亂砍，然後拎起正躺著的奧德修斯，把他綁在營帳的柱子上用皮鞭狠狠抽，抽得他血肉模糊。

大艾阿斯與特美蘇斯和歐律薩克斯
雅各布 · 卡斯滕｜1791 年｜紙上水彩畫｜22.7×33.6cm｜威瑪博物館

　　這幅畫中三個人的神情非常生動：大艾阿斯的痛苦、特美蘇斯的焦慮和歐律薩克斯的驚恐。大艾阿斯雖然肌肉遒勁，但身體姿勢非常柔軟，這種反差形成了巨大的張力。

正在他覺得有點解恨時，回頭忽然看到雅典娜正站在他的身後，向他微笑。一瞬間，心頭的狂怒像潮水一樣退去，大艾阿斯忽然清醒了。再轉過頭看去，眼前哪裡有奧德修斯？被綁在柱子上已被抽得血肉模糊了的明明是一頭大肥羊！

他剛才哪是衝進了軍營，他是衝進了羊圈，在羊群裡亂砍亂殺！這行為就像瘋子、像傻子！這簡直就坐實了奧德修斯的話，自己就是一個傻大個！

鞭子從大艾阿斯手中滑落，他精疲力竭地癱倒在地上，雖然知道這一切都是雅典娜做的，但他又能有什麼辦法？當大艾阿斯慢慢從地上站起來時，他痛苦地意識到自己已經淪為全軍的笑柄，他再也沒臉見人了！

就在這時，他的情人抱著新生不久的孩子找了過來。這個女人名叫特美蘇斯（Tecmessa），原本是弗里吉亞的公主，是大艾阿斯在戰爭中擄來的俘虜。雖然他們倆的關係始於擄掠，但特美蘇斯溫柔嫻雅，大艾阿斯對她鍾愛有加，兩人擺脫了戰爭的陰影成了恩愛的一對。可是，希臘習俗不承認異國婚姻，所以他倆在名義上還不能是夫妻，也正因如此，大艾阿斯是特美蘇斯在軍營中唯一的保護人。特美蘇斯剛才見他拔劍衝出門，心中一直不安，抱著孩子出來找他了。

此時，她看見大艾阿斯神情恍惚地站在那裡，一臉的羞愧和絕望，心中的不安更強烈了。她走到他身邊，聽見他的嘴裡輕輕唸著弟弟透克爾（Teucer）和兒子歐律薩克斯（Eurysaces）的名字，還喃喃自語沒有臉面對眾人，

透克爾
威廉 · 哈莫 · 索尼克羅夫特爵士｜1881 年｜青銅｜高 55.88cm｜洛杉磯郡立藝術博物館

祈求神明賜予他壯烈的死。特美蘇斯聽後嚇壞了，哀泣著乞求他千萬別做傻事，把兒子一把塞到他的懷裡，哭著提醒他這孩子還那麼小，如果現在失去了父親，他以後的命運該是何等淒慘！

　　的確，如果失去父親的保護，這個孩子將被視為私生子、俘虜甚至奴隸，命運將無比悲慘。大艾阿斯低頭抱過孩子，親吻著孩子的臉頰，告訴孩子不要害怕，就算自己不在了，透克爾也一定會保護他。這話簡

透克爾雕塑及復原圖
西元前 505—前 500 年｜大理石｜高 103㎝｜慕尼黑古代雕塑博物館（原位於艾菲亞神廟西牆）

對於古希臘雕塑，一直以來人們都讚頌其「高貴的單純，靜穆的偉大」。純白的大理石樸素無華，成為古希臘審美的特徵。但近年來卻有人發現，這可能只是一種「偉大的誤會」。一些科學研究人員用當代的儀器對其進行科學分析之後發現，如今看起來潔白無瑕的古希臘雕塑在其誕生之初是五顏六色的，有的甚至是俗豔的。這個發現讓人大跌眼鏡。就如這幅透克爾的復原圖，讓喜歡古希臘藝術的人看了不知道該說什麼好。

直就是在安排後事，特美蘇斯聽到更是嚇得魂飛魄散，哭著拉著他，求他別丟下自己。她甚至直接把話挑明，自己在希臘大軍其他人的心中只是個女奴，如果大艾阿斯死了，她會按照慣例被分給其他人。大艾阿斯聽到了這些話，依然平靜地看著特美蘇斯，信心滿滿地保證，她說的那種事絕不可能發生。

透克爾是大艾阿斯同父異母的弟弟，雖然他的母親只是一個女奴，但大艾阿斯與他手足情深，不分彼此。正因如此，大艾阿斯才在臨終前把自己最親密的人託付給了這位弟弟。在戰場上，透克爾是一個神箭手，此前戰鬥中曾經一箭射死過赫克特的馭手，受到希臘眾將士的敬重。大艾阿斯相信透克爾一定會且一定有能力保護好這對失去依靠的母子。

有一種說法認為，特洛伊公主赫西俄涅的兒子不是大艾阿斯，而是透克爾，從這個角度說，他才是赫克特的表兄弟。無論大艾阿斯與透克爾中的哪個與赫克特有血緣關係，這都從未影響過他們在

大艾阿斯準備自殺
西元前 530 年｜古希臘陶瓶畫（黑繪）｜
濱海布洛涅城堡博物館

大艾阿斯自殺
西元前 400—前 350 年｜
古希臘陶瓶畫（紅繪）｜
高 39.37cm｜倫敦大英博物館

戰場上的表現。同樣，雖然大艾阿斯兄弟與特洛伊人有血緣關係，可是希臘人也並未因此對他們產生嫌隙。這是很有意思的現象。一種解釋為，這是因為希臘人認同父系血統，而不在意母系，就如《荷馬史詩》中總是稱英雄們為「XXX 的兒子」那樣。所以，大艾阿斯兄弟因自己的父系身份而被認同為是希臘人，不論是他們自己還是希臘人都不在意他們與特洛伊王室之間的血緣聯繫。

大艾阿斯把孩子交給僕人，叮囑他們轉告透克爾好好照顧特美蘇斯和她的兒子，然後抽出寶劍插在地上。這把寶劍正是他與赫克特決鬥當日，赫克特送給他的禮物。那天，兩人惺惺相惜，相互交換了禮物。大艾阿斯把自己的皮帶送給了赫克特，赫克特被殺後，阿基里斯就是用那條皮帶穿過他的雙腳，拖著他的屍體一圈一圈奔馳，羞辱他的屍體。此刻，大艾阿斯奮力向地上的寶劍一躍，讓鋒利的寶劍穿透了自己的身體，自殺而亡。

當時，兩位英雄互贈禮物都是善意的體現，他們都萬萬沒想到，代表自己友誼的禮物最後都會成為對方的索命符。

Ⅳ 透克爾的責任

很快，大艾阿斯自殺的消息傳遍了軍營，人們成群結隊地跑來，撲倒在地上痛哭。

他的弟弟透克爾趕到時已經晚了，看著哥哥的屍體，不禁撲倒在地上號啕痛哭。哭著哭著，他忽然想起父親在他們兄弟兩個出發前說過的話。父親曾經嚴肅地叮囑他一定要保護好哥哥，如果哥哥不回來，那他也別想安然回家。現在哥哥自殺了，他算背棄了自己向父親許下的諾言，這簡直是犯罪！這念頭一起，透克爾也不想活了，拔出劍來就要自殺。旁邊的眾將士嚇得急忙搶下他的劍。

透克爾伏在哥哥的屍體上又哭了一會兒，重新鎮定下來，轉身向呆

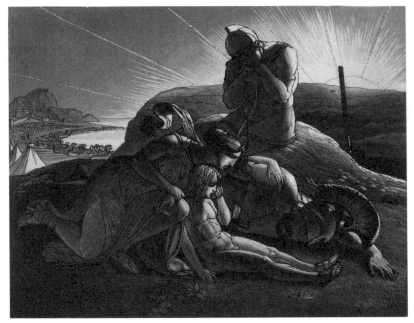

特美蘇斯和透克爾哀悼大艾阿斯
卡爾・魯斯｜1807－1811 年｜蝕刻版畫｜17×25.3cm｜倫敦大英博物館

坐著的特美蘇斯保證，自己一定會好好保護他們母子，同時吩咐人立刻把他們送回到自己的家鄉，送到父親的身邊。接著，他準備安葬兄長的遺體。

這時，梅內勞斯卻提出，自殺的人不值得被隆重安葬，阿加曼儂也表示贊同。透克爾急了，和這兄弟倆大吵起來，提醒他們特洛伊人放火燒船時正是大艾阿斯拯救了全軍，大家這麼對待大艾阿斯，就是在侮辱他所有的親人，他一定會請求神靈的報復！但他的怨恨、詛咒都沒用，所有人都贊同梅內勞斯的意見。

正在這時，奧德修斯聞訊趕來了，他一來就指責阿加曼儂濫用權力、恩怨不分，還警告只要他活著，就絕不允許希臘人這麼對待一個有功於全軍的英雄！

大家都愣了：奧德修斯可是大艾阿斯的死敵呀！正是他導致了大艾阿斯的自殺，怎麼現在反而替大艾阿斯出頭了？奧德修斯是聰明人，竟然在這時犯傻為此挑戰阿加曼儂的權威！

透克爾心中也五味雜陳，沒想到唯一為哥哥說話的竟是這個死敵！雖然內心還是怨恨他，但仍不得不承認，這是一個高貴的仇敵！一個高

貴的仇敵遠遠勝過一群卑鄙的朋友！他感動地向奧德修斯伸出雙手表示善意，同時又悄悄指了指坐在一旁的特美蘇斯。

　　奧德修斯看見特美蘇斯惶恐又淒涼的模樣，立刻明白了透克爾的意思。他走到她身邊，堅定地告訴她只管放心，只要自己還活著，就會和透克爾一起保護她們母子的安全。

　　阿加曼儂兩兄弟聽奧德修斯這麼說，也不敢固執己見，只好命人為大艾阿斯舉行了隆重的葬禮，並對特美蘇斯母子以禮相待。

Ⅳ 奧德修斯的小人之說

　　奧德修斯在大艾阿斯死前死後的表現，正是這個人物形象豐富的地方。大多數時候，人們會覺得奧德修斯狡點自私，為了一己之私不顧道義，以陰謀手段獲取利益，是個狡猾的小人。但有的時候，他又顯得光明磊落，充滿了正義感。比如在大艾阿斯死後，奧德修斯為給他爭取一個榮譽的葬禮，不惜與眾人為敵，這樣的奧德修斯是不是與此前的奧德修斯形象不符了呢？

　　事實上並非如此。奧德修斯的「聰明」其實是理性、冷靜。他不像阿基里斯之類的其他英雄那樣富於激情且感情用事，他總是冷靜地計算著對自己以及對大局最有利的方案。這樣的人也許在很多熱血英雄看來是小人，可是這種「小人」並非道德敗壞，他僅是秉承著不同的價值觀行事。奧德修斯雖然在客觀上造成了大艾阿斯的死亡，可是他們之間只有利益之爭，卻沒有私人仇恨。利益之爭隨著利益主體的死亡而消失，所以，雖然大艾阿斯活著時兩人關係很差，看起來互相憎恨，可是這種憎恨隨著大艾阿斯的死立刻煙消雲散。死去的大艾阿斯不再是奧德修斯的競爭對手，也就不再是他的仇敵。在這個時候，奧德修斯反而可以站在希臘聯軍的立場上，為大軍失去一位英雄而悲哀，也可以為了他堅持希臘人的原則給他安排葬禮，更願意幫助他的兄弟透克爾完成保護英雄遺屬的任務。

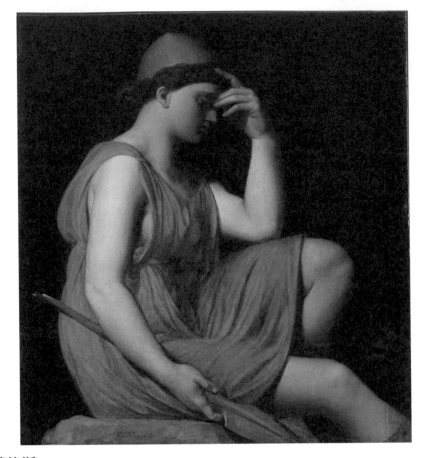

奧德修斯

尚 · 奧古斯特 · 多米尼克 · 安格爾｜1850 年｜布面油畫｜61×55cm｜
里昂藝術博物館

安格爾的這幅《奧德修斯》又被人稱為《荷馬的凱旋》。因為《荷馬史詩》的第二部《奧德賽》講的就是奧德修斯戰後漂泊十年回家的故事。在這十年中，他刺死過波塞頓的兒子獨眼巨人，宰殺過阿波羅的神牛，闖過海妖賽蓮（Siren）居住的海峽，下過亡靈居住的冥界，經受住了女巫瑟西（Circe）的誘惑，抵擋住了仙女卡呂普索（Calypso）的愛，終於孤身漂泊回到綺色佳。那時，他已經是故鄉的陌生人了，兒子與他對面不相識，妻子也要透過一些「暗號」才敢與他相認，真正能認出他的只有一個老保姆和一條狗。《奧德賽》就是這麼一個歷盡千難萬險回家的故事，它開創了西方文學中的「漂流」原型。此後，魯濱遜等人物的身上都有奧德修斯的痕跡。當現代人把眼光轉向更虛幻的網路空間和更深遠的宇宙時，又出現了「太空奧德賽」、「賽博空間奧德賽」的故事。

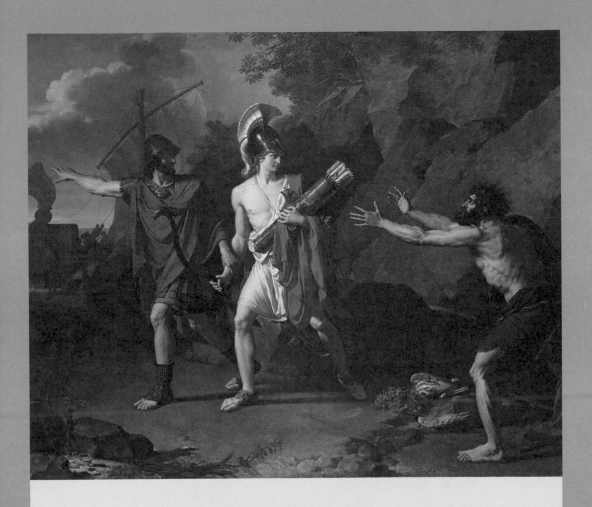

CHAPTER 23

天將降大任於斯人也
皮洛斯與斐洛克特底

PYRRHOS &
PHILOCTETES

Ⅰ 虎父無犬子

　　戰爭打到這一步，特洛伊人固然失去了他們最重要的保護者赫克特，但希臘人也同時失去了阿基里斯和大艾阿斯，大家都損失慘重。特洛伊的城牆仍然那麼堅不可摧，這場戰爭看上去仍然不會結束。戰爭再次陷入了膠著的狀態，這讓希臘人很氣餒。

　　梅內勞斯把大家召集起來，向大家宣佈自己準備放棄海倫了。現在每天人員損失慘重，阿基里斯和大艾阿斯的死讓希臘聯軍沒有了必勝的把握，為了一個已經不愛他的王后繼續白白犧牲英雄是不值得的，希臘勇士們的安危遠比海倫更重要。

　　一聽這話，戴歐米德斯跳起來反對，指責梅內勞斯是個膽小鬼。在他和許多英雄看來，海倫背棄一個希臘的國王而投奔外邦的王子，是在抹黑所有希臘人！他們不是為了海倫而來，是為了爭回榮譽而來，不踏平特洛伊絕不回去。雖然被戴歐米德斯好一頓諷刺挖苦，但梅內勞斯一點都不生氣，還暗暗地開心，因為那所謂的「放棄」根本就只是一次以退為進的試探。戴歐米德斯的態度正中他的下懷，這個高貴的英雄連繼續征戰下去的理由都給他找好了。

　　雖然理由十分充分，但他們何時才能取得勝利呢？出發之前，預言家卡爾卡斯曾經說過這一戰會打十年。現在已經是第十年，勝利的希望在哪裡？卡爾卡斯這時向大家宣

阿基里斯與狄達米亞
約瑟夫 · 波萊特｜1854 年｜
大理石｜巴黎盧森堡宮

這個雕塑中的阿基里斯梳著少女的髮辮，身體也有少女般的柔軟。可是，兩人的神情分明是一對戀人。

佈神的預言指示：只要有兩個人能夠來到希臘陣營，勝利很快就會到來。第一個人是阿基里斯的兒子皮洛斯（Pyrrhos）。第二個人是他們的老朋友、老戰友，但現在可能已經成了老仇人的斐洛克特底。

聽到斐洛克特底的名字，希臘人都沉默了，大家當然沒有忘記他。不久前，大艾阿斯指責奧德修斯的時候還提到過他。當年，希臘人在到達特洛伊之前，明知那樣做不仁不義，還是把受傷的斐洛克特底遺棄在荒涼的海島上。這讓阿加曼農發愁，九年過去了，不知他在荒島上是否還活著。卡爾卡斯強調，斐洛克特底必須在場。因為他的身上有大力神海克力斯贈送的神弓神箭，只有在這神箭的幫助下才能攻下特洛伊。

沒辦法，希臘人決定從容易的開始做起，先把阿基里斯的兒子帶來。阿基里斯不是一直沒有結婚嗎，什麼時候有兒子了？沒錯，阿基里斯有兒子，而且兒子已經很大了，此時已是一個英俊的青年。當年，阿基里斯裝成女孩混在斯庫羅斯島的公主堆裡，其中一個公主狄達米亞（Deidamia）與阿基里斯最親密，兩人時刻在一起。直到有一天，公主紅著臉告訴母親自己懷孕了。公主生下的那個孩子就是皮洛斯。

熟門熟路的奧德修斯和戴歐米德斯作為使者再次來到斯庫羅斯島，在那裡他見到了從小跟外祖父里孔美地斯一起生活的皮洛斯。在那裡，人們通常稱呼他為尼奧普勒穆斯（Neoptolemus），也就是青年戰士的意思。奧德修斯激動地向他介紹自己和戴歐米德斯，聲稱自己是阿基里斯的朋友，還說知道他是阿基里斯的兒子。他告訴這個孩子關於預言的事，請求他和他們一起出發，去遠征特洛伊。

這幾乎就是十年前那一幕的重演。皮洛斯也像當年的阿基里斯一樣，毫不猶豫地答應了，還答應第二天一早就跟著他們出發。可是他的母親狄達米亞卻陷入了深深的不安。她認得這兩個人，就是這兩個人十年前帶走了她的愛人，現在這兩個人又要來帶走她的兒子。第二天天一亮，她就抱著兒子大哭起來，無論如何都不讓自己的兒子重蹈父親的覆轍。

皮洛斯卻不以為然，勸母親不必無謂地悲傷：如果自己命中註定是死，那麼還有什麼比為希臘人去死更光榮呢？這簡直和阿基里斯當年面對母親讓他做出選擇時一模一樣。里孔美地斯默默看著這一幕，此時也

只有一聲長嘆，支持孩子自己的決定。狄達米亞在父親的勸說下，終於放開了兒子，看著皮洛斯登上了戰船，揚帆遠去。

皮洛斯一行在海神的庇佑下很快就到達了特洛伊。一到海邊，奧德修斯就從自己的戰船裡取出阿基里斯的盔甲，交給了皮洛斯。阿基里斯身材高大，對希臘陣營裡的其他人來說這身盔甲都不合身，可是它穿在皮洛斯身上卻正合適。當初，奧德修斯之所以一意孤行地與大艾阿斯爭奪阿基里斯的盔甲，也許就是為了等待這一天。

皮洛斯迅速拿起長矛投入戰鬥，像他的父親一樣英勇善戰。特洛伊人驚恐地看著這個少年，簡直以為阿基里斯復活了。希臘人也彷彿看到他們的核心領袖回來了，士氣大振，一鼓作氣殺退了特洛伊軍隊。等皮洛斯回到希臘大營，希臘的英雄們都湧過來探望他。老英雄菲尼克斯是佩琉斯的朋友，他熱淚盈眶地吻了皮洛斯的前額，說自己彷彿又站在阿基里斯身邊。

第二天一早，戰鬥的號角重新吹響。雙方廝殺了很久都不分勝負。皮洛斯發現，特洛伊那邊有個名叫尤里皮洛斯（Eurypylus）的勇士，在戴歐米德斯和奧德修斯離開的日子裡，他是希臘英雄們的頭號敵人。尤里皮洛斯是特薩利亞首領，此前幾次征戰所向無敵，從來沒有碰到過對手，現在看到一個孩子無懼無畏地往自己面前衝，好奇地問他是誰。皮洛斯告訴對方，自己是阿基里斯的兒子，可是尤里皮洛斯毫不在意：戰場上不看血統，就看誰的力量更強大。

這個尤里皮洛斯的確英勇驍戰、力量強大，可是此時的皮洛斯正深受雅典娜女神的庇佑，外加拿

皮洛斯的離去
西元前 440 年｜古希臘陶瓶畫（紅繪）｜
高 61.3cm，直徑 30.5cm｜紐約大都會藝術博物館

皮洛斯殺死尤里皮洛斯
約西元前 510 年｜古希臘陶瓶畫（黑繪）｜慕尼黑州立文物博物館

著火神赫費斯托斯親手打造的武器。尤里皮洛斯砸中皮洛斯盾牌，但盾牌卻完好無損，這讓皮洛斯勇氣大增。他們勇猛地相互撞擊，越戰越勇。最後，皮洛斯抓住了尤里皮洛斯的破綻，刺中了他的喉嚨。

　　希臘人一看特洛伊將領倒地身亡，精神更加振奮，拼命往城裡衝殺，想一舉攻破城門。可是，宙斯知道還沒到特洛伊毀滅的時候，降下濃霧罩住了特洛伊城。待濃霧散去，所有特洛伊士兵已經撤回城裡。希臘人呆呆地看著高聳的特洛伊城牆，領悟了剛才的濃霧是宙斯的意願，一個個有些灰心起來：他們已經找來了阿基里斯的兒子，為什麼還不能獲得最終的勝利呢？

　　這個時候，預言家卡爾卡斯又來提醒大家：保證勝利的人有兩個，光找來皮洛斯一個是不夠的，他們必須把斐洛克特底找回來。因為斐洛克特底手上有大力神海克力斯的弓箭，如果沒有這套神箭，希臘人還是無法攻破特洛伊。

　　卡爾卡斯把理由都說得那麼透徹了，沒有辦法，必須硬著頭皮去利姆諾斯島上找斐洛克特底。誰去？當然是始作俑者奧德修斯。

Ⅱ 十年生死兩茫茫

利姆諾斯島是一座荒島，島上幾乎沒有居民，只有各種飛禽走獸。當年，斐洛克特底被遺棄時還受著傷，不知道是否還活著。但是，既然有預言，就得派人去找找看。奧德修斯知道自己不能逃避責任，只能硬著頭皮去，但他卻要求皮洛斯與他同往。皮洛斯雖然不明白為什麼，但還是很痛快地答應了。兩個人連夜登上快船，向利姆諾斯島進發。

上島之後，他們找到了當年拋棄斐洛克特底的那個山洞，發現有受傷之人生活的痕跡。毫無疑問，斐洛克特底仍然住在這裡，他竟然還活著。奧德修斯完全可以想像斐洛克特底在荒島上生存下去有多艱難，更能想像得到他在重傷之際被戰友拋棄時有多憂傷、憤怒。

這時，奧德修斯又開始動腦筋了。他揣摩了那個必須找回斐洛克特底的理由：真正對希臘勝利有用的不是斐洛克特底本人，而是他的弓箭。

既然如此，把他的弓箭騙到手不就可以了嗎？他和皮洛斯商量，想趁斐洛克特底還不認識皮洛斯時，讓皮洛斯想法辦法取得對方的信任，把那套弓箭騙到手。

皮洛斯是阿基里斯的兒子，一向崇尚正大光明地爭奪，而不是用計謀達成目的。他明確表示拒絕，要拿弓箭也該正大光明地拿。奧德修斯對皮洛斯的觀點嗤之以鼻，在他看來這都是些無稽之談。人生的經驗告訴他，說話比行動更有效——智慧比力量更有效！

奧德修斯裝作很憂愁的樣子告訴皮洛斯，他和斐洛克特底有過節，斐洛克特底見到他，絕對不可能和他們回希臘去。人是肯定請不回去的，只能想辦法弄到弓箭。皮洛斯到底還是年輕人，三兩句話就被奧德修斯說服勉強答應了，並讓奧德修斯先躲在一旁。

利姆諾斯島的斐洛克特底
西元前 420 年｜古希臘陶瓶畫（紅繪）｜
高 15.7cm，直徑 7cm｜紐約大都會藝術博物館

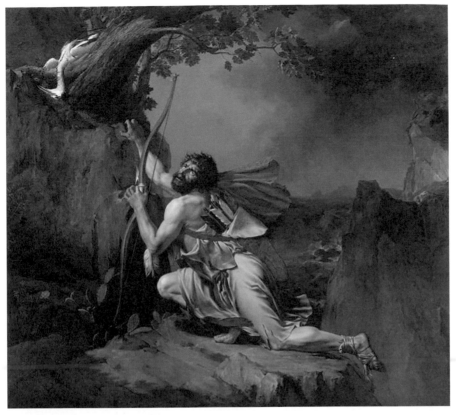

利姆諾斯島的斐洛克特底
紀堯姆 · 紀隆 · 勒希爾｜1798 年｜布面油畫｜巴黎羅浮宮

天鵝飛得又高又快，很難被射落。畫中一隻天鵝落在樹梢，顯示了斐洛克特底高超的射箭技藝。他能射天鵝，卻因腳傷無法撿到自己的獵物，這令人心酸的場景傳神地展現了他孤身在荒島上的苦難。

　　不一會兒，斐洛克特底回來了。他看到停在海邊的船，直接朝皮洛斯走去詢問他的來歷。皮洛斯按照奧德修斯教他的話，先表明自己的身份，用阿基里斯之子的身份來贏得對方的好感，然後又說自己和奧德修斯起了爭執，一生氣離開希臘隊伍準備回家，沒想到遭遇風暴被刮到這個小島上來。這麼多年了，光是重新聽到鄉音就已經讓斐洛克特底高興得叫起來，更何況眼前人還是阿基里斯的兒子、還和奧德修斯有過節。斐洛克特底不知有詐，對皮洛斯毫無防備，把自己這十年艱難存活的經歷一股腦地說給這個年輕人聽。

聽他說完這些年的遭遇，皮洛斯的心裡很不是滋味。他聽出來了，斐洛克特底很懷念故鄉，也很關心那些戰友們的命運，便把自己知道的一些希臘英雄的現況都說給他聽，希望能喚起他的友情，願意回到聯軍中。可是，斐洛克特底聽完他的訴說，只是請他把自己帶回希臘，自己現在已沒有別的念頭，只想回家。雖然這和他們的初衷不符，可是看著這個受盡磨難的老人，皮洛斯一口答應了下來。

就在這時，兩個水手找了過來，告訴皮洛斯一個消息，說他們打聽到奧德修斯和戴歐米德斯也離開了聯軍大營，要出去找一個名叫斐洛克特底的人。皮洛斯故意裝作不明白是怎麼回事，問水手他們為什麼要這麼做。水手的回答重述了預言家卡爾卡斯的話：斐洛克特底的手上有大力神的神弓神箭，只要把這個寶貝拿來，特洛伊城就能攻破。

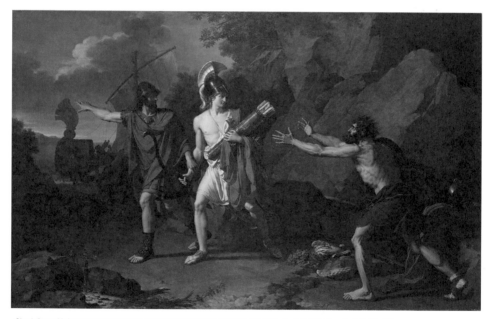

尤利西斯和尼奧普勒穆斯從斐洛克特底手中接過大力神的箭
法蘭索 · 札維耶 · 法伯｜1799—1800 年｜布面油畫｜288×453.5cm｜
蒙彼利埃法布爾博物館

這幅畫乍一看，彷彿兩個人都要離開被騙的斐洛克特底，但仔細觀察就會發現：皮洛斯被身邊的奧德修斯抓住手腕往外拖，而他的身體與目光都流連著斐洛克特底不肯離開。畫家用這種姿態來表現他內心的掙扎。

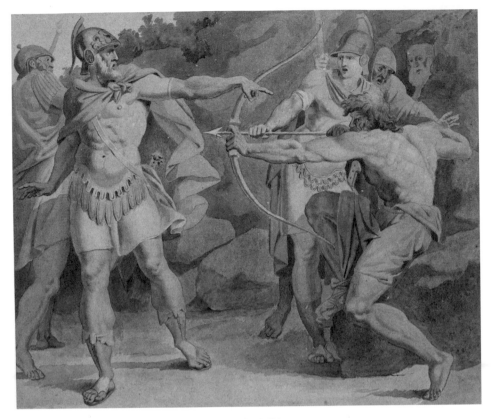

斐洛克特底用大力神之弓箭瞄準奧德修斯
雅各·卡斯滕｜1790 年｜紙上水彩畫｜49.5×58.8cm｜柏林德國國家博物館

斐洛克特底聽到這個消息就急了，心想奧德修斯既然知道自己的下落，就一定能很快找到自己，如果被他們找到，一定保不住自己的神弓神箭。這一著急，讓他立刻想到了身邊的年輕人正是阿基里斯的兒子。更何況，這個年輕人說他也是因為和奧德修斯不和才自己跑出來的，無意中漂流到此，奧德修斯還不知道已經有人先找到了自己。這麼一想，他立刻把海克力斯的弓箭交給皮洛斯並請他代為保管。

這個時候，皮洛斯實在忍不住了。他知道，那兩個水手都是奧德修斯安排好的，這一切都是為了騙得斐洛克特底的弓箭，而不想把斐洛克特底救走。皮洛斯不想做奧德修斯的幫兇，忍不住對斐洛克特底說出了實情：這都是奧德修斯的詭計，他不忍心再繼續欺騙。他鄭重地提出，

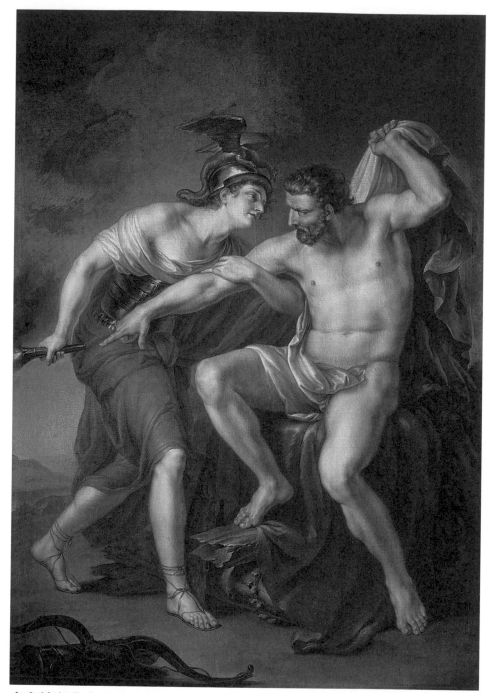

大力神在斐洛克特底面前顯露自己

伊凡・阿基莫夫｜1782 年｜布面油畫｜聖彼得堡美術學院

希望斐洛克特底和他一起去特洛伊。

斐洛克特底萬萬沒有想到自己已經上了奧德修斯的當。他下意識地回了下頭，嘴裡還詛咒著奧德修斯。但這個時候，奧德修斯已經從隱身的樹叢中跳了出來，高聲指揮僕從抓住這個不幸的老人。斐洛克特底立即認出了他，連聲呼喚皮洛斯把弓箭還給他。皮洛斯剛要把弓箭還給老人，奧德修斯立刻大聲提醒，這副弓箭與希臘人的幸福和特洛伊的滅亡息息相關，絕對不能還回去！斐洛克特底站在山洞口無論如何也不肯移動腳步，他詛咒這無恥的騙局，祈求神祇為他報仇。

皮洛斯再也無法忍受這一切，他憤怒地向奧德修斯大喊大叫，發誓要補償自己欺騙斐洛克特底的罪過，維護斐洛克特底的選擇。斐洛克特底痛苦地懇求皮洛斯，不要讓奧德修斯把他帶去特洛伊，自己已沒有建功立業的心思，最大的願望就是趕快回家。皮洛斯聽後心中充滿了同情，決定維護這位新朋友，對抗奧德修斯。皮洛斯按住劍不放，警惕地盯著奧德修斯的動靜。雙方危險地對峙著，彷彿在趕赴特洛伊之前，先要解決這十年來的恩怨。

正在這時，湛藍的天空忽然一黑，幾個人都驚詫地抬頭去看，發現海克力斯正站在雲端。大家都知道，海克力斯雖然身而為人，但是因為他在人間的功業太偉大，死後成為大力神，永遠高居奧林匹斯山上了。他突然出現在半空中，讓幾個人都吃了一驚。

半空中，海克力斯開口了，但這時他的聲音已經不再是人類的聲音，而是像真正的天神那樣洪亮、雄壯，震得大地隆隆作響。斐洛克特底震驚地聽見，海克力斯讓自己不要回鄉，要跟奧德修斯他們去特洛伊。海克力斯以自己為例子，告訴自己的朋友斐洛克特底，他能夠從一介凡人成為永生的神，正是因為他身前選擇承受了各種苦難。既然現在命運女神已經為斐洛克特底規劃好了命運，那麼就不要逃避，而是應選擇服從與承受。為此，他要斐洛克特底去特洛伊，在那裡接受命運的安排，贏得無上的光榮。斐洛克特底聽到這話，向雲端的朋友伸出雙手，同意接受自己的命運。

Ⅲ 悔教夫婿覓封侯

　　看到載著斐洛克特底的船駛進港口，希臘人歡呼著朝海邊奔去。斐洛克特底虛弱地伸出雙臂，被人扶著一瘸一拐地走過來。聯軍中的醫生帕達利里奧斯（Podalirius）拿來了藥物，為斐洛克特底治好了十年來都不能癒合的傷口。大家都驚訝不已，同時也更加相信，這就是神給他們安排的命運。

　　斐洛克特底幾乎立刻恢復了健康，一頓飽餐之後，他已經精神抖擻得能夠立刻上戰場了。阿加曼儂見此情形，握著他的手向他致歉，為了表示自己的誠心，還準備了厚禮請求原諒。斐洛克特底竟然心平氣和地接受了：這件事情就此揭過，大家都不必再提，他也再不為此生任何人的氣了。

　　經過一番準備，雙方再次開戰。這一天，特洛伊人在伊尼亞斯的激勵下異常英勇，雙方又陷入了激烈的苦戰。伊尼亞斯此時已經沒有了禁忌，和他的戰友們一起來回殺敵，所到之處都會把希臘人的陣線撕開一個大大的缺口，就連被很多人視為膽小鬼的帕里斯也表現得英勇無比，殺死了梅內勞斯的戰友。

　　皮洛斯手持長矛左突右殺，剛剛恢復體力的斐洛克特底也在隊伍中衝殺。忽然，一支箭從斐洛克特底面前「嗖！」的穿過，他敏銳地閃身躲過了，這一箭卻射在戰友克勒俄多洛斯（Cleodorus）的肩膀上。克勒俄多洛斯還沒來得及揮舞長矛保護自己，第二箭就貫穿了他的咽喉。斐洛克特底眼睜睜地看戰友倒在了地上，他幾乎沒有猶豫，反手就向那射箭人的方向射了一箭。神箭去如閃電，穩穩地射中了目標，那個射箭人正是帕里斯。斐洛克特底又狠狠地補了一箭，剛才那一箭並沒有射中要害，第二箭又快又準，直直地射進了帕里斯的腰部。帕里斯知道自己受了重傷，強忍著劇痛，轉身逃走了。

　　這一天的戰鬥又是不分勝負，不論是希臘人還是特洛伊人都筋疲力盡，等到夜幕降臨，希臘聯軍再次退回到戰船上，特洛伊人也再次退回城中。廝殺了這麼多天，雙方的陣地都沒有能推進一寸。

　　特洛伊城裡的軍醫在白天已經看過帕里斯的傷，覺得沒有致命的危險，沒想到到了晚上，傷口卻化了膿，一陣陣腐骨蝕心之痛讓帕里斯徹夜難眠。在這深入骨髓的痛苦中，帕里斯忽然想起了很久很久以前，聽伊娜妮說起過，只有她才能讓他免於死亡。

　　那時，他還不是特洛伊的王子，還不認識海倫，他只是伊達山上的一個無憂無慮的牧羊少年，真心愛著伊娜妮，想與她白頭偕老。現在重新想起這預言，帕里斯的心裡五味雜陳。他猜，射傷自己的箭尖一定浸過劇毒，否則自己的傷口不會這樣腐爛發黑。看到群醫束手無策，他知

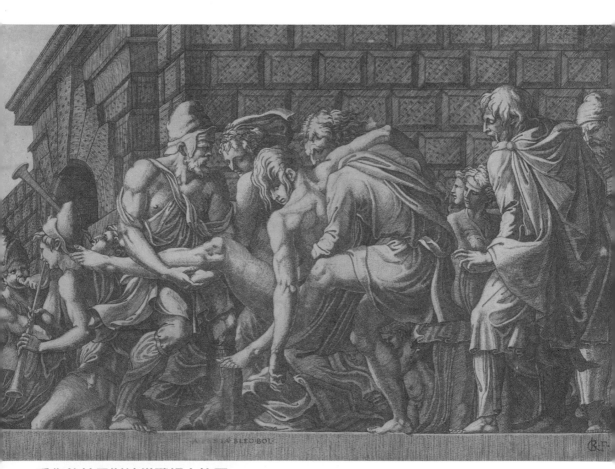

受傷的帕里斯被從戰場上抬回
名字縮寫為 F.G. 的藝術家（弗朗切斯科・普列馬提喬原作） ｜ 16 世紀中葉 ｜ 版畫 ｜
紐約大都會藝術博物館

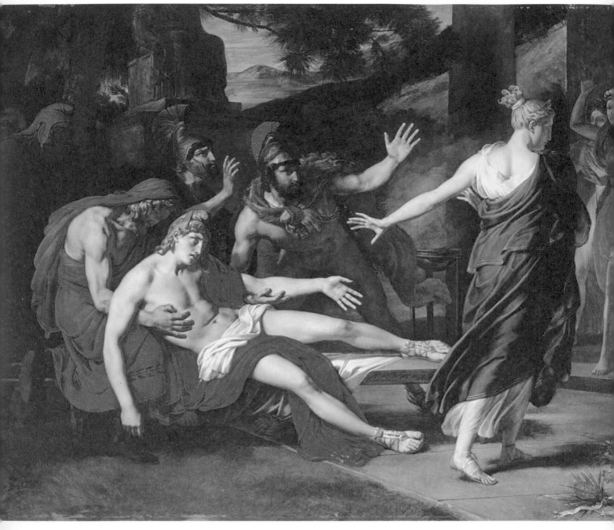

伊娜妮拒絕幫助受傷的帕里斯
安托萬 · 尚 · 巴蒂斯特 · 托馬│ 1816 年│布面油畫│ 114×146cm │
巴黎國立高等美術學院

注意伊娜妮的肩胛骨，它比她的面部更有表情。高聳的肩胛骨透露出的力度顯示出
伊娜妮拒絕帕里斯的決絕。

道要想活下去，就只能回去找伊娜妮。是他拋棄了伊娜妮另結新歡，現在還有什麼臉去求伊娜妮呢？帕里斯在痛苦中糾結，一邊是疼痛難忍，命懸一線；另一邊是羞愧難當，無顏以對。生命與尊嚴，讓他難以取捨。可是最終，還是疼痛戰勝了一切，他強忍羞恥，命人把自己抬到伊達山上去找伊娜妮救命。

僕人們抬著他爬上高高的伊達山，來到伊娜妮居住的小屋前。他撲倒在伊娜妮的腳下，像過去那樣重新喊她為自己的妻子，苦苦哀求她的原諒。對於自己當年拋棄伊娜妮的行為，他辯解說那不是出於他的本意，而是殘酷的命運女神把海倫引到他面前，逼迫他這麼做的。現在，他以他們之間過去的愛情來懇求她，希望她能夠看在當年的情分上為他療傷。

伊娜妮已經十年沒有見過自己的丈夫了，沒有想到他再來見自己竟是為了這個。對於帕里斯的辯解，伊娜妮一個字也不相信：拆散他們的哪裡是什麼命運女神，還不是帕里斯自己看海倫漂亮見異思遷？她決絕地告訴帕里斯，她再也不想看見他，再也不會被他的眼淚打動。她要帕里斯有多遠滾多遠，再也不要出現在自己面前。

伊娜妮親手把帕里斯推出了門外。帕里斯本來就羞愧難當，現在被伊娜妮一語說破心事，羞愧地說不出話來，默默讓僕人們抬著他離開。聽著他們逐漸遠去的腳步聲，伊娜妮跌坐到床上。當年與帕里斯的濃情蜜意全部閃現在了她的眼前，悔恨浮上了她的心頭：狠心拒絕帕里斯，不是讓他去死嗎？她立即奔出門外，在月下的山谷裡奔跑，試圖去追趕帕里斯生命的腳步。月亮女神塞勒涅（Selene）在夜空中同情地看著她，默默用清輝為她鋪路，指引她奔向帕里斯。

終於，伊娜妮停住了腳步。她看到，在月光的盡頭，帕里斯靜靜地躺在那裡。他的面龐像大理石雕刻出來的那樣，潔白俊美，他的神情也像月光下的大理石雕像那樣，平靜皎潔。只是，他的身下卻是高高的柴堆和已經燃燒起來的熊熊烈火。伊娜妮的淚水不自覺地滑落下來，她彷彿看見了帕里斯在山路上毒發，在痛苦中咽下最後一口氣。

如果不是她任性賭氣，這一切本來都是可以避免的。伊娜妮看著躺在柴堆上的帕里斯，麻木地來到他的身前。她忽然明白了，為什麼帕里

斯走了這麼多年自己還住在那間小屋裡：她心裡知道，帕里斯還活著啊。可是現在，帕里斯已經死了，她活著還有什麼意義呢？伊娜妮突然用衣袖蒙著臉，在人們還來不及反應之際，縱身跳進了熊熊燃燒的柴堆。她要讓世人知道，雖然帕里斯與海倫的故事會被傳頌千年，但真正與帕里斯的命運連在一起的是她伊娜妮。

伊娜妮目睹帕里斯死去
馬修 · 詹姆斯 · 勞力斯｜1860 年｜木刻版畫｜英國《每週一刊》插圖

不合時宜的智者
拉奧孔與卡珊德拉

LAOCOON&
CASSANDRA

Ⓘ 最後的攻堅戰

　　堅韌的赫克特死了，美麗的龐特西里亞死了，就連英勇的曼儂也死了，可是特洛伊城挺立如昔，堅決地把希臘人擋在城外，困在海灘上。

　　驕傲的阿基里斯死了，強壯的大艾阿斯死了，就連引發戰爭的帕里斯也死了，但希臘人仍然聚集在戰船和海灘上，不肯放棄回家。

　　戰爭至此已經打了十年，正如希臘人出發之前得到的預兆那樣，可是希臘人仍然看不到勝利的希望。

　　希臘人積蓄力量，又展開了一場艱苦的攻城之戰。戴歐米德斯攻打中心城門，遇到赫克特的弟弟戴佛布斯帶領人馬拼死抵抗，特洛伊人站在高高的城門上往下射箭或扔石塊，讓戴歐米德斯束手無策。同樣，皮洛斯率領部隊攻打城門時，不論他用什麼辦法猛攻，特洛伊軍隊仍堅守在每一座城垣和塔樓上。特洛伊城臨海的那一面，由科林斯人首領另一個尤里皮洛斯和奧德修斯率軍圍攻，但他們遭遇了英勇的伊尼亞斯，一樣無法靠近。

　　奧德修斯在戰鬥中突然靈機一動，想出一個主意。他命令戰士們把盾牌拼在一起，舉在頭上，形成一個頂蓋，士兵們在頂蓋下聚成一群，密集前進。雖然在盾牌下能聽到無數石塊、飛箭和投槍撞落的聲音，可是卻無人受傷，希臘人一點點逼近了城門，眼看就要獲得勝利。

　　但就在這時，眾神賜予了伊尼亞斯無敵的神力，他舉起巨大的石頭，猛地朝希臘人的盾牌陣砸下，砸倒了一大片敵人。伊尼亞斯威風凜凜地站在城牆上，阿瑞斯則隱在雲霧中站在他的身後，每當伊尼亞斯投擲石塊時，阿瑞斯就使石塊準確地擊中敵人。希臘人死傷慘重，一片驚慌，伊尼亞斯則一直在城頭上大聲激勵士氣。血腥的戰鬥整整進行了一整天，沒有停息過片刻。

　　在另一邊城牆上，小艾阿斯用箭射落了守城的戰士，他的戰友趁機頂著盾牌爬上雲梯，準備開闢進城的道路。但這一切都落到了伊尼亞斯的眼睛裡，眼看敵人即將爬上城牆，他又扔下大石頭把來犯者砸了下去。旁邊的斐洛克特底見了，偷偷向伊尼亞斯射箭，卻沒有射中，反而被伊

尼亞斯砸死了自己的戰友。斐洛克特底憤怒地看著伊尼亞斯，高聲向他挑戰，讓他不要躲在城牆上扔石頭，有本事就出來和他比一比！但伊尼亞斯對他的挑戰理都不理，他忙著守城，根本無意鬥狠逞英雄，對於他來說，及時趕到告急的地方增補防守比什麼都重要。

　　戰鬥就這樣持續了一整天也沒有任何進展。晚上，希臘英雄們又圍在一起商量對策。在會議上，預言師卡爾卡斯給大家講了一個預言故事：如果鴿子一直躲在岩石縫裡，再英勇的雄鷹也抓不到牠，但聰明的雄鷹會躲在附近的灌木叢中，等著這隻蠢鴿子自己飛出來。所有人都心領神會：對特洛伊城進行強攻是沒有用的，要想贏得戰爭，必須用手段智取。為此，希臘英雄們可以說絞盡了腦汁。正在一籌莫展之際，奧德修斯慢吞吞地建議，他們可以造一匹巨大的木馬。

特洛伊城的最後一戰
亞當・溫諾特｜1625 年｜木板油畫｜55×118cm｜波蘭華沙國家博物館

這幅作品是 17 世紀的人畫的。在特洛伊時代，大炮當然是不可能存在的。

II 木馬計

　　第二天，當特洛伊人做好了再打一場惡戰的準備之際，卻驚奇地發現希臘人沒來，而是成群結隊地前往附近的伊達山去砍伐樹木。接下來，海面上狂風大作，滔天巨浪狠狠地拍向希臘戰船，像是海神要惡狠狠地把什麼東西砸碎一般。特洛伊人不知道，這是天上眾神在為特洛伊大打出手。支持特洛伊的神認為，希臘人不該用陰謀詭計覆滅一個偉大的城邦，誓要阻止這不光彩的行為。爭鬥從神山蔓延到海上，海神們掀起巨浪，試圖砸毀希臘人的戰船和他們正在悄悄建造的木馬。這是特洛伊人擺脫噩運的最後機會，但他們並不知道。

希臘人悄悄建造木馬
朱利奧・羅曼諾｜1536—1539 年｜濕壁畫｜曼托瓦公爵宮

幾天後，特洛伊人發現希臘大營方向濃煙滾滾，起了大火。等煙霧散盡，他們發現那些戰船都沒了蹤影。希臘人居然撤退了！這個發現讓特洛伊人大喜過望，他們興奮地湧出城，來到了海灘上。當然，多年的征戰讓他們仍舊保留了一定的戒心，都沒有脫鎧甲。很快，他們發現原

特洛伊木馬
盧文斯·柯林特｜1924 年｜布面油畫｜105×135cm｜柏林德國國家博物館

德國畫家柯林特最初追隨印象派，後來成為柏林分離派的主要成員，進入 20 世紀後顯露出表現主義的風格。他的《特洛伊木馬》不強調寫實，而是以粗放的筆觸表現出危險的氣息。

本的敵營確實是空蕩蕩的一片空場，除了一匹巨大的木馬，什麼也沒有。

人們仔細圍著木馬看，他們注意到木馬的下面刻著幾個字：「獻給帕拉斯・雅典娜！」原來，前幾天希臘人去山上砍木頭，就是為了建造這個大木馬。有人說，這是希臘人遵守古代戰爭的習慣，表示自己認輸了。在小亞細亞的一些地方，確實有一種習俗是挑釁者在離開之前需要留下一件禮物，表示自己徹底認輸。有些人認為，木馬就是希臘人認輸的禮物，他們主張把木馬搬進城去，作為勝利的紀念品。正在這時，一個人在人群中高聲制止了他們。特洛伊人回頭看，說話的人名叫拉奧孔（Laocoon），正是阿波羅的祭司。

Ⅲ 不合時宜的智者

拉奧孔從人群中走出來，站在木馬前，鄭重地請大家想一想：「這場仗已經讓希臘人耗費了十年的光陰和大量金錢，希臘人豈會心甘情願地什麼都不拿走就回家？就算離開，又豈會給特洛伊人留下禮物？」拉奧孔提醒大家不要小看希臘人，尤其希臘人裡還有個詭計多端的奧德修斯。他斷定，這木馬裡一定藏著危險，絕不能把它拉進城去！

發表完這個觀點，拉奧孔從站在一旁的戰士的手中取過一根長矛，一舉刺入馬腹。長矛紮在馬腹上仍然抖動著，傳出一陣回聲。周圍的人本來有點被他說動了，現在這空蕩蕩的回聲又說明馬肚子裡是空的，人們又懷疑拉奧孔想太多了！

在拉奧孔想繼續說之時，有人發現在木馬底下藏著個人，大家把他拖了出來，帶到國王普瑞阿摩斯面前。這個人名叫西農（Sino），他哭著說自己是要躲避希臘人的殺害才藏在那裡的。為了報復那些想殺自己去祭神的希臘同胞，他告訴特洛伊人這木馬是希臘大軍獻給雅典娜的禮物。希臘人之所以把木馬造得比特洛伊城門還大，就是不讓特洛伊人把木馬拖進城，他們還希望特洛伊人能一怒之下把木馬毀掉，從而徹底激

拉奧孔和他的兒子們
西元前 1 世紀中葉｜大理石｜高約 184㎝｜梵蒂岡博物館

這尊雕塑作品 1506 年在羅馬出土，轟動一時，被推崇為世上最完美的作品。雕像中的拉奧孔位於中間，神情處於極度的恐怖和痛苦之中，正在極力想使自己和他的孩子從兩條蛇的纏繞中掙脫出來，他抓住了一條蛇，但同時臀部被咬住了。那是三個由於苦痛而扭曲的身體，所有的肌肉運動都已達到了極限，甚至到了痙攣的地步，表現了在痛苦和反抗狀態下的力量和極度的緊張，讓人感覺到痛苦似乎流經了所有的肌肉、神經和血管，緊張而慘烈的氣氛彌漫在整個作品中。拉奧孔的雕像最初被發現時沒有右臂，當時的教皇希望將其修復。幾乎所有人都認為拉奧孔右胳膊應該朝天伸直，那樣有英雄氣概；唯有米開朗基羅認為拉奧孔的右胳膊應該往回折，以體現巨大的痛苦。最終，拉斐爾的評判支持了前者，因而雕像在當時被修復成右臂朝天伸直的樣子。1906 年，奧地利考古學家路德維希‧波拉克在拉奧孔出土的附近發現其右臂。1957 年，梵蒂岡博物館決定將右手臂裝回雕像，證明米開朗基羅的見解是正確的。許多藝術家製作過這尊《拉奧孔》的複製品，大家對拉奧孔的右臂也各有自己的創作。

怒雅典娜。一旦特洛伊人真這麼做了，希臘聯軍就會立刻調轉船頭，繼續攻打特洛伊。

西農的這番花言巧語編得天衣無縫，特洛伊人都被哄得相信了，高高興興地決定，不惜一切代價把木馬拖進特洛伊城。

如果拉奧孔知道大家要這麼做，一定會盡全力阻止他們，可惜此時的拉奧孔已經沒辦法做到了。拉奧孔當時正代替波塞頓的祭司，在海邊給海神獻祭。本來拉奧孔是阿波羅的祭司，並不需要這麼做，可是特洛伊城裡的波塞頓祭司死了，拉奧孔就暫時兼任他的職責。他正準備給海神獻祭一頭大公牛，忽然有兩條大蛇從海裡竄了出來，緊緊纏住了拉奧孔身邊正在幫忙的兩個兒子。兩個少年被蛇纏得喘不過氣來直喊救命，拉奧孔見了急忙來幫孩子的忙。可是那兩條毒蛇不僅死死纏住了孩子，見拉奧孔來幫忙，還回身就纏拉奧孔。拉奧孔的心中一片悲哀，他知道自己識破了木馬計，被支持希臘的神報復了，這是神怕他壞他們的事，來滅他的口。

拉奧孔知道，今天自己和孩子們凶多吉少，但他仍要拼盡全力與神的意志抗衡。他一手緊緊抓住了蛇頭，一手扼住蛇身，用盡全身的力量。他知道自己終免不了被蛇咬死或纏死，但即使如此，他也要盡力與巨蛇搏鬥，延緩宿命的到來。他要讓眾神看看，即使他拉奧孔只是個凡人，可仍然有勇氣與命運抗爭到底。

最終，英勇的拉奧孔還是不敵神的意志，抗爭失敗了：拉奧孔和兩個兒子被兩條大蛇纏死了。完成任務之後，這兩條毒蛇飛速游到雅典娜的神廟，盤繞在女神的腳下，原來這是雅典娜放出的蛇。拉奧孔死於雅典娜與波塞頓的合謀，他們擔心特洛伊人會把拉奧孔的建議聽進去，放棄把木馬拉進城。

此時的特洛伊人根本沒注意到，提醒他們的拉奧孔已經被雅典娜謀殺了。他們正興高采烈地把木馬往城裡拉。因為木馬實在太大，所以他們在木馬腳下裝了輪子，又搓了粗粗的繩索，又拉又推，終於讓木馬開始移動了。雖然如此，木馬實在太高，比城牆還高，仍無法被拽進城。特洛伊人此時已經被勝利的喜悅沖昏了頭腦，他們乾脆在城牆上開了一

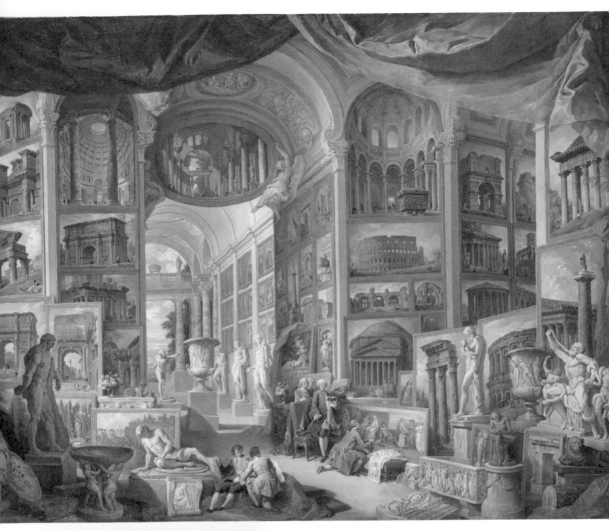

古羅馬
帕尼尼｜1757 年｜布面油畫｜172×230㎝｜
紐約大都會藝術博物館

在帕尼尼的畫中可以看到伸直的手臂。

個大洞，以方便木馬通過。希臘人圍困十年都沒能損壞的特洛伊城，就這麼被特洛伊人自己莫名其妙地開了一個大豁口。

　　特洛伊人拖拽著木馬通過城牆豁口，因為地勢起伏不平，木馬被拖得一陣顛簸。如果特洛伊人仔細聽，他們會聽到木馬肚子裡傳來一陣清脆的聲音，就像金屬在碰撞一樣。如果能聽到那聲音，他們也許還會保留最後一點警覺。可是，人群歡樂的叫喊、歌聲淹沒了一切，戰勝敵人的狂喜淹沒了特洛伊人最後的理智。在這些狂歡的人中，只有一個人面

色陰沉，殊無喜色。隨著木馬逐漸進城，她的眉頭也越皺越緊，神色越來越悲哀。

　　她是國王普瑞阿摩斯的女兒卡珊德拉，阿波羅神廟的女祭司。這些年來，她頻頻做出許多不祥的預言，事後都證明無比正確，但奇怪的是，當她說出那些預兆時，總是沒有人相信。

　　好不容易費盡心思把木馬拉進了外城，全城人現在都在歡呼木馬上了衛城，卡珊德拉卻忽然號啕大哭起來。透過那人畜無害的木馬，

卡珊德拉

伊芙琳 · 德 · 摩根 | 1898 年 | 布面油畫 | 124X73.8cm | 倫敦德 · 摩根中心

圖中的卡珊德拉的身後一側隱隱可以看見一匹木馬，木馬所在之處，城郭被焚，烈焰彌天，一派末日景象；可是在另一側，城市安寧依舊，靜謐美好。卡珊德拉站在安寧與毀滅之間，痛苦地撕扯著自己的頭髮。兩側的景象猶如卡珊德拉看見的現在和她預知的未來，可是她無能為力。

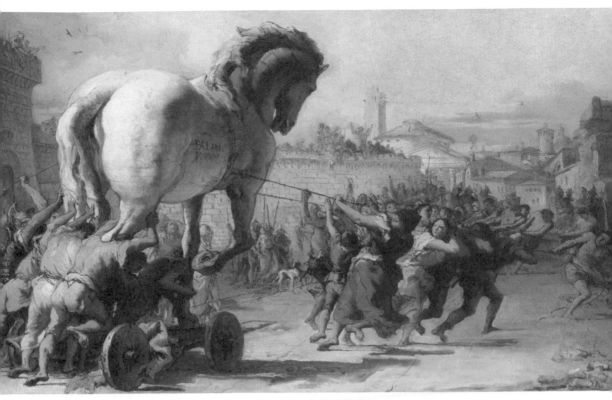

特洛伊木馬的遊行隊伍

喬凡尼 · 多明尼克 · 提也波洛｜1760 年｜布面油畫｜38.8×66.7cm｜倫敦英國國家美術館

她彷彿看到無盡的血腥和火光。現在，她眼睜睜地看著特洛伊人歡呼著把木馬拉上衛城，只有她知道那就是在把自己拉往地府。可是，她能阻止他們嗎？她知道，自己無能為力。

在一片歡樂之中，她像瘋子一樣哭喊起來，希望最後一次努力說服大家相信她，盡力阻止慘劇的發生。可是，所有人看她的眼神，都彷彿當她是一個瘋子。卡珊德拉看著眾人的神情就知道，這次還和以往一樣，沒有人相信她。卡珊德拉絕望了，她恍惚地跑過大街小巷，在所到之處不斷重複提醒，不要把木馬拖進城裡。可是，仍然沒有人相信她，卡珊德拉痛苦地撕扯著自己的頭髮。她不明白，為什麼沒有人相信她？

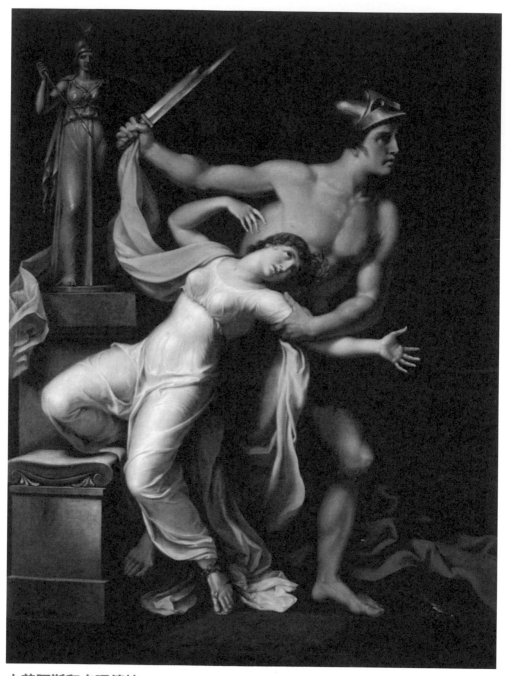

小艾阿斯和卡珊德拉

約翰 · 海因里希 · 蒂施拜因│ 1806 年│布面油畫│ 232×177㎝│奧伊廷大公城堡

Ⅳ 卡珊德拉的悲哀

　　為什麼卡珊德拉的預言那麼準確，特洛伊人卻不肯相信呢？在希臘神話中，卡珊德拉是太陽神阿波羅的女祭司，她的美麗讓阿波羅墜入了愛河。阿波羅向卡珊德拉求歡，沒想到卻遭到了她的拒絕。阿波羅不死心，為了追求美人，他送給了她一件珍奇的禮物——預言的能力。因為這種能力直接來源於阿波羅，所以卡珊德拉的預言非常準。

　　萬萬沒想到，卡珊德拉是個十分固執的人，即使得到了阿波羅這麼大的賜福，仍然不肯答應阿波羅的追求。阿波羅是神啊，他怎麼能受得了被凡人一而再再而三的拒絕？一氣之下，阿波羅又給了卡珊德拉一道詛咒：她說的預言不會有人相信。

　　希臘神話認為，卡珊德拉是因為得罪了神才陷入了這麼奇怪、荒誕的境遇中。但神話故事的背後也隱喻著另一種真相：被喜悅沖昏了頭腦的人聽不進那些不順耳的提醒，哪怕那話再有道理，只圖一時高興的人也常常只會覺得那是不合時宜地潑冷水。就算事後發現那是逆耳忠言，人們也很少吸取教訓，否則如何面對自己當初的愚蠢？

　　人們不願意面對自己不想面對的真相。每當有人把真情、真相揭露給自己看時，寧可摀住自己的眼睛說對方撒謊，以讓自己繼續沉浸在虛假的狂歡中。所以在這種時候，人們不但總是聽不進真話，還每每會嫌說真話的人討厭。

　　這就是西方文學中常常使用的意象——卡珊德拉的悲哀：洞悉一切卻無法向世人預警、看著人們走向毀滅的命運卻無能為力的悲涼。

Ⅴ 國王的最後尊嚴

　　特洛伊人的歡樂並沒有因為卡珊德拉的提醒而衰減半分。在這天夜裡，特洛伊人舉行了盛大的宴會，慶祝最終的勝利。他們在宴會上歡歌縱

飲，全城都沉浸在一片狂歡之中，就連守城的士兵也個個喝得酩酊大醉。

那個叫西農的人，在酒宴剛開始不久就假裝醉倒，等到特洛伊人真都醉倒之際，他悄悄摸出城門，點燃了火把並不斷晃動，這是他在向遠方發出信號。此後，他熄滅了火把，悄悄來到木馬附近，輕輕敲了敲馬肚子。隨著他的敲擊聲，一架木梯子靜靜地從木馬肚子裡伸了出來，奧德修斯、戴歐米德斯、梅內勞斯、斐洛克特底、小艾阿斯、皮洛斯，還有其他一些希臘英雄從馬肚子裡鑽了出來，直到最後，木馬的製造者埃佩歐斯也鑽了出來。

這就是奧德修斯的計謀。他們放火燒毀帳篷和營具，由阿加曼儂和涅斯托爾率領聯軍將船隊撤到特洛伊對面的忒涅多斯島後面，借海島擋住自己的船隊，製造撤退的假像。但他們能看到遠處特洛伊城的火光，他們約定：一旦看到火光信號，阿加曼儂就會率領聯軍迅速撲向特洛伊，和藏在木馬裡的人裡應外合。那匹巨大的木馬裡埋伏著希臘軍隊中最優秀的勇士，他們藉著木馬進入特洛伊城，準備給特洛伊人致命的一擊。

這個計畫非常大膽，雖然中間幾次差點被特洛伊人識破，但最終一切都如奧德修斯計畫的那樣，他們順利地「滲透」進了特洛伊。他們小心翼翼地從木馬中出來，一開始還緊張得心怦怦跳，但很快就發現，此刻的特洛伊一片沉寂，特洛伊人幾乎都已經沉醉不醒。

希臘勇士們興奮了，一個個揮舞起長矛，拔出寶劍，四處放火，逢人就殺。一瞬間，籠罩特洛伊全城的安寧祥和就不見了，很快全城成了一片火海。就在這時，阿加曼儂率軍趕到了。

當阿加曼儂的大軍通過特洛伊人自己拆毀的城牆衝進城時，城裡已經是一片人間地獄。幾乎每一處民宅都著了火，到處是哭喊聲，到處是屍體。城裡再也聽不見白日裡的歡笑和歌唱，只有哭喊聲、呻吟聲和驚叫聲，任誰聽了都覺得淒慘又恐怖。

希臘人在王宮前終於遭到了一些像樣的抵抗，一些尚未解除武裝的特洛伊戰士從王宮衝出來，雖然他們人數很少，卻意志堅決。即使特洛伊城被攻破，他們也不願意束手就擒，哪怕這一場拼殺最終徒勞無益，他們也要誓死一戰，維護特洛伊的聲名。

　　皮洛斯是衝殺進王宮的主力，他把老國王普瑞阿摩斯視為自己的殺父仇人，他一口氣殺死了普瑞阿摩斯的三個兒子，最後衝進王宮，看見普瑞阿摩斯正在宙斯神壇前祈禱。

　　皮洛斯狂喜地舉起寶劍撲了過來。普瑞阿摩斯回過神來，威嚴地看著他，平靜地請求他殺了自己。普瑞阿摩斯已經受盡了折磨，他親眼看著兒子們一個個在自己眼前死去，他也知道城破之後他的親人、臣民會面臨怎樣的悲慘命運。對於他來説，立刻死在阿基里斯之子的手上反而是一種幸運和解脱，他可以不用再面對第二天的陽光、第二天的苦難。皮洛斯手起劍落，毫不猶豫地砍下了這位特洛伊國王的頭顱。

普瑞阿摩斯之死
塔德奧 ‧ 孔策｜1756 年｜布面油畫｜99×136cm｜波蘭瓦威爾城堡

> 這幅畫的背景是陷入昏沉沉濃煙中的特洛伊，前景是陰影裡的特洛伊婦孺，唯獨中間的殺戮部分光線明亮耀眼，色彩濃烈鮮豔，與普瑞阿摩斯身前身後的陰暗、灰敗形成鮮明對比，彷彿一束天光照亮了那片殺戮的慘景。

特洛伊的大火
胡安・德・拉・科爾特｜17 世紀｜布面油畫｜154×218㎝｜馬德里普拉多博物館

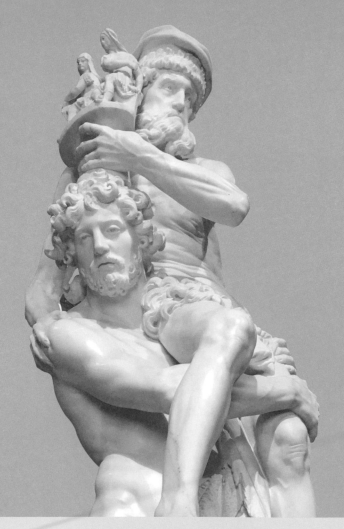

英雄退場
眾英雄

HEROES

Ⅰ 鐵漢終究還是被柔情融化

特洛伊城內一片混亂的同時，梅內勞斯衝進了王宮，他發誓要找到海倫殺了她。他進入特洛伊的後宮，一眼就看見了戴佛布斯。自從赫克特死後，戴佛布斯就代替哥哥成了特洛伊的三軍統帥，也是他們的精神支柱。但更讓梅內勞斯生氣的是，帕里斯死後，海倫還嫁給戴佛布斯。

戴佛布斯也去參加慶祝的晚宴了，喝得半醉半醒之際聽說希…了過來，他準備逃走，可是又想起了房間裡的海倫，跌跌撞撞地回來找她一起逃，卻沒有想到在門口遇到了梅內勞斯。梅內勞斯一看見他，更是氣不打一處來，他這十年來最恨的人是帕里斯，但偏偏帕里斯已經死了，此刻看到戴佛布斯往海倫的臥室衝，哪裡還忍得住憤怒！梅內勞斯提槍刺入戴佛布斯的後背，惡狠狠地踢開屍體，闖進宮殿去尋找海倫。

海倫已經看到了特洛伊的大火，知道一切都完了，此刻正躲在宮殿昏暗的角落裡嚇得發抖，梅內勞斯一進門就看見了她。見到海倫之前，梅內勞斯在心裡無數次地發誓，一定不能心軟，一定要殺了這個罪魁禍首。可是，當他看到美麗的海倫蜷縮在角落裡是那樣柔弱無助、那樣楚楚可憐，原本的怒火、誓言就全都被扔到不知道什麼地方去了。他提著劍走向海倫，無論如何也下不了手，滿腦子都是他們當年的恩愛纏綿。「噹！」的一聲，劍從他的手中滑落，他一把摟住了海倫，像一對心愛的情侶經歷十年生離後於戰火中重逢，彷彿他們中間沒有隔著帕里斯、戴佛布斯和那麼多英雄的生命。事後，他說是愛神阻止了他。

就這樣，海倫毫髮無損地離開了特洛伊，回到了希臘，繼續做她的斯巴達王后，彷彿一切都不曾發生一樣。甚至，當她登上回希臘的戰船時，希臘聯軍看到她那絕美的容顏，齊聲歡呼：她是那麼美，為了她我們願意再打十年！

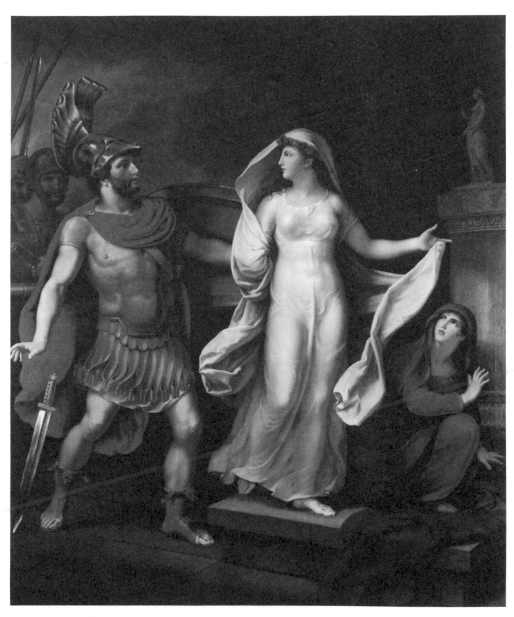

海倫與梅內勞斯
約翰 · 海因里希 · 施蒂拜因｜ 1816 年｜布面油畫｜ 272×288cm ｜奧伊廷大公城堡

這一幕很像曹丕初見甄宓：將軍在戰火中一眼就被美女俘獲，手上的劍都不自覺
地掉落。畫家讓嬌小的海倫站在臺階上，這讓她的視線能略高於梅內勞斯，獲得
了能碾壓他人的強勢氣場。

　　遺憾的是，特洛伊其他公主、王妃卻沒有海倫的運氣。特洛伊女人們劫難之後的命運，《荷馬史詩》中沒有記載，她們的故事將由那些充滿同情的古希臘悲劇詩人娓娓道來。

Ⅱ 海倫的是是非非

　　當代人可能很難理解，海倫這個挑起特洛伊戰爭的罪魁禍首輕易地就被希臘人原諒了，當代人會認為她的私奔是錯誤，應當受到懲罰。可是，古代希臘人卻不這麼想。從神話角度說，古希臘人認為海倫所做的一切是受到神的指使：是阿芙蘿黛蒂女神讓她愛上帕里斯，進而與帕里斯私奔。海倫的行為恰恰說明她是尊奉神明的純潔女性。一些歷史學家認為，從血統上看，海倫才是斯巴達王位的真正合法繼承人，畢竟她是廷達瑞俄斯國王的女兒，梅內勞斯的王位合法性正是源於他是海倫的丈夫。哪怕只是為了能夠繼續安穩地當國王，梅內勞斯都必須把海倫平安地帶回去，因為在那個年代，海倫才是斯巴達人真正認同的君主。但是，這種觀點很早就已經難以說服所有人了，以至於這則故事還有這樣一個版本：帕里斯帶著海倫回特洛伊時路經埃及，在那裡海倫就已經被掉了包，帕里斯帶回去的只是海倫的一個虛影，真正的海倫一直安然住在埃及。戰爭結束後，梅內勞斯乘船回國時遇到風浪，也漂到了埃及，他在那裡與真正的海倫重逢了。這則傳說可以說是煞費苦心，既沒有推翻特洛伊的故事，又保全了海倫的貞潔。只是，這樣的說法還不如那句「我們願意為了她再打十年」。這是詩性的表達，讓人們對海倫的美產生無盡的遐想，更展示了希臘人熱愛美、崇拜美的生命熱情。

　　「光榮屬於希臘，偉大屬於羅馬。」愛倫・坡這首《致海倫》的最後兩句非常著名，但事實上這兩句是錯誤的翻譯。原詩的最後三句是「The Naiad airs have brought me home ╱ To the glory that was Greece ╱ And the grandeur that was Rome.」正確的翻譯應該是「妳水仙女似的

風姿引我回轉／希臘的光榮／與羅馬的莊嚴」。但多年來大家已經習慣了這句「光榮屬於希臘／偉大屬於羅馬」，它比正確的翻譯更深入人心，幾乎成了人們評論希臘和羅馬文化的常用語。

《致海倫》段落　　愛德格．愛倫．坡

海倫，我視妳的美貌，
如昔日尼西的小船，
於芬芳的海上輕輕飄泛，
疲乏勞累的遊子，
轉舵駛向故鄉的岸。

久經海上風浪，
慣於浪跡天涯，
海倫，妳那豔麗的容顏，
紫藍的秀髮，
那仙女般的風采，
令我深信：
光榮屬於希臘，
偉大屬於羅馬。

Ⅲ　奧德修斯的十年漂流

　　最不想出門遠征的奧德修斯，在戰後經歷了最漫長、最痛苦的回家之路。《荷馬史詩》的第二部名為「奧德賽」，寫的就是奧德修斯人生中這堪比特洛伊征戰的一段波折旅程。

　　奧德修斯是希臘聯軍中的智者，但他也利用自己的智慧做了很多不道德的事。比如，拋棄斐洛克特底、栽贓陷害帕拉墨得斯等，以及最後用不夠正大光明的手段「木馬計」和謊言攻破特洛伊。雖然他的做法讓希臘人一再獲得勝利，但還是有些偏離了神認可的正道。

　　他回家的路因此多災多難，整整在海上漂流了十年之久。經過了許多磨難後終於回到家中，他卻發現由於他十年不歸，希臘地區盛傳他已經死去，以至於他的家中擠滿了來向他妻子求婚的人。這些求婚者住在他的家裡大吃大喝，遊手好閒，消耗著他的財富，而根據希臘人神聖的主賓規則，主人還趕不走這些人。

　　他的妻子名叫潘娜洛比，是海倫的堂姐，但她的品性與海倫天差地別。她不願意改嫁，堅持等待丈夫歸來。可是十年過去了，所有其他希臘英雄都已有了具體下落，只有奧德修斯還音信全無，這也讓她不能理直氣壯地驅趕那些求婚者。

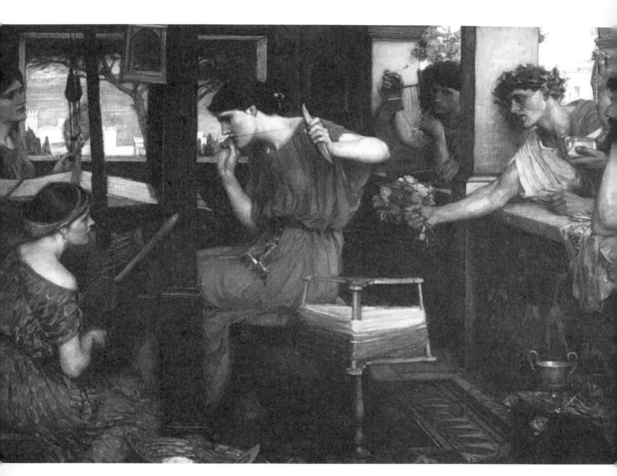

潘娜洛比和求婚者

約翰‧威廉‧華特豪斯｜1912 年｜布面油畫｜129.8×188㎝｜亞伯丁美術館

這幅畫表現的是潘娜洛比在家被追求者們騷擾，不得不以紡織來拖延時間的場景。畫面中的追求者們被表現得克制而又深情，他們只是圍在她的窗外安靜凝望，頂多送上鮮花，都很自覺地為潘娜洛比保留了空間和距離。如果他們真是那麼彬彬有禮的話，也許最後就不會落得「團滅」的下場了。

潘娜洛比想了個主意，向求婚者們宣佈，只有為奧德修斯剛去世的父親織完壽袍時才能接受他人的求婚。她白天坐在織機前奮力紡織，晚上卻悄悄把自己白天織好的布全部拆掉。就這樣，白天織晚上拆，一件壽袍十年也沒有織完，直到她等到了奧德修斯回家。

奧德修斯與妻子、已經成年的兒子相認之後，設計殺死了所有的求婚者，奪回了自己的國家與妻子。

與其他英雄相比，奧德修斯的漂泊經歷已經算是幸運的了，大部分希臘英雄都沒能活著回到故鄉。希臘聯軍乘船遠離了特洛伊海岸後，他們平安駛過一個個海島，可是到了攸俾阿島時，風暴來襲了，這場風暴正是雅典娜女神對小艾阿斯的懲罰。此前希臘聯軍攻破特洛伊時，小艾阿斯闖進雅典娜神廟，搶走了在那避難的卡珊德拉（後又把她獻給阿加曼儂），這直接觸怒了雅典娜。小艾阿斯雖抵死反抗風暴的攻擊，但雅典娜的報復得到了眾神的支持。神之意願不可違，最後小艾阿斯在眾神的海陸夾擊下粉身碎骨，命喪歸途。

那些闖過了眾神在海上掀起的風暴九死一生的人，在筋疲力盡時看到遠處的火把，他們狂喜地把船向火把所示的位置划去。他們以為，這是海岸附近的希臘人看見他們，好心向他們發出救援信號，指引他們去往安全的地方。

可是，燃起火把的人是帕拉墨得斯的父親——納普利烏斯。老國王早已知道希臘聯軍殘忍地處死了自己的兒子，當他看到希臘大軍出現在了他所統治的海島附近，還遭遇了海上風暴，立刻命人在最危險的礁石區舉起火把。不出所料，朝火把所示的方向駛來的希臘戰船紛紛觸礁沉沒，償還了他們殺害帕拉墨得斯的罪過。

經過一番磨難，最後只有少數幾個沒有犯過罪的希臘英雄回到了家鄉。其中包括驍勇的戴歐米德斯、年老的涅斯托爾、受盡苦難的斐洛克特底、年少英勇的皮洛斯以及阿加曼儂和梅內勞斯兄弟。梅內勞斯帶著海倫回了斯巴達，阿加曼儂也帶著卡珊德拉回到了邁錫尼。阿加曼儂的王后克呂泰墨涅斯特拉因之前他獻祭女兒之事而對他懷恨在心，見他又帶回個女奴，乾脆一不做二不休，在他到家當日就聯合情夫在浴室裡

把他殺死。大艾阿斯的弟弟透克爾雖然也回到了家鄉薩拉米斯島，可是他的父親卻因為大艾阿斯的死而遷怒於他，拒絕讓他在家鄉登陸。透克爾只好調轉船頭去了賽普勒斯島，此後定居在那裡。

經過這一場慘烈的十年之戰，無論是居住在希臘的還是特洛伊的，半人半神的英雄死傷殆盡。此後，世間再無英雄，神削弱了人類的力量，神也退出了人間。事實上，特洛伊戰爭是希臘神話的一個退幕故事，一場華麗而慘烈的告別演出。

Ⅳ 伊尼亞斯：從希臘到羅馬

特洛伊雖然被大火焚為焦土，但卻也有人從那裡奇跡般地逃出生天，特洛伊的副帥伊尼亞斯就是這群幸運者的領袖。

別忘了，伊尼亞斯是愛神阿芙蘿黛蒂的兒子。眼看特洛伊要面臨劫難，阿芙蘿黛蒂怎會袖手旁觀？她事先通知兒子不要熟睡，要時刻做好準備。半夜，當特洛伊的大火燒起時，伊尼亞斯立刻跳了起來，他一把把父親安喀塞斯扛上肩頭，手裡拖著自己的兩個兒子，叮囑妻子緊緊跟在身後，在阿芙蘿黛蒂的保護下趁亂逃出了特洛伊。因為他是受天神保護的，這一路居然奇跡般地沒有受到阻攔，他帶著一家老小和少部分族人，平安脫離險境。

戰爭期間，無論支持哪個陣營的眾神都在保護著伊尼亞斯，就是為了這一天的到來，他早已被眾神選定為開闢新時代的人。所以，就算特洛伊戰火紛飛，他也奇跡般地平安上了船，一帆風順離開險地。此後，他將帶著家人在海上漂泊七年，然後先在西西里島登陸，後來北上亞平寧半島（即義大利半島）與那裡的拉丁民族交戰、聯姻，直到建立一個龐大的帝國。這個帝國名叫羅馬。

羅馬帝國的奠基者凱撒，其最初的政治亮相就是在他姑母的葬禮上公開宣揚自己是伊尼亞斯的後裔，他把自己的血統上溯到了維納斯（阿

芙蘿黛蒂的羅馬名字）的身上，這樣他就成了神的子孫。此後，繼承他血統與權柄的奧古斯都有樣學樣，不僅宣揚自己是神的子孫，還用塑像等各種方式直接讓自己坐上了過去眾神高居的神龕，把自己在精神上封了神。

這是眾神退場之後人類的文化選擇，是要填補人類心靈的空缺，還是要利用眾神留在人間的光環？也許兼而有之。

伊尼亞斯和父親安喀塞斯

濟安·勞倫佐·貝尼尼｜1619 年｜大理石｜
高 220cm｜羅馬波各賽美術館

所有有關伊尼亞斯逃出特洛伊的作品都有一個共同點：強調伊尼亞斯不是一個人出逃，而是作為兒子、父親、丈夫攜家帶眷地出逃，就連雕塑作品也要強調這一點。在貝尼尼的這尊早期雕塑裡，年輕的伊尼亞斯把父親扛在自己肩頭，而老父親的手上還捧著家族祖先的靈位。這已經是羅馬精神的傳遞了：希臘文化推崇阿基里斯那樣的英雄，為了榮譽，甚至只是為了單純的冒險，英雄拋棄家庭孤身上路，直到冒險生涯將盡才把自己安頓在家庭裡；而羅馬文化強調集體，強調家族的凝聚力。所以，伊尼亞斯不是希臘式的英雄，從他出逃的那一刻開始，從他把父親、家族扛上肩頭那一刻起，他就已經是一個羅馬文化的英雄了。

在希臘神話裡，特洛伊戰爭是神的最後一戰，從此，神逐漸退出了人類的生活，讓人類自己用理性、法律、戰爭去解決自己的問題。這場戰爭是眾神的陰謀，也是眾神的退場。可是，面對已無眾神的世界，人類反而開始自己轟轟烈烈的造神運動，無數凡人爭先恐後地宣稱自己是神或神的子孫。羅馬人只是後世芸芸造神者中的一小群而已。

奧林匹斯山上的眾神看到這一幕，也許正含著冷笑舉杯歡宴。

凱撒雕像
青銅｜羅馬帝國大道

這是凱撒的雕像。古羅馬的雕塑與古希臘的不同，並不追求理想的美，而是追求寫實性，即雕像與現實人物的相似性。現存的其他凱撒雕像都與這個相似，基本上可以判斷這就是凱撒的肖像了。大家可以想像嗎？這個人是最美女神阿芙蘿黛蒂的子孫⋯⋯。

參考文獻

1. 《荷馬史詩 · 伊利亞特》荷馬著，羅念生、王煥生譯，人民文學出版社，北京，1994。
2. 《古希臘悲劇喜劇全集》埃斯庫羅斯、索福克勒斯等著，張竹明、王煥生譯， 譯林出版社，北京，2011。

諸神的戰爭：
希臘神話裡的榮耀與輓歌

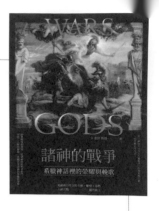

作　　者	江逐浪
發 行 人	林敬彬
主　　編	楊安瑜
編　　輯	李睿薇
內頁編排	方皓承
封面設計	林子揚
編輯協力	陳于雯、高家宏

出　　版	大旗出版社
發　　行	大都會文化事業有限公司
	11051 台北市信義區基隆路一段 432 號 4 樓之 9
	讀者服務專線：（02）27235216
	讀者服務傳真：（02）27235220
	電子郵件信箱：metro@ms21.hinet.net
	網　　　　址：www.metrobook.com.tw

郵政劃撥	14050529　大都會文化事業有限公司
出版日期	2021 年 10 月初版一刷
定　　價	440 元
I S B N	978-986-06020-8-1
書　　號	B211001

Metropolitan Culture Enterprise Co., Ltd.

4F-9, Double Hero Bldg., 432, Keelung Rd., Sec. 1, Taipei 11051, Taiwan

Tel: +886-2-2723-5216　　Fax: +886-2-2723-5220

Web-site: www.metrobook.com.tw

E-mail: metro@ms21.hinet.net

◎本書由化學工業出版社授權繁體字版之出版發行。

◎本書如有缺頁、破損、裝訂錯誤，請寄回本公司更換。

國家圖書館出版品預行編目（CIP）資料

諸神的戰爭：希臘神話裡的榮耀與輓歌 / 江逐浪著. -- 初版. --
臺北市：大旗出版：大都會文化發行，
2021.10：304 面；17x23 公分
ISBN 978-986-06020-8-1(平裝)

1. 藝術評論　2. 希臘神話

901.2　　　　　　　　　　　　　　　　　　　110013215